_____ 님의 소중한 미래를 위해

이 책을 드립니다.

5일 만에 끝내는
서양미술사

5일 만에 끝내는
서양미술사

난생 처음 서양미술사를 제대로 공부하다

최연욱 지음

The History of Western Art

메이트북스 우리는 책이 독자를 위한 것임을 잊지 않는다.
우리는 독자의 꿈을 사랑하고,
그 꿈이 실현될 수 있는 도구를 세상에 내놓는다.

5일 만에 끝내는 서양미술사

초판 1쇄 발행 2019년 1월 4일 **| 초판 3쇄 발행** 2023년 10월 1일 **| 지은이** 최연욱
펴낸곳 (주)원앤원콘텐츠그룹 **| 펴낸이** 강현규·정영훈
책임편집 안정연 **| 편집** 박은지·남수정 **| 디자인** 최선희
마케팅 김형진·이선미·정재훈 **| 경영지원** 최향숙
등록번호 제301-2006-001호 **| 등록일자** 2013년 5월 24일
주소 04607 서울시 중구 다산로 139 랜더스빌딩 5층 **| 전화** (02)2234-7117
팩스 (02)2234-1086 **| 홈페이지** www.matebooks.co.kr **| 이메일** khg0109@hanmail.net
값 19,000원 **| ISBN** 979-11-6002-193-6 03600

이 도서의 국립중앙도서관 출판시도서목록(CIP)은 e-CIP홈페이지(http://www.nl.go.kr/ecip)에서
이용하실 수 있습니다.(CIP제어번호: CIP2018039438)

영혼과 손이 함께 작업하지 않는다면
그것은 예술이 아니다.

• 레오나르도 다빈치(이탈리아 르네상스의 거장) •

미술이 주는 혜택을 누구나
마음껏 누리길 바라며

미술은 우리의 아픈 마음을 치유하고 행복을 전해준다고 믿는다. 또한 미술은 인류 최초의 학문이다. 인류의 대부분이 문맹이었을 때에도 아름다움은 물론이고 의미 전달과 기록 등 자신의 역할을 충분 그 이상으로 해냈다. 그러나 지금 시대의 미술은 소위 '있는' 사람들의 취미생활이자 일반인들에게는 '넘사벽'이고, 콧대 높은 그들만의 리그가 되었다.

매주 일요일 저녁에 하는 KBS 〈도전 골든벨〉을 놓치지 않고 보려하는데 미술·음악 관련 문제에서 학생들이 대거 탈락하는 모습을 볼 때마다 답답함을 느낀다. 필자가 우리나라의 교육 시스템에 대해서 이렇다 저렇다 할 자격이나 경험은 없지만 우리나라 학생들의 문

화·예술 분야에 대한 관심과 지식이 다른 분야에 대한 비해 현저히 떨어지는 데 대해서는 참으로 안타깝게 생각한다.

서방 선진국 역시 우리와 별반 다를 것이 없다. 얼마 전 미국의 어느 사이트의 조사 결과에 따르면 미국인들 중 〈진주 귀걸이를 한 소녀〉를 그린 화가의 이름을 아는 사람이 10명 중에 3명이 차마 안 된다고 한다. 필자의 지인인 A는 경제학 박사이자 대학 교수인데도 〈진주 귀걸이를 한 소녀〉와 〈진주 목걸이를 한 소녀〉를 헷갈려한다. 화가의 이름을 모르는 건 물론이다. 이 통계는 미술이 정말 대중들의 관심 밖임을 보여주기도 하고, 그만큼 어렵다는 것을 보여주기도 한다.

미술이 어렵다는 것은 필자 역시 인정한다. 그림을 잘 그린다고 누구나 레오나르도 다빈치급 거장이 되지도 않고, 사실 굶지 않으면 다행이다. 게다가 변기통 하나가 미술사의 방향을 튼 작품이 되었으니 그 또한 일반인들에게는 이해 못할 사실이라는 것 역시 충분히 인정한다. 원가로 계산하면 몇 푼 들지도 않는 작은 그림 한 점이 수백만 원, 아니 수천만 원을 하는데 세상에 그만한 사치가 또 어디에 있겠는가!

그러니 일반인들은 자연스럽게 미술이 대기업 탈세의 도구로 사용되고 있는 모습만 보고 기억하게 된다. 하지만 미술을 조금만이라도 안다면 일부 사람들이 미술을 잘못 이용하고 있을 뿐이고, 미술이 우리에게 끼치는 영향이 얼마나 대단한지 알 수 있다. 미술 작품을 보면 어려운 역사를 이해할 수 있고, 미래가 어떤 모습일지도 예측해 볼 수 있다. 우리는 미술 안에 살고 있다고 해도 과언이 아니다.

필자는 그림을 그리는 화가이다. 그리고 지난 10여 년간 일반인들에게 미술을 쉽게 접하는 방법을 전하는 자칭 '미술 전도사' 일도 하고 있다. 전 세계의 유명 미술관을 직접 다녀와 소개와 사진, 그리고 설명을 담은 '미술관 가는 길'이라는 블로그를 운영하고 있고, 미술작품 속 숨겨진 재미있는 이야기를 소개하는 '서양화가 최연욱의 재미있는 미술스토리'도 매일 한 편씩 연재하고 있다. 또한 네이버 TV와 카카오 TV에서 '미술과 친구되는 미친 TV'를 운영하고 있고, 미술책 집필과 잡지 연재 및 박물관·미술관·대학교에서 진행하는 미술 강의에도 시간이 맞을 때마다 찾아가서 일반인들에게 미술을 쉽고 재미있게 전하려 노력하고 있다.

미술을 알리는 일은 그림 그리는 본업보다 더 열심히 하고 있다고 해도 과언이 아닌데 사실 아직 크게 성과를 보지 못했다. 딱히 성과를 바라고 하는 것도 아니다. 필자 역시 이 일을 하면서 나만의 미술에 대한 철학이 만들어져 가고 있고, 단지 필자가 해야 할 일을 하고 있다고 믿을 뿐이다. 그러던 중 재미로만은 미술에 대한 성인들의 고정관념을 바꾸는 것은 불가능하다는 사실을 알게 되었다. 몇 명을 필자의 팬으로 만들어서 작품 몇 점을 팔 수 있을지 몰라도 그분들이 힘들 때 아픈 마음을 치유하고 행복을 전해주는 그 일은 절대 할 수 없다는 것이다.

'아는 만큼 보인다'는 말이 있듯이 미술에 대해 전혀 모르는 상태에서 어떻게 미술을 접하고 치유가 어쩌고 행복이 저쩌고가 이뤄지겠는가가 필자가 내린 결론이다. 그래서 틈틈이 강의와 블로그에서 미술 작품의 설명을 더하던 차에 메이트북스에서 미술 교양서적 집필 의뢰가 들어왔고 흔쾌히 집필에 들어가게 되었다.

이 책에서는 입문 수준의 독자라면 누구나 이해할 수 있을 깊이로 서양미술의 대표적인 걸작들을 소개한다. 작품과 작가에 대한

기본적인 설명은 물론이고 작품에 담긴 역사나 배경 지식, 신화, 종교, 특히 성경 이야기(성경 구절은 개역개정 성경, 신곡은 더클래식 이시연 번역본에서 가져옴)도 소개하면서 필자가 현직 화가인 만큼 거장들이 사용했던 재료와 표현 기법, 그에 따른 전문용어 해설과 작품에 적용된 각종 미술 공식까지 최대한 쉽게 설명을 더했다. 그래서 이 책을 다 읽고 나면 여기서 소개한 작품들은 물론이고 다른 작품들을 보더라도 적어도 작품을 그린 화가와 담긴 이야기, 그리고 나아가 미술 사조까지 추측해볼 수 있을 만큼의 수준이 될 수 있지 않을까 기대해본다.

이 책에서 소개하는 작품들 중에는 이미 알고 있는 작품도 있을 것이고, 그 내용을 알고 있는 작품들도 더러 있을 것이다. 모두가 서양미술을 대표하는 작품도 아니고, 게다가 몇 점은 그 화가를 대표하는 작품도 아니다. 미술사를 다루는 책이지만 일반적인 미술사조의 흐름보다는 작품별로 다음 사조에 영향을 준 작품과 인류에 의미 있는 업적을 남긴 작품으로, 회화와 조각을 넘나들며 필자가 원작을 직접 본 작품으로 선정했다. 다만 필자는 고대종교미술사를 공부했기 때문에 다소 취약한 근·현대 미술과 동양화·한국화 부분

은 제외했다.

　이 책을 통해 살면서 힘든 일이 닥쳤을 때 힘이 되어주는 작품, 외로울 때 눈앞에 떠오르는 작품, 해외여행을 갔을 때 원화로 꼭 보고 싶은 그런 작품을 각자 한 점씩 가질 수 있으면 하는 바람이고, 나아가 걸작이든 혹은 무명의 작품이든 나만의 작품 한 점씩을 마음속에 가졌으면 하는 바람이다. 그렇게 우리 모두가 미술을 제대로 알게 되고 존중하면, 더 이상 지루하고 어려우며 난해한 그림이 아닌 단지 보는 것만으로도 충분히 즐길 수 있는 그림이 되어 문화가 인류에게 주는 엄청난 혜택을 누릴 수 있을 것이라고 믿는다.

<div align="right">서양화가 최연욱</div>

차례

∽ 1부 ∾
원시미술·고대미술·중세미술

원시미술·고대미술

중세미술

2부
르네상스·매너리즘

3부
바로크·로코코

4부
신고전주의·낭만주의

5부

라파엘전파·아카데미즘·
사실주의·인상주의

6부

비엔나 제체시온·표현주의와 근대미술·
지방주의

서양미술사 20만년을 한눈에 보기

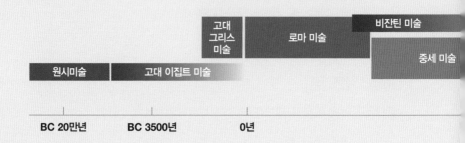

1. 원시미술 primitive art

미술은 문명이 시작되기 전부터 시작되었다. 단순한 돌멩이와 같은 도구에 단순한 패턴을 새기는 것으로 수십만 년을 내려온 미술은 벽화와 장신구로 발전했고, 풍요와 번영의 종교적 의미까지 담게 되었다.

2. 고대미술 ancient art (BC 3000~AD)

일반적으로 서양미술의 시작은 BC 3000년경의 이집트 미술이다. 그리고 지중해를 중심에 두고 메소포타미아와 그리스에서 활발하게 교류하며 발전을 이루었다. 그리스 미술에서 보다 사실적인 모습으로 발전해 로마 미술로 이어졌다.

3. 중세미술 medieval art (5세기~14세기)

로마 제국의 멸망과 함께 중앙 정부가 사라지면서 일상은 암흑기에 들어갔고 미술 역시 퇴보했다. 하지만 기독교가 유럽 전역으로 퍼지면서 기독교 미술이 발전했고, 교회 건축이 늘어나면서 로마네크스와 고딕양식 등 건축은 화려하게 발전했다.

4. 르네상스 renaissance (14세기~16세기)

로마제국의 멸망으로 잃었던 그리스 로마의 화려했던 기술과 양식이 십자군전쟁 후 유럽으로 돌아오면서 짧은 시간에 엄청나게 빠른 발전을 이뤘다. 미술과 문화, 기술이 부활했다고 해서 부활 즉 르네상스 시대가 열렸다.

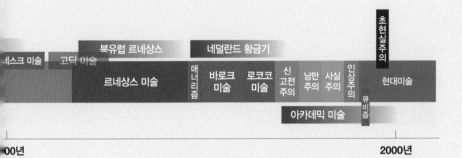

북유럽 르네상스 네덜란드 황금기

헤스크 미술 고딕 미술

매너리즘 바로크 로코코 신고전주의 낭만주의 사실주의 인상주의 현대미술

르네상스 미술 큐비즘

아카데믹 미술

00년 2000년

5. 매너리즘^{mannerism} (16세기)

화려하고 아름다운 르네상스 미술 양식을 바탕으로 화가들이 새로움을 시도한 시기다.

6. 바로크^{baroque} (17세기~18세기)

르네상스 양식과 기술에 매너리즘 시대에 발견한 빛을 집중적으로 표현하기 시작하면서 명암은 미술의 중요한 부분을 차지하게 되었고, 미술의 중심이 중산층의 비율이 높은 북유럽으로 이동하면서 미술 시장과 작품에 큰 변화가 일어났다.

7. 로코코^{rococo} (18세기)

바로크시대에 명암의 발전으로 발견한 화려한 색들이 표현되었고, 미술시장의 주 고객층이었던 부유층의 화려한 일상이 미술 작품의 중심이 되었다.

8. 신고전주의^{neoclassicism} (19세기 초반)

미술작품의 주 내용이 화려한 귀족들의 삶에서 시대적 영웅으로 변했는데, 신화와 클래식 시대의 위대한 역사적 사건 등 고전적 내용을 담으면서 주인공은 고전의 신처럼 표현되었다.

9. 낭만주의^{romanticism} (19세기 초중반)

빠른 시대의 변화에 따라 개개인이 중요해지면서 미술 작품에도 작가의 생각과 감정을 담기 시작했다. 자연스럽게 표현 방법이 자유로워졌고, 형태가 조금씩 무너지기 시작했다.

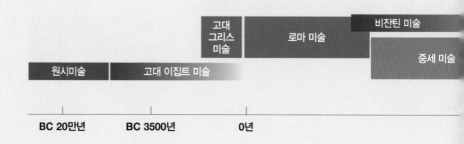

| 원시미술 | 고대 이집트 미술 | 고대 그리스 미술 | 로마 미술 | 비잔틴 미술 | |
| | | | | 중세 미술 |

BC 20만년 BC 3500년 0년

10. 라파엘전파 pre-raphaelite (19세기 중반)

존 에버렛 밀레이, 단테 가브리엘 로세티, 윌리엄 홀만 헌트에 의해 영국에서 시작된 라파엘전파는 뭉개지는 미술의 기본 표현 기법과 내용을 보여주었으며, 다시 르네상스 시대로 돌아가자는 목적으로 활발하게 시작했지만 오래가지는 못했다.

11. 아카데믹 미술 academicism (19세기 중후반~)

19세기 당시 미술의 주류를 이뤘던 양식으로 신고전주의 기법을 이어 미술의 기본 공식을 중요시했으며, 사실적인 표현에 집중한다.

12. 사실주의 realism (19세기 초반~)

사물을 있는 그대로 그리는 것을 사실주의라고 하지만 그 내용 역시 사실을 작품에 담았다.

13. 인상주의 impressionism (19세기 중후반~)

시간이 흐름에 따라 빛이 변하며 같이 바뀌는 색의 표현에 집중하면서 붓으로 찍어 그리는 점묘법이 이후 신인상주의로 발전했고, 그 외에도 다양한 표현 기법들을 실험하면서 이후 현대 미술에 기법적으로 큰 영향을 끼쳤다.

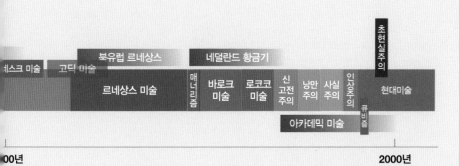

북유럽 르네상스

네덜란드 황금기

초현실주의

테스크 미술　고딕 미술

르네상스 미술

매너리즘

바로크 미술

로코코 미술

신고전주의

낭만주의

사실주의

인상주의

큐비즘

현대미술

아카데믹 미술

00년

2000년

14. 아르누보^{art nouveau} (19세기 후반~20세기 초반)

'새로운 미술'이라는 뜻으로 장식적 표현이 특징이다. 판화, 공예 등 미술은 다양한 분야를 포함하게 되었다. 비엔나 제체시온과 매우 흡사한 양식을 가지고 있다.

15. 근대미술^{modern art} (20세기 초반)

20세기의 시작부터 세계대전까지의 미술로 큐비즘, 야수파, 상징주의, 초현실주의, 추상미술, 개념미술 등 짧은 시간에 다양한 장르가 등장하고 발전했다.

16. 현대미술^{contemporary art}

세계대전 이후 미술은 미국을 중심으로 발전하며 팝아트 등 대중에게 가깝게 다가가려 노력하면서 동시에 추상미술과 설치미술 등 새로운 미술이 더 다양하게 발전하고 있다.

1부

원시미술·고대미술·중세미술
Primitive Art·Ancient Art·Medieval Art

원시미술 · 고대미술

원시 인류 중 누군가가 자신이 살았던 동굴의 벽에 돌멩이로 선을 하나 긋는 순간, 미술은 시작되었다. 미술은 언어가 나오기 전에, 기술이라는 것이 만들어지기도 전에 시작되었다. 인류가 최초로 불을 사용하기 시작한 것이 약 150만년 전이라고 하고, 그 불을 사용해 음식을 만드는 데까지 50만년이 넘게 걸렸다. 최초의 미술작품은 약 50만년 전에 만들어진 것으로 추정된다. 말로 소통을 시작한 것은 최대 15만년 전으로 추정하고 있다. 그렇게 보면 미술은 어느 학문보다 일찍 시작했다.

최초의 미술은 굉장히 단순한 모습이었다. 무심코 보면 미술작품이라 할 수 없을 정도로 단순한 작품이었는데, 약 20만년 전쯤부터는 돌에 패턴을 새겨 넣거나 단순한 문양을 그렸다. 그 작품들은 지금의 1900년대 이후에 나타난 추상미술과 상당히 비슷한 모습이었다. 약 15만년 전에서 10만년 전부터는 사람과 동물 등의 형상이 보이기 시작했고, 3만년 전부터는 벽화가 등장하기 시작했다. 여전히 기술적으로는 지금 시대의 미술과 상당한 차이가 있지만, 그들이 가진 재료와 도구는 흙과 돌밖에 없었고 기술을 기록할 언어도 없었던 상황을 감안하면 자신들이 만들 수 있는 최선의 작품을 만든 것이다.

원시시대에는 아무래도 개념이라는 것 역시 단순했기 때문에 몇십만 년 동안 작품을 만들어오면서 자연스럽게 '이 모양은 이것, 저 모양은 저것' 등 상징이라는 개념이 만들어지게 되었다. 대표적인 예로 생명의 탄생을 자궁의 모양으로 그린

것이 시간이 지나며 단순화와 보다 복잡한 의미를 담는 과정을 거치면서 이집트에서는 앙크 ♀, 이후 십자가 +, 불교에서는 만(卍)권, 최종적으로 나치 스와스티카 卐 (하켄크로이츠, Hakenkreuz)까지 발전하게 되었다. 그래서 원시미술을 모르고는 서양미술을 이해하는 데는 많은 무리가 따른다. 그뿐만 아니라 서양미술의 본격적인 시작이라고 할 수 있는 이집트 미술의 특징 역시 원시미술의 기본 양식을 그대로 물려받게 된다.

이집트 미술 이후 고대 그리스 클래식과 헬레니즘 시대에 미술은 급속도로 발전했다. 지난 3천년 넘게 같은 양식을 이어오다가 불과 몇백 년 만에 유치원생이 그린 것 같은 졸라맨에서 밀로의 비너스^{Venus de Milo}가 만들어진 것이다. 기술과 지식의 제한에도 불구하고 그들의 기술 발전 속도는 지금 현대미술의 발전 속도와 맞먹는다고 봐도 될 만큼 대단했다. 그러나 그리스 미술은 이집트 미술과 이후 르네상스 이후 미술에서 계속 반복되기 때문에 이 책에서는 제외했다. 그리고 로마 미술은 건축 부분을 제외하면 그리스 미술을 그대로 이어받아 더 이상의 큰 발전은 없었기 때문에 따로 설명하지 않았으니, 다른 미술사 자료를 참고하기 바란다.

문명의 시작 이전에
시작된 미술

문명의 시작 이전에 시작된 미술. 그 본연의 의미를 찾는다.
〈빌렌도르프의 비너스〉를 통해 자세히 알아보자.

〈빌렌도르프의 비너스〉

1908년 오스트리아의 수도 비엔나에서 약 40km 정도 남서쪽에 있는 빌렌도르프^{Willendorf}라는 작은 마을 외곽에서 있었던 일이다. 기찻길 공사를 하던 인부 요한 & 조제프 베람^{Johan & Josef Veram} 형제가 땅을 파던 중 성인 남자의 주먹보다 작고 붉은 빛을 띠는 석회암 돌멩이를 하나 발견했다. 11.1cm의 크기에 뽀글뽀글한 곱슬머리, 풍만한 여자의 모양을 한 조각상이었다.

눈, 코, 입 같은 세부적인 부분은 없었지만 터질 것 같은 풍만한 가슴과 빵빵한 배, 그리고 확실한 배꼽과 명확하게 표시된 여성의 생식기, 그뿐만 아니라 무릎 위 허벅지에 접힌 살까지 상당히 공을

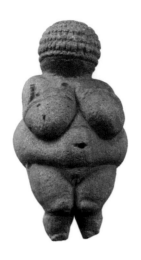

〈빌렌도르프의 비너스〉, 비엔나 자연사박물관Naturhistorisches Museum

들여 만든 조각상임은 확실했다. 게다가 작은 머리에 섬세한 곱슬 머리카락은 아이들의 실력으로 만든 것이 아님이 확실했다.

 오스트리아 헝가리제국의 고고학자 요제프 솜바티Josef Szombathy 는 곧바로 연구에 들어갔고, 오스트리아 빌렌도르프 지역에서 찾을 수 없는 석회암으로 확인을 했다. 계속된 연구 끝에 이 석상은 기원전 2만 4천년에서 기원전 2만 2천년 사이에 유럽의 구석기 시대에 만들어진 것으로 결론이 내려졌고, 작품 이름은 〈빌렌도르프의 비너스〉로 지어졌다. 석상의 풍만한 가슴은 풍성한 식량을, 넓은 골반과 생식기는 종족번성을 의미하는바, 로마 신화에서 사랑과 미美와 풍요의 여신인 베누스Venus 여신의 이름을 붙인 것이다. 비너스는 베

누스의 영어 발음이다. 석기시대 인류는 부족한 식량과 혹독한 환경 속에서 살아남아 종족을 유지하는 것이 가장 큰 임무였기 때문에 여신의 존재는 필수였다고 볼 수 있다.

〈빌렌도르프의 비너스〉를 발견한 지 벌써 100년이 훨씬 넘었지만 이에 대해 정확하게 밝혀진 사실은 거의 없다. 최근 연구에 따르면 〈빌렌도르프의 비너스〉는 기원전 2만 8천년경에 만들어졌을 확률이 높다고 한다. 그리고 어쩌면 작가는 여자일 것이고, 자신의 자화상을 깎은 것이라는 학설도 나왔다. 그 이유는 구석기 시대에는 거울이 없었기 때문에 자신의 얼굴을 볼 수 없어서 얼굴 부분이 생략됐다는 것이다. 곱슬머리는 머리에 쓰고 다닌 일종의 왕관 같은 모자나 또는 계급을 표시하는 주케토°가 아닐까 하는 추측도 나왔다.

구석기 시대는 모계사회였기 때문에 어머니의 위치를 보여주는 모습이라는 주장도 있다. 사용 용도 역시 여러 가설이 있지만 손 안에 딱 들어가는 크기로 봐서 사냥을 나가는 남성들이 소지하고 나가는 일종의 부적이라는 데 가장 많은 무게가 실리고 있다. 하지만 반대하는 학자들도 많은데, 만약 사냥할 때 들고 나갔다면 석회암이어서 쉽게 부서졌을 것이고, 붉은색으로 칠해진 부분이 다 벗겨졌을 것이라는 근거 때문이다.

● 주케토(zucchetto)는 이탈리아어로 '작은 바가지'라는 뜻으로, 가톨릭에서 성직자들이 머리에 쓰고 다니는 그릇 같은 모자를 뜻한다.

미술작품으로 봐야 하는가, 유물로 봐야 하는가?

누가 부적을 미술작품으로 보겠는가? 설사 부적이 아니었더라도 사냥 나갈 때 들고 다녔던 것을 누가 미술작품이라고 하겠는가? 옛날 사람들이 사용했던 유물을 소장하고 전시하는 곳은 박물관이고, 미술작품을 소장하고 전시하는 곳이 미술관이다. 그래서 박물관에서 미술작품을 볼 수 있지만 미술관에서 유물을 볼 리는 거의 없다. 물론 미술작품 급으로 만들어진 숟가락이나 거울 등 장인들이 만들고 귀족들이 사용했던 유물은 미술작품으로 가치를 인정받아 미술관에서 전시하는 경우도 있다.

이 작품을 다시 보면, 지금으로부터 약 2만 5천년 전의 사람이 주먹보다 작은 크기의 작품을 머리와 성기 부분까지 어떻게 저리도 섬세히 깎았는지 그저 놀라울 따름이다. 당시에 송곳이 있었겠는가, 드릴이 있었겠는가? 돌로 돌을 찍어서 여성의 형상을 만들었을 뿐만 아니라 섬세한 부분까지 만들었다. 확실한 건 〈빌렌도르프의 비너스〉를 만든 사람은 장인이었고 예술가였다는 것이다.

그래서 조각의 시초로 볼 수 있는 미술작품으로서의 충분한 가치가 있다. 고고학자들이 먼저 손에 넣어 연구를 했기 때문에 지금 비엔나 자연사박물관에 소장되어 있는 것이지, 미술사학자들이 먼저 연구를 했다면 어쩌면 비엔나 미술사박물관Kunsthistorisches Museum에 소장되어 있을지도 모를 일이다. 비엔나 미술사박물관에는 기원전 1천년경에 만들어진 이집트의 투트모시스 3세의 흉상과 1600년대

중반에 만들어진 폴란드의 라디슬라우스 4세Ladislaus IV가 사용한 술잔도 소장되어 있다.

인류 최초의 미술작품인가?

19세기부터 20세기 초에 구석기 시대의 작품으로 추정되는 작품들이 많이 발견되었다. 빌렌도르프에서도 〈빌렌도르프의 비너스〉외에 조각상으로 추정되는 머리나 팔이 없는 돌멩이가 더 발견되었다. 그 당시에 발견된 여성상은 모두 비너스라는 이름을 붙였다. 여기에 비너스, 즉 여신으로 붙일 수 없다는 의견이 있었고, 아직도 〈빌렌도르프의 여인상〉이라는 이름을 주장하는 몇몇 학자들이 있

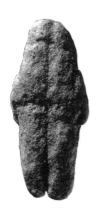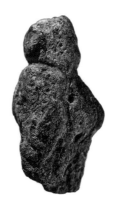

〈탄탄 비너스〉와 〈베레카트람 비너스〉

다. 즉 이 시기, 그리고 그 이후에 더 많은 여성상이 발견되었다.

1981년 이스라엘의 동부이자 시리아의 서쪽에 있는 베레카트 람 ברכת רם, Berekhat Ram이라는 작은 호수 인근에서 이스라엘 고고학 팀에 의해서 발견된 더 작은 여성상이 있다. 크기는 고작 3.5cm 정도로 머리와 풍만한 가슴, 그리고 팔다리가 있는 사람같이 생긴 조각으로 〈베레카트 람 비너스〉이다. 처음 발견한 예루살렘의 히브리 대학교 האוניברסיטה העברית בירושלים, Ha-Universita ha-Ivrit bi-Yerushalayim의 고고학자 나아마 고렌 인바르המשך-גורן ברנעא 교수팀은 〈베레카트 람 비너스〉는 구석기 이전인 아슐기Acheulean*, 즉 인류가 호모 에렉투스** 시절인 대략 기원전 23만 년 전의 작품으로 추정하고 있다.

1999년, 아프리카 북서부의 대서양과 지중해를 잇는 나라 모로코의 드라아الدراع, Draa 강가 탄탄طانطان, Tan Tan이라는 작은 마을에서 규암 돌멩이 하나가 발견되었는데 사람같이 생기기도 하고, 그냥 돌멩이 같이 생기기도 했다. 머리도 없고, 성별도 없으며, 형태도 많이 뭉개진 상태이며, 크기도 6cm정도밖에 되지 않는 이런 돌은 산속이나 강가에 널렸을 지도 모른다. 이 돌멩이를 처음 발견한 독일의 고고학자 루츠 피들러Lutz Fiedler 연구팀은 〈탄탄 비너스〉라고 이름을 붙

- 아슐기는 구석기시대 이전의 석기를 사용한 시기로, 주먹도끼를 주로 사용한 문화이다. 프랑스의 상트 아슐 (St.Acheul)에서 다량의 당시 석기가 발견되어 아슐기로 불린다.
- 호모 에렉투스(Homo Erectus)는 라틴어의 사람 homo와 서다는 ērigere의 합성어로 기원전 약 190만년에서 기원전 143,000년 전까지 아프리카, 유라시아 일대, 중국, 인도네시아, 북미대륙에서 살았던, 현 인류인 호모 사피엔스(Homo Sapiens)의 직계조상으로 간주되는 멸종 인류이다.

였고, 끝없는 연구 끝에 아슐기 중기, 즉 대략 30만년에서 50만년 전에 만들어졌다고 발표했다. 〈탄탄 비너스〉에 대해서 많은 학자들은 '그냥 돌멩이일 것'이라는 주장을 하는데, 유럽의 고고학자들은 '인류 최초의 작품'이라고 주장한다. 그 이유는 다음과 같다.

첫째로, 사람 모양이다. 단지 단단한 규암이어서 당시 기술로는 세부묘사를 못한 것이다. 둘째로, 조각 표면에 철분 녹 또는 망간 성분의 붉은 색이 칠해져 있다. 작품을 만들고 작가가 색을 칠했다는 것이다. 그래서 네안데르탈이나 호모 에렉투스가 만든 여신이라는 것이 그들의 주장이다.

학계에서는 공식적으로 〈베레카트 람 비너스〉가 세계에서 가장 오래된 조각이다. 하지만 충분한 근거만 찾아낸다면 〈탄탄 비너스〉가 세계 최초의 조각이 될 수도 있고, 그렇게 되면 50만년 전에 인류가 이미 미술활동을 했다는 증거가 된다.

Bonus!

homo는 라틴어로 사람이다. 유인원은 나칼리피테쿠스(nakalipithecus)를 시작으로 호미노에데아로, 다시 호미니다에와 하일로바티다에로 나뉜다. 하일로바티다에는 지금의 긴팔원숭이 되었다. 호미니다에는 호미니나에와 폰기다에로 나눠지는데, 폰기다에가 지금의 침팬지이다. 호미니나에는 호미니니와 고릴리니로 나뉘고, 고릴리니는 지금의 고릴라이다. 호미니니는 호모와 판으로 갈라지는데, 호모부터 인류의 조상이라고 부른다. 호모는 아르디피테쿠스, 오스트랄로피테쿠스로 내려오고 여기부터 도구를 사용하기 시작했으며 두발로 걷기 시작했다. 그 뒤로 호모 하빌리스(Habilis는 '손을 사용한다'는 뜻으로 인류가 본격적으로 손을 사용했다), 호모 에렉투스(Erectus는 '서다'는 뜻으로 직립보행을 시작했다), 호모 사피엔스(Sapiens는 '현명하다'는 뜻이고, 지금 인류는 호모 사피엔스 사피엔스로서 '매우 똑똑하다'는 뜻으로 추정된다)가 이어진다.

회화의 시작이 된
엄청난 벽화

미술은 언어보다 먼저 시작되었다. 원시시대의 인류는
그들의 일상부터 신앙까지 모든 이야기를 미술로 남겼다.

⟨라스코 벽화⟩

1940년 9월 12일, 프랑스 중남부 몬티냑에 살던 18세의 마르셀 라비 닷Marcel Ravidat과 친구 몇 명은 베제르Vézère 계곡을 거닐다가 성인이 쉽게 들어갈 수 없을 정도로 좁고 작은 동굴 입구로 들어갔다. 그리고 그들은 엄청난 벽화를 발견했다. 벽과 천장에는 약 2천 점 이상의 그림이 그려져 있었다. 이 동굴이 바로 라스코 동굴Grotte de Lascaux 이고, 이 벽화가 ⟨라스코 벽화⟩다.

900여 점은 황소 같은 동물이고, 그 중에 300점 정도는 이미 멸종한 동물이다. 황소는 물론이고 사슴도 있고, 고양이도 있으며, 새와 곰 등도 그려져 있다. 게다가 사람으로 보이는 그림도 있다. 어떤 그림

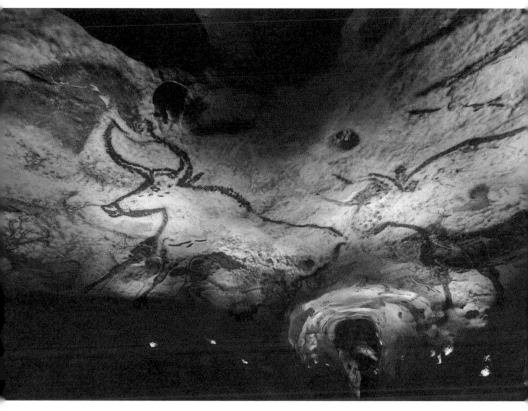

〈라스코 벽화〉 일부, 프랑스 몬티낙Montignac

은 상부 구석기시대*에 살았던 것으로 추정되는 동물도 있다. 그뿐
만 아니라 지금 시대 추상미술에서 볼 수 있을 법한 패턴도 그려져
있다. 이것으로 〈라스코 벽화〉는 여러 세대를 거쳐 그려졌다는 것
을 알 수 있다.

• 상부 구석기시대는 대략 기원전 4만년 전, 유럽지역에서는 기원전 6만년 전으로 올라간다.

라스코 동굴에서 가장 많이 알려진 '황소의 방'은 성인 50명 정도도 충분히 들어갈 수 있지만 어떤 방은 어린아이도 힘들게 들어갈 만큼 작다. 벽화에서 대부분의 동물들은 프로파일^{profile}로 그려져 있다. 프로파일이란 '옆모습을 그린 그림'을 뜻하는 미술용어다.

재미있는 사실은 황소나 사슴의 뿔을 마치 정면에서 보는 것처럼 그렸다는 것이다. 몇몇 동물은 색이 칠해져 있지만 대부분의 동물은 외곽선만 그려져 있다. 색이 칠해진 동물 그림들은 마치 파스텔로 부드럽게 문질러 그리듯이 그려져 있다. 좀 더 자세히 보면 그림을 그린 화가는 돌로 석회암 벽에 그림을 그린 후 덧칠을 한 것으로 보인다. 바닥에서는 화가가 벽에 그림을 그릴 때 썼던 것으로 추정되는 돌과 나뭇가지 등 약 100여 개가 동굴 곳곳에서 발견되었다.

한 가지 더 흥미로운 사실은 배경이 전혀 안 그려져 있다는 것이다. 즉 동물이 뛰어다니는 들판이나 논밭, 화가의 집 등은 벽화에 그려져 있지 않다.

이 벽화를 왜 그렸을까?

학자들의 분석 결과 프랑스와 스페인 북동부, 그리고 독일 서부에 네안데르탈인과 호모 사피엔스 사피엔스가 같이 살았던 것으로 추정되는 약 1만 5천년에서 1만 7천 년 전에 그려진 그림으로 알려지고 있다.

네안데르탈인은 독일 서부 뒤셀도르프Düsseldorf 인근 네안데르 Neander 계곡에서 뼈가 발견되어서 이름이 붙여졌는데, 약 5만년 전에는 호모 사피엔스와 교배가 이뤄졌지만 순수 네안데르탈인은 멸종되었다. 종족이 멸종되었다는 것은 살기가 굉장히 힘들었다는 이야기다. 먹을 것도 부족했고, 집도 없었으며, 약도 없어서 질병에 그대로 노출되어 있었고, 게다가 이들은 호모 사피엔스와 싸웠을 것이다. 한겨울에는 추위에 벌벌 떨며 자다가도 맹수가 들이닥치면 갓난아기의 기저귀도 못 챙기고 도망쳤다가, 다른 종족인 호모 사피엔스를 마주치면 여자와 아이들은 포로로 끌려가고 남자들은 그들의 선진 무기인 돌쐐기에 잔인하게 학살당했을 것이다.

호모 사피엔스들도 마찬가지였을 것이다. 하루하루가 이렇게 살기 힘들고 두려웠다면, 당연히 자신들이 살아냈던 일들을 기록해서 후손들이 무사히 살기를 바랐을 것이다. 그래서 성공한 사냥과 전쟁을 그림으로 기록했다는 가설이 가장 많이 통하고 있다. 어제는 황소를 잡아서 구이를 먹었고, 오늘은 사슴을 잡아서 겨울 식량으로 육포를 만들었다면 얼마나 행복했을까. 후손들에게 우리가 이렇게 풍족하게 잘 먹고 잘 살았다고 자랑하고 싶었을지도 모른다.

그 다음으로는 당시 사람들보다 더 힘이 셌던 동물들을 일종의 수호신으로 모셨을 수도 있다. 황소*는 뿔로 맹수들을 죽였을 것이고, 단백질의 원천이었으며, 가죽과 털은 겨울에 따뜻한 옷이 되었다.

즉 지금으로 치면 이들 벽화는 역사책이자 전쟁·사냥 기술서이며 종교 성전이었던 것이다.

라스코 동굴같이 그림이 그려진 동굴이 프랑스에만 340여 곳이 있고, 스페인과 독일은 물론이고 인도와 멀리 남미 아르헨티나와 호주까지 전 세계 여러 곳에서 찾아볼 수 있다. 동굴 벽화가 그려졌 던 시기는 아직 농경이 시작되기 훨씬 전이어서 논과 밭 같은 배경 은 그려질 수 없었던 것이다.

가장 오래된 원시 동굴 벽화일까?

당장 프랑스에만 340여 곳의 동굴 벽화가 있다. 그 중에서 라스코 동굴 벽화가 가장 유명한 것뿐이다. 프랑스 남부 지중해 인근의 〈쇼 베Chauvet-Pont-d'Arc 동굴 벽화〉는 기원전 3만년 훨씬 전에 그려진 것 으로 추정되고 있다. 그래도 제법 알아볼 수 있는 벽화가 그려져 있 다. 근처 마르세유Marseille 인근 수심 170m 지점에는 약 2만 7천년 전 에 그려진 것으로 추정되는 꼬스케Calanque de Morgiou 동굴도 있다. 입 구는 수심 30m 정도 되고, 깊이는 175m까지 내려간다. 꼬스케 동 굴에는 스텐실 방식으로 작업된 사람의 손이 그려져 있다. 스텐실 stencil이란 판화의 일종으로 오려낸 모양이나 그림을 덮고 잉크를 그

● 황소는 원시종교에서 주요 신으로 많이 등장한다. 큰 덩치와 강한 힘, 그리고 번식력도 강해 풍요의 신이자 주요 신으로 섬겼다. 대표적으로 고대 이집트 하늘의 여신 하토르의 아들 야피스(hjpw), 길가메시 서사시의 하늘의 황소(Bull of Heaven), 구약성경의 바알(Baal), 켈트족의 타르보스 트리가라노스(Tarvos Trigaranus), 인 도의 시바가 사는 성산(聖山), 카일라시의 지키미 난디 등은 모두 신적인 황소이다.

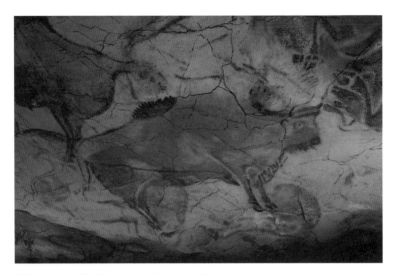

〈알타미라 동굴 벽화〉 일부, 산타아나 델 마르, 스페인

위에 발라 판화로 찍어내는 공판화 기법을 말한다. 쉽게 이야기해서 벽에 사람 손을 올려놓고 주변에 색을 발라 손바닥 모양을 그렸다는 것이다. 그 외에도 177마리의 동물들이 그려져 있는데, 그 중에는 약 2만년 전에 살았던 동물들도 그려져 있다.

스페인 북부 대서양 연안의 작은 도시 산타아나 델 마르Santillana del Mar에도 〈알타미라 동굴Cueva de Altamira 벽화〉가 있다. 알타미라 동굴 벽화는 라스코 동굴과 함께 원시 동굴벽화를 대표하는 작품이다. 대부분의 그림들은 약 1만 8천년 전에 그려진 것으로 보이나 가장 오래된 그림은 3만년 전으로 추정되기도 한다. 알타미라 동굴에 그려진 동물들은 마치 파블로 피카소의 작품을 보는 듯하기도 하다.

그외에도 아프리카에는 약 2만 5천년 전, 인도에는 3만년 전, 아메리카 대륙에는 약 1만년 전, 몽고에는 정확한 연대가 추정되지 않는 원시 동굴 벽화가 있고, 호주에는 정확한 연도는 모르지만 4만년 전에 멸종한 동물이 그려져 있는 동굴 벽화도 있다.

가장 오래된 동굴벽화는 인도네시아 술라웨시Sulawesi의 반티무룽 Bantimurung 구역의 〈엘 카스틸료El Castillo 동굴 벽화〉이다. 약 4만년 전에 그려진 벽화로 추정되고 있고, 프랑스 꼬스케 동굴에서처럼 손바닥 스텐실 작품이 그려져 있다.

이 벽화를 도대체 어떻게 그렸을까?

몇만 년 전에는 물감도 없었고, 붓도 없었으며, 종이나 캔버스도 당연히 없었다. 벽에 그림을 그렸는데 어떤 재료로 그림을 그렸을까? 물론 동굴 벽에 날카로운 돌로 그리기도 했다. 하지만 돌로 긁어서 색을 넣을 수는 없다. 원시시대 벽화는 대부분 바닥에 널린 흙을 썼다. 그래서 대부분의 벽화 그림 색이 흙색이거나 갈색, 혹은 짙은 똥색이다. 그런 색을 오커Ochre라고 한다. 실제로 흙빛이 나는 노란색을 옐로우 오커Yellow Ochre라고 부른다.

동굴 벽이 석회벽도 아니고 동굴에 흰 종이로 도배를 하지도 않았을 테고, 울퉁불퉁하고 시커먼 바위벽에다가 물을 섞은 흙으로 그림을 그리면 색이 올라가기도 전에 다 흘러내려서 그림이 나오지

도 않을 것이다. 원시시대 화가들은 이 문제를 어떻게 해결했을까?

약 7만년 전부터 사람들이 살았던 남아프리카공화국 동남쪽에 위치한 시부두Sibudu 동굴벽화를 분석해보니 흙 안료에 소젖에서 나오는 단백질을 발견했다고 한다. 즉 일종의 유화를 그린 것이다. 하지만 사람들이 소를 가축으로 키운 때가 약 1만년이 조금 넘는데, 그렇다면 우유는 어디서 구했단 말인가? 쿠두Kudu라고 하는 뿔 달린 영양처럼 생긴 소의 젖일 수도 있다. 하지만 설마 그림 한 점 그리려고 무서운 야생 소를 잡았을까? 알 수 없는 일이다.

몇몇 자료에서는 원시 인류가 동굴 벽화에 단순화된 형상과 추상적 패턴을 그렸다고 기록하는데, 사실 원시화가는 자신의 실력을 최대한 발휘했다고 할 수 있다. 맹수와 황소를 동굴로 데려와서 그릴 수도 없었을 것이고, 스케치북을 들고 나가 그들의 모습을 스케치해서 동굴에 옮겨 그릴 수도 없었을 것이다. 오직 자신의 기억에 의존해 형상을 그렸고, 제한된 재료로 누가 봐도 알 수 있는 모습을 그려야 했기 때문에 단순화된 프로파일을 그려 특징을 정확하게 표현한 것으로 추정할 수 있다.

Bonus!

물감을 만드는 기본 재료인 안료는 대부분 광물로 만든다. 그래서 물감 색에는 종종 원재료의 이름이 붙기도 한다. 카드뮴옐로(cadmium yellow), 코발트블루(cobalt blue), 아이보리블랙(ivory black), 티타늄화이트(titanium white) 등등으로 말이다. 참고로 레드화이트는 빨간 흰색이 아니라 납(lead)을 주성분으로 하는 흰색 물감인데, 영국식 발음으로는 리드화이트다.

몸은 앞으로,
머리와 손발은 옆으로

이집트는 화려한 문명을 이룩했지만 이집트 미술은 어색하기 그지없다.
그렇게 그릴 수밖에 없었던 이유를 파헤쳐본다.

<투탕카멘 파라오와 이집트 신들>

'이집트' 하면 가장 먼저 떠오르고 생각나는 것은 피라미드와 스핑크스, 투탕카멘이 아닐까 싶다. 하지만 이집트는 서양 미술의 시작이라고 봐도 될 정도로 중요한 위치를 차지한다.

이집트의 나일강 주변에 언제부터 사람이 살았는지 모르지만 대략 BC 1만 2천년으로 추정하고 있고, 그 이상이 될 수도 있다. 이집트 문명은 BC 5500년경에 시작되었다고 한다. BC 3150년에 첫 통일왕조가 생겨났다. BC 30년 아우구스투스^{Augustus Caesar}에 의해서 멸망할 때까지 이집트는 약 3천년간 33개의 왕조, 약 150여 명의 파라오가 있었다.

초대 파라오는 나르메르^{Narmer} 파라오이며, 그의 아버지는 영화로도 유명한 스콜피온 킹이다. 이후로 쿠푸, 카프레, 아문호텝, 아멘호텝, 핫셉수트, 투트모세, 투탕카멘, 세티, 람세스, 다리우스, 클레오파트라 등 수많은 파라오들이 있었다. 구약성경 창세기에서 요셉을 총리대신으로 승진시킨 꿈의 파라오는 힉소스* 출신의 13왕국의 왕 소벡호텝으로, 출애굽기에서 모세의 형은 19왕조의 람세스 2세로 추정하고 있다. 우리가 익히 알고 있는 클레오파트라는 클레오파트라 7세로, 그녀 위에 다른 클레오파트라가 6명이나 더 있었다.

이처럼 이집트 역사를 이야기하려면 책 한 권으로는 턱없이 부족하다. 그러나 이집트 미술은 의외로 단순하다.

투탕카멘 파라오가 되는 방법

이집트 미술의 투탕카멘이 되는 방법을 소개하겠다. 먼저 몸은 정면으로 하고, 머리와 양발을 옆으로 90도 돌린다. 그리고 뒤에는 개같이 생긴 사람을 세우고, 앞에는 대머리에 가발을 쓴 아줌마한테 츄파춥스를 들고 있게 하면 된다. 가장 어려운 부분은 파라오의 양

● 힉소스(Ὑκσώς, Hyksos)는 '나일강 삼각주 동부의 이민족 통치자'라는 뜻으로 고대 이집트어 '헤까 크세웨트(heqa khsewet)'에서 유래한 말이다. 기원전 17세기에 말을 타고 중이집트와 하이집트를 쳐들어온 힉소스는 15, 16대 왕조, 108년간 이집트를 통치했으며, 철기 무기와 마차 등 기술적 발전과 세금 징수법 등 많은 경제적 발전을 이뤘났다.

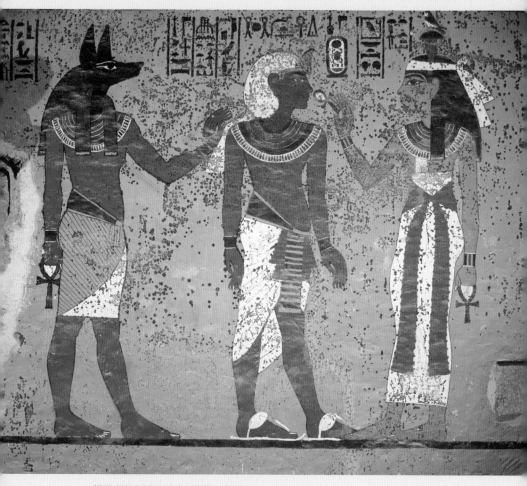

〈투탕카멘 파라오와 이집트 신들〉, 기원전 1333

손이 모두 왼손이어야 한다는 것이다. 이 작품 속 중앙에 흰색 치마를 입고 흰 수건을 쓰고 있는 남자는 투탕카멘 파라오다. 왼쪽에서 개머리를 하고 있는 건 사후의 신 아누비스'Aνουβις이고, 명품백과 츄파춥스를 주고 있는 여자는 사랑과 결혼의 여신 하토르'Aθωρ이다. 아누비스와 하토르가 손에 들고 있는 명품백은 삶, 생명이라는 앙크우다. 라틴어로는 크룩스 안사타crux ansata, 즉 손잡이가 달린 십자가이다. 십자가는 생명이다. 여기에서 상징symbol이 등장하는데 기독교의 십자가가 몇천 년 전 이집트에서 앙크, 삶으로, 더 올라가서 원시시대의 무덤은 어머니의 자궁으로, 죽음은 다시 대지Mother Earth의 품으로 돌아간다는, 상당히 복잡한 수만년의 의미가 담겨져 있다.

고대 이집트의 그림은 위의 설명대로 참 신기하게 그려났다. 사람은 고개를 그림처럼 90도 돌리기가 보통 어려운 일이 아니다. 양발을 모두 90도로 한방향으로 하기도 어렵고, 제일 어려운 부분은 양손 모두 왼손으로 그리는 것이 아닐까? 고대 이집트 사람들이 비율이나 공간감, 원근감 등 이러한 미술의 기본을 몰라서 저렇게 그린 것이 아니라는 사실은 이집트의 조각을 보면 알 수 있다.

왜 그렸고, 어떻게 그린 것일까?

멘카우레 파라오와 그의 왕비의 조각을 보자. 왕비 얼굴 비율은 많이 다르지만 몸매와 이들의 비율을 계산해보면 대충 봐도 황금비

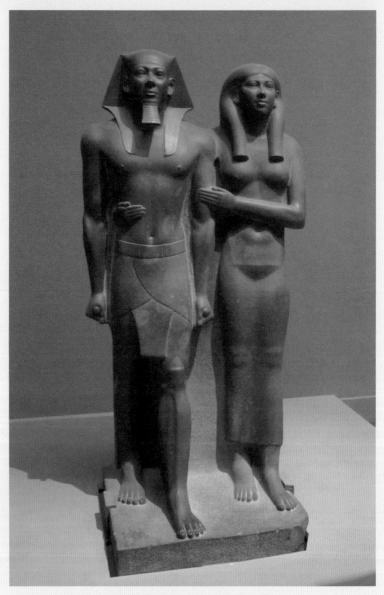

〈멘카우레 파라오와 왕비〉, 경사암* 조각, 142.2×57.1×55.2cm, 기원전 2490~2472, 보스턴 미술관

율에 거의 맞게 만들어졌다.

일단 고대 이집트 사람들의 미술 작품을 이해하려면 개념을 다르게 가져야 하는데, 지금 우리가 일반적으로 아는 단일 원근법**을 무시해야 한다. 쉽게 얘기해서 우리가 바라보는 한 곳을 중심으로 만들어지는 원근이라는 개념이 이집트 미술에서는 적용되어 있지 않다. 지금으로부터 5천년 전의 이집트 예술가들은 완벽한 비율과 각도를 신체 각 부분에 모두 적용하려 했던 것이다. 그 이유는 여러 가지가 있지만 중요한 것을 중요하게 표현하기 위해서였고, 중요한 것은 그들의 신과 파라오였다.

그들이 택한 방법은 바로 모두 해체 후 다시 조립하는 방식이었다. 손, 발, 머리, 입, 코, 가슴, 다리, 팔 등 조각이나 그림의 주인공을 다 분해한 다음, 작품의 내용에 가장 완벽한 비율과 각도 등으로 만들어서 다시 조립하는 방식이다.

지금 우리들은 사람을 그릴 때 전체 크기를 정한 다음 세분화하는 식으로 완성하지만, 고대 이집트 사람들은 세분화를 한 다음 전체를 그렸기 때문에 지금 우리가 보면 너무나도 어색한 그림을 그리게 된 것이다. 즉 작품이 파라오라면 그를 가장 완벽하게 그리기 위해, 왕에 대한 모든 특징을 최대한 담기 위해 가슴은 가슴대로,

- 석영과 장석을 주로 하는 매우 작은 암석 조각이 들어 있는 회색빛의 사암으로 고생대 지층에서 주로 발견된다.
- 단일 원근법이란 소실점 하나로 원근의 기준을 잡는 방법이다.

〈네바눔 무덤 벽화〉, 프레스코, 기원전 1350, 이집트 룩소르

머리는 머리대로, 발은 발대로, 손은 손대로 나눠서 파라오의 특징을 담은 후 완성체로 조립하는 방식을 택한 것이다.

다시 도판 앞의 〈투탕카멘 파라오와 이집트 신들〉로 돌아가보자. 젊고 잘 생긴 얼굴 특징을 보여주는 프로파일을 그렸고, 그들의 왕이니까 쩍 벌어진 넓은 가슴, 그리고 또 하나의 특징인 왼손잡이 투탕카멘은 왼손만 2개를 그렸다. 투탕카멘이 진짜 왼손잡이였는지는 아무도 모르지만 거의 모든 투탕카멘의 그림에 왼손만 2개가 그려져 있어서 왼손잡이로 통하고 있다. 완벽함을 표현하기 위해서 직사각형과 정사각형 안에 각각의 신체 부분을 그린 다음 중심선 위에 차근차근 배치하는 방식으로 그렸다.

그것이 당시 이집트 사람들에게는 완벽함이었는데, 원시 동굴벽화에 그려진 방식과 아주 흡사하다. 이후 고대 그리스 미술까지 이 방식은 계속 이어졌다. 이러한 그림 그리는 방식은 그리스의 클래식 시대에 와서 깨지기 시작했다. 즉 고대 이집트의 미술은 지금 우리가 그리는 방식과는 완전히 다르다!

Bonus!
프로파일(profile)이란 서양미술에서 얼굴의 옆면을 그린 그림을 뜻한다. 모든 이집트의 미술작품이 프로파일로 그려지진 않았다. 중요한 인물만 그렇게 그렸다. 일반인들의 일상을 그린 작품을 보면 다양한 방향과 훨씬 자연스러운 동작을 그리기도 했다.

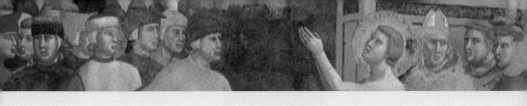

중세미술

로마제국의 멸망과 함께 서유럽은 중세시대로 들어간다. 우리는 중세시대를 암흑
기라고 부른다. 그만큼 살기가 힘들었던 것이다. 생활은 물론이고 미술도 발전은커
녕 오히려 퇴보했다. 그 이유는 여러 가지가 있지만 가장 큰 이유로는 어려운 일상
생활, 그리고 기독교가 서유럽을 통일하는 과정에서 이교도를 탄압하고 국민을 통
치하기 위해서 글과 예술을 가르치지 않는 등의 정책을 펼쳤던 것을 들 수 있다. 그
래서 중세 약 1천년 동안 남긴 미술 작품은 대부분 수도원의 수도승들과 몇몇 수녀
들이 그렸다.

그러나 미술 발전의 시도가 아예 없었던 것은 아니다. 현 유럽의 창시자로 불리는
샤를마뉴Charlemagne, 742~814 대제에 의해 시작된 카롤링거 르네상스Renaissance
Carolingienne는 카롤링 건축 양식과 신성로마제국의 건축 양식인 로마네스크
Romanesque와 섞여서 고딕 양식으로 발전했다.

로마제국의 멸망으로 서양미술이 끝난 것은 절대 아니다. 동로마제국은 화려했던
고대 그리스 미술을 그대로 이어받아 비잔틴 미술Byzantine로 발전시켰다. 이들은
중간에 페르시아와 아시아 미술과 섞였고, 이후 이슬람의 점령으로 완전히 파손되
어 현재 남아있는 작품이 많지 않다. 그 부분에 대해서는 다른 미술사 책에서 충분
히 볼 수 있기 때문에 여기서는 제외했다.

꼭 봐야 할 작품을 꼽자면 이콘화(Icon, 기독교 성인들의 업적과 성경의 내용을 그린 중

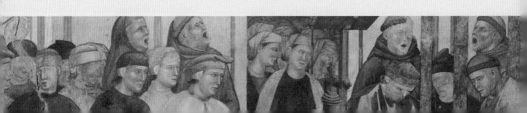

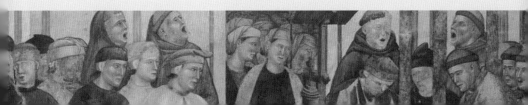

세미술)와 린디스판 복음서, 그리고 지금의 터키 이스탄불의 하기아 소피아 대성당 Hagia Sophia(터키어로는 아야소피아Ayasofya)이다. 특히 이 성당은 537년 비잔틴제국의 유스티니아누스 1세lavius Petrus Sabbatius Iustinianus Augustus에 의해서 지어졌는데, 이후 바티칸을 포함한 서유럽의 거의 모든 성당이 하기아 소피아 대성당을 기본으로 삼아 지어졌다.

Bonus!

고딕양식에서 고딕(Gothic)은 무슨 뜻일까? 고딕폰트라고 하면 딱딱하고 각진 모양이 생각나지만 중세미술을 대표하는 고딕양식 건축물은 화려하기 그지없다. 고딕이라는 용어는 로마제국을 결정적으로 멸망시킨 북방민족 고트족(Goth)에서 유래되었다. 지금의 독일과 동유럽에서 살았던 고트족은 로마 제국의 차별과 다른 여러 가지 이유로 배가 고팠다. 고트족은 같은 민족 출신의 로마제국 장수였던 알라리크 1세(Alaricus)를 앞세운 고트족 군대가 로마에 쳐들어갔지만 로마 역시 역병과 오랜 전쟁으로 식량이 없었고, 고트족은 서쪽으로 이동을 해서 지금의 스페인에 정착했다. 이후 이슬람이 스페인까지 점령했고, 고트족의 후손들은 무슬림*들이 가져온 화려한 고대 그리스와 비잔틴 양식을 배워 프랑스로 전파했으며, 르네상스 전에 로마네스크 양식과 합쳐지며 화려한 고딕 양식으로 발전했다. 대표적인 작품으로는 12세기에 지어진 파리의 노틀담 대성당(NotreDame de Paris)이 있다.

• 무슬림(Muslim)이란 이슬람 종교를 가진 사람들을 말한다.

수녀들이 한 땀씩 꿰매어 만든 70m 걸작

서유럽의 암흑기 1천년을 중세시대라 부른다. 문명이 쇠퇴해 원시시대로
돌아갔다고 알려져 있지만 그들도 문명을 이룩했고, 미술이 큰 역할을 했다.

⟨바이외 태피스트리⟩

재봉틀이 발명되기 거의 1천년 전에 프랑스 북부의 수녀들이 오직
바늘과 실, 그리고 린넨 천만 가지고 만들어낸 작품이다. 정확한 크
기는 가로 68.38m에 세로 50cm이다. 무게만 족히 350kg이나 나간
다. 원래는 좀 더 길었다고 하는데 마지막 3~6m 정도는 손실되고
지금은 없다고 한다. 바로 ⟨바이외 태피스트리Tapisserie de Bayeux⟩이다.

태피스트리란 천에 실로 만든 작품으로 일반적으로는 날실을 팽
팽하게 당겨 양쪽 끝 틀에 걸고 다른 여러 색실로 꿰매거나 날실을
한 줄씩 가로질러 쌓아가는 방식으로 무늬나 모양 또는 그림을 만
드는 모직 작품을 말한다. 쉽게 말해서 벽에 거는 카페트라고 생각

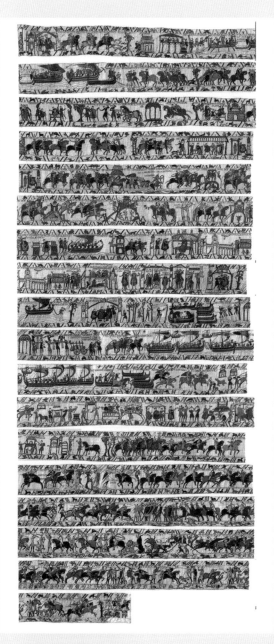

〈바이외 태피스트리〉, 바이외 태피스트리 박물관Musée de la Tapisserie de Bayeux, 프랑스 바이외

하면 된다.

하지만 〈바이외 태피스트르〉는 이어붙인 세로 50cm 린넨 천에 바늘과 실로 한 땀씩 꿰매어 색실로 그림을 그렸고, 자수로 붙이기도 했다. 등장인물과 동물, 그리고 건물 등을 색실로 색을 넣었는데 그 색은 실제 인물이나 건물들의 색과는 상관없이 당시 구할 수 있었던 염료의 색으로 특별한 규칙 없이 사용했다.

무슨 내용이기에 70m나 될까?

필자가 〈바이외 태피스트리〉를 처음 봤을 때 '무슨 내용일까'보다는 '얼마나 많은 수녀들이 몇 년이나 걸려 만들었을까'가 더 궁금했다. 작업 기간에 대한 정확한 기록은 없지만 대략 1066년부터 1077년까지 10여 년간 만들어진 것으로 추정하고 있다.

바이외 태피스트리는 총 58개의 장면이 마치 스토리보드처럼 쭉 이어져 있다. 각 장면에는 라틴어 티툴루스titulus●가 붙어 있다.

바이외 태피스트리의 내용은 프랑스 노르망디의 정복자인 윌리엄 1세William, Duke of Normandy가 영국에 쳐들어가서 잉글랜드의 앵글로색슨족의 마지막 왕인 해럴드 2세Harold, Earl of Wessex, later King of England를 무찌르는 것이다. 마지막은 해럴드 왕의 죽음으로 끝난다. 이 전투

● 티툴루스(titulus)는 라틴어로 제목이라는 뜻이다.

는 1064년부터 1066년까지 있었던 역사적 일로, 사실을 기록했다.

그러나 작품을 좀 더 자세히 들여다보면 역사적 사실 외에도 윌리엄 1세의 침략을 정당화하고 그를 찬양하는 일종의 선동적인 내용임을 알 수 있다. 그 이유는 바이외 태피스트리를 윌리엄 1세의 배다른 형제였던 바이외의 주교 오도$^{Odo\ of\ Bayeux}$가 바이외 성당 수녀들에게 주문해서 만들었기 때문이다. 이때도 이미 주문자의 의도대로 미술작품이 만들어졌다는 것을 알 수 있다. 작품 안에는 오도 주교 자신도 등장한다.

영국인들 간의 전쟁인데 프랑스에서 만들어진 이유는 무엇일까? 지금의 프랑스 북서부 노르망디Normandy 지방이 AD 1000년에는 영국, 당시로는 브리타니아Britannia 지방이었기 때문이다.

재미 넘치는 역사화

프랑스 북부와 영국 남부의 전쟁역사 이야기라니, 게다가 수녀들이 윌리엄 1세의 찬양을 선동하는 내용의 작품이라니 지루할 것 같다. 하지만 의외로 재미있는 장면이 많다.

어떤 장면들은 지금의 유머 코드와도 맞게 그려져 있고, 당시 이 지역의 생활모습과 특별 사건들도 볼 수 있다. 간단하게 몇 가지를 소개하겠다.

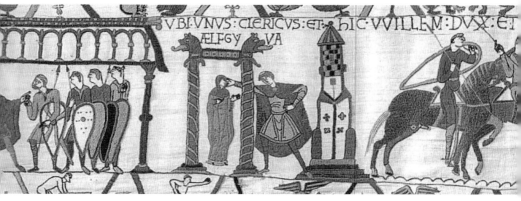

〈바이외 태피스트리〉의 일부

중세시대 신비의 판타지 생명체들

중세시대 유럽은 '암흑기'라고 불렸는데, 최근의 판타지 영화에서나 볼 법한 신기한 생명체들이 이 시기에 만들어졌다. 〈바이외 태피스트리〉 상하단부에는 말과 낙타, 양 같은 동물도 그려져 있지만 중세시대 신비의 동물들도 많다.

큰 날개가 달린 악어같이 생긴 뱀인 야쿨루스Jaculus, 환자의 얼굴을 바라보면 그 환자는 치료가 되고 고개를 돌리면 그 환자는 곧바로 죽어버린다는 신비의 새 칼라드리우스Caladrius, 말같이 생긴 하이에나이자 사람의 말을 따라 하는 재능을 가지고 있는 크로코타Crocotta 등 여러 종류의 판타지 동물들이 그려져 있다.

중세의 사랑과 전쟁, 그리고 여성

작품의 약 1/4 지점에는 남자가 수녀로 보이는 한 여자의 따귀를 때리는 장면이 그려져 있다. 물론 당시 유럽에서 여성의 위치는 남녀차별 정도가 아닌 아주 상상 이하의 취급을 받았을 정도로 낮았지만 뭔가 중요한 사건이었기 때문에 그 장면을 넣었을 것이다.

여성의 머리 위에는 라틴어로 'UBI UNUS CLERICUS ET ÆLFGYAU'라고 쓰여 있는데 우리나라 말로는 '그 성직자와 ÆLFGYAU는 어디에'라고 해석할 수 있다. 여기서 이 발음은 Ælfgyua을 '엘프지유아'라고 읽는데, 이것이 무엇인지 또는 누군지는 아무도 모른다. 우리나라에서 순이, 영희처럼 중세 라틴어에서 엘프지유는 여성의 이름으로 사용되었다. 같은 단어로 추정할 수 있는 엘프지프Ælfgifu는 '요정의 선물'이라는 뜻을 가지고 있는데, 이 이름을 가지고 있던 여자는 바로 해럴드 2세의 여동생이었다. 위 문구에 나오는 엘프지유아는 엘프지프, 즉 해럴드 2세의 여동생이라는 뜻으로 추정해볼 수 있다. ÆLFGYAU는 중세시대에 여자를 낮춰 부르는 호칭이기도 했는데, 당시에는 아무리 공주라 해도 남녀차별을 받았다고 추측해볼 수 있다.

핼리혜성

핼리혜성은 76년마다 한 번씩 지구에서 관측되는데, 중국과 중동에서는 기원전부터 핼리혜성에 대한 기록이 있긴 하지만 이때까지만 해도 주기성이 없이 날아다니는 그냥 혜성으로 치부되었을 것

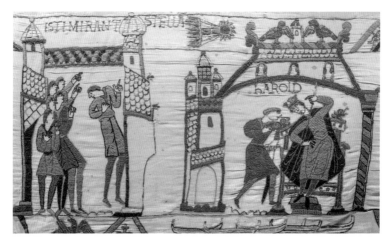
32번 장면 상단 부분에 그려진 1066년에 지나간 핼리혜성

이다. 1301년 10월의 어느 날 밤, 핼리혜성이 지구에서 관측되었고, 위대한 화가 조토 디 본도네는 1304년 〈동방박사의 경배〉에 핼리 혜성을 그렸다.

미국항공우주국인 나사NASA 홈페이지에서는 조토가 그린 〈동방 박사의 경배〉가 최초의 혜성을 과학적으로 그린 그림이라고 소개 하는데, 이 작품이 핼리혜성을 그린 최초의 미술 작품은 아니다. 덜 과학적으로 그려져서 그렇지 〈바이외 태피스트리〉 중후반인 32번 째 장면에 1066년 지나간 핼리혜성이 기록되어 있다.

Bonus!
〈바이외 태피스트리〉의 규모에 놀랐다면 아직 이르다! 프랑스 앙제(Anger) 성당의 태피스트리에 비 하면 아무것도 아니다. 앙제의 〈요한계시록 태피스트리(Tapisserie de l'Apocalypse)〉는 높이가 약 5.51m, 길이는 24m의 큰 천 7장을 붙여서 요한계시록의 90개 장면을 만들었는데, 전체 넓이가 720 ㎡에 달하는 초대형 작품이다. 일반적인 태피스트리 방식으로 만들어졌다.

노안 아기 예수를 안은
성모 마리아

기독교 미술의 상징인 성모 마리아와 아기 예수. 하지만 성모 마리아에게
안겨있는 건 머리가 벗겨진 중년의 아기 예수다.

〈성모자상〉
두치오 디 부오닌세냐

이탈리아 르네상스의 시에나 학파 창시자인 두치오 디 부오닌세냐 Duccio di Buoninsegna의 걸작 중 한 점인 〈성모자상〉은 화려한 금 배경은 물론이고 당시로서는 누구나 쉽게 구할 수 없는 색을 사용해 가장 성스러운 작품을 그렸다.

〈성모자상〉이란 기독교에서 아기 예수를 안고 있는 성모 마리아의 초상을 그린 작품이다. 〈성모자상〉은 두치오 외에서 많은 화가들이 그린 주제인데 일반적으로 성모는 아기 예수를 안고 있고, 아기 예수는 성모 마리아를 밀거나 가슴이나 옷 또는 얼굴을 만지는 모습으로 그렸다.

〈성모자상〉, 두치오 디 부오닌세냐, 나무 판넬에 템페라, 금, 27.9×21cm, 1300, 메트로폴리탄 미술관, 뉴욕

거의 모든 중세 미술 작품에서 성모의 표정은 무뚝뚝하고 침울한데, 그 표정은 아들 아기 예수가 자라서 십자가에 못 박혀 죽을 것을 의미한다. 그런데 대부분의 작품에서 아기 예수는 머리가 넘어간 상당히 노안이다.

노안 아기 예수, 호문쿨루스

일반적으로 아기, 특히 아기 예수는 포동포동하고 깨물어주고 싶을 만큼 귀엽고 성스럽게 그린다. 그런데 중세에 그려진 〈성모자상〉을 보면 예수에 대한 모욕인 것 같지만 당시 사람들은 그렇게 생각하지 않았다.

사실 포동포동 예쁜 아기 예수는 약 150년이 훨씬 지난 레오나르도 다빈치가 활동했던 르네상스 중후기에 나타났다. 중세시대에 그려진 아기 예수는 하나같이 노안으로 그려졌다. 여기에는 시대적·종교적으로 이해해야 할 부분이 있다.

먼저 중세시대 당시 기독교에서 예수는 태어날 때부터 완벽해야하고, 그 완벽함은 절대불변이었다. 그래서 중세교회가 화가들에게 성모자상을 포함한 아기 예수의 작품을 의뢰하면 당연히 절대적으로 완벽한 아기 예수를 그려야 했던 것이다.

그래서 수도승이었던 화가들이 오랜 고민 끝에 만들어낸 개념은 아기의 몸에 성인의 얼굴을 넣는 것이다. 이것을 호문쿨루스

homunculus라고 한다. 호문쿨루스는 직역하면 '작은 사람'이라는 뜻의 라틴어이다. 즉 아직 걸음마도 못 할 정도로 작은 아기 예수를 졸지에 쉰은 훨씬 넘은, 머리가 벗겨진 늙은 얼굴로 그렸다. 예수를 태어나서 죽을 때까지 변하지 않는 완벽한 인물로 그려야 했기 때문이다. 이처럼 당시 사람들에게는 보이는 사실이 중요하지 않았다. 그보다는 의미와 관습이 훨씬 중요했고 그렇게 중세 1천년을 내려온 것이다.

그러나 르세상스 시대에 와서 문화가 엄청나게 빠른 속도로 발전했고, 교회 역시 감당하기 어려울 정도로 많은 작품을 쏟아내면서 더 이상 수도승 화가들로는 모자랐다. 그런 이유로 일반 화가들, 즉 무종교를 포함한 다른 신앙을 가진 화가들도 작품 제작에 투입되어 더 이상 호문쿨루스 개념이 이어지지 못했다.

시에나 학파의 창시자 두치오와 이탈리아 미술 학파

르네상스Renaissance는 십자군 전쟁*에서 돌아온 기사들과 군인들이 가져온 전리품을 예술가들과 학자들이 연구를 하면서 동방의 선진 기술과 문물, 그리고 중세 동안 잊혀졌던 고대 그리스와 로마제

• 십자군 전쟁(crusades)은 11세기 말에서 14세기까지 서유럽의 군주들과 그리스도교도들이 성지인 예루살렘을 탈환하기 위해 8회에 걸쳐 출정한 종교전쟁이다.

국의 기술을 배워오며 시작되었다.

그래서 미술 분야는 대략 1250년~1300년부터 시작되었다고 볼 수 있는데, 1255~1260년경에 태어난 두치오는 르네상스를 시작한 초창기 멤버다. 르네상스는 어느 날 자고 일어났더니 갑자기 나타난 현상이 아니라 수많은 화가들이 어느 정도의 시간을 거쳐 만들어낸 것이다. 그래서 중세 화가에게 그림을 배운 두치오는 아직 중세 미술의 특징을 그대로 담고 있는 작품을 그렸다.

이 시기 미술의 중심은 이탈리아였다. 이탈리아의 미술 학파는 크게 로마Roma, 피렌체Firenze, 시에나Siena, 베네치아Venezia, 그리고 파도바Padova까지 5개로 나뉘었고, 시에나 학파는 후에 밀라노Milano 학파로 발전했다.

중세 모자이크 거장 피에트로 카발리니Pietro Cavallini와 야코포 토리티Jacopo Torriti에 의해서 시작된 로마학파는 이후 움브리아Umbria학파로, 이어 움브리아 학파는 아시시Asisi파로, 그리고 이후 페루쟈Perugia파로 발전하게 되었으며, 배출한 거장으로는 라파엘로Raffaello Sanzio가 있다.

초기 르네상스의 거장이자 근대미술의 아버지로 추대받는 조토Giotto di Bondone에 의해 시작된 피렌체 학파는 가장 많은 거장들을 배출했는데 마사초, 프라 안젤리코, 도나텔로, 산드로 보티첼리, 레오나르도 다빈치, 미켈란젤로까지 우리가 익히 아는 르네상스 거장들이 모두 피렌체 학파 출신이다.

두치오에 의해서 시작된 시에나 학파는 시모네 마르티니Simone

Martini와 사세타Sassetta로 더 알려진 스테파노 디 지오반니Stefano di Giovanni 같은 거장들이 배출되긴 했지만 지형적인 이유로 피렌체나 로마 학파만큼 발전하진 못했다. 앞에서 설명했듯이 시에나 학파가 밀라노 학파로 발전했지만 밀라노는 지리상 북쪽으로 프랑스, 동쪽으로는 오스만 투르크, 서쪽으로는 스페인 무슬림 등의 중심에 있어 수시로 전쟁을 겪었기 때문에 미술이 크게 발전할 수 없었던 것이다.

젠틸레 다 파브리아노Gentile da Fabriano에 의해 시작된 베네치아 학파는 티치아노Tiziano와 조르조네Giorgione를 배출했다. 초기 르네상스 벽화의 거장 알티키에로 다 제비오Altichiero da Zevio가 시작한 파도바 학파는 안드레아 만테나Andrea Mantegna와 코레조 Antonio da Correggio를 배출했다.

성모 마리아와 마돈나

뉴욕 메트로폴리탄 미술관에서 두치오의 〈성모자상〉을 보면 제목에 'Madonna and child'라고 표기되어 있다. 마돈나Madonna는 이탈리아어로 Ma Donna로, 영어로 다시 번역하면 'My Lady', 우리말로는 '나의 여인'이라는 뜻이다. 마돈나는 성모 마리아를 격식을 갖춰 부르는 표현이다. 따라서 미술관에서 마돈나라는 제목을 보면 성모 마리아를 그린 작품이거나 성모 마리아를 표현한 작품이라고

보면 된다.

 종종 성모 마리아와 아기 2명을 그린 작품도 볼 수 있는데 아기 예수와 성 요한, 즉 세례자 요한을 그린 것이다. 세례자 요한은 성경에서 마지막 선지자이자 예수와 외사촌 관계이다. 정확한 나이는 모르지만 예수보다 조금 일찍 태어났다.

Bonus!

2004년 당시 4,500만 달러. 2018년 1월 현재 우리 돈으로 약 482억 원에 팔려 메트로폴리탄 미술 관에 소장된 두치오의 〈성모자상〉. 사실 지난 500년간 어디에서 누가 소장했는지 아무도 몰랐다가 19세기 중반에 갑자기 나타나서 1904년 이탈리아 시에나의 공회장인 팔라쪼 푸블리코(Palazzo Pubblico)에서 처음으로 대중에게 공개되었다. 당시 액자 하단에 시커멓게 탄 자국이 있었다. 이것은 성당 제단 위에 있던 촛불 때문에 탄 자국으로 추정되는데, 그간 이탈리아의 어느 성당 제단 바로 위에 걸려 있었던 것으로 보인다. 지금도 메트로폴리탄 미술관의 〈성모자상〉 액자 하단에서 촛불에 탄 자국을 볼 수 있다.

2부

르네상스 · 매너리즘
Renaissance · Mannerism

르네상스

앞에서 설명한 것 같이 중세시대 말기의 십자군 전쟁에서 가져온 전리품들을 받은 서유럽의 예술가들과 기술자들은 새로운 선진 문물을 분석하고 연구하는 데 정신이 없었다. 이 시기에 기술과 문화는 엄청난 속도로 발전했고, 굉장히 짧은 시간에 고대 그리스와 로마의 찬란했던 기술을 터득했을 뿐더러 새로운 시대를 열게 되었다. 이것이 바로 르네상스^{Renaissance}다.

르네상스란 단어는 '문화·예술의 부활'이라는 의미를 가지고 있는데, 이탈리아어의 rina scenza 또는 rinascimento에서 그 어원을 찾을 수 있다. 이 표현을 가장 처음으로 사용한 사람은 후기 르네상스의 위대한 화가이자 미술사가인 조르조 바사리^{Giorgio Vasari}이다. 그는 자신의 저서이자 르네상스를 공부하는 데 가장 중요한 자료인 『미술가열전: Le Vite de' più eccellenti pittori, scultori, e architettori』에서 이 표현을 사용했다.

일반적으로 초기 르네상스, 르네상스, 북유럽 르네상스로 구분하는데, 조금 더 세분화하면 다음과 같다.

1. 르네상스의 시작, 이탈리아, 1280~1400

2. 초기 르네상스, 이탈리아, 1400~1475

3. 초기 네덜란드 르네상스, 네덜란드, 1400~1500

4. 초기 프랑스 르네상스, 프랑스, 1375~1525

5. 전성기 르네상스, 이탈리아, 1475~1525

6. 북유럽 르네상스, 네덜란드·벨기에·독일, 1500~1580

이렇게 구분하는 이유는 각 사조마다 확연하게 다른 양식과 기법을 보여주기 때문이다. 이 책에서는 르네상스의 시작과 초기 르네상스를 한 편으로 묶고, 프랑스 르네상스를 제외한 나머지 모든 사조를 묶어 각각의 걸작을 살펴볼 예정이다.

프랑스 르네상스를 건너뛰기 때문에 간략하게 프랑스 르네상스의 거장을 소개하자면 헤르만Herman·폴Paul·얀Johan 림뷔르흐 형제Gebroeders van Limburg와 장 에Jean Hey를 들 수 있다. 이들은 모두 네덜란드 출신이지만 사람들이지만 프랑스와 보르고뉴Duché de Bourgogne지역에서 활발하게 활동한 화가들이다.

르네상스의 시작 (Proto-Renaissance, 1280~1400)과

초기 르네상스(Early Renaissance, 1280~1400, 1400~1475)

1240년 이탈리아 피렌체에서 태어난 치마부에^{Cimabue}를 시작으로 미술은 새로운 시대를 맞았다. 드디어 르네상스가 시작된 것이다. 그렇다고 치마부에가 르네상스를 시작한 화가라고 말할 수는 없다. 치마부에는 여전히 중세미술의 스타일대로 그림을 그리고 있었고, 그의 제자 조토 디 본도네^{Giotto di Bondone}의 실력과 명성에 가려 그의 이름은 대중으로부터 서서히 잊혀졌다. 그럼 르네상스의 시작을 조토라고 할 수 있을까? 그것 역시 아니다.

르네상스와 같은 미술 사조를 어느 특정 인물 한 명이 시작했다고 확정할 수는 없다. 오랜 시간 많은 화가들이 새로운 기법을 작품에 적용해가며 자연스럽게 변화가 일어난 것이고, 그렇게 르네상스의 시대가 열린 것이다.

게다가 르네상스는 미술로 시작했다고도 할 수 없다. 오히려 위대한 시인 단테 알리기에리^{Dante Alighieri}와 프란체스코 페트라르카^{Francesco Petrarca}, 그리고 조토 디 본도네 등 다양한 분야의 예술가들에 의해서 시작되었다. 르네상스는 일반인들의 일상까지 바꾼 문화 혁명이다.

르네상스의 최대 선구자는 당연히 이탈리아다. 르네상스는 이탈리아 피렌체에서

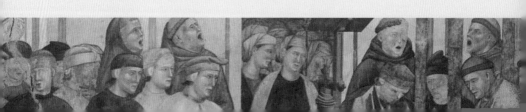

그 불꽃이 붙어 시간을 거쳐 유럽 전역으로 퍼져나갔고, 레오나르도 다빈치와 미켈란젤로 부오나로티 같은 거장들을 쏟아냈다. 1439년 요하네스 구텐베르크Johannes Gutenberg의 인쇄 기술의 발명으로 최고 정점을 찍은 후, 바로크 미술로 바통을 넘겨주었다고 볼 수 있을 것이다.

미술에서는 1400년을 기준으로 르네상스의 시작과 초기 르네상스를 구분한다. 그 이유는 1400년이 되어서야 미술 작품에서 중세 미술의 특징이 사라지고, 완전히 새로운 미술의 모습으로 나타나기 때문이다.

르네상스의 시작 시기 거장들로는 치마부에와 조토 디 본도네가 있다. 초기 르네상스 시기의 거장들로는 원근법을 재정립한 필립포 브루넬레스키Filippo Brunelleschi, 조각가 조반니 피사노Giovanni Pisano, 도나텔로Donato di Niccolò di Betto Bardi, 그리고 회화에서는 마사초Masaccio, 프라 안젤리코Fra Angelico, 파올로 우첼로Paolo Uccello, 피에로 델라 프란체스카Piero della Francesca, 〈비너스의 탄생〉을 그린 산드로 보티첼리의 스승인 프라 필리포 리피Fra' Filippo Lippi, 미켈란젤로의 스승인 도메니코 기를란다요Domenico Ghirlandaio 등이 있다.

살아있는 듯한
위대한 그림

천재 화가 조토 디 본도네가 탄생하자 지난 1천년간 잊혀졌던
고대 그리스의 위대한 문명이 되살아났다.

<성 프란체스코 대성당 벽화>

조토 디 본도네

Credette Cimabue nella pittura

Tener lo campo, ed hora ha Giotto il grido,

Si che la fama di colui s´oscura.

그림에서 치마부에는

패자(霸者)의 자리를 유지한다고 생각했는데,

지금에 와서는 조토의 명성만이 높고

그의 이름은 희미하게 되었네.

<div align="right">

– 『신곡』 연옥 11 칸토 94~96절

</div>

조토 디 본도네^{Giotto di Bondone}는 르네상스 시대의 가장 혁신적인 거장 중의 거장이다. 그는 르네상스의 아버지이자 근대 미술의 아버지로 불리고 있다. 100~200년이 지나 미켈란젤로, 라파엘로 등 거장들마저도 조토와 그의 작품에 영향을 받았으니 더 이상 말이 필요 없다. 조토가 없었으면 지금의 서양 미술은 없거나 아직 한참 뒤처졌을 것이다. 조토 디 본도네 없이 서양 미술을 이야기할 수가 없다. 단지 문제는 그에 대해서 아는 것이 많지 않다는 점이다.

　1200년대 사람이다 보니 남아있는 기록도 없고, 그의 삶과 작품에 대한 유일한 기록은 오직 조르조 바사리의 『미술가열전』이 전부다. 그래서 우리는 조토가 정확하게 언제 태어났는지조차 모른다. 조토는 살아있을 때도 천재로 모셔지며 엄청난 부를 누렸으며, 죽어서도 천재로 모셔지고 있다. 지금은 고전으로 꼭 읽어봐야 할 단편 소설집인 『데카메론^{Decameron}』에서 저자 조반니 보카치오^{Giovanni Boccaccio}는 '조토는 자연에 존재할 수 없는 천재이고, 조토가 그린 자연은 진짜보다 더 진짜 같기 때문에 조토야말로 진정한 천재였고 마에스트로^{Maestro}였다'고 극찬했다. 그뿐만 아니라 조르조 바사리도 르네상스 미술의 필독 도서 『미술가열전』에서 조토에 대해 '정확하게 그리는 법을 소개한 위대한 화가'라고 칭찬을 아끼지 않았다. 조토와 동시대 사람으로 연대기 학자 조반니 빌라니^{Giovanni Villani}도 조토를 '자연에 따라 인물과 자세를 가장 정확하게 그린 시대 회화의 마에스토로 왕'이라고 극찬했다. 그뿐만 아니라 단테 알리기에리^{Dante Alighieri}는 『신곡』에서 '거장이자 스승 치마부에를 능가하는 거

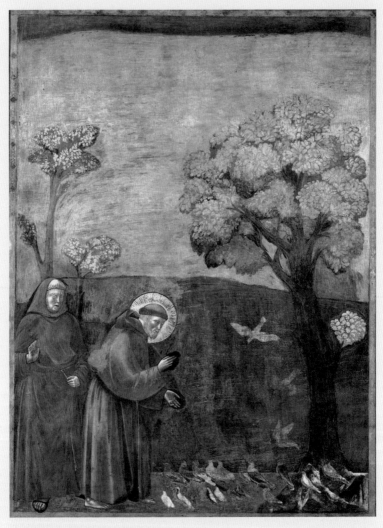

〈성 프란체스코의 생애 연작〉 28점 중 15번째인 '새에게 설교하는 성 프란체스코', 조토 디 본도네, 프레
스코, 270×200cm, 성 프란체스코 대성당 상층, 이탈리아 아시시

장'으로 조토를 치켜세웠다.

　이 정도만 알고 가면 조토 디 본도네의 작품이 다시 보일 것이라 생각이 들겠지만 도판을 다시 봐도 크게 달라진 점을 못 찾을 것이다. 하지만 앞에서 소개한 1부의 중세미술 작품을 보고 조토의 작품을 다시 보면 지금까지의 설명이 이해가 될 것이다. 미술 역사상 이 정도의 천재성과 극찬, 그리고 인정을 받은 화가는 600년이 지나 등장한 파블로 피카소가 유일하지 않을까 싶다.

　성 프란체스코 대성당의 〈성 프란체스코의 생애 연작〉은 조토의 첫 걸작으로 꼽을 수 있다. 이 연작은 그가 불과 30대 초반이었을 때 그린 작품이다. 2m에서 3m에 가까운 작품 28점으로 대형 성당 상층을 채웠다니 화가로서는 꿈의 작업이 아닐 수가 없다.

성 프란체스코는 누구인가?

> 병든 자들을 고치며 죽은 자를 살리며 문둥이를 깨끗하게 하며
> 귀신을 쫓아내되 너희가 거저 받았으니 거저 주어라 너희 전대
> 에 금이나 은이나 동이나 가지지 말고 여행을 위하여 주머니나
> 두 벌 옷이나 신이나 지팡이를 가지지 말라 이는 일군이 저 먹을
> 것 받는 것이 마땅함이니라
>
> － 신약성경 마태복음 10장 8~10절

조토가 그린 〈성 프란체스코San Francesco d'Assisi의 생애 연작〉은 성 프란체스코의 일생에서 가장 중요한 사건과 그의 전설 총 28장면을 그린 작품이다. 성 프란체스코San Francesco d'Assisi는 1180년대 초반에 이탈리아 아시시Asisi에서 태어나 1226년 10월 3일 아시시에서 세상을 떠난 기독교의 수호성인*이다. 부잣집 상인의 아들 지오반니 디 피에트로 디 베르나르도네Giovanni di Pietro di Bernardone로 태어난 그는 젊어서 방탕한 생활로 허송세월을 보내다가 몇 번의 환상체험으로 기독교에 빠졌고, 1209년 2월 24일 '성 메시아의 날'에 기도하던 중 마태복음의 말씀을 구절 그대로 받아들이게 되었다. 그는 그 자리에서 신발과 지갑을 버리고 자발적 가난으로 절제의 생활을 실천하며 가난한 사람들을 보살폈고, 성 프란체스코 수도회를 설립했다.

성 프란체스코는 가톨릭에서 가장 추대 받는 인물이 되었고, 세상을 떠난 2년 후인 1228년 7월 16일에 교황 그레고리우스 9세Papa Gregory IX로부터 성인으로 공표받았으며, 바로 다음날 그의 고향 아시시에 대성당이 착공에 들어갔다. 성당은 상층과 하층으로 길이는 80m에 넓이는 50m나 되는 대형 성당이고, 1253년에 완공되었다. 성당의 내부는 시모네 마르티니Simone Martini, 피에트로 로렌제티Pietro Lorenzerri, 피에트로 카발리니Pietro Cavallini, 그리고 조토 디 본도네까지 피렌체·로마·투스카니 학파를 대표하는 당시 최고의 화가들이 프레스코를 그렸다. 조토 디 본도네는 1297년부터 1300년까지 상층

• 수호성인이란 종교개혁 전, 기독교를 이방 종교나 민족으로부터 수호하는 데 헌신한 가톨릭 성인을 뜻한다.

성당에 〈성 프란체스코의 생애 연작〉을 그렸고, 같은 시간에 그의 스승이었던 치마부에도 트란셉트* 벽화를 그리고 있었다.

성 프란체스코의 연작 28점

'평민의 경의'

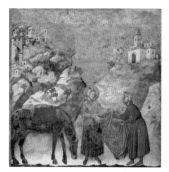

'가난한 자에게 망토를 주는 성 프란체스코'

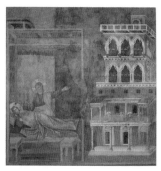

'성전의 꿈'

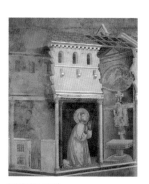

'십자가의 기적'

● 트란셉트(transept)란 고딕 양식 성당에서 많이 볼 수 있는 공간으로, 십자가 모양의 도면에서 양쪽 팔 부분의 공간을 말한다.

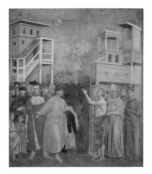

'세속의 재산을 포기함'

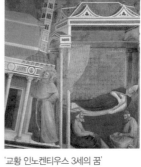

'교황 인노켄티우스 3세의 꿈'

'견진성사'

'불 수레 전차의 환상'

'왕좌의 환상'

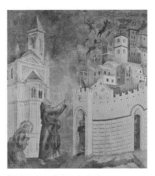

'아레초에서 악령들의 퇴치'

'술탄 앞의 성 프란체스코'

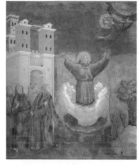

'성 프란체스코의 황홀경'

'그레치오에서 구유의 성체성사'

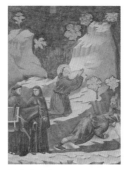

'냇물의 기적'

'새에게 설교하는 성 프란체스코'

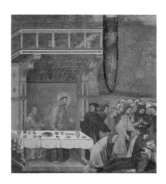

'첼라노 기사의 죽음'

'교황 호노리우스 3세 앞에서 설교하는 성 프란체스코'

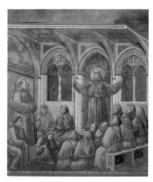

'아를에 나타난 성 프란체스코'

'성 프란체스코의 성흔'

'성 프란체스코의 죽음과 승천'

'아레초의 귀도 주교와 아고스티노에게 망령'

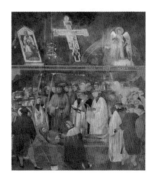

'성흔의 검증'

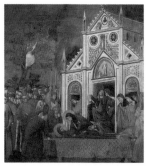

'성 클라라의 성 프란체스코의 애통'

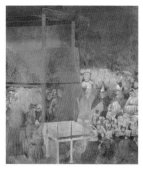

'성 프란체스코의 성인공표'

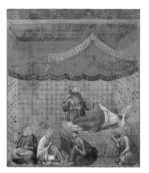

'교황 그레고리우스 9세의 꿈'

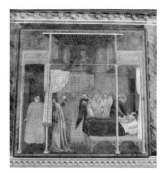

'예이다 사람을 치료'

'베네벤토 여인의 회개'

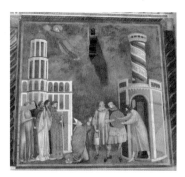

'이단자 피에트로의 구호'

중세 미술과 조토 작품의 차이점

지금 봐서는 조토의 작품이 뭐 그리 대단한지 이해가 되지 않는 독자들이 많을 것이다. 건물 안의 모습이지만 공간감은 전혀 없고, 색도 단순하며, 원근법이나 비율, 구도 등도 엉망인 것 같다.

하지만 조토 직전까지 그려진 중세 미술작품은, 인물은 정면 또는 옆면만 바라보고 있고, 옷의 주름은 단순한 선 또는 면으로 그려졌으며, 명암은 찾아보기 힘들고 원근은 어색하기 그지없다. 배경은 없거나 아주 단순화 되어 마치 삽화를 보는 듯하다.

그러나 다시 앞 페이지를 보자. 조토의 〈베네벤토 여인의 회개〉를 보면 침대 위의 여인과 성 프란체스코가 기둥 뒤에 있는 것이 보일 것이다. 방 안을 날아다니는 천사와 하늘 위에서 기도하고 있는 성인이 공중에 떠있다는 것이 느껴지고, 침대 앞뒤로 서있는 사람들이 자연스럽게 지면에 발을 디디고 서 있다는 것을 알 수 있다. 좀 더 자세히 들여다보면 옷 주름의 명암과 바닥의 그림자, 그리고 등장인물들이 바라보는 다양한 방향 등 중세 미술작품에서는 찾아볼 수 없는 혁신적인 기법으로 그려져 있다.

물론 지금 우리의 눈에는 크게 차이가 없어 보일지 모르지만 700년 전 사람들에게는 매우 생소한 효과였던 것이다. 마치 지금 우리가 사진보다 더 사실 같은 극사실주의 회화 작품을 보고 놀라는 것처럼 말이다.

이렇게 거장들의 새로운 기술 적용 하나 하나가 쌓여 화려한 르

〈성 프란체스코의 죽음과 승천〉, 조토 디 본도네, 프레스코, 270x230cm, 1300, 성 프란체스코 성당, 이탈리아 아시시

네상스 미술을 이루어냈다. 그리고 〈성 프란체스코의 생애 연작〉은 르네상스의 시작을 알리는 최초의 완성작이라고 해도 과언이 아닐 것이다.

<hr />

Bonus!

〈성 프란체스코의 생애 연작〉 28점 중 20번째인 '성 프란체스코의 죽음과 승천'을 보면 중상단의 구름 오른쪽에 웃고 있는 악마의 얼굴이 숨어있다.

화려한 부활을 담아낸
세계 최고의 그림

미술이 인류를 구하다! 르네상스의 거장 피에로 델라 프란체스카의
〈예수의 부활〉에 담긴 화려한 부활과 구원의 이야기를 살펴보자.

〈예수의 부활〉
피에로 델라 프란체스카

It stands there before us in entire and actual splendour, the
greatest picture in the world.
이 작품은 완벽하고 살아있는 듯 화려한, 세계 최고의 그림이다.

– 올더스 헉슬리|Aldous Huxley

　이 작품은 예수가 죽고 3일 후 부활해 나타나는 그 장면을 그렸
다. 건장한 몸의 예수이지만 다리를 올려 뱃살이 접히는 부분까지
그리는 섬세함을 보였다. 작품 하단에는 성경의 기록*대로 잠든 병
사들이 있다. 왼쪽에서 두 번째 병사가 피에로 델라 프란체스카 자
신으로 추정된다. 이 작품을 그리기 위해 피에로 델라 프란체스카
Piero della Francesca는 소점에 대해서 엄청난 연구를 했는데, 〈예수의 부

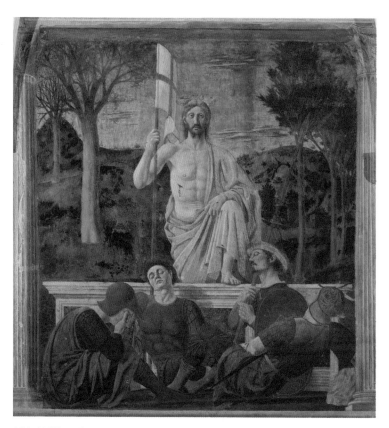

〈예수의 부활〉, 프레스코, 220×200cm, 1463~1465, 산세폴크로 시립미술관

활〉은 다른 작품들과는 달리 한 작품에 2개의 소점이 있다. 작품을 정면에서 보더라도 부활한 예수는 올려다 보이게 했고, 아래 병사

* 빌라도가 가로되 너희에게 파수꾼이 있으니 가서 힘대로 굳게 하라 하거늘 저희가 파수꾼과 함께 가서 돌을 인봉하고 무덤을 굳게 하니라 – 신약성경 마태복음 27장 65~66절

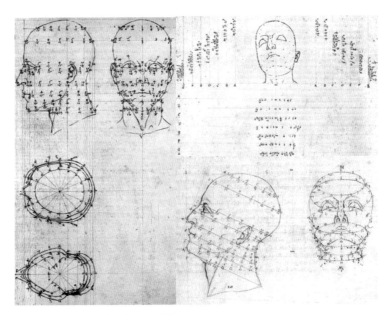

피에로 델라 프란체스카의 두상 연구 스케치

들은 내려 보이게 한 일종의 눈속임을 쓴 것이다.

작품 상단의 기둥과 대들보는 올려 보이게, 하단의 석관과 병사들은 정면, 그리고 땅은 아래로 내려 보이게 그렸다. 그러나 이것을 단순한 눈속임이라고 할 수 없는 것이 수학적으로 정확한 소점 공식을 이용해서 그렸기 때문이다.

특히 자화상으로 추정되는 가운데 병사의 틀어진 머리는 당시로서는 상당한 기술을 필요로 하는 부분이었는데, 기막히게 표현해냈다. 피에로 델라 프란체스카는 이런 각도를 완벽하게 그리기 위해서 실제 모델의 머리에 점을 여러 개 그리고, 머리를 여러 각도로

움직이게 한 후 각각 다른 각도의 점을 유리판 위에 찍어가며 상당한 복잡한 연구를 했다. 그렇게 피에로 델라 프란체스카는 기하학 관련 논문도 3편이나 발표했다. 그뿐만 아니라 위로 올려보게 그린 상단에 위치한 예수의 얼굴은 마치 올려 보게 그린 듯하면서도 정면에서 바라보는 것 같은 느낌이 든다. 이는 예수의 콧구멍이 보이지 않기 때문이다.

그런 반면 바로 옆에서 창을 잡은 채 자고 있는 병사는 다리가 없다. 가장 왼쪽의 사람은 빨강색 발 하나가 보이고, 다른 발은 아마 접고 앉아있는 것 같기도 하다. 중간에 있는 피에로 델라 프란체스카는 양발을 개고 가장 편하게 자고 있다. 앞에 기대고 자고 있는 사람은 다리를 쩍 벌리고 앉아 자고 있다. 방패와 창을 들고 자는, 면도 안 한 병사의 다리가 앞 병사에 가려졌다면 다리가 엄청 짧다는 얘기가 될 것이다. 그럼 저 사람의 다리는 어디 갔는가? 이에 대해서는 아무도 모르는데, 학계에서는 피에로 델라 프란체스카가 작업하는 동안 구성이 너무 완벽한 나머지 저 병사의 다리를 넣을 자리가 없어서 그냥 안 그렸을 것이라고 한다. 작품이 그려지고 500년이 지나도록 사실 아무도 몰랐다. 너무 완벽해서 다리가 없어도 안 어색해보였던 것이다.

거장이 이런 큰 실수를 한 이유를 굳이 꼽으라면 프레스코 벽화이기 때문이라고 할 수 있을 것이다. 일반적으로 유화는 물감이 늦게 마르기 때문에 천천히 그려도 된다. 그뿐만 아니라 언제든 수정이 가능하다. 수채화 역시 몇 m짜리 종이에 그리지는 않으니까 작

품 전체의 스케치를 하고 그 위에 칠을 하면 되는데, 프레스코는 조르나타(giornata)•에 바른 석고의 굳는 경화 속도가 엄청 빠르기 때문에 그림을 그릴 2m나 되는 벽 전체를 다 석고로 발라버리면 사람 한 명 그리기도 전에 다 굳어버린다. 그래서 작품을 부분으로 나누어서 석회를 바르고 그림을 그리고, 끝나면 다른 부분에 석회를 바르고 그림을 그린다. 작업과정이 이렇다 보니 한 눈에 작품 전체를 보기가 아무래도 어렵긴 하다. 하지만 기본 스케치가 있기 때문에 다리 없는 병사는 어쩌면 스케치 단계에서 이미 제외되었을 수도 있다.

예수의 부활 수난사

〈예수의 부활〉이 있는 이 건물은 원래 산세폴크로(Sansepolcro)의 시청 건물로 시장과 관료들이 시정을 보기 전에 모여 예배를 보던 곳이다. 산세폴크로는 로마에서 200km 넘게 북쪽에 있는 도시이다. 인근에 대도시라고는 피렌체가 있는데 워낙 산 속에 있어서 겨울에는 제법 춥다. 공공기관 건물이니 항상 따뜻해야 했는데 작품 뒤, 즉 뒷방에 보일러가 있었고 그 벽 위로 연통이 있었다. 그래서 작품이 누렇게 떠버렸다. 작품을 다시 자세히 보면 예수의 오른쪽에 있

• 조르나타(giornata)란 이탈리아어로 '하루 일과'라는 뜻인데 미술에서는 프레스코를 그리는 석회 벽을 뜻한다. 석회의 경화 속도가 빠르기 때문에 작품을 그리기 전에 하루치 그림 그릴 부분을 나눠 그날 그날 석회를 발라 그림을 그리는데 거기서 '하루 일과'라는 단어가 나오게 됐다.

는 누런 띠가 바로 벽 뒤에 설치되어 있던 연통 덕에 생긴 자국이다. 1~2년이 아니라 몇백 년을 태워서 생긴 자국이다.

어찌됐든 이탈리아의 미술사를 보면 피에로 델라 프란체스카가 이 걸작을 그리고, 얼마 지나서 레오나르도 다빈치가 등장했고, 바로 뒤에 미켈란젤로와 라파엘로, 그리고 그 뒤를 카라바조가 잇는 등 급격한 발전을 보였다. 그렇게 피에로 델라 프란체스카의 작품은 자연스럽게 유행에서 밀려났다. 그래서 작품이 있는 시청 건물이 18세기에 와서 용도가 변경되었는데, 그 덕에 유행에 뒤처지는 작품을 석회로 덮어버렸고 이 작품은 사람들로부터 완전히 잊혀졌다.

그런데 시간이 지나면서 석회가 떨어져나갔고, 기적적으로 작품이 다시 나타났다. 아무도 석회를 벗겨낸 것도 아니고, 자연적으로 제목처럼 부활을 한 것이다. 벽에서 나타난 이상한 그림을 본 사람들이 석회를 조심히 뜯어내자 예수님이 부활한 모습으로 나타났다. 그래서 지금도 몇몇 부분은 석회를 뜯어낼 때 같이 벗겨져 나간 상태 그대로 남아있다.

보답의 은혜, 더 대단한 사연!

영국의 철학자이자 소설 『멋진 신세계Brave New World』*의 저자 올더스 헉슬리가 세계 최고의 명작이라고 극찬한 피에로 델라 프란체스카의 〈예수의 부활〉은 앞에서처럼 다시 살아난 다음 이탈리아 국민

들은 물론이고 전 세계 사람들로부터 사랑과 관심을 받고 깨끗하게 복원을 받았다. 물론 완전히 복원을 하지는 못했지만 그래도 우리가 할 수 있는 최선의 상태까지는 복원을 했다. 그러고 난 뒤 이 그림은 보답이라도 하듯 이탈리아의 작은 도시 산세폴크로를 살려냈다.

제2차 세계대전 중, 이탈리아에는 독일군이 주둔하고 있었다. 이때 걸작 〈예수의 부활〉이 있는 산세폴크로도 독일 나치가 점령하고 있었다. 그리고 연합군의 공격이 시작되었다. 상부에서 공격 명령이 떨어졌고, 영국군 포병 중대장이었던 토니 클라크^{Antony Clarke} 대위의 명령과 함께 작은 도시에 숨어있는 나치군에게 대포를 쏘기 시작했다. 그런데 순간 토니 클라크 대위의 머릿속에 뭔가 스쳐 지나가는 것이 있었으니 바로 어디선가 읽었던 한 문장! '이탈리아 산세폴크로에 세계 최고의 그림이 있다.'

토니 클라크 중대장은 평소에 독서를 즐겼고, 배운 것도 많은 장교였다. 제2차 세계대전 중에 아프리카와 중동으로 전쟁을 다녔다가 이탈리아로 왔는데, 전쟁 전에 어디선가 읽었던 영국의 철학자이자 소설가 올더스 헉슬리의 에세이에서 이탈리아의 산세폴크로에 피에로 델라 프란체스카의 〈예수의 부활〉에 대한 극찬이 생각났던 것이다.

• 『멋진 신세계(Brave New World)』는 영국의 소설가 올더스 헉슬리가 1932년에 발표한 공상 디스토피아 소설이다.

"이 작품은 완벽하고 살아있는 듯 화려한 세계 최고의 그림이다."

토니 클라크는 이 작품을 본 적도 없고 책에서 한 번 읽었을 뿐이지만 순간 떠오른 '세계 최고의 걸작이 있다'는 그 기억 때문에 공격을 멈췄고, 그렇게 도시는 폭격에서 살아나게 되었다. 발포를 명령했던 토니 클라크는 혹시나 폭탄에 벌써 미술관이 무너진 건 아닌가 하고 걱정했다는데, 다행스럽게도 민간인 피해도 거의 없었고 작품도 무사했다는 것이다. 그리고 독일 나치는 토니 클라크의 공격에 도시에서 완전히 철수했다.

전쟁으로 쑥대밭이 될 뻔했던 도시가 피에로 델라 프란체스카의 명작 덕에 전쟁에서 무사히 살아났다. 부활한 세계 최고의 그림이 도시와 시민을 살렸다. 이것 역시 기적이 아닌가 싶다.

Bonus 1!
〈예수의 부활〉은 예루살렘에서 일어난 사건이다. 하지만 〈예수의 부활〉의 배경은 바로 이 작품이 있는 산세폴크로이다.

Bonus 2!
성경은 창세기에서 하나님이 천지를 창조하는 장면부터 세상의 종말인 요한계시록까지 그 상황에 대해 시각적 묘사를 잘하고 있다. 그래서 화가들이 그림을 그리기에 제법 편하고 살을 덧붙여 더욱 화려하게 그릴 수도 있다. 하지만 〈예수의 부활〉 부분은 4복음서 모든 곳에서 언급되지만 어떤 모습이었는지는 설명하고 있지 않다. 예수가 정확히 어떤 모습이었는지 역시 그 어디서도 설명하고 있지 않다.

부자 도시를 만든
권력자의 프로파일

개인 초상화의 시작은 르네상스 시대에 시작되어
지금의 프로필 사진으로까지 발전되어 내려왔다.

〈우르비노의 공작과 공작부인의 초상〉
피에로 델라 프란체스카

피에로 델라 프란체스카의 〈우르비노Urbino의 공작과 공작부인의 초상〉을 보면 가장 먼저 떠오르는 포스터가 있다. 바로 〈미션 임파서블 1편Mission Impossible, 1996〉이다. 20년이 지난 영화 포스터이지만 지금 봐도 정말 기발하고 독특하다. 우르비노의 공작 페데리코 다 몬테펠트로Federico da Montefeltro 보다 훨씬 잘 생기고 날카로운 톰 크루즈Tom Cruise 의 얼굴 옆모습의 실루엣은 남자가 봐도 정말 멋지다. 〈미션 임파서블 1편〉이 개봉된 후 많은 사람들이 얼굴 옆면으로 사진을 찍기도 했다. 요즘도 마치 모델인 것처럼 옆을 무심히 바라보며 찍는 사진들이 유행이다. 이런 식의 사진과 그림을 프로파일profile이라고 한다. 우

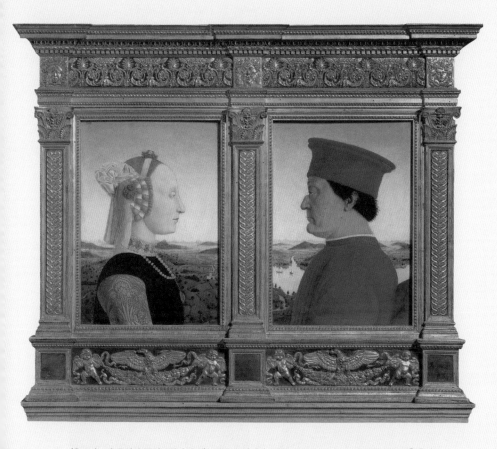

〈우르비노의 공작과 공작부인의 초상〉, 판넬에 템페라, 각각 47×33cm, 1472, 우피치 미술관Galleria degli Uffizi, 이탈리아 피렌체

리나라에서는 '프로필'이라고 부르며 SNS 대문에 올리는 대표 사진으로 변형되었는데, 원래의 의미는 얼굴의 옆면을 뜻한다.

프로파일은 서양미술에서는 굉장히 오래된 미술 양식이다. 프로파일의 기원은 이 책의 초반부였던 원시미술과 이집트 미술로 올라간다. 피에로 델라 프란체스카는 당시 최고의 권력자였던 우르비노의 공작 페데리코 다 몬테펠트로와 그의 부인의 초상화를 프로파일로 그렸다.

아주 특별한 프로파일 초상화

 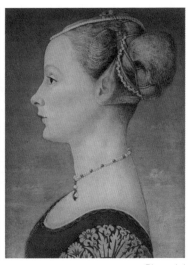

〈아름다운 공주La Bella Principessa〉, 레오나르도 다빈치, 1495

〈여인의 초상, 피에로 델 폴라이올로Piero del Pollaiolo〉, 1515

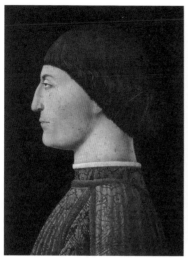

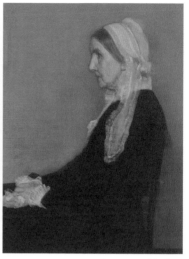

〈리미니의 군주 시지스몬도 판돌포 말라테스타 Sigismondo Pandolfo Malatesta의 초상〉, 피에로 델라 프란체스카, 1415

〈회색과 검정의 조화 No. 1Arrangement in Grey and Black No.1〉, 화가의 어머니, 제임스 맥닐 휘슬러 James Abbott McNeill Whistler, 1871

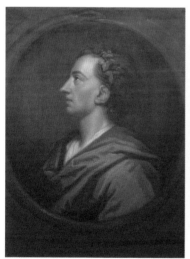

〈알렉산더 포프Alexander Pope의 초상〉, 고트프리 넬러Sir Godfrey Kneller, 1721

〈톨스토이Лев Николаевич Толстой의 초상〉, 레오 니드 파스테르낙Leonid Pasternak, 1908

프로파일 작품은 서양 미술에서 사조와 장소를 가리지 않고 쉽게 찾아볼 수 있는 양식이다. 일반적으로 프로파일 초상화는 얼굴의 외곽선이 정확히 보이게 옆면 또는 양쪽 얼굴을 다 그리는 경우도 있지만 대부분 왼쪽면을 그린다.

〈우르비노의 공작과 공작부인의 초상〉에서 페데리코 다 몬테펠트로는 왼쪽의 얼굴이 보이게, 그의 아내는 오른쪽이 보이게 그렸다. 이렇게 부부의 초상을 각자의 프로파일로 마주보게 그린 것은 당시로서는 아주 특별한 경우였다. 그 이유는 르네상스가 시작된 지 얼마 안 됐기 때문에 미술의 기본 공식들이 아직 제대로 정립되지 않았기 때문이다.

이제 원근법이 유럽 전역으로 퍼지기 시작했고, 명암을 연구했으며 구도 잡는 법 등이 차근차근 정리되던 시기였다. 특히 피에로 델라 프란체스카가 이 작품을 그렸던 우르비노는 피렌체에서 150km 이상 가야 하는 먼 거리의 지방이었다. 물론 화가들이 그림을 그리고 있었지만 피렌체에서만큼 활발하게 미술이 연구되고 있지는 않았다.

피에로 델라 프란체스카도 피렌체에서 배운 실력으로 그림을 그리던 때였는데, 당시로서는 그가 존경하는 거물 의뢰인이자 못생긴 페데리코 다 몬테펠트로 공작과 부인을 어떻게 하면 영웅적으로 그릴 수 있을까, 많은 고민을 해야 했다. 마침내 찾아낸 아이디어인 고대 그리스 시대 건축에서 사용했다는 서로 마주 보는 대칭 형식을 작품에 적용한 것이다. 미술에서는 아직 기술적으로 대칭이란

것을 생각해낼 수 없었던 시대였다. 그러나 수학적으로는 충분한 지식을 갖춘 시대였기 때문에 가능했다.

몬테펠트로와 부인 바티스타 스포르차

페데리코 다 몬테펠트로는 1422년 이탈리아 반도 중동부 작은 공국 우르비노에서 귀단토니오 다 몬테펠트로Guidantonio da Montefeltro 공작의 사생아로 태어났다. 1400년대 당시 이탈리아는 여러 공국으로 나누어져 있었고, 그러다 보니 수시로 전쟁이 발발했다.

우르비노는 작은 나라다 보니 전쟁에서 매번 패했다. 나라가 완전히 초토화된 상태였다. 그래서 페데리코 다 몬테펠트로는 15세에 결혼을 했고, 16세 때부터 전쟁에 나가야 했었다.

원래 공작의 자리를 물려받아야 할 이복동생 오단토니오 다 몬테펠트로Oddantonio da Montefeltro가 살해되면서 페데리코 다 몬테펠트로는 사생아임에도 22세에 공작의 작위를 물려받게 되었다. 그러나 그가 물려받은 우르비노 공국은 빚만 한가득이었다. 힘없는 작은 나라를 이끌어 가야 하는 상황이 되어버린 것이다.

페데리코 다 몬테펠트로는 이 상황을 해결하기 위해 오랜 고민 끝에 자신을 따르는 몇 명 안 되는 기사들을 데리고 용병으로 전쟁터에 나갔다. 돈을 받고 다른 나라의 전쟁에서 대신 싸운 것이다. 그것으로 많은 수입을 냈고, 나라의 빚도 갚았으며 국민들을 먹여

살렸다. 그는 전쟁이란 전쟁은 다 나가 싸웠다. 그리고 짧은 시간에 작은 빈국 우르비노를 부국으로 만들었다.

그러나 그가 35세이던 해에 그의 아내가 세상을 떠났다. 3년 후 새 아내를 맞았는데, 그녀가 페사로Pesaro의 공작 알레산드로 스포르차Alessandro Sforza의 어린 딸 바티스타 스포르차Battista Sforza이다. 38세의 몬테펠트로 공작은 14세 바스티사 스포르차를 아내로 맞았는데 이후에 아이를 7명이나 낳았다. 자신보다 24세나 어린 아내가 얼마나 사랑스러웠을까?

결혼을 하고 나서 5년 후인 1465년쯤에 몬테펠트로는 당시 최고의 화가였던 피에로 델라 프란체스카에게 자신의 초상을 의뢰했다. 그러던중 바티스타 스포르차가 1470년에 세상을 떠나버렸다. 슬픔에 빠진 몬테펠트로 공작은 피에로 델라 프란체스카에게 공작부인의 초상도 그려달라고 의뢰했다. 피에로 델라 프란체스카는 바티스타 스포르차의 시신을 덮은 천만 보고 공작부인의 얼굴을 그려야 했다.

피에로 델라 프란체스카는 많은 고민 끝에 수많은 전쟁으로 오른쪽 눈을 잃고 칼에 맞아 뭉개진 몬테펠트로 공작의 왼쪽 얼굴을 오른쪽에, 그가 사랑한 젊은 공작부인을 왼쪽에 두었다. 고대 그리스의 건축양식에서 사용한 대칭 기법을 적용해 사랑하는 부부가 서로 마주보는 걸작 프로파일을 그린 것이다.

Bonus 1!

이후 프로파일에도 새로운 시도가 시작되었는데 안토니 반다이크 경은 한 점의 캔버스에 영국 왕 찰스 1세의 오른쪽, 정면, 대각선으로 바라보는 왼쪽의 프로파일을 그렸다. 이런 프로파일 작품 역시 최초는 아니다. 이탈리아 후기 르네상스 거장 로렌조 로토(Lorenzo Lotto)가 1530년에 이미 금세공사 의 3면 초상에서 비슷한 양식으로 그렸다.

〈찰스 1세Charles I〉, 안토니 반 다이크 경Sir Anthony van Dyke, 캔버스에 유화, 84.4× 99.4 cm, 1636, 영국 왕실 소장

Bonus 2!

〈우르비노의 공작과 공작부인의 초상〉을 품고 있는 액자도 범상치 않게 화려하다. 19세기에 만들어 진 이 액자는 상단의 프리즈(frieze, 건축에서 기둥과 지붕 사이의 보) 부분, 그리고 하단의 스타일로베이 트(stylobate, 건물 하단 부분으로 지면에 돌을 쌓아 습기를 피하고 기둥을 받쳐주는 역할)는 물론이고 좌우 중 앙의 프레임은 화려한 코린트 양식(도릭(Doric), 이오닉(Ionic) 양식과 함께 그리스 건축의 3대 건축 양식으로 헬레니즘 후기의 미술을 대표하는 양식)의 그리스 건축양식을 적용했다.

Bonus 3!

작품의 뒷편에는 우르비노의 공작과 공작부인이 각자 마차를 타고 서로 만나는 장면을 그렸다. 하 단에는 라틴어로 페데리코 다 몬테펠트로를 찬양하는 내용을 적었다.

'CLARUS INSIGNI VEHITUR TRIUMPHO QUEM PAREM SUMMIS DUCIBUS PERHENNIS FAMA VIRTUTUM CELEBRAT DECENTER SCEPTRA TENENTEM QUE MODUM REBUS TENUIT SECUNDIS CONIUGIS MAGNI DECORATA RERUM LAUDE GESTARUM VOLITAT PER ORA CUNCTA VIRORUM'

'그녀를 얻는 순간 놀라운 승리를 거두고 같은 급의 모든 왕자들 중에 가장 훌륭하시어 그의 아내와 함께 장식되어 그의 덕을 찬양하며, 덕을 자랑하며, 업적을 이룬 이들을 통해 마음을 전하여 주는 그 의 명성을 찬양하라. 모든 권력을 손에 쥐었다.'

초기 네덜란드 르네상스 Early Netherlands Renaissance /
Flemish Primitives, 1400~1500

이탈리아에서 시작된 르네상스는 네덜란드에서도 꽃을 피웠다. 이탈리아와 네덜 란드는 거리상 상당히 먼데 어떻게 네덜란드까지 빠른 시간에 정착을 했을까? 1200년대 후반부터 시작된 르네상스의 소식이 유럽 전역에 퍼지면서 많은 화가들 이 이탈리아로 일종의 유학을 왔다. 해외여행이나 유학을 가려면 돈이 있어야 한 다. 그러나 힘들었던 중세 암흑기를 이제 막 마친 대부분의 유럽 국가에서는 해외 여행을 갈 만큼 충분한 여유가 없었다. 하지만 일찍부터 무역을 통해 경제적 풍요 를 향해 가던 네덜란드는 기원후 1000년 바이킹 시대가 끝나고 곧바로 플랑드르 ^{Vlaanderen}와 위트레흐트^{Utrecht} 등 부유한 도시가 신성로마제국의 영토를 사기 시작 하며 이주가 시작되었다. 그와 동시에 중세유럽의 동업자조합인 길드^{Sint-Lucasgilde} 가 조직되어 기술 교류와 안정적인 시장 경제를 만들어갔다. 모든 분야에서 유럽 의 다른 어느 지역보다 활발한 활동을 보였던 네덜란드는 당연히 이탈리아의 르네 상스를 일찍 접했고, 얀 반 에이크 같은 몇몇 주요 화가들은 이탈리아에 다녀왔으 며 그들이 가져온 기술과 문화는 네덜란드에서 빠르게 전파되었다. 그러나 역시 거 리와 지형 그리고 기후 등 환경적인 문제로 네덜란드 르네상스는 이탈리아 르네상 스와 상당히 다른 모습으로 발전했다. 초기 네덜란드 르네상스의 거장들로는 로베 르 캉팽^{Robert Campin}, 얀 반 에이크^{Jan van Eyck}, 로지르 반 데르 베이든^{Rogier van der Weyden}, 한스 멤링^{Hans Memling}, 후호 판 데르 호흐^{Hugo van der Goes} 등이 있다.

유화 시대의
시작을 알리다

르네상스는 이탈리아로, 서양화는 모두 유화로 알고 있다면 큰 오산이다.
얀 반 에이크가 없었다면 서양미술은 지금과는 완전히 달라졌을 것이다.

<아르놀피니의 초상>

얀 반 에이크

미술에 조금이라도 관심이 있는 독자라면 <아르놀피니의 초상>을
서양미술사 책에서 한 번쯤은 꼭 봤을 것이다. 그리고 작품 배경에
걸린 거울 안에 화가 자신을 그렸다는 이야기 역시 들었을 것이다.
'오른쪽 여인의 만삭의 배는 임신 때문일까, 아니면 당시 여성들의
복장이었을까' 하는 이야기와 '결혼식 장면인지, 약혼식 장면인지'
하는 이야기 역시 아르놀피니 초상화의 단골 메뉴다.

아르놀피니 초상을 그린 얀 반 에이크^{Jan van Eyck}는 작품 속 벽에
자신의 이름 외에는 어떠한 기록을 남기지 않았기 때문에 작품 속
내용과 등장인물에 대해서는 알 수가 없다. 그러나 이 작품은 서양

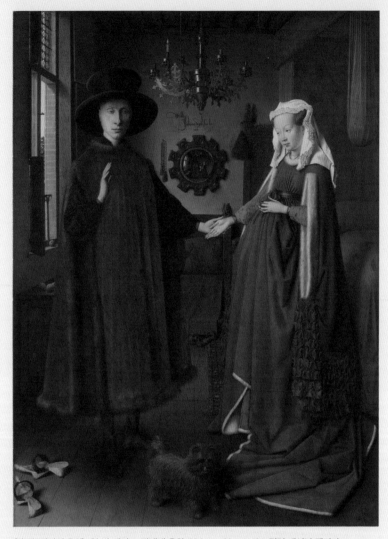

〈아르놀피니의 초상〉, 얀 반 에이크, 판넬에 유화, 82.2cm×60cm, 1434, 런던 내셔널 갤러리

미술에서 빠질 수 없는 작품이다. 단지 잘 그려진 거장의 작품이기 때문일 리는 없다. 작품에 담겨있는 거의 모든 것들이 상징symbol을 담고 있기 때문이다. 미술에서 상징은 상당히 복잡하고 난해한 분야다.

〈아르놀피니의 초상〉과 함께 항상 언급되는 이야기가 유화물감oil paint이다. 얀 반 에이크가 유화의 창시자라고 하는데, 이는 잘못 알려져 있다. 사실 유화의 역사는 굉장히 오래됐으며 지금까지 남아 있는 최초의 100% 유화 작품은 약 7세기경에 아프가니스탄 바미얀Bamyan 계곡의 동굴 벽화이다. 동굴 안에 그려진 한 부처와 여신, 그리고 페르시아의 태양신 미트라Miθra의 샘플을 연구해보니 드라이 오일dry oil 방식으로 그려진 작품이라는 것이 밝혀졌다.

보통 드라이 오일은 빠른 건조의 특성으로 화장품이나 약 또는 향수에 사용되었고, 유화에는 약 12세기경 중세 유럽에서 사용하기 시작한 것으로 알려져 있으나 이미 7세기에 아프가니스탄에서는 그 방식으로 유화 벽화를 그렸다.

유화는 어떻게 만들어졌나?

미술을 전공하려면 유화를 배우게 되는데, 그럼 재료비가 비싸 돈 있는 집안 사람들이나 하는 것이 미술이라고 흔히 알고 있다. 하지만 재료값이 생각만큼 비싸지는 않다. 오히려 유화 물감은 전문

가용 수채화 물감보다 저렴한 편이다. 사람들이 유화를 르네상스 시대까지 그리지 않았던 이유는 유화가 그리기 어려웠기 때문이다.

르네상스 시대 전엔 거의 모든 그림은 프레스코fresco나 템페라tempera 방식으로 그렸다. 템페라 역시 프레스코를 그리는 방식 중 하나다. 프레스코와 템페라는 안료를 가루로 만들어 물을 섞어 벽에 그리는 수채화다. 그렇기 때문에 종이에 그려도 되고, 나무 판넬에 템페라로 그려도 상관없다. 수채화는 아래 그린 부분이 덜 말랐는데 그 위에 다른 색을 칠하면 번지고 서로 섞이는 등 그리고 싶은 대로 쉽게 그려지지 않는다. 그래서 화가들은 물을 탄 안료에 꿀이나 계란 노른자 등을 섞어서 걸쭉한 물감을 만들어 썼다. 또 한 가지 문제는 수채화는 색이 투명해서 아래 색을 칠한 부분을 덮어도 그 색이 올라온다는 것이다. 즉 원하는 색을 내기가 어렵다.

그래서 화가들이 찾아낸 방법은 준비된 안료에 올리브기름을 섞어서 불투명한 효과를 냈고, 그렇게 유화가 만들어졌다. 여기에는 많은 화학적 난관이 있었는데, 기름이랑 물이 안 섞인다는 것과 건조 속도가 늦다는 것이었다. 그래서 당시 화가들은 유화를 거의 안 그렸고, 단지 프레스코를 완성하고 템페라 기법으로 마무리한 다음에 마지막으로 작품이 다 건조되면 그 위에 짙은 선이나 광이 나야할 부분 등에 살짝 마지막 터치용으로만 유화 기법을 썼다.

유화의 단점이 장점이 될 수도 있다. 우선 건조 속도가 늦기 때문에 언제든 수정이 가능하다. 그리고 용해제가 기름이기 때문에 반짝이는 효과도 낼 수 있으며, 기본적으로 묵직한 느낌을 쉽게 낼 수

있다. 특히 침침한 날이 많은 북유럽의 환경적인 특성상 템페라보다는 유화로 그리는 것이 더 어울리는 것이다. 그래서 얀 반 에이크도 유화를 보다 쉽게 사용할 수 있는 방법을 연구했고 그 방법을 찾아낸 것이다.

먼저 안료 가루에 물을 섞고 올리브 기름 또는 아마씨 기름을 섞은 다음 빠른 속도로 저어 섞는다. 하지만 기름과 물은 섞이지 않으니 템페라 방식대로 계란을 넣고 휘저어 섞는다. 여기서 가장 중요한 부분은 달걀과 기름을 섞을 때 기포를 많이 생성시켜 크림 상태를 만드는 것이다. 이때 달걀과 기름을 섞어서 하나로 만들려면 달걀과 기름이 같은 온도, 최적 15도여야 한다. 노른자보다 흰자가 더 많은 거품을 낸다. 그렇게 다시 열심히 휘저으면 끈적끈적하고 불투명한 유화 물감이 만들어진다. 만들어진 유화 물감에 기름을 부어두면 며칠 동안 마르지 않고 사용할 수 있다. 이 시대 유화 화가들 역시 팔레트에 짜놓은 유화 물감이 남으면 린시드linseed 기름을 몇 방울 떨어뜨리고 그 위에 랩을 씌워둔다. 그러면 짧으면 며칠에서 몇 주까지도 남은 유화 물감을 사용할 수 있다.

왜 네덜란드에서 유화가 먼저 사용되었을까?

우리가 익히 아는 르네상스 거장들은 대부분 이탈리아 출신이다. 그러나 유화 물감은 네덜란드에서 만들어졌고, 같은 시기의 작품을

비교해보면 이탈리아의 거의 모든 작품은 프레스코이지만 북유럽은 거의 모두 유화임을 알 수 있다. 이탈리아 르네상스와 북유럽 르네상스의 차이점을 알면 쉽게 이해할 수 있다. 우선 이탈리아 르네상스의 특징은 다음과 같다.

- 기술적으로 봤을 때도 수학적으로 계산된 직선 원근법을 주로 사용하고 있다.
- 프레스코, 즉 벽화도 많이 그렸다.
- 내용상으로도 고대 그리스 로마 신화와 성경이 주 내용이다.

북유럽 르네상스는 고대 그리스 예술과 거의 상관이 없다. 바로 직전인 중세 고딕 양식을 많이 가져왔다.

- 기술적으로는 계산된 직선 원근법보다는 눈에 보이는 대로 그리거나 그림을 계속 그리면서 익힌 원근법으로 그림을 주로 그렸다.
- 유화가 엄청 발전해서 프레스코, 즉 벽화는 없고 캔버스나 나무에 유화만 주구장창 그렸다.
- 색을 만들고 그리는 데 자유로워 이탈리아 르네상스보다 색이 훨씬 화려하면서 무겁고 콘트라스트가 짙다.
- 1450년대 구텐베르크가 인쇄기를 발명하면서 판화가 엄청나게 발전했다.

- 판화 기술의 발전으로 속칭 그래픽 디자인 기술도 같이 발전
 했다.
- 내용은 성경 내용(또는 성화)이나 일상을 주로 그렸고, 황당한
 초현실 같은 그림도 그렸다.
- 성당 작품으로 병풍같이 열었다 닫았다 하는 트립틱Tryptic 같
 은 작품을 많이 그렸다.

북유럽의 화가들은 자연스럽게 벽화보다 캔버스와 나무 판넬에 더 많이 그리다보니 꼭 템페라 기법으로 안 그려도 됐고, 거기에 날씨도 칙칙했기 때문에 어두운 그림과 무거운 그림을 많이 그렸는데, 불투명한 물감, 즉 유화 물감으로 그림을 그리는 것이 훨씬 적절했던 것이다. 그렇게 본격적인 유화의 시대를 열었다.

아르놀피니의 초상에 담긴 상징적 의미

아르놀피니의 초상의 배경에 등장하는 거의 모든 사물에는 상징적 의미가 있다고 앞서 언급했다. 간단하게 살펴보면, 지오반니 아르놀피니Giovanni Arnolfini의 머리 위에 초가 하나만 켜져 있는데 이것은 하나님의 위대한 통찰력을 뜻한다. 창 밖의 나무는 체리 나무로 사랑을, 그 아래 오렌지는 쫓겨나기 전의 에덴동산을, 이탈리아 작품에서는 다산과 부를 상징했다. 신발은 결혼식장의 신성함 또는 신

랑이 신부에게 주는 선물이라고 하는데, 그래서 이 작품이 결혼식 장면을 그렸다는 학설이 나오게 된 것이다. 여자의 녹색 드레스는 좋은 엄마가 된다는 희망이라는 의미이고, 머리에 쓰고 있는 흰 천은 순결이라는 의미다. 만삭의 신부는 당시로서는 상상을 할 수 없는 일이었기 때문에 15세기 당시 여인들의 복장이 이런 모양이었다는 학설도 있다.

오른쪽 커튼이 걸힌 침대는 신혼 첫날밤을 의미한다. 여인의 이마 앞에 가구 기둥에 부처상처럼 생긴 조각은 여성들의 수호성인인 성 마가렛St. Margaret, 그리고 아래 강아지는 신부가 남편을 모시겠다는 충절심을 가지고 있다.

작품 속 주인공이 지오반니 아르놀피니와 그의 아내인데, 둘이 손을 잡고 있는 모습으로 봐서 이건 약혼이라며 제목이 '아르놀피니 부부의 결혼식'에서 '아르놀피니 부부의 약혼'으로 바뀌었다.

다른 이유로 우선 장소가 교회도 아니고 여자들이 결혼식에서 머리에 쓰는 면사포도 없고 게다가 예물도 없어서 결혼식이기보다는 약혼식이었다는 학설도 있다.

이 작품에서 가장 유명한 부분이 이 거울이다. 배경에 걸린 거울 속에 아르놀피니 부부 뒤에 사람이 2명 더 있는데, 정확하게 누구인지는 모르겠지만 결혼식에 증인으로 참석한 하객이라고 보고 있다. 그리고 그 중 한 명이 화가 얀 반 에이크이다. 이렇듯 작품 속 사물 하나하나에 담긴 의미를 당시 사람들은 알고 있었기 때문에 마치 영화 한 편을 보는 것처럼 작품 한 점을 보고 당시 상황과 작품에

담긴 이야기를 이해했다.

그런데 여기서 거울을 좀더 자세히 들여다보자. 아르놀피니 부부 앞에 있는 충성심 강한 강아지는 어디 갔을까? 최근 단층촬영에서 얀 반 에이크의 밑그림 스케치가 확인되었는데, 인물들의 고개와 손 등의 위치가 스케치와 채색 과정에서 약간의 변동이 있었으나 강아지는 스케치에는 없었다. 즉 작품이 완성될 쯤에 작품의 의뢰자나 누군가에 의해서 강아지가 추가되었다고 짐작할 수 있다.

Bonus!
얀 반 에이크가 찾아낸 유화 물감 만드는 방법으로 만들 수 있는 것이 또 있다. 달걀 노른자와 겨자를 그릇에 넣고 휘저어서 크림같이 만든 다음에 식용유를 넣고 다시 열심히 휘저으면 마요네즈가 만들어진다. 계란 노른자와 식용유 역시 섭씨 15도 정도로 같아야 한다. 단지 차이점은 유화 물감에는 흰자가 들어간다는 것이다.

살리기 위해 손을 댔다가
망쳐버린 걸작

600년 전 미술 작품의 복원 과정을 북유럽 르네상스의 거장인
얀 반 에이크의 〈수태고지〉를 통해 알아본다.

〈수태고지〉

얀 반 에이크

'수태고지'란 결혼 전 처녀였던 성모 마리아가 하나님의 뜻으로 아기 예수를 임신한 것을 말한다. 영어로는 Annunciation인데, 서양미술에서는 수많은 화가들이 한 번씩은 꼭 그렸던 주제 중 하나이다.

작품 오른편 성모 마리아의 표정과 손짓에서 그녀가 깜짝 놀랐음을 알 수 있다. 왼쪽에 보석이 많이 박힌 화려한 드레스를 입은 인물은 대천사 가브리엘이다. 아기 예수의 임신 소식을 전하며, 얼굴에는 미소로, 손가락을 하늘로 향해 들어 이것이 하나님의 뜻임을 보여주고 있다.

천사 가브리엘의 얼굴 옆에는 'AVE GRATIA PLENA', 즉 '충만한

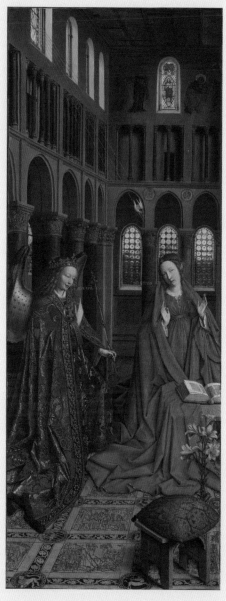

〈수태고지〉, 얀 반 에이크, 판넬에서 캔버스로 옮긴 유화, 90.2×34.1cm, 1436, 미국 내셔널 갤러리, 워싱턴 DC

은혜에 찬송하라'라고 적혀 있고, 성모 마리아의 얼굴 옆에는 'ECCE ANCILLA DNI', 즉 '주님의 여종입니다'라고 적혀 있다. 그런데 성모 마리아의 말은 180도 뒤집어져서 반사되어 있다. 이것은 성모 마리아가 주님의 여종이라고 답하는 것이 하늘의 하나님께 하는 것이어서 하늘에서 보시라고 360도 뒤집어 반사되게 그린 것이다.

성경책을 담은 작품

〈수태고지〉역시 각종 상징으로 가득한 작품이다. 우선 작품 상단을 보면 스테인드글라스에 하나님으로 보이는 인물이 그려져 있다. 그리고 양옆으로 인물이 그려져 있는데 왼쪽은 나일강에서 건져서 이집트의 공주에게 가는 아기 모세이고, 오른쪽은 시내산에서 하나님께 십계명을 받는 모세다. 그 아래로 기둥이 몇 개 있고, 성모 마리아 머리 뒤로 창문이 3개 있다. 이렇게 이어짐은 성삼위일체*를 표현한 것이다.

왼쪽 상단 창문에서는 금으로 그린 레이저 7가닥이 성모 마리아의 머리에 내려오고, 거기에 흰 비둘기를 통해 하나의 빛으로 내려오고 있다. 이것은 성령을 받는 모습을 그린 것이다.

• 성삼위일체는 기독교의 기본 원리로서, 아버지 하나님과 하나님의 아들 예수 그리스도, 그리고 하나님이 보내신 성령이 하나라는 뜻이다.

예수께서 세례를 받으시고 곧 물에서 올라 오실새 하늘이 열리고

하나님의 성령이 비둘기 같이 내려 자기 위에 임하심을 보시더니

— 신약성경 마태복음 3장 16절

예수가 세례 요한으로부터 세례를 받는 모습의 기록에 따라 이후 거의 모은 서양미술 작품에서 세례를 받는 장면에는 항상 흰 비둘기를 찾을 수 있다. 비둘기 옆에는 동그란 그림이 2점 그려져 있는데 왼쪽에는 'ISAAC'라고 적혀 있고, 오른쪽에는 'JACOB'이라고 적혀 있다.

ISSAC은 구약성경에서 믿음의 아버지 아브라함의 아들 이삭이고, 오른쪽 JACOB은 이삭의 둘째 아들 야곱이다. 이 둘의 이야기는 구약성경 창세기에 자세히 나와 있다. '아브라함이 이삭을 낳고, 이삭은 야곱을 낳고, 야곱은 유다와 그 형제를 낳고',* 이 유명한 구절에서 나오는 이삭과 야곱이 바로 그들이다.

바닥의 카페트에는 그림이 2점 그려져 있는데 위에는 어떤 남자가 기둥을 뽑고 있다. 그가 바로 삼손이다. 삼손 이야기는 구약성경 사사기 13장에서 16장까지 상세히 기록되어 있다.

하단에는 어린아이가 어른의 목을 치려 하고 있고, 그 옆에는 'DAVID', 'GOLIAS'라고 적혀 있다. 누구나 다 아는 다윗과 골리앗 이야기다. 유명한 이 이야기는 구약성경 사무엘상 17장에 자세히

* 신약성경 마태복음 1장 2절

재미있게 나와 있다.

성모 마리아 앞의 흰 꽃은 백합으로 성모 마리아의 순결을 상징한다. 성모 마리아는 가브리엘을 만나기 전에 책을 읽고 있었던 것 같은데, 이 책은 바로 반쯤 안 되게 열린 성경책이다. 내용은 성모 마리아의 임신과 구원자 아기 예수의 탄생을 약 800년 전 선지자 이사야가 기록한 내용이다.

> 그러므로 주께서 친히 징조로 너희에게 주실 것이라 보라 처녀가
> 잉태하여 아들을 낳을 것이요 그 이름을 임마누엘이라 하리라
>
> – 구약성경 이사야 7장 14절

성경책 이사야 7장 14절을 열어서 두께를 비교해보면 거의 비슷하다는 것을 알 수 있을 것이다.

이 작품에 비록 아담과 이브, 최후의 만찬, 그리고 십자가형과 부활 이야기는 없지만 이 정도라면 성경책의 1/3은 훑었다고 할 수 있을 것이다. 서양미술 작품의 내용을 알기 위해서 성경 내용을 아는 것은 필수라고 할 수 있다.

판넬에서 캔버스로 옮긴 유화란?

〈수태고지〉를 자세히 보고 표현 실력에 입이 쩍 벌어지기 전에 먼저 이 작품은 가로 34.1cm에 세로 90.2cm라는 사실을 알아야 한다. 우리가 안과에서 숟가락으로 눈 가리고 보는 시력 검사표만한 작은 크기다. 대천사 가브리엘의 진주와 사파이어, 루비 등등이 박힌 왕관과 그 아래 머리카락은 얼마나 가는 붓으로 그렸을까? 창문에 두꺼운 불투명한 동그라미 유리 창문은 어떤 물감을 써야 저런 표현이 나올까? 그 옆에 기둥 윗부분 캐피탈*도 작품의 크기를 생각하면 어떻게 가능할까 싶다.

천사 가브리엘이 입고 있는 옷은 아마 크랙만 없었다면 실제 옷보다도 더 진짜 옷 같을 것이다. 붉은 스웨이드 부분은 부드럽고 푹신한 질감에 꼭 반대 결로 문질러보고 싶게 하는 충동까지도 불러일으킬 정도다.

하지만 성모 마리아가 입고 있는 옷은 가브리엘의 옷에 비하면 좋아보이진 않는다. 1300년대만 해도, 아니 1800년대까지도 파란색은 굉장히 귀한 색이었다. 웬만큼 부자가 아니면 그림에 이렇게 많은 파란색을 쓸 수가 없었다. 그래서 성모 마리아같이 귀한 주인공들에게만 파란색을 입혔는데, 파란색도 모자라서 금까지 발랐다. 지금 성모 마리아는 수천 만 원짜리 드레스를 입고 있다고 보면 되

• 캐피탈(capital)은 그리스 건축의 기둥 상단의 화려한 장식이 되어 천장을 받치는 부분을 말한다.

는데, 보기에는 가브리엘의 옷이 훨씬 고급스러워 보인다. 성모 마리아의 파란색 드레스는 가브리엘 천사의 옷보다 광도 덜 나고, 고급 원단의 느낌도 훨씬 덜 나는 것 같다.

좀더 자세히 들여다보면 같은 스웨이드 천인데 가브리엘 천사의 옷보다 쿠션의 깊이가 좀 없어 보이고, 성모 마리아의 옷은 가브리엘의 옷보다 어딘가 모르게 좀 어색하다. 이는 얀 반 에이크가 처음부터 그렇게 그린 것이 아니라 작품이 소장처를 옮기고 보존하는 과정에서 생긴 실수였다.

1434년, 얀 반 에이크가 〈수태고지〉를 완성하고 약 7년 후인 1441년 세상을 떠났다. 그리고 〈수태고지〉는 세상 사람들로부터 잊혀졌다. 그러다가 뜬금없이 프랑스 디종Dijon의 샹몰 수도원Chartreuse de Champmol에서 나타났다.

거의 350년이 지난 1791년에 나타났고, 1817년 파리 경매에서 미술을 아주 사랑했던 네덜란드의 빌렘 2세William II가 거액을 들여 작품을 구입했다. 네덜란드 작품이니까 이제 고향으로 오게 되었는데, 문제는 빌렘 2세가 미술을 너무너무 사랑한 나머지 돈도 없으면서 빚까지 져가며 미술 작품을 마구 사들인 데 있었다. 그는 결국 빚만 남기고 세상을 떠났다.

이에 네덜란드 왕궁은 빌렘 2세의 빚을 해결하기 위해 어쩔 수 없이 〈수태고지〉를 경매에 올렸는데, 빌렘 2세의 사촌뻘쯤 되는 러시아의 차르 니콜라스 1세Le Tsar Nicolasler가 헤이그 경매에서 낙찰을 받았다. 집안의 가보를 지킨 것이다. 그렇게 작품은 상트페테르부르

크St Petersburg의 에르미타주 미술관Hermitage에 소장되었나.

　안전하게 옮겨왔더니 또 한 가지 문제가 발생했는데 바로 날씨다. 상트페테르부르크는 여름에는 엄청 덥고, 겨울에는 엄청 춥다. 바닷가여서 습도가 높은 건 당연하다. 〈수태고지〉는 지금은 캔버스 천 위에 있지만 원래는 나무 판넬에 그려졌다. 습도가 높으면 나무가 습기를 먹고, 기온의 차이가 생기면 나무가 갈라져 깨진다. 1800년대에는 에어컨이나 제습기가 없었다.

　그래서 1864년부터 몇 년간 러시아 최고의 장인들이 작품을 나무 판넬에서 떼어내어 캔버스에 옮겼다. 러시아 상트페테르부르크의 습도와 기온 차이 때문에 나무 판넬이 깨져버릴 것을 막기 위한 불가피한 조치였는데, 그 과정은 상당히 복잡하고 엄청난 전문 기술과 정성을 필요로 했다. 물감층, 즉 작품을 보호하기 위해서 아주 부드러운 천을 물에 적셔서 덮었다. 그리고 나무판 뒷면을 치즐로 깎아내기 시작해서 1mm보다 얇게, 하지만 물감층은 안 건드리게 잘 벗겨낸 다음 풀을 바른 캔버스 천에 붙이고, 캔버스 천 뒷면을 다리미로 살살 문질렀다. 작품이 잘 붙을 때 이제 준비한 캔버스 틀에 잘 달면 끝이다.

　그런데 이런 고도의 기술을 필요로 하는 작업을 1800년대에 에어컨이 없는 러시아 상트페테르부르크의 에르미타주 미술관에서 했다. 사실 에르미타주 미술관은 이 작업을 여러 번 해본 경험이 있는 미술관이다. 하지만 얀 반 에이크의 〈수태고지〉 정도의 걸작을 옮겨본 적은 없었을 것이다.

일단 얀 반 에이크가 〈수태고지〉를 그렸던 시절에는 파란색 물감
이 굉장히 비쌌다. 구하기도 어려웠는데, 그만큼 연구가 덜 된 안료
였기 때문이다. 그래서 색이 완벽하게 안 먹혔을 수도 있다. 그런데
그 위에 바니시를 발랐다. 바니시란 유화 작품이 망가지지 않게 작
품이 완성되고 물감이 완전히 건조되면 바르는 일종의 보호 코팅제
이다.

얀 반 에이크는 유화 물감으로 성모 마리아의 옷도 반짝반짝 빛
나게 그렸는데, 에르미타주 미술관에서 작품을 뜯어 옮기는 과정에
서 물에 젖은 고운 천으로 작품을 덮고 뒷면에 풀을 발라 다리미로
다린 다음 고운 천을 벗겨 냈을 때 불안정한 파란색 안료 및 그 위
에 바른 유약, 그리고 바니시가 같이 벗겨진 것이다.

1800년대 다리미는 지금처럼 온도를 조절할 수가 없으니 기술자
의 초감각으로 온도를 맞추는 수밖에 없었다. 하지만 다리미 기술
자가 어떤 물감을 썼고, 얀 반 에이크가 어떤 바니시를 썼는지 어
떻게 알았겠는가? 어찌 되었든, 그렇게 캔버스 천에 옮겨서 작품이
깨질 위기는 넘겼다.

이런 사실은 이 작품이 미국 내셔널 갤러리에 온 이후에야 발견되
었다. 미국 국립미술관 작품 연구팀과 복원팀이 현미경으로 작품을
본 결과, 성모 마리아의 파란색 드레스에서 반짝이는 광을 내는 성
분의 물감과 바니시 성분을 찾아낸 것이다. 그래서 작품을 단층 촬
영했고, 구석구석 샅샅이 뒤져서 얀 반 에이크가 당시에 썼던 같은
성분의 물감과 보조제를 찾아서 복원을 해놓았다. 하지만 아직 완벽

하게는 복원을 못했고, 다림질에서 같이 벗겨져 나간 바니시 부분을 더 연구하고 있다.

천사 가브리엘의 카페트 옷은 털 하나하나의 깊이가 다 보이지만 성모 마리아의 허리 주름은 밍크 팔목보다 덜 표현이 되어있는 것 같아 보이는데, 이런 부분이 얀 반 에이크가 썼던 것과 다른 물감과 보조제이기 때문이다. 다림질하면서 같이 벗겨 나갔던 것이고, 미국 국립미술관 복원 팀은 아직 정확한 성분을 못 찾아냈다.

Bonus 1!

얀 반 에이크의 〈수태고지〉는 원래 〈예수의 탄생〉과 함께 트립틱의 왼쪽 패널로 그려진 작품으로 추정된다. 트립틱에 대해서는 뒤에 소개할 16세기에 등장한 초현실주의 작품인 〈쾌락의 정원〉에서 보다 자세히 설명하겠다.

Bonus 2!

소련은 세계대전이 끝나고 경제공황이 덮쳤다. 이에 공산주의 지도자 이오시프 스탈린이 에르미타주 미술관의 소장품을 팔기로 결정했다. 미국의 거부이자 재무장관이었던 앤드류 멜론(Andrew Mellon)은 얀 반 에이크의 〈수태고지〉를 거액을 주고 구입했다. 하지만 미국도 경제공황에 허덕이던 때에 개인 수집용으로 거액의 미술작품을 산 것이 문제가 되어 다음 정권인 루즈벨트 대통령에 의해 탈세 혐의로 청문회에 섰다. 앤드류 멜론은 그 자리에서 자신이 작품을 사모은 이유는 미국에 국립미술관을 짓기 위해서였다고 말했다. 앤드류 멜론은 자신의 전 재산을 털어 워싱턴 DC에 국립미술관을 짓고 소장하고 있던 얀 반 에이크의 〈수태고지〉를 포함한 130여 점을 기증했다. 내셔널 갤러리 입구에는 앤드류 멜론의 초상 부조와 기증 사실, 기증 작품 목록, 그의 업적 등을 거룩히 새겨놓았고 앤드류 멜론은 존경받는 거부가 되었다.

이탈리아 르네상스 / 전성기 르네상스

High Renaissance, 1475~1525

이탈리아 르네상스는 우리가 아는 거장들이 대거 등장한 시기이다. 레오나르도 다
빈치, 미켈란젤로, 라파엘로가 모두 같은 시기에 등장해서 수많은 걸작을 남겼다.
그전에 산드로 보티첼리와 도메니코 기를란다요 등이 활발하게 활동했다. 조각가
로는 도나텔로가 가장 유명한 인물이다.

우리는 이 시기를 일반적으로 르네상스라고 부르는데 100년이 채 안 된다. 그러나
이 시기는 르네상스 전체보다 더 많은 유명한 작품들이 나왔는데, 가장 큰 이유로는
바티칸과 교회의 지속적인 팽창을 들 수 있다. 바티칸에서 제일 유명한 1477년에
시스티나 성당이 복원공사에 들어가며 〈천지창조〉 같은 인류의 아이콘이 이 시기에
그려졌고, 성 베드로 대성당 역시 1460년 같은 자리에 재건을 들어간 것이다. 게다
가 독일에서는 1517년 마르틴 루터가 가톨릭교회의 면죄부 판매에 반대하면서 비텐
베르크 교회의 정문에 95개조 논제를 박으며 종교개혁까지 일어났다. 바티칸으로
서는 개신교의 확산까지 신경을 써야 했고, 그 방법으로 성당을 더욱 화려하게 미
술 작품으로 채웠다. 문맹률이 높았던 당시 주민들이 성당에서 미술작품을 보는 것
만으로도 은혜를 받아 개신교로의 개종을 막으려는 조치였을 것이다.

그래서 유럽 전역에 이탈리아의 화려한 미술이 전파되었고, 바로 직전 초기 르네상
스 시대에 활동한 건축가 필리포 브루넬레스키의 원근법 재정립은 이탈리아 르네
상스 미술의 정교함을 더했다. 그 덕에 유럽 전역에서 많은 예술가들이 이탈리아의
선진 문화를 접하기 위해 유학과 여행을 왔고, 로마와 피렌체는 외국인 예술가들로

북적거렸다.

이 시기의 가장 큰 특징은 미술 작품이 프레스코화에서 유화로 바뀌게 된 것이다. 그리고 '천재들의 세상'이어서 작품에는 내용적으로나 기술적으로 어마어마한 발전을 이루어냈다. 상징과 코드는 물론이고 제대로 된 명암과 그림자, 원근법 등 역시 이 시기부터 제대로 작품에 표현되었다. 이탈리아 르네상스부터 그림을 보다 사실적으로, 그리고 사실보다 과장되게 사실적으로 그리기 시작했고, 이후 서양미술은 19세기까지 사실적인 모습에 집착하게 되었다. 이것이 지금까지 우리가 소위 '잘 그린 그림'이라고 판단하는 기준이 되었다.

Bonus!

기독교의 탄생 전까지 바티칸에는 사람이 살지 않았다. 이후 콘스탄티누스 1세가 기원후 320년경 지금의 바티칸에 성베드로 대성당을 지으면서 교황청이 되었다. 바티칸에 성베드로 대성당을 지은 이유는 예수의 12제자 중에 천국의 열쇠를 받고 반석 위에 교회를 세우겠다는 약속을 받은 베드로 사도가 바티칸에서 십자가에 거꾸로 매달려 순교했고 이곳에 묻혔기 때문이다. 사도 베드로가 바티칸에 묻힌 것은 정확하진 않지만 기독교사에서는 계속 그렇게 내려왔다. 교황은 바티칸의 반대편인 라테란 궁전을 거처로 사용했다. 이후 이탈리아 반도의 중앙 부분을 직접 통치하면서 중세 유럽 전체를 국경 없는 하나의 기독교 국가로 만들었다.

이후 1309년부터 1377년까지 교황의 거처를 프랑스 남부 아비뇽으로 잠시 옮겼다가 지금의 바티칸으로 돌아왔고, 800년대 사라센 침공으로 폐허가 되었던 성 베드로 대성당은 보다 정확한 사도 베드로의 무덤 위에 지어졌다. 이탈리아 르네상스 시대는 바티칸의 재건축이라는 초대형 사업과 시기가 겹치면서 짧은 시간에 엄청난 발전을 이룰 수 있었다고 말할 수 있다.

위대한 봄의 도시 피렌체를
은유한 식물도감

〈라 프리마베라〉는 그저 예쁜 작품이 아니다. 르네상스의 중심인 위대한 도시 피렌체,
그리고 피렌체의 수장 로렌조 메디치의 야망을 담은 위대한 걸작이다.

〈라 프리마베라〉

산드로 보티첼리

세계 3대 미술관 중 하나인 우피치 미술관^{Galleria degli Uffizi}의 걸작 중 걸작인 〈라 프리마베라^{La Primavera}〉이다. '봄의 알레고리'라고도 불린다. 알레고리^{Allegory}란 그리스어 '다른'이란 뜻의 알로스^{ἄλλος}와 '말하다'는 뜻의 아고레우오^{ἀγορεύω}가 합쳐져 만들어진 합성어의 영어식 표현으로, 있는 그대로를 표현하지 않고 빗대어 표현하는 은유법을 뜻한다. 알레고리 미술 작품은 르네상스 시대에 대거 등장했다. 프리마베라는 이탈리아어로 '봄' 또는 '청춘'이라는 뜻이다. 'La Primavera'는 영어로 'The Spring'으로 해석하면 된다.

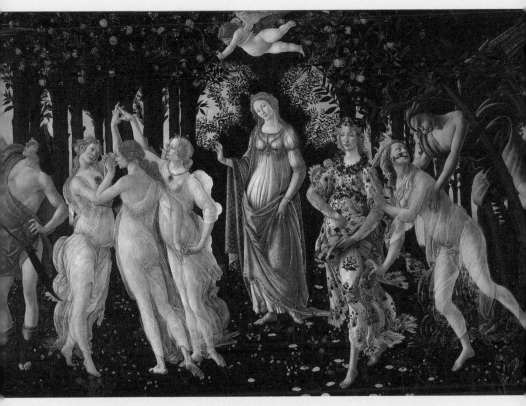

〈라 프리마베라〉, 봄의 알레고리, 산드로 보티첼리, 판넬에 템페라, 202×314cm, 1482, 우피치 미술관,
피렌체

그리스와 로마 신화 속의 9명을 등장시키다

등장인물을 보면, 정중앙의 청초한 여인이 미의 여신 아프로디테 ʾΑφροδίτη, 로마 신화의 이름으로 베누스Venus이다. 가장 오른쪽에 시퍼런 시체처럼 보이는 인물이 서풍의 신인 제피루스Ζέφυρος이다. 제피루스는 그리스 신화에서 바람의 신 아네모이ʾΑνεμοι중 한 명이다. 라틴어로는 파보니우스Favonius이다.

제피루스로부터 도망을 가고 있는, 배도 나왔으면서 과감하게 시스루를 입은 누런 여자는 클로리스Χλωρίς 요정이다. 클로리스 요정은 제피루스에게 잡히는 순간 플로라로 변하는데, 바로 옆의 드레스를 잘 차려 입은 여자가 꽃의 여신이자 봄의 여신인 플로라Flōra이다. 플로라는 그리스 신화에는 클로리스 요정으로만 존재한다.

가장 왼쪽에서 과일을 따먹으려는 남자는 메르큐르Mercurius 또는 메르쿠리우스이다. 영어로는 머큐리Mercury이고, 그리스 신화에서는 전령의 신이자 웅변의 신인 에르메스Ἑρμῆς이다.

메르쿠리우스 옆의 세 여자는 삼미신으로 그리스 신화에서는 카리테스Χάριτε이다. 삼미신은 제우스와 티탄신 족 출신의 에우리노메Εὐρυνόμη사이에서 태어난 세 자매로 에우프로시네Εὐφροσύνη, 탈리아Θάλεια, 아글라이아ʾΑγλαΐα로 기쁨, 축제, 즐거움이며, 로마에서는 자비의 3단계를 뜻한다. 삼미신은 이후 카리스들charites로 변화해 너그러움과 관용이 되었다. 이들은 베누스의 하녀들이다. 로마 신화에서는 그라티에Gratiae로 이후 Grace, 즉 은혜가 되었다.

베누스의 위에서 날아다니는 아기는 그녀의 아들 쿠피도^{Cupīdō}이고, 다른 이름으로는 아모르^{Amor}이다. 그리스 신화에서는 에로스 ^{Ἔρως}이다. 모두 성적 사랑, 성적 욕구라는 뜻이다. 영어로는 큐피드^{Cupid}이다.

이렇게 그리스와 로마 신화는 신들의 이름만 다르지 내용은 거의 비슷하다. 여기에서는 로마신의 이름, 그리고 영어식 발음으로 표기하겠다.

피렌체의 식물도감을 그리다

제목이 알레고리인 만큼 작품 속에 숨겨진 상징도 많이 있다. 가장 먼저 인물의 배경은 숲으로 덮였는데, 유독 비너스의 뒤만 비어 있다. 자세히 보면 빈 공간의 모양이 아치^{Arch}, 반원 모양으로 되어 있고, 천사의 날개처럼 여백을 남겼다. 그리고 바닥에는 다양한 색의 수많은 꽃이 피어 있다. 한번 세어보자.

『우피치 미술관 가이드북』을 쓴 글로리아 포시^{Gloria Fossi}와 엘레나 카프레티^{Elena Capretti}는 작품에 등장하는 꽃과 식물을 하나씩 다 세어보고 확인했다. 그리고 깜짝 놀랄만한 결과를 발표했는데 풀밭에만 190여 종의 다른 종류의 식물이 그려졌다고 한다. 그 중에 데이지, 제비꽃, 양귀비, 국화, 튤립, 아이리스, 백합, 자스민 등 확인이 가능한 실제 식물은 약 130여 종이고, 나머지는 아직 덜 핀 건지 혹

은 보티첼리의 상상인지 확인이 안 된다고 했다. 엘레나 카프레티는 작품 속 식물은 약 500여 종이고, 그 중에 190여 종의 꽃이 있다고 했다. 작품 속 꽃과 풀들은 피렌체에서 3~5월경에 피는 식물들이다. 즉 산드로 보티첼리는 피렌체의 식물도감을 그렸다.

작품을 의뢰한 로렌조 메디치의 은밀한 취미

〈라 프리마베라〉는 르네상스 시대를 대표하는 피렌체의 위대한 지도자 로렌조 메디치Lorenzo de' Medici의 집무실로 들어갈 작품이었다. 그만큼 중요한 작품이었고, 메디치의 은밀한 취미로 의뢰를 받았기 때문에 대중에 널리 공개될 작품이 아니어서 산드로 보티첼리는 누드를 그려도 크게 문제가 안 됐던 것이다.

작품의 내용은 오비디우스Publius Naso Ovidius의 『변신 이야기 Metamorphōseōn』와 『달력Fasti』, 루크레티우스Titus Carus Lucretius의 『만물의 본성에 대하여De Rerum Nature』, 그리고 베르길리우스Publius Vergilius Maro의 『아이네스Aeneis』에서 가져왔다. 내용은 간단하게 '신플라톤주의 방식의 사랑'이라고 보면 된다. 삼미신과 큐피드마저 제피루스에게 등을 돌린 채 육체적 사랑을 나누지 못해 결국 시퍼렇게 변한 제피루스를 표현했다. 그래서 신플라토니즘Neo-Platonic에서 '플라토닉 러브Platonic Love'라는 말이 나왔다.

그뿐만 아니라 비너스는 바람피우는 것을 좋아해서, 어느 날 인

간인 트로이의 귀족과도 즐겼는데 그렇게 인간의 아이를 임신하고 낳았으니 그가 바로 로마제국의 시조 아이네이아스Αἰνείας이다. 즉 산드로 보티첼리는 위대한 로마 제국 시조의 어머니를 작품에 담았다. 그리고 피렌체는 '서풍이 불면 봄이 온다'는 믿음이 있다. 피렌체에는 서풍을 타고 동방으로 무역이 시작되었다. 그렇게 이제 피렌체의 시대가 봄처럼 활짝 핀다는 의미를 담은 것이다.

뛰어난 성품과 문화적 교양을 지녔던 피렌체의 로렌조 메디치는 비록 로마 제국이 멸망한지 1천 년이 지났지만 피렌체를 세상의 중심으로 만들겠다는 생각이 가득했다. 로렌조 메디치는 항상 대중 앞에서 "새로운 시대가 다가옵니다!"라며 외치고 다녔다고 한다. 원대한 꿈을 가졌고 야망을 이룬 로렌조 메디치는 이 작품을 보고 피렌체가 중심이 된 새로운 시대, '위대한 로마제국'의 부활을 꿈꿨다. 하지만 아무리 위대한 사람이라도 한 번씩 정신이 흐트러질 때가 있었을 것이다. 그래서 작품 왼쪽에 전령 메르쿠리우스를 넣었다.

비너스의 아들이자 로마제국의 시조 아이네이아스가 트로이에서 탈출해서 로마 제국을 세우러 이탈리아로 배를 타고 가는 도중에 풍랑을 만났다. 자중해 남쪽 북아프리카의 카르타고에 도착했는데, 카르타고의 여왕 디도Dido와 사랑에 빠져서 로마 제국을 세우는 것은 다 잊고 여왕과 사랑 나누는 일에만 전념했다. 그래서 유피테르Jupiter(그리스 신화에서는 제우스)가 전령 메르쿠리우스에게 빨리 가서 아이네이아스를 구해오라고 시켰다. 이에 메르쿠리우스는 날개 달린 신발을 신고, 죽은 사람을 살리는 지팡이를 들고 카르타고로 날

아가 아이네이아스에게 유피테르의 명령을 전했다. 그렇게 아이네이아스는 비로소 정신을 차리고 로마로 돌아와서 위대한 로마제국을 세웠다.

　로렌조 메디치도 한 번씩 자신의 야망을 잊어버릴 때마다 〈라 프리마베라〉를 보고 마음가짐을 다시 했다는 그런 이야기가 될 것이다. 그래서 로렌조 메디치가 가문의 인물 중에서 가장 존경을 받고 메디치 가문도 그때 가장 번성했다. 또한 산드로 보티첼리, 레오나르도 다빈치 등 가장 위대한 르네상스의 거장들을 배출했고, 가장 번영했던 피렌체를 만들었다.

..

Bonus 1!
〈라 프리마베라〉는 르네상스의 화가이자 미술역사가인 조르조 바사리(Giorgio Vasari)가 1550년에 카스텔로의 집(Villa Castello)에서 이 작품을 보고 붙인 이름이다.

Bonus 2!
〈라 프리마베라〉는 로렌조 메디치의 사촌 로렌조 디 피에르프란체스코 데 메디치(Lorenzo di Pierfrancesco de' Medici)의 결혼을 축하하기 위해서 의뢰했다는 학설과 조카 줄리오 디 줄리아노 데 메디치(Giulio di Giuliano de' Medici, 이후 교황 클레멘스 7세)의 탄생 축하를 기념하려고 의뢰했다는 학설이 있다. 로렌조 디 피에르프란체스코 데 메디치의 1499년 소장품 목록이 〈라 프리마베라〉에 대한 남아있는 첫 문서 자료이다. 로렌조 메디치는 1492년에 사망했다.

벽화의 기적으로
부활하다

인류의 최고 걸작인 〈최후의 만찬〉은 미완성으로 끝남과 동시에
온갖 수난에 거의 완전히 파손되었다. 그리고 기적처럼 부활했다.

〈최후의 만찬〉
레오나르도 다빈치

인류가 남긴 최고의 걸작 중 한 점이자 수많은 미스터리를 가진 작품, 〈최후의 만찬〉이다. 전 세계에 1억 부가 넘게 출간된 댄 브라운의 소설 『다빈치 코드』도 〈최후의 만찬〉을 중심으로 이야기가 전개된다. 그만큼 이 작품을 모르는 사람이 없을 정도로 유명하고, 또 잘못된 해석으로 인한 수많은 오해를 가지고 있을 뿐더러 그만큼 많은 연구가 되고 있는 작품인 것이다. 사실 〈최후의 만찬〉 한 점을 설명하는 데는 책 한 권으로도 부족하다.

1482년, 레오나르도 다빈치는 피렌체에 온 밀라노의 백작 루도비코 스포르차Ludovico Sforza를 만났고 그가 있는 밀라노로 올라가 17년

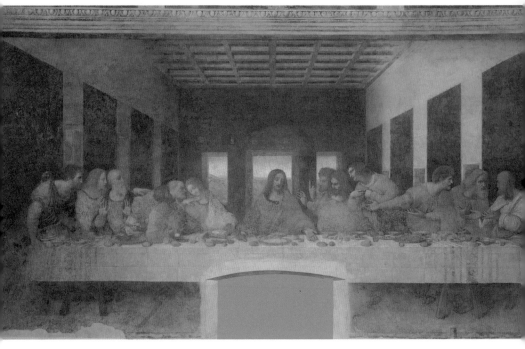

〈최후의 만찬〉 레오나르도 다빈치, 젯소, 핏치, 매스틱을 바른 벽 위에 템페라, 460×880cm, 1494~1498, 산타마리아 델레 그라치에 수도원, 이탈리아 밀라노

을 보냈다. 스포르차는 레오나르도 다빈치의 건축 공법과 군사 기술을 높이 사서 곧바로 자신의 직속 감독으로 뒀다. 피렌체, 로마, 나폴리 등 이탈리아의 대도시들은 모두 예술분야에서 앞섰는데 유독 밀라노만이 규모에 비해 내세울 게 없었다. 이에 루도비코 스포르차는 민심을 얻고 교회의 신임을 얻기 위해 산타 마리아 델레 그라치에 수도원Chiesa di Santa Maria delle Grazie 식당 벽에 대형 작품을 레오나르도 다빈치에게 의뢰하게 되었다. 이 작품은 3년이 넘게 시간이

걸렸고, 레오나르도 다빈치를 즉시 유럽 전역에서 제일 유명한 인물로 만들어줬다. 이 작품이 바로 〈최후의 만찬〉이다.

작품 속에 등장하는 인물들

'최후의 만찬'은 신약성경 모든 4복음서*와 고린도전서**에 언급되어 있다. 소설 『다빈치코드』 덕분에 더 유명해진 논란으로 중앙의 예수 옆에 반대로 기대어 있는 예쁜 제자가 막달라 마리아라는 것이다. 하지만 그것은 역시나 논란일 뿐이다. 성경에는 분명히 예수와 12제자가 같이 있었는데, 만약 그가 막달라 마리아라면 사도 요한은 어디 갔을까?

　레오나르도 다빈치의 〈최후의 만찬〉 속 인물과 요한복음*** 구절의 표현이 다르기 때문이 그런 논란이 생긴 것 같다. 어찌 되었든 먼저 작품 속 등장인물을 알아보자. 왼쪽부터 머리 순으로 설명하자면 다음과 같다.

- 복음서란 신약선경에서 예수의 삶을 기록한 책으로 마태복음, 마가복음, 누가복음, 요한복음이다.
- 　 '최후의 만찬'은 신약성경 마태복음 26장 17~30절, 마가복음 14장 12~26절, 누가복음 22장 14~23절, 요한복음 13장 21~30절. 고린도전서 11장 23~25절에 기록되어 있다.
- 　 그때 주의 제자 가운데 한 사람, 곧 예수께서 사랑하시던 자가 예수의 품에 기대어 있더라. 그러므로 시몬 베드로가 그에게 머리를 끄덕여 주께서 말씀하신 자가 누구인가를 묻게 하니라. 그러자 그가 예수의 가슴에 의지한 채 주께 말씀드리기를 "주여, 그가 누구니이까?"라고 하니_요한복음 13장 23~25절

- 바돌로메, 야고보(알페오의 아들), 안드레 – 이 3명은 깜짝 놀라고 있다.
- 가룟 유다 – 그는 녹색 옷을 입고 있고 예수를 뒤로 돌아보고 있다.
- 베드로, 요한 – 요한은 고개를 기대고 있고 베드로가 귀에 속삭이고 있다.
- 예수
- 도마, 야고보, 빌리보 – 도마는 손가락을 치켜들고 있고 야고보는 양팔을 벌리고 놀라고 있으며 빌리보는 뭔가 설명을 하고 있는 듯하다.
- 마태, 다대오(야고보의 형제 유다), 시몬 – 셋이서 뭔가 논의를 하고 있다.

이렇게 총 13명이다. 작품 속 인물들은 성경에서 묘사하는 각각의 캐릭터를 반영했는데, 베드로는 예수가 잡혀갈 때 칼을 꺼내 병사의 귀를 잘랐다. 그래서 작품에서도 칼을 들고 있다. 검지 손가락을 들고 있는 사람은 예수가 부활해서 돌아왔을 때 믿지 못하고 창에 찔린 옆구리에 손가락을 넣어보지 않고는 절대 못 믿는다고 했던 도마이다.

가장 왼쪽의 바돌로메만이 유일하게 전신이 그려졌는데, 그는 예수가 승천한 후 소아시아, 지금의 터키로 올라가서 선교 활동을 하다가 아스티아게스Αστυάγης 왕에 의해서 산 채로 살가죽이 벗겨지고

십자가에 못 박인 채 참수를 당한 인물이다. 가룟 유다만이 유일하게 등을 보이고 있는데, 이는 그가 예수를 팔아넘긴 죄인이어서 그렇게 그렸다고 보고 있다.

'최후의 만찬'은 옛날부터 많은 화가들이 그린 주제인데, 대부분의 작품에서 가룟 유다는 테이블 반대편에 혼자 떨어져 있게 그려서 죄인을 표시했다. 예수 역시 오른손에 빵을 집으려 하고 있고, 굉장히 우울한 표정을 짓고 있다.

오른쪽 3명은 성경에서 그들의 캐릭터나 업적을 찾아보기 어려운 유다와 시몬, 그리고 원래 레위라 불렸던 세금 징수원 죄인인 마태를 서로 묶어서 누가 예수를 팔려고 하는 것인지 당황하면서 예수의 말씀에는 관심 없고 '예수를 팔고 화를 받을 사람이 누구인가' 이야기하는 모습으로 그린 것으로 추측된다.

수도원 식당에 그려진 배경, 그리고 원근법

〈최후의 만찬〉의 구도를 보면 긴 테이블 뒤편에 13명이 한 줄로 앉아서 식사를 하고 있다. 일상에서는 절대 있을 수 없는 모습이다. 마치 어린아이가 가족의 식사 모습을 그릴 때 아빠, 엄마, 동생을 한 줄로 쭉 그린 것 같이 어색한 구도로 그렸다.

레오나르도 다빈치가 이렇게 그린 이유는 무엇일까? 이 작품이 그려진 곳을 알면 소름이 돋을 것이다. 〈최후의 만찬〉은 이탈리아

밀라노의 산타마리아 델레 그라치에 있는 수도원의 식당 안쪽 벽에 그려져 있다. 물론 지금은 전시장이지만 당시에는 수도승들이 식사를 하는 곳이었고, 벽 뒤가 식사를 준비하는 부엌이었다.

다시 작품이 그려진 당시로 돌아가면 〈최후의 만찬〉에서 예수가 가장 중간에 있고, 12제자가 양옆으로 정면을 바라보고 있다. 작품 앞에 식탁이 길게 몇 줄이 있었을 것이고, 거기서 수도승들이 식사를 했을 것이다. 예수가 12제자들과 함께 말이다.

레오나르도 다빈치는 그림을 보라고 〈최후의 만찬〉을 그린 것이 아니라 수도승들이 예수와 함께 식사하라고 그린 것이다. 식사할 때 잡담을 나누며 음식을 즐기는 그런 곳이 아닌, 모든 수도승들이 모여서 기도하고 아주 조용한 가운데서 식사를 했던 공간에서 말이다. 아래 '예상 내부 조감도'에 있는 것처럼 일자로 앉아서 예수와 함께 식사를 했던 것이다.

그래서 예수와 12제자들이 둘러앉지 않고 정면을 보고 식사를 하

산타 마리아 델레 그라치에 수도원 식당의 '내부 예상 조감도'

고 있고, 작품을 멀리서 보면 건물 내부와 작품 속 내부 벽의 원근이 일치하게 그렸다. 레오나르도 다빈치는 수도승들의 위치까지 일일이 확인해가면서 식당 내 어느 자리에서든 예수가 가장 잘 보이게 원근법과 시각효과를 모두 계산해 예수가 제자들과 함께 식사를 하는 공간을 그려낸 것이다. 예수의 머리가 작품 정중앙에 배니싱 포인트Vanishing Point, 즉 소실점이 되어서 왕 중의 왕, 작품의 주인공이 되었다. 누가, 언제, 어디서 보든 제일 먼저 소실점인 예수를 보도록 그렸다.

여기서 소실점이란 3차원에서 평행선이 원근법에 의해 먼 곳에서 평행이 아닌 한 곳에 모이는 점을 의미한다. 실제로는 존재하지 않지만 이론적으로 이 점은 무한 원점이다. 화가가 어떤 구도로 원근법을 적용하느냐에 따라 소실점을 여러 개 사용할 수도 있다.

레오나르도 다빈치는 〈최후의 만찬〉에서 한 개의 소실점을 예수의 머리에 두어서 어디에서 보든 예수가 가장 먼저 보이도록 그렸다. 이를 전문 용어로는 1소점 투시 원근법One Point Perspective이라고 부른다. 레오나르도 다빈치는 9m에 가까운 대형 작품에 완벽한 원근법을 적용 표현하기 위해서 지정한 소실점에 실을 묶은 못을 일일이 박아 인토나코intonaco⁕의 구석마다 맨 다음, 정확한 선과 원근을 적용했다. 그래서 예수의 오른쪽 눈썹 옆 윗부분에는 못 구멍이 나있다.

⁕ 인토나코란 프레스코를 그리기 위해 벽에 바르는 아주 곱고 얇은 석고층을 말한다.

템페라로 그린 이유, 그리고 계속된 수난

서양화에서 일반적으로 벽화를 '프레스코'라고 한다. 프레스코는 벽화를 그리는 기법 중의 하나다. 프레스코를 그리는 순서는 다음과 같다.

1. 그림을 그릴 벽의 껍데기를 벗겨낸다.
2. 거친 회반죽을 칠하는데 이것을 아리초arriccio라고 한다.
3. 그날 그려야 할 부분을 나누는데 이것을 조르나타giornata라고 한다.
4. 조르나타가 준비되면 다시 묽고 고운 석회로 칠하는데 이것을 인토나코intonaco라고 한다.
5. 안료를 곱게 간 다음 물과 섞어서 물감을 만든다.
6. 석회 벽이 경화하기 전에 그림을 그린다. 물감이 너무 묽어지지 않도록 계란 노른자나 꿀, 아교 등을 섞어서 그리기도 한다. 이것을 템페라tempera라고 한다.
7. 그림을 그린 후 몇 시간이 지나면 석회 벽이 굳어서 멋진 프레스코가 완성된다.

이 기법을 부온 프레스코$^{buon\ fresco}$라고 한다. 부온 프레스코는 화가들이 옛날부터 그려온 방식이고, 조르나타가 물감을 머금은 상태에서 경화하며 벽이 되기 때문에 건물이나 벽을 허물지 않는 이상

프레스코는 영원히 간다. 르네상스 시대 당시 거의 모든 벽화는 부온 프레스코로 그렸고, 화가들은 누구나 부온 프레스코를 알았다.

하지만 레오나르도 다빈치는 '템페라' 기법으로 그렸다. 보다 정확하게 말하면 세코 프레스코secco fresco* 기법으로 그렸다. 세코 프레스코를 그리는 방법은 다음과 같다.

1. 인토나코와 물감을 준비하는 과정까지는 부온 프레스코와 같다.
2. 석회가 완전히 경화가 되면 평평하게 잘 다듬는다.
3. 완전히 경화된 인토나코에 준비한 물감으로 그림을 그리면 세코 프레스코가 완성된다.

안료를 물과 계란, 아교, 꿀 등과 섞어 만드는 과정을 템페라라고 하지만 일반적으로 세코 프레스코를 템페라라고 부르기도 한다. 그래서 책이나 미술관에서 판넬에 템페라라고 적혀 있으면 안료에 물과 계란을 섞은 물감을 썼다는 뜻이고, 템페라화라고 적혀 있으면 마른 조르나타에 그린 그림으로 생각하면 된다.

세코 프레스코, 즉 템페라로 그렸던 이유는 당시 석회 성분의 조르나타에 광물 성분인 안료가 잘 안 먹혀 원래의 색이 안 나오는 경우가 생기기 때문에 작품이 완성되고 해당 부분만 덮어 그렸던 것이다. 문제는 마른 벽에 그렸기 때문에 시간이 지나면 작품이 갈라

• 세코 프레스코는 프레스코 세코(fresco secco) 또는 프레스코 핀토(fresco finto)로 표기하기도 한다.

지고 떨어진다는 것이다. 그래서 지속적인 보수가 필수다.

'최후의 만찬'을 하는 바로 뒤는 음식을 조리하는 식당과 창고였다. 수십 명의 식사를 만들었다면 하루 3차례 열기가 장난 아니었을 것이다. 스파게티 면을 삶고, 빵도 구웠을 것이다. 〈최후의 만찬〉이 그려진 벽은 그림을 걸기에도 최악의 벽이다. 그런데 그런 벽 위에다가 그림을 그렸으니 〈최후의 만찬〉이 몇 년이나마 버텼다는 것이 기적이다.

기록에 따르면 1498년에 〈최후의 만찬〉이 완성된 후 곧바로 손상이 시작되었고, 1517년에는 심하게 망가졌으며, 1586년에는 아예 알아볼 수 없을 정도였다고 한다. 1625년 수도승들이 이 작품의 가치를 몰라보고, 워낙 파손이 심해서 이 작품에 누가 그려져 있는지도 몰라 식당에서 부엌 음식 창고로 가는 문을 만든다고 작품의 중앙 하단부를 뚫어버렸다. 여기가 바로 예수의 발이 있는 위치다. 그래서 그 부분은 아예 복구가 안 되고 지금까지도 그냥 칠만 되어있다.

1796년에는 나폴레옹의 부대가 수도원 식당을 마구간으로 사용했는데, 나폴레옹이 절대로 미술 작품을 손상하지 말라는 명령을 내렸음에도 부하들은 이 작품을 몰라보고 말똥과 진흙을 던져 '12제자 얼굴 맞추기 게임'을 했었다고 한다. 그것도 모자라 돌아가는 길에는 벽에 허연 것들을 칼로 긁고 팠는데 바로 예수와 제자들의 눈이었다.

이후 지역의 몇몇 화가들이 청소와 복원을 시도했지만 실력 부족으로 더 망쳐놨다. 1800년에는 대홍수가 나면서 작품 전체가 물에

잠겨 복원 전까지 곰팡이와 이끼가 껴있었다.

이제 좀 살만한가 싶었더니 1943년 세계대전에 연합군의 폭탄 투하로 수도원의 절반이 날아갔는데 〈최후의 만찬〉이 그려진 벽만 살아남았다. 모뉴먼츠 맨*이 곧바로 투입되어 작품을 모래주머니로 쌓아 보호했지만 전쟁이 끝날 때까지 〈최후의 만찬〉은 비와 먼지, 그리고 화약가루에 그대로 노출되었다.

이렇게 힘들게 버텨왔는데 1966년 대홍수가 나서 또 물에 잠겼다. 이후 1979년부터 1999년까지 약 20년 간 인류 역사상 가장 큰 복원사업으로 〈최후의 만찬〉은 지금의 모습을 가지게 되었고, 아직까지도 복원작업은 계속되고 있다.

* 모뉴먼츠 맨(MFAA, Monuments, Fine Arts, and Archives program)은 1943년에 미국의 루즈벨트 대통령(Franklin D. Roosevelt)에 의해서 미국 전역의 미술사 박사, 미술관 관장과 큐레이터, 복원 전문가 등을 소집해서 만든 군대이며, 이후에는 유럽에서도 자진 입대해서 거의 400명에 가까운 미술 전문가들로 모인 군대다. 모뉴먼츠 맨들의 목적은 나치가 약탈해간 작품을 무사히 찾아오고 전쟁 중에 파손된 작품을 보호하는 것이다. 모뉴먼츠 맨은 전쟁이 일어나면 소집되는 특수부대다.

Bonus 1!

레오나르도 다빈치는 작품을 마무리하고 도망갔는데, 작품이 망가질 것을 알면서도 도망간 이유는 1498년 프랑스가 밀라노를 쳐들어왔고 결국 밀라노는 프랑스에 점령되었기 때문이다. 루도비코 스포르차는 다음 해에 감옥에서 죽었다. 밀라노를 점령한 루이 12세(Louis XII)는 레오나르도 다빈치의 〈최후의 만찬〉을 보고 너무 반한 나머지 학자들에게 벽을 통째로 뜯어 작품을 프랑스로 가져가자고 했는데, 건물의 벽이 너무 복잡하게 되어 있어서 벽을 뜯어낼 수가 없었다고 한다.

Bonus 2!

레오나르도 다빈치가 부온 프레스코가 아닌 세코 프레스코 기법으로 그린 이유는 정확히 모르지만 추측해볼 수 있다. 그가 그림을 배웠던 공방은 안드레아 디 시오네(Andrea di Cione), 베로키오(Verrocchio)로 알려진 유명한 예술기의 공방이었는데, 베로키오 밑에서 10년을 배웠다. 그런데 베로키오는 화가가 아니었다. 물론 그림을 잘 그렸지만 그의 전공은 조각이었다. 그래서 베로키오 공방에서는 벽화를 그릴 일이 많지 않았고, 당시 학생들이 연습으로 그렸던 유화를 주로 가르쳤던 것이다. 유화와 프레스코는 일단 물감과 그림을 그리는 재료 자체가 완전히 달라서 느낌도 완전히 다르다. 그래서 레오나르도 다빈치는 부온 프레스코 기법을 알고는 있었지만 직접 그려본 적은 없었을지도 모르고, 또는 부온 프레스코가 자신이 없었을지도 모른다. 그러나 작품이 자연적으로 손상될 것은 알고 있었을 것이다.

Bonus 3!

〈최후의 만찬〉 맞은편 벽에는 십자가에서 죽어가는 예수가 그려져 있다.

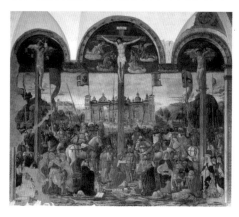

〈십자가형〉 조반니 도나토 다 몬토르파노(Giovanni Donato da Montorfano) 1495, 산타 마리아 델레 그라치에 수도원, 밀라노

슬픔을 덮은
아름다움의 극치

기독교 미술을 대표하는 아름다운 〈피에타〉는 미켈란젤로를 신성한 자,
살아있는 거장으로 만든 작품이다. 24세의 젊은 나이에 이 걸작을 만들었다.

〈피에타〉
미켈란젤로 부오나로티

〈피에타Pietà〉란 십자가형에서 죽은 예수를 성모 마리아가 자신의 무릎에 안고 슬퍼하는 모습을 그린 미술 작품이다. 24세의 젊은 조각가 미켈란젤로를 단번에 살아있는 거장이자 신성한 사람, 일 디비노Il Divino로 만든 걸작이다. 피에타는 미켈란젤로 외에도 수많은 조각가들과 화가들이 작품으로 만들었지만 대부분의 유명한 작품들은 조각이고, 미켈란젤로의 〈피에타〉가 가장 유명하다.

성 베드로 대성당 전시실 방탄유리 뒤에 전시되어 있는 〈피에타〉는 높이가 195cm로 일반인보다 더 크다. 미켈란젤로는 카라라* 대리석 한 덩어리를 피라미드 모양의 안정적인 삼각형 구도로, 성모

〈피에타〉, 미켈란젤로 부오나로티, 대리석 조각, 174×195cm, 1498~1499, 성 베드로 대성당, 바티칸

마리아는 화려한 드레스를 입고 앉아서 죽어 힘없이 처진 예수를 무릎에 안고 슬픈 표정으로 바라보는 모습을 조각으로 담았다. 그러나 그 모습이 너무나도 아름다운 나머지, 작품을 바라보는 모든 사람들을 황홀하게 하고, 작품 앞에서 은혜를 얻었다는 기독교인들도 몇몇 봤다. 〈피에타〉 뒤에는 커다란 십자가가 있고 십자가 꼭대기에는 INRI가 적힌 표지판이 있다. INRI는 예수가 십자가에 못 박힐 때 십자가형을 명한 본디오 빌라도**가 '나사렛 예수 유대인의 왕'이라는 뜻의 라틴어 'Iesvs Nazarenvs Rex Ivdaeorvm'을 줄여 INRI가 적힌 패를 십자가 위에 붙인 것에서 나왔다. 이 이야기는 신약성경 요한복음 19장 19절에 기록되어 있다.

미켈란젤로의 처음이자 마지막 사인이 있다

미켈란젤로가 〈피에타〉를 완성하고 대중에게 공개하자 작품의 인기는 말할 수 없을 정도로 빠른 속도로 퍼져나갔다. 어느 롬바르디에서 온 사람들이 〈피에타〉를 보고 감탄을 금치 못하며 기도까지 했다. "도대체 이 위대한 조각상을 누가 만들었을까?" 밀라노의 위

● 카라라(Carrara)는 이탈리아 북서부, 토스카나(Toscana) 지방의 도시로 이탈리아 최고의 대리석을 생산하는 곳이다.

●● 본디오 빌라도는 우리나라 성경에 기록된 발음으로, 원래 이름은 폰티우스 필라투스(Pontius Pīlātus)이다. 영어로는 Pontius Pilate으로 표기한다.

대한 고보*가 만들었을 것이라고 웅성웅성하자 그걸 듣고 으쓱해진 젊은 미켈란젤로는 자기가 만든 작품을 다른 사람이 만들었다고 알려지는 것이 억울해 아무도 없는 밤에 촛불 몇 개만 들고 와서 자신의 이름을 성모 마리아의 가슴을 가르는 띠에 넣었다.

그런데 급하게 파다 보니 자리가 모자랐다. 그렇게 마구 쑤셔 넣고 오탈자까지 내가며 억지로 사인을 한 것이다. 'MICHAEL. AGELUS. BONAROTUS. FLORENT. FACIEBA, 피렌체 미켈라젤로가 만들었음.' 원래대로라면 'MICHAEL. ANGELUS. BONAROTUS. FLORENTINUS. FACIEBAT 피렌체에 사는 미켈란젤로가 만들었음.' 이렇게 돼야 하는데 말이다. 물론 소심한 미켈란젤로가 이 내용을 직접 기록하진 않았으니 믿거나 말거나라고 할 수 있겠지만, 충분히 설득력이 있는 이유는 이후 미켈란젤로가 두 번 다시 작품에 사인을 안 했기 때문이다.

북유럽에서 내려온 피에타 이미지

미켈란젤로의 〈피에타〉는 아름다움과 우아함, 그리고 기독교의 아이콘이 되었다. 미켈란젤로는 물론이고 많은 조각가들, 엘 그레

* 밀라노의 고보는 밀라노에서 활동한 크리스토포로 솔라리(Cristoforo Solari, 1468~1527)라는 조각가이다. 꼽추였지만 조각은 대단했다. 고보(gobbo)는 이탈리아어로 꼽추라는 뜻이다.

코와 빈센트 반 고흐까지 많은 화가들도 피에타를 그렸다. 그만큼 피에타는 상징적인 이미지가 되었다. 그런데 피에타의 모습은 성경 어디에도 그 내용이 없으며, 미켈란젤로 이전의 이탈리아 미술에서 찾아볼 수가 없다. 그렇다고 미켈란젤로가 최초로 그런 모습을 만든 것 역시 아니다. 이 당시 미술의 중심은 이탈리아였지만 성모가 죽은 예수를 안고 슬퍼하는 모습의 피에타 이미지는 작은 나무조각으로 집이나 성당의 장식품 또는 성물로 미술의 변방지역이었던 북유럽, 특히 프랑스에서 유행이었다.

미켈란젤로의 〈피에타〉는 바티칸에 대사로 왔던 프랑스 출신 장 빌레르 드 라그롤라Jean Bilheres de Lagraulas 추기경의 의뢰로 작업을 하게 되었다. 원래의 목적은 추기경의 무덤을 장식하기 위해서 만들어졌는데, 18세기에 지금의 장소로 옮겨졌다. 당시 프랑스에서 유행했던 피에타의 이미지는 예수가 완전히 누워있든지, 성모 마리아가 팔을 뻗고 통곡하는 모습이었다. 그리고 가장 큰 차이점은 성모 마리아가 50세가 훨씬 넘은 노년의 여인으로 표현되었다는 것이다.

아들보다 젊은 성모 마리아

미켈란젤로의 〈피에타〉를 볼 때마다 느끼는 점은 성모 마리아가 정말 미녀라는 것, 그리고 매우 동안이라는 것이다. 서른을 넘은 아들을 가졌는데 갸름한 턱과 광나는 피부, 절대 황금비율을 가진 외

모는 아무리 작품이라도 그렇지 너무 과하다는 생각마저 들게 한다. 많은 자료들은 성모 마리아가 신성한 존재이고 작품은 가장 슬픈 순간을 표현하기 때문에 이렇게 만들었다고 한다. 그리고 성모 마리아의 처녀성을 강조하기 위해서 젊고 예쁘게 만들었다고 주장하는 학자들도 있다. 하지만 이제 부활만이 남아있기 때문에 슬픔을 뒤로하고 모든 것을 하나님에게 맡기는 순간인 만큼 거룩해야 하고, 그 힘든 일을 마친 성인은 당연히 예뻐야 할 것이다.

작품에 대한 기록은 분명히 바티칸 자료보관실에 서류로 남아 있을 것이다. 바티칸 자료보관실에 출입이 가능했던 이탈리아의 미술 역사학자 신치아 치아리Cinzia Chiari는 그 기록을 보고 미켈란젤로가 〈피에타〉를 완성하기 전에 만든 작업 원형을 찾아냈다. 그러나 그녀 역시 정확한 내용을 밝히지 않고 애매모호하게 발표했다. 이에 대부분의 학자들은 '성모 마리아가 아닌 예수의 추종자 중 한 명이었던 막달라 마리아'라는 진실을 그녀가 숨기고 있다는 가설을 쏟아내고 있다.

필자가 해당 기사와 논문을 읽고서 느낀 바로는 그것이 뭐가 그리 중요하단 말인가! 미술 작품은 미술 작품으로 봐야지 그것을 종교 간의 대립으로까지 끌고 갈 필요가 있을까 싶다.

예수가 십자가에 못 박혔을 때가 대략 33세쯤으로 추정이 되는데, 당시 유대인 사회에서는 여자가 첫 월경을 하면 곧바로 결혼을 하는 것이 관습이었다. 그렇다면 성모 마리아 역시 10대 초반에 목수 요셉과 정혼을 했을 것이고, 결혼식 전에 예수를 임신했으니 예

수가 죽었을 때 성모의 나이는 많아야 40대 중반쯤이었을 것이다. 40대 중반이면 아직 큰 주름 없는 나름 매끈한 피부를 가질 수 있지 않겠는가? 온갖 고난을 모두 당한 예수보다 더 젊게 표현한 것은 당연할 수밖에 없다.

　미술 작품은 절대 숭경의 대상이 될 수 없다. 부디 미술 작품은 미술 작품으로만 보길 바란다.

Bonus!

1972년 5월 21일 성령 강림 대축일 날, 헝가리 출신 호주인 정신병 환자 라즐로 토스(Laszlo Toth)가 갑자기 미켈란젤로의 〈피에타〉 작품에 뛰어 올라갔다. 그리고 망치로 성모 마리아의 머리와 팔, 손, 코 등 총 15번을 내리치고서는 "내가 예수다! 나는 죽음에서 부활했다!"라고 소리쳤다. 〈피에타〉를 복원하는 데는 10개월이 걸렸고, 지금은 작품 앞을 방탄유리로 막아놨다.

세상에서 제일 유명한
아기 천사들

작품의 주인공보다 훨씬 더 유명해진 엑스트라들!
멍 때리는 아기 천사들은 귀여움의 아이콘이 되었다.

<시스티나 마돈나>
라파엘로 산치오

세상에서 제일 유명한 이 '멍 때리는' 아기들은 독일 드레스덴의 츠빙어 궁전Zwinger 내에 있는 알테 마이스터 회화관Gemäldegalerie Alte Meister•에 있다. 드레스덴 미술관을 다녀온 많은 분들 중에 유명한 아기천사들을 보려고 찾아 헤매다가 결국 못 보고 돌아온 경우를 종종 봤다.

높이가 2.65m나 되는 대형 작품에 압도되어 제일 하단에서 얼굴만 삐쭉 내밀고 있는 귀여운 아기 천사들을 못 본 것이다. 또 놓친

• 알테 마이스터 회화관은 줄여서 드레스덴 미술관으로 부른다.

〈시스티나 마돈나〉 라파엘로 산치오, 캔버스에 유화, 265×196cm, 1512, 알테 마이스터 회화관, 독일 드레스덴

것이 있는데 아기 얼굴로 가득 차 있는 배경의 구름이다. 얼굴 윤곽이 확실히 보이는 아기만 총 42명! 아기들의 표정은 소름끼치도록 무섭게 보이기도 한다. 이 아기들과 바닥에 귀여운 아기는 체럽cherub 천사들이다.

〈시스티나 마돈나〉는 교황 율리오 2세Papa Giulio II가 자신의 삼촌인 교황 식스투스 4세를 축복하기 위해서 라파엘로에게 의뢰한 작품이다. 그래서 성모와 아기 예수, 옆에는 교황 식스투스 4세가 들어가게 되었고, 이때 당시 유명했던 여인 성 바바라St. Barbara도 그렸다. 교황이 직접 주문한 작품이어서 라파엘로는 비싼 안료를 부담없이 쓸 수 있었다. 그런데 교황의 삼촌도 교황이라니! 교황 율리오 2세와 교황 식스투스 4세는 이탈리아의 로베레 가문Della Rovere 출신이다. 로베레 가문에서는 이 두 교황뿐만 아니라 추기경과 백작까지 많은 거물들을 배출했다.

참고로 교황 율리오 2세는 미켈란젤로에게 시스티나 성당Cappella Sistina 천장 벽화를 의뢰한 교황이다. 그리고 교황 식스투스 4세는 지금의 시스티나 성당을 만든 교황이다(1477~1480, 지금의 모습으로 복원*). 그래서 성당의 이름도 이 교황의 이름을 따서 시스티나가 되었다. 라틴어로 시스티나 성당은 Sacellum Sixtinum, 교황 식스투스 4세는 Papa Sixtus IV이다.

• 시스티나 성당의 복원 전 이름은 마냐 예배당(Cappella Magna)이었다.

'멍 때리는' 아기 천사들은 누구이며 왜 유명한가?

〈시스티나 마돈나〉의 아기 천사들은 아이콘이라 해도 될 정도로 유명하다. 우리나라의 유명한 프랜차이즈 카페는 아기의 이미지를 거의 그대로 로고로 사용하고 있고, 팬시상품과 수많은 제품의 이미지로도 사용되고 있다. 하지만 두 아기 천사가 누구인지는 아무도 모른다. 단지 몇 개의 가설만이 돌고 있다.

첫 번째 가설은 라파엘로가 시스티나 성당을 그리고 있을 때 구경 온 아이들이 이 자세로 라파엘로와 작품을 보고 있었고, 라파엘로는 그 모습에서 아이디어를 얻어 그렸다는 설이다. 두 번째는 라파엘로가 그림을 그리다가 그의 애인 마게리타 루티Margarita Luti를 만나러 그녀의 빵집에 갔는데 그때 창밖에서 맛있는 빵을 침 흘리며 바라보다가 라파엘로와 눈이 마주치면서 슬쩍 눈을 피한 아이들을 보고 그렸다는 가설이다.

둘 다 가설이지만 나름 설득력이 있다. 그 이유는 라파엘로가 〈시스티나 마돈나〉의 주인공 성모를 자신의 애인 마게리타 루티를 모델로 그렸기 때문이다. 라파엘로는 마게리타 루티의 초상화와 그녀를 모델로 그린 작품을 많이 남겼는데, 서로 비교해보면 같은 얼굴임을 알 수 있다.

그런데 미모의 성모와 아기 예수도 있는데, 유독 아래 멍 때리고 있는 아기 천사 둘만 유명해졌을까? 그 이유는 다음과 같다.

라파엘로의 〈시스티나 마돈나〉는 완성과 함께 유명해졌다. 아기

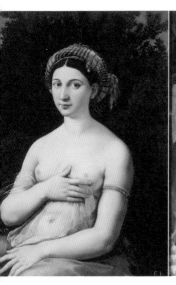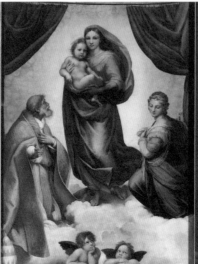

〈마게리타 루티〉

천사들도 역시 유명세를 탔다. 일단 교황 율리오스 2세가 직접 주문한 작품이었기 때문에 완성되기도 전부터 유명했다. 그리고 완성과 함께 이탈리아 북부 피아첸차^{Piacenza}의 산시스토 베네딕트 수도원^{convento di San Sisto}에 소장되었다. 산시스토 수도원은 교황 율리우스의 집안과 아주 끈끈한 관계가 있었던 수도원이다.

　그러다가 〈시스티나 마돈나〉에 홀딱 반한 폴란드의 왕 아우구스투스 3세^{August III Sas}가 1754년에 무려 12만 프랑이나 주고 사갔다. 지금 우리나라 돈으로 치면 약 2,700만~2,800만 원 이상 되는 금액인데 당시로서는 어마어마한 금액이었고, 미술작품으로는 당시 최고의 거래가였다고 볼 수 있다. 그렇게 〈시스티나 마돈나〉는 독일로

가게 되었고 이후에는 국립박물관, 지금의 드레스덴 미술관의 단독 전시실에 자리 잡게 되었다.

이후 1900년대 초 미국에서 광고와 포장지, 티셔츠, 일러스트레이션 등으로 아기 천사들만 따로 사용하기 시작했는데, 미국의 평론가 구스타브 코베^{Gustav Kobbé}는 '작품 아래 기대고 있는 두 아기들보다 유명한 체럼은 없다'는 명언을 남겼고, 그렇게 미국에서 유명세를 탄 멍 때리는 아기 천사들만 뽑아서 매스 마케팅에 매스 프로덕션으로 쓰게 되었던 것이다. 이제는 마치 아기 천사 둘만 따로 독립된 작품인 것처럼 유명해지게 되었다. 이는 현대화로 인한 오해로 볼 수 있다.

불안한 표정의 성모와 아기 예수

아기 예수와 성모 마리아의 표정이 심상찮아 보인다. 뭔가 두려움이 느껴지기도 하면서 불안해 보이기도 한다. 눈에 근심이 보이기도 한다. 성모의 왼편에 무릎을 꿇은 교황 식스투스 4세의 자세 역시 성모자를 걱정하는 표정으로 바라보면서 오른손으로 정면을 가리키고 있다. 오른편의 성 바바라 역시 힘없이 고개를 떨어뜨리고 있다.

불안한 감정은 다름 아닌 작품이 처음 소장 전시되었던 피아첸차의 산시스토 베네딕트 수도원 예배당에 있다. 이 작품이 걸려있던

제단 바로 맞은편에는 성가대 좌석이 있었고, 그 벽에 예수의 십자가형 작품이 걸려 있었다고 한다. 아기 예수와 성모는 아기 예수가 고난을 당하고 십자가에 죽는 모습을 보고 있는 것이고, 그 아래 교황 식스투스 4세는 아픈 가슴을 만지며 손가락으로 건너편 십자가를 가리키고 있는 것이다. 물론 지금은 더 이상 예수의 십자가형 작품 역시 없다.

Bonus!
〈시스티나 마돈나〉에서 실제 성모 마리아의 모델이었던 마게리타 루티는 라파엘로의 오랜 애인이었다. 마게리타는 빵집 주인의 딸이었고 제빵사이기도 했다. 라파엘로와는 비밀 연애를 했는데, 그 이유는 당시 라파엘로의 최대 후원자였던 베르나르도 추기경의 조카 마리아 빕비에나(Maria Bibbiena)와 반강제적 약혼관계였기 때문이다. 라파엘로는 빕비에나와 결혼을 미루며 양다리 관계를 계속 이어가다가 37세의 젊은 나이에 자신의 생일날 아침에 요절했다고 전해진다.

우리 인류를 대표하는
170평짜리 걸작

우리 인류를 대표하는 상징적인 이미지, 아담의 탄생이 담긴 어마어마한
걸작인 〈시스티나 성당 천장〉벽화의 내용과 오해를 풀어본다.

〈시스티나 성당 천장벽화〉
미켈란젤로 부오나로티

〈시스티나 성당 천장벽화Volta della Cappella Sistina〉는 내용으로 보나, 크
기로 보나 이탈리아 르네상스를 대표하는 작품이다. 약 20m 높이
의 천장에 크기만 무려 560㎡나 되는 엄청난 작품이다. 560㎡면 약
170평이나 되고 축구장보다 넓다. 맨바닥에라도 쉽게 그리지 못
할 규모다. 교황 율리오 2세의 든든한 후원을 받으면서 1508년부터
1512년까지 단 4년 만에 완성했다.

이 작품에서 가장 유명한 부분은 성당 천장 중간 부분쯤의 하나
님이 아담을 창조하는 장면인 '아담의 창조Creazione di Adamo'다. 힘이
잔뜩 들어간 하나님의 오른손가락과 축 처진 아담의 왼손이 닿을락

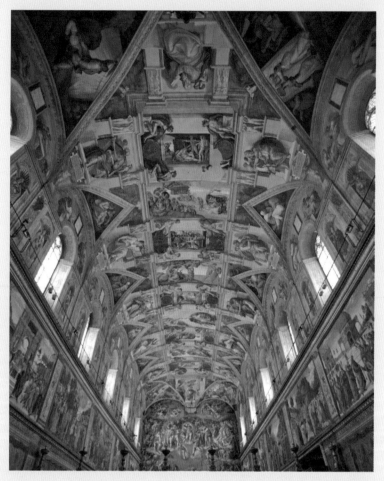

〈시스티나 성당 천장벽화〉, 미켈란젤로 부오나로티, 프레스코, 40.1×14 m, 1508∼1512, 시스티나 성당, 바티칸

말락 한 그 장면은 종교와 민족을 초월해 인류의 아이콘이 되었다.

'아담의 창조'의 크기는 고작 2.8×5.7m밖에 되지 않는다. 물론 큰 작품이지만 〈시스티나 성당 천장벽화〉 전체에 비하면 약 1/36밖에 안 된다.

미켈란젤로가 그린 〈시스티나 성당 천장벽화〉는 성경의 내용으로 총 47장면으로 나눌 수 있다. 참고로 시스티나 성당 벽은 전체가 그림으로 장식되어 있는데, 천장과 제단 뒷벽만 미켈란젤로가 그렸다. 제단 뒷벽의 작품은 미켈란젤로의 다른 걸작인 〈최후의 심판〉이다. 나머지 벽화는 당시 최고의 화가들이 그렸는데, 그 중에는 미켈란젤로의 스승이었던 도메니코 기를란다요와 산드로 보티첼리도 있다.

49장면의 시스타니 성당 천장벽화 내용

〈시스티나 성당 천장벽화〉는 테두리부터 아치 모양 14점, 각 구석에 펜덴티브* 4점, 스판드렐** 8점, 아치 천장 테두리 12점, 그리고 아치 천장 중앙의 9점까지 총 47점으로 구성되어 있다. 중앙 9점은 구약성경 창세기 전반부 내용인데 우선 왼쪽부터 살펴보자.

* 펜덴티브 pendentive는 돔이나 아치 천장 구석에서 받치는 부분에 덧댄 삼각형 부분을 말한다.
** 스판드렐 spandrel은 돔이나 아치 천장을 받치는 부분에 덧댄 삼각형 부분을 말한다.

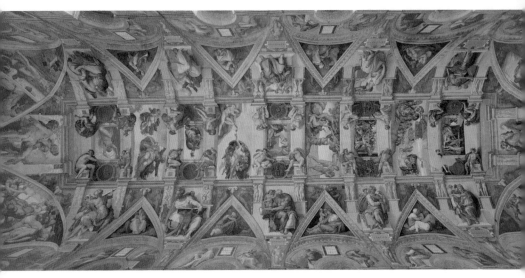

〈시스티나 성당 천장벽화〉, 미켈란젤로 부오나로티, 프레스코, 40.1×14m, 1508~1512, 시스티나 성당, 바티칸

1. 빛과 어두움을 나눔 – 창세기 1장 3절

2. 태양과 달과 땅 만듦 – 창세기 1장 14~19절

3. 물과 땅을 나눔 – 창세기 1장 9~10절

4. 아담의 창조 – 창세기 2장 7절

5. 이브의 창조 – 창세기 2장 21~24절

6. 악의 유혹에 넘어간 아담과 이브, 그리고 에덴동산에서의 추방 – 창세기 3장

7. 노아의 번제 – 창세기 8장 20~22절

8. 대홍수 – 창세기 7~8장

9. 술에 취한 노아 – 9장 20~27절

아치천장 테두리의 12점은 구약성경의 선지자와 예언자들로 9시부터 시계방향으로 '1. 스가랴 선지자, 2. 델포이의 여자 예언자, 3. 이사야 선지자, 4. 쿠마에의 여자 예언자 (12시), 5. 다니엘 선지자, 6. 리비아의 여자 예언자, 7. 요나 선지자 (3시), 8. 예레미아 선지자, 9. 페르시아의 여자 예언자, 10. 에스겔 선지자 (6시), 11. 에리트레아의 여자 예언자, 12. 요엘 선지자'이다.

스판드렐 8점은 이삭과 사무엘 등 성경에서 가족의 모습으로 등장하는 장면을 그렸다. 펜덴티브 4점은 이스라엘 민족의 주요 전쟁 장면으로 성경 외의 장면도 여기에 그려져 있다. '10시 방향은 유디트와 홀로페르네스, 1시 방향은 다윗과 골리앗, 5시 방향은 하만의 심판, 7시 방향은 놋쇠 뱀'이다.

작품 가장 테두리의 14점은 신약성경 마태복음 1장에 기록된 예수의 족보이다. 가장 왼쪽 상단부터 소개하면 '1. 아미나답, 2. 살몬과 보아스, 오벳, 3. 르호보암과 아비야, 4. 웃시야, 요담, 아하스, 5. 스룹바벨과 아비훗, 엘리아김, 6. 아킴과 엘리웃, 7. 야곱과 요셉, 8. 엘르아살과 맛단, 9. 아소르와 사독, 10. 요시아와 여고냐, 스알디엘, 11. 히스기야와 므낫세, 아몬, 12. 아사와 여호사밧, 요람, 13. 이새와 다윗, 솔로몬, 14. 나손'이다.

이 작품에 대한 숱한 오해와 그 진실

대부분의 구약성경의 내용을 단 4년 만에 거대한 작품으로 그렸으니 숱한 오해가 있는데, 그 중에서도 가장 많은 논란이 있는 몇 가지만 여기에서 풀어보겠다.

'미켈란젤로는 처음 교황 율리오 2세의 주문을 거절했었다' - 진실

도나토 브라만테와 미켈란젤로는 당시 건축 부문에서 경쟁관계였는데, 미켈란젤로가 조각만 할 줄 알았지 프레스코 벽화는 한 번도 안 해봤다는 걸 알고 있었고, 미켈란젤로가 작업에 실패를 하면 이제 자신의 세상이 되겠다는 생각에 브라만테는 교황에게 미켈란젤로를 천장벽화 화가로 추천했다고 한다.

하지만 미켈란젤로는 이미 피렌체의 팔라초 베키오의 베키오 궁 500인의 방Salone dei Cinquecento에서 카시나의 전투를 프레스코화로 그려 보았다. 단지 조각이 자신의 주 종목이었던 것뿐이다. 그리고 실제로 미켈란젤로는 처음엔 이 작업을 거절했었다. 그 이유는 자신은 조각가이지 화가가 아니라는 신념과 작업의 규모, 그리고 작업 중이었던 다른 작품이 있었기 때문이다.

하지만 화가 미켈란젤로는 이 작업으로 자신의 기존 작업 활동에서 탈피하고 위대한 경지에 올려놓을 것이라는 걸 확신하고 도전했다. 그리고 4년 만에 인간으로서는 감히 할 수 없는 위대한 작품을 남겼고, 그는 위대한 화가로 인류 역사에 영원히 남게 되었다.

'천장벽화를 혼자 그렸다' - 오해

많은 자료가 미켈란젤로가 작업장에 아무도 못 들어오게 하고 혼자서 초능력을 발휘해서 작품을 한 것처럼 삽화까지 그려넣어서 설명한다. 하지만 기록에 따르면 수시로 교황과 아우구스티노회의 학자들에게 성경내용을 물어보고 기록해서 스케치를 했고, 서로 토의하며 작업을 했다. 그리고 벽화도 대부분은 조수들이 그렸다. 물론 중요한 작품과 조수들의 실력으로 안 되는 부분은 미켈란젤로가 직접 작업했다.

'누워서 그림을 그렸다' - 오해

영화나 책의 삽화를 보면 미켈란젤로가 높은 가건물에 누워서 천장에 그림을 그리는 이미지가 있다. 하지만 실제로는 가건물 위에 서서 그렸다. 이 작업 과정을 미켈란젤로가 스케치와 함께 시로 기록을 남겼고, 그것을 통해서 우리는 미켈란젤로가 허리디스크와 목디스크로 고생했다는 것을 알 수 있다. 다음 내용은 미켈란젤로의 하나님 작업에 대한 기록의 일부이다.

> … 내 턱수염은 천당으로 향하고 뒷목은 떨어진다.
> 척추에 고정되어 내 가슴뼈는 화려한 자수처럼
> 말 그대로 하프처럼 자라고
> 굵고 가는 물감이 내 얼굴을 적신다.
> 내 똥배로 파고 들어가는 허리는 마치 지렛대처럼 갉아먹고 있고

내 엉덩이는 겨우 내 무게를 견뎌내고 있다.

내 발은 앞뒤로 떠서 움직이고

내 피부는 길게 늘어지고 있으나

구부리고 있었더니 팽팽하게 퍼지고 있다.

나는 내 자신을 거짓에서 진기로 시리아 활처럼 압박하고 …

'등장 인물은 미켈란젤로의 천재적인 상상에서 그렸다' - 오해

진실이 아닌 오해다. '아담의 창조'에서 아담이 기대고 누워있는 모습은 실제로 사람이 포즈잡기가 상당히 어렵고, 어쩌면 불가능한 자세이다. 그래서 미켈란젤로가 상상해서 그렸다는데, 미켈란젤로가 모델을 보고 그린 아담의 스케치가 남아있다. 미켈란젤로는 실제 사람을 스케치를 한 후 벽화로 옮겼다. 이 자세에서 나오는 근육의 모양을 사실적으로 표현하기 위해 실제 모델을 보고 세부적으로 묘사했다.

'천지를 창조하는 하나님을 하루 만에 그렸다' - 진실

진실이다. 미켈란젤로가 종교적으로 신실했던 인물이었는지에 대해서는 의견이 분분하다. 그러나 미켈란젤로가 〈시스티나 성당 천장벽화〉 이전에 프레스코화 작업 경험이 부족했던 건 사실이고, 작품에서 가장 중요한 하나님을 부족한 실력으로 그릴 수는 없었기 때문에 하나님을 가장 마지막에 그렸다. 하지만 교황의 독촉과 작업 시간 부족으로 작품을 빨리 끝내야 했던 미켈란젤로는 하나님을

제일 마지막 날 하루만에 완성했지만, 주변의 동그라미 장식 부분은 못 그린 채 미완성으로 남겨두고 작업을 마무리해야 했다.

더 빨리 끝낼 수 있었는데 4년이 걸린 이유

시스티나 성당은 교황 식스투스 7세가 1477년에 증축을 시작했고, 1480년에 모든 공사가 끝났다. 그리고 곧바로 피렌체의 거장들이 와서 벽화를 그렸다. 이 벽화는 1482년에 완성되었고, 천장은 하늘에 반짝이는 별들로 채워져 있었다고 한다. 그러나 시스티나 성당 북쪽과 남쪽에서 보르자 탑 공사가 무리한 스케줄로 급하게 땅을 파면서 그 충격으로 시스티나 성당 기둥에 금이 갔고, 1506년에는 시스티나 성당 옆에 성 베드로 성당 공사를 시작하면서 천장에도 금이 가기 시작했다.

당시 보수 공사를 도나토 브라만테가 맡았고, 그러면서 천장 벽화를 다시 그리기로 결정했다. 교황 율리오 2세의 고집으로 1508년 5월 8일 미켈란젤로와 계약서에 사인을 했다. 당시 미켈란젤로는 교황 율리오 2세의 무덤 작업을 하고 있었고, 시스티나 성당의 천장 그림 작업은 자신의 주 종목도 아니어서 안 하겠다는데 굳이 시켜서 그렇게 위대한 걸작이 나왔다.

구약성경 이야기로 웅장하게 그리라는 지시가 떨어졌고, 세부 내용은 교황청의 신학자들이 이야기를 정했다. 위 작품 부분 설명을

봐도 어마어마한 작업분량이다. 그래서 작업 시간이 엄청 많이 걸렸는데, 1508년에 시작해서 1510년 8월에야 중앙 9점의 절반이 끝났다. 당시의 기록을 보면 미켈란젤로의 걱정과 두려움, 그리고 근심이 매우 컸다고 한다.

안 그래도 소심한 성격에 '이렇게 큰일을 할 수 있을까' 스스로 걱정하다가 스트레스를 엄청 받았다고 하는데, 미켈란젤로는 일단 시작했고, 가장 먼저 그나마 쉽다고 생각되는 부분인 홍수 장면부터 그렸다. 그러나 프레스코가 자신의 주 종목도 아니고 경험도 충분하지 않아서 작업에 들어가고 약 반년쯤 지나서 생각하지 못했던 일이 벌어졌다. 1509년 1월, 그동안 그린 그림이 갑자기 색이 변하기 시작한 것이다.

여기에 대해서는 미켈란젤로의 제자였는데 그림은 없는 화가이자 미켈란젤로의 위인전을 쓴 아스카니오 콘비디^{Ascanio Convidi}가 상세히 기록했다. 천장과 이미 굳었어야 될 조르나타, 프레스코를 그리기 위해 석회를 발라둔 부분이 이유도 모르게 갑자기 축축해졌던 것이다. 거기에 미켈란젤로와 조수들이 조르나타를 계속 만들어가면서 그림을 그렸고, 축축한 석회에 습기 때문에 화학반응이 일어났으며, 거기다가 안료를 섞은 계란 노른자나 꿀이나 아교풀 등이 썩어서 그만 곰팡이가 퍼버린 것이다.

결국 그동안 그렸던 것을 다 뜯어내고 다시 그려야 했다. 미켈란젤로는 교황을 찾아가서 작업을 중단해야 한다고 했지만 황소고집인 교황은 계속 진행하라며 지시했고, 미켈란젤로는 1509년 1월에

그동안 그렸던 작품을 다 뜯어내고 다시 그렸다.

미켈란젤로가 프레스코에 대한 경험이 충분했다면 이런 문제는 없었을 것이고, 어쩌면 2년 반만에 끝냈을 수도 있었다. 그럼 습기는 어디서 나타났을까? 당시는 몰랐지만 약 100년이 지나 성 베드로 대성당을 작업한 잔 로렌조 베르니니와 프란체스코 보로미니가 바티칸 아래에 지하수가 흐르고 있었다는 것을 알게 되었다.

그의 프레스코 경험 부족은 다른 문제를 야기했는데, 20m 높이의 천장이다 보니 가건물을 높게 지어 그 위에서 그림을 그려야 했고, 높이 때문에 그 가건물의 크기 역시 커야 했다. 그래서 그림을 완성하기 전까지 작품의 진행 상황을 볼 수가 없었다. 작품 전체 진행 상황을 보면 가건물을 치워야 하는데, 매번 다시 지을 수가 없으니 그냥 4년 동안 작업 진행 상황 확인 없이 그렸던 것이다. 미켈란젤로 자신도 완성된 작품을 대중에 공개했을 때 처음 봤다고 한다.

미켈란젤로는 〈시스티나 성당 천장벽화〉를 그리면서 자신의 주종목도 아니고, 작품 진행 상황도 확인 불가능했으며, 교황은 계속 완성을 독촉했고, 내용은 성스러워야 했으며, 게다가 하나님까지 그려야 했고, 그것도 모자라 교황은 작업 비용까지 제때 주지 않았다. 이런 환경에서 작품을 그린다는 것은 너무 힘든 일이었다.

어찌 되었든 미켈란젤로에게는 걸작을 완성하기 위해서 충분한 연습이 필요했기 때문에 제일 쉽다고 생각한 홍수와 노아의 방주부터 시작했고 나머지를 그렸으며, 가장 중요하기에 제일 정성을 들여 그려야 할 하나님을 제일 마지막에 그렸다. 교황의 독촉에 시간

이 부족했던 미켈란젤로는 하나님을 그리긴 했지만 양옆의 동그라미 장식 부분은 미완성으로 두었고, 심지어 어떤 부분은 손도 못대고 작품을 끝내야 했다.

미켈란젤로가 4년 동안의 충분한 연습으로 정성을 다해 그린 〈시스티나 천장 벽화〉, 특히 '하나님' 하면 가장 먼저 떠오르는 이미지가 된 회색 머리카락과 수염을 휘날리며 날아다니는 멋진 근육질의 모습, 바로 '아담의 창조'는 인류의 아이콘이 되었다. 그렇게 우여곡절 끝에 천장은 1512년 10월 31일에 완성되었고, 11월 1일 교황은 첫 미사를 드리며 프리미어 오프닝을 가졌다.

〈시스티나 성당 천장벽화〉는 부온 프레스코 기법으로 그린 벽화다. 조르나타가 굳으면서 칠한 안료도 같이 흡수해서 굳어버리기 때문에 벽을 깨지 않는 이상 어떤 일이 있어도 색이 떨어지지 않는다. 그래서 500년이 지나도록 몇 번의 청소 외에는 특별한 보수가 필요 없었는데 유독 노아가 술 취한 장면의 오른쪽 하단 구석의 이누디 ignudi®만 벗겨졌다.

그 부분은 1797년 로마의 어느 폭탄 창고가 폭발하면서 그 진동으로 노아의 술 취한 그림 구석 이누디 부분 조르나타가 떨어져버린 것이다. 곰팡이 때문에 긁어내고 다시 그리면서 석회가 제대로 안 섞였든지, 저 부분만 벽을 제대로 안 닦았든지, 혹은 그 외에 확

• 이누디란 〈시스티나 성당 천장벽화〉 중간중간에 몸을 이리저리 비틀고 앉아 있는 근육 빵빵한 남자들이다. 정확하게 말하면 장식용 남성 누드 피겨를 뜻한다. 천장 벽화 천지창조 부분에만 총 20명이 있다. 장식용 외에 특별한 뜻은 없다.

인되지 않은 이유로 다른 부분에 비해 이곳 조르나타가 부실하게 벽에 붙어 있었던 것이다. 그리고 1797년 폭발로 거기만 뚝 떨어졌다. 지금은 그 부분을 그냥 석회만 발라놨다.

이후 전쟁과 지진 등 여러 번 충격을 받았고, 이 시대의 건축 전문가들은 하나같이 매년 시스티나 성당을 찾는 관광객들의 발걸음 충격이 천장의 균열을 일으키고 있으며 당장 보수가 필요하다고 주장하고 있다.

매년 〈시스티나 성당 천장벽화〉를 보러 오는 관객은 약 500만 명이 넘는다. 천장 벽화가 언제 떨어질지 모르니 어서 시스티나 성당으로 가서 보길 바란다!

Bonus 1!
〈시스티나 성당 천장벽화〉에는 재미있는 장면이 몇 군데 있는데, 중앙의 창세기 부분에서 하나님이 해와 달과 지구를 만드는 장면에서는 하나님의 엉덩이를 볼 수 있고, 아담과 이브가 선악과를 먹고 에덴에서 쫓겨나는 장면에서는 무화과나무를 중심으로 양쪽에 아담과 이브가 같이 있는데 그 모양이 M으로 보여 미켈란젤로의 두 번째 사인이 아닐까 추측하고 있다.
그리고 아치천장 테두리 12점 중 3시 방향의 스가랴 선지자 뒤에서 아기 천사가 스가랴 선지자에게 손가락 욕을 날리고 있다. 그 이유는 작품을 의뢰한 교황 율리오 2세가 미켈란젤로에게 자기 자신을 스가랴 선지자로 그려달라고 요청했고, 그것이 싫었던 미켈란젤로는 천사가 뒤에서 손가락 욕을 날리는 모습을 숨겨 그려서 일종의 복수를 한 것이다.

Bonus 2!
〈시스티나 성당 천장벽화〉가 처음 대중에게 공개되었을 때 흰 머리와 수염을 휘날리며 힘차게 아담에게 날아가는 인물이 누구인지 알아본 사람이 아무도 없었다고 한다.

북유럽 르네상스

Nothern Renaissance, 1500~1580

북유럽 초기 르네상스를 성공적으로 발전시킨 네덜란드 르네상스는 그 사실적인 표현에 주변 지역은 물론이고 이탈리아의 거장들마저도 존경과 연구의 대상으로 대했다. 그랬던 네덜란드 화가들이 후기 르네상스에서는 약세를 보였다. 스페인의 침략을 가장 큰 이유로 뽑을 수 있다. 물론 히에로니무스 보스와 페테르 브뤼헐, 후스 반 클레브, 캥탱 마시 같은 거장들이 있었지만 이탈리아 르네상스의 발전에 비하면 큰 발전을 이루어내지는 못했다.

대신 주변 지역인 독일과 프랑스로 르네상스 미술이 전파되었고 많은 발전을 이뤄냈다. 프랑스와 독일의 화가들은 이탈리아의 완벽을 추구하는 기술을 배웠고, 네덜란드의 사실적인 표현 기법을 적용해 자신들만의 화풍을 만드는 데 성공했다. 그래서 이 지역의 미술을 네덜란드 르네상스 대신 북유럽 르네상스 미술이라고 부른다. 이후 영국으로 전파되었다.

북유럽 르네상스의 또 하나 특징은 판화작업의 급속한 발전이다. 판화의 역사는 오래 됐지만 1400년대 중반 요하네스 구텐베르크의 인쇄기 발명으로 마침내 대량 인쇄가 가능해졌고 책과 같은 인쇄물들이 쏟아지면서 삽화 등 판화에서도 큰 발전을 이루어냈다.

아름다운 우정을 그린
기도하는 손

르네상스는 이탈리아에서 시작되어 유럽 전역으로 퍼졌다.
거장이 되려면 수많은 습작을 그려야 했고, 알브레히트 뒤러도 마찬가지였다.

<사도의 손 습작>
알브레히트 뒤러

1400년대 말 독일, 찢어지게 가난했지만 화가의 꿈을 가졌던 알브레히트 뒤러와 친구는 그 꿈을 이루기 위해서 하루 종일 힘든 일을 하면서 그림을 배워야 했다. 그러던 어느 날, 알브레히트 뒤러의 친구는 뒤러에게 이런 말을 건넸다.

"내가 돈을 벌어서 네 학비를 댈 테니까 네가 열심히 그림을 배워서 나중에 성공하면 그때 내가 그림 공부를 할 수 있도록 학비를 대줘."

어린 알브레히트 뒤러는 미안했지만 그렇게 합의를 보고 열심히 미술 공부에 전념했다. 그리고 그 친구는 뒤러를 위해서 기도를 드

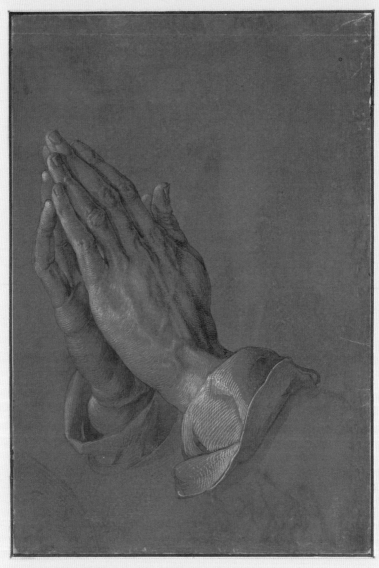

〈사도의 손 습작〉, 알브레히트 뒤러, 종이에 드로잉, 29.1×19.7cm, 1508,
오스트리아 미술관 Albretin 소장

렸다. 친구 덕에 미술에 전념할 수 있었던 알프베히트 뒤러는 시간이 지나 성공한 화가가 되었고 고향으로 돌아와서 친구를 만났는데, 자신을 뒷바라지하기 위해 너무 고생한 친구의 휜 손마디를 보고 그만 눈물을 펑펑 흘렸다. 친구의 손은 이제 이상 그림을 그릴 수 없게 되어 버린 것이다. 그런데 친구는 알브레히트 뒤러를 보고 반가워하며 이렇게 기도했다고 한다.

"하나님, 저는 이제 그림을 그릴 수 없으니 제 친구 알브레히트가 부디 더 성공한 화가가 되게 하여 주시옵소서. 아멘."

다시 한 번 감동의 눈물을 흘린 뒤러는 그의 기도하는 손을 그렸고 다음과 같은 명언을 남겼다.

"기도하는 손이 가장 깨끗한 손이요, 가장 위대한 손이요, 기도하는 자리가 가장 큰 자리요, 가장 높은 자리로다."

너무나도 감동적인 이야기이다. 파란 종이에 그려진 주름지고 휜 손을 보면 거장은 절대 혼자서 될 수 없고 그 희생은 가히 대단하다는 것을 느끼게 된다. 왼손에 힘없이 볼록 올라온 핏줄과 주름은 친구를 위해서 얼마나 헌신했는지를 보여주는 것 같다. 하지만 이 이야기는 누구에게 듣느냐에 따라서 상대가 친구가 되기도 하고, 형이나 동생이 되기도 한다. 즉 이 이야기는 누가 이야기를 하느냐에 따라서 다른 이야기일 수도 있다는 것이다.

손의 진짜 주인공은 누구인가?

〈사도의 손 습작〉을 봐도 알겠지만 알브레히트 뒤러의 드로잉 실력은 정말 대단했다. 물론 유화도 잘 그렸다. 그뿐만 아니라 에칭* 등 판화도 많이 만들었다. 젊어서 이미 유명한 화가였고, 미술 이론가로도 이름을 날렸다. 독일의 국민화가이자 북유럽 르네상스를 대표하는 화가이기도 하다.

알브레히트 뒤러는 1471년 독일의 남부 뉘른베르크Nuerenburg에서 14 또는 18형제자매 중 둘째 또는 셋째로 태어났다. 아버지 알브레히트 뒤러Albrecht Dürer der Ältere로 이름이 같은데 그는 헝가리 출신의 아주 성공한 금세공사였다. 성 뒤러는 원래 Türer 인데 헝가리어로 Ajtósi, 문을 만드는 사람, 즉 아주 성공한 세공사였다. 알브레히트 뒤러의 대부는 매우 유명한 안톤 코버거Anton Koberger이다. 안톤 코버거는 성경을 출간한 엄청난 갑부 인쇄업자였다.

그 덕에 알브레히트 뒤러는 교육도 잘 받았고 네덜란드, 프랑스, 이탈리아 등으로 유학도 몇 번씩이나 다녀왔으며 20대에 이미 유명인사가 되었다. 두 번째 이탈리아 유학 중에는 원근법과 기하학, 신체 비율 등 매우 체계적인 미술을 공부했고, 이때 피렌체에서 수학

* 에칭(etching)이란 판화의 일종이다. 동판이나 아연판에 밀랍이나 고무, 요즘은 라텍스로 피복을 입힌 후 날카로운 못이나 바늘로 그림을 그린 후 질산에 담근다. 바늘로 그려져 피복이 벗겨진 부분은 질산에서 부식이 되면 피복을 벗겨내고 유성 잉크를 바른다. 그런 후 판을 닦아내고 종이를 얹어 프레스에 넣으면 부식된 곳에 고인 잉크가 종이에 묻어 나오는 방식의 판화이다.

〈장미 화환의 축제Rosenkranzfest〉, 알브레히트 뒤러, 판넬에 유화, 162×194.5cm, 1506, 체코 국립미술관, 프라하

〈드레스덴 제단화Dresden altarpiece〉, 알브레히트 뒤러, 캔버스에 유화, 중앙 판넬 117×96.5cm, 날개 114×45 cm, 약 1504, 독일 드레스덴 알테마이스터 회화관Gemäldegalerie Alte Meister

자 루카 파촐리Luca Pacioli도 만나는 등 이탈리아 르네상스를 거장들로부터 제대로 배웠다. 즉 알브레히트 뒤러는 가난하지도 않았고, 자신의 미술 교육을 위해서 죽어라 일하며 기도해줘야 할 친구도 필요하지 않았다. 이 손의 주인공은 '기도하는 사도의 손'이다. 뒤러의 기도하는 손은 그가 전에 그렸던 다른 작품에서 똑같은 손 모양을 찾아볼 수 있다.

1504년 작 드레스덴 제단화 오른쪽 판넬의 기도하는 사람의 손과 같다. 1506년 작 장미 화환의 축제에서는 성모 왼편에서 무릎을 꿇고 아기 예수로부터 화관을 받고 있는 대머리 교황의 모은 두 손과 똑같다. 이 외에도 다른 작품에서 뒤러의 드로잉과 같은 기도하는 손을 볼 수 있다.

습작 중에도 유명한 작품이 많은 이유

알브레히트 뒤러가 그린 〈사도의 손 습작〉은 1508년, 즉 37세에 그린 드로잉으로 원래 제목은 'Studie zu den Händen eines Apostels'이다. 직역하면 '사도의 손에 대한 연구'이다. 두 번째 이탈리아 유학을 마치고 고향으로 돌아와서 그렸는데, 뒤러는 이 손을 파란 종이에 검은 잉크로 그렸고 곧바로 인쇄가 되어 유럽 전역에 널리 퍼지게 되었다. 원작을 좀 더 자세히 보면 파란 종이는 원래 파란 종이가 아니라 뒤러가 직접 파란색을 칠한 것이다.

제목에서 알 수 있듯이 알브레히트 뒤러는 모은 두 손을 그리는 법을 공부하는 목적으로 그렸다. 이 드로잉을 바탕으로 뒤러는 프랑크푸르트에 헬러 제단화Heller altarpiece의 중앙 판넬을 그렸다. 헬러 제단화는 1729년 화재로 파손되고 현재는 없다. 뒤러는 헬러 제단화를 그리기 위해 두 손을 모은 습작을 총 18점이나 그렸다고 한다.

이렇듯 화가들은 최종 작품을 그리기 전에 부분 또는 전체의 여러 장면을 스케치와 드로잉으로 그린다. 이것을 연습작품, 즉 습작study라고 부른다. 화가들이 어느 날 갑자기 영감을 받아서 걸작을 남기는 경우도 있지만 대부분의 경우는 주제를 정하고 문학 작품과 각종 기사 및 서적, 여행 등 여러 분야에서 자료를 모아 재구성한 후에 스케치를 하고, 이후 습작을 몇 장씩 그리면서 수정할 부분과 발전시킬 부분을 찾고 충분한 연습을 마친 후에야 최종 작품을 완성한다. 그래서 습작 중에도 유명한 작품이 많다.

Bonus!
〈사도의 손 습작〉 원본에는 사도의 머리 부분도 있었다. 그러나 이후 사도의 머리 부분은 별도의 작품으로 잘려 나갔다. 학자들의 연구에 따르면 기도하는 손은 알브레히트 뒤러 자신의 손으로 추정된다.

16세기에 이미 등장한
초현실주의 작품

초현실주의란 20세기 초, 무의식의 세계와 꿈의 세계를 표현한 예술 사조이다.
하지만 이미 400년 전, 히에로니무스 보스는 초현실주의 작품을 그렸다.

<쾌락의 정원>
히에로니무스 보스

초현실주의란 20세기에 등장한 사조로, 저명한 심리학자 지그문트 프로이트Sigmund Freud의 정신분석의 영향으로 무의식 또는 꿈의 세계를 표현한 작품을 뜻한다. 초현실주의는 미술보다 문학에서 먼저 시작되었다. 그런데 미술사에서 초현실주의가 처음 등장하기 400년 전에 벌써 네덜란드에서 초현실주의 스타일의 작품이 등장했다.

　지금의 벨기에 수도 브뤼셀 인근 브라반트Brabant에서 태어난 히에로니무스 보스Hieronymus Bosch는 당시에 매우 유명했던 화가였고, 북유럽은 물론이고 오스트리아와 스페인까지 유럽 전역에 그의 작품이 팔려나갔다. 위작도 여러 점 만들어져서 널리 퍼졌다. 그러

나 그의 삶은 마치 초현실 같아서 정확하게 그가 언제 어디서 태어 났는지도 모르고, 그의 이름도 제대로 발음하지 못한다. 그의 이름은 히에로니무스와 히에로니머스 중간 발음으로 하면 되고, 성 Bosch는 보스라고 발음한다. 그러나 그의 본명은 예라니무스 판 아켄Jheronimus van Aken이다. 몇몇 작품에는 'Jheronimus Bosch'로 사인하기도 했다. 보스Bosch는 그가 태어난 도시 세토겐보스's-Hertogenbosch를 줄여 부른 덴 보스Den Bosch에서 따왔다.

이렇게 이름도 복잡한 히에로니무스 보스는 지금까지 남아있는 작품이라고는 단 25점 정도밖에 안 된다. 그 25점이 이후 페테르 브뤼헐로 이어지면서 네덜란드 미술을 발전시키는 데 큰 이바지를 했다. 물론 작품의 내용이 워낙 난해해서 내용상으로 후대에 이어지진 못했고, 400년이 지나 살바도르 달리와 초현실주의 화가들이 내용을 받아들였다고 해야 할 것이다. 웬만한 상상력으로는 이런 작품을 그릴 수는 없을 것이다.

황당무계한 그림

그림 전체의 가로 길이는 거의 4m 가까이 되지만 유심히 보면 조그만 사람들이 한 가득이고, 오른쪽 판넬에는 셀 수 없을 만큼 많은 사람들이 그려져 있다.

〈쾌락의 정원〉은 총 3부분으로 나뉘는데, 왼쪽은 하나님으로 보

〈쾌락의 정원〉, 히에로니무스 보스, 판넬에 유화, 왼쪽 220×97.5cm, 중앙 220×195cm,
오른쪽 220×97.5cm, 1490년~1500년 사이로 추정, 프라도 미술관, 마드리드

이는 인물과 아담과 이브가 있는 에덴동산이고, 중앙 부분은 정원을 그린 현실이다. 수많은 벌거벗은 사람들이 쾌락을 즐기고 있는데 흥청망청 먹고 마시고 놀고 있다.

오른쪽은 하늘에서 불도 떨어지고 있고, 불구덩이로 수많은 사람들이 들어가고 있고, 하단부에는 죽은 사람, 이상한 동물이 사람을 먹고 있으며 칼에 찔려 죽어가는 그런 무서운 지옥이다. 결국 쾌락을 쫓다간 이렇게 비참하게 된다는 뜻인가 보다.

왼쪽 천국에는 그래도 각종 새와 코끼리, 기린, 악어, 고슴도치, 사슴, 멧돼지 등 나름 정상적인 생명체들이 그려져 있다. 그런데 중앙 현실 부분에는 괴기스러운 건물과 인어, 알과 신기한 열매, 하늘을 날아다니는 사람과 물고기가 그려져 있다. 그리고 오른쪽 지옥에는 고통을 호소하는 사람들과 이상한 생명체들, 악기, 찢어진 신체와 스케이트, 폭발하는 사람들과 토하고 동전을 배설하는 사람까지 그려져 있다.

지금 이 시대에서도 쉽게 생각하기 힘든 형상과 내용을 도대체 어디서 가져왔을까? 판타지 영화와 소설에서나 볼 법한 그런 모습들이다. 그런데 조금 더 생각해보면 서양 사람들이 동양의 우리보다 판타지물을 좋아하는 데서 그 원인을 찾을 수 있다. 서양 사람들이 이미 몇백 년 전부터 이와 같은 판타지를 상상해낼 수 있는 이유로 중세역사를 알아봐야 한다.

서기 400년대 말, 서유럽 거의 전체를 지배했던 로마 제국이 몰락한 후, 국가라고 말하기도 어려울 정도로 작은 수백 개의 나라들이

〈쾌락의 정원〉, 덮개를 덮으면 구 안에 물과 땅이 있다. 덮개 상단 왼쪽에 작은 인물이 보이는데 그는 바로 하나님이다. 하나님의 모습을 좀 더 자세히 들여다보면 파팔 티아라Papal Tiara, 교황 왕관을 쓰고 성경책을 들고 있으며 손가락을 들고 세상을 바라보시는 모습으로 그려 말씀으로 천지를 창조하는 모습을 그렸다. 이것을 피앗Fiat, 즉 주님의 명령이라고 한다.

오른쪽에 'Ipse dixit, et facta sunt ipse mandavit, et creata sunt'라고 적혀 있는데 이것은 '저가 말씀하시매 이루었으며 명하시매 견고히 섰도다'로 구약성경 시편 33편 9절의 말씀이다. 즉 덮개에는 하나님이 빛과 물을 만든 후 바다와 땅을 나눈 구약성경 창세기 1장의 천지창조 3일차를 그렸다.

생겨났다. 중앙정부의 부재로 화려했던 로마제국의 시스템이 순식간에 무너지기 시작했고, 당연히 상하수도는 작동을 멈췄다. 도시에 오물 냄새가 가득하고 질병이 돌자 주민들은 자기 살 길을 찾아 깨끗한 물이 있는 깊은 숲속으로 가서 깨끗한 우물을 파고 살았던 것이다.

아침에 일어나서 문을 열면 안개가 자욱한 숲이 보이고, 일찍 밤이 찾아와서 자려고 하면 야생동물의 울음소리와 날아다니는 부엉이의 눈이 보이는 세상이 되었다. 그러다보니 숲에 늑대인간, 마녀, 괴물, 요정 등등 온갖 판타지 같은 이야기들이 만들어지기 시작했고, 그렇게 판타지 이야기가 입에서 입으로 이어지며 중세 1천 년을 내려오게 되었다.

서양식 병풍인 트립틱

〈쾌락의 정원〉은 대략 1,500년쯤에 그렸을 것으로 추정되고 있다. 이 작품에 대한 최초의 기록은 히에로니무스 보스가 죽고나서 1년 후인 1517년 이탈리아 몰페타Molfetta 출신의 수도승으로 추정되는 안토니오 데 베아티스Antonio de Beatis가 브뤼셀의 나사우Nassau 성을 방문해서 남긴 짧은 기록과, 약 100년이 지나서 스페인 점령기에 그곳을 찾은 스페인 학자들이 남긴 '딸기나무 그림madroño'이라는 기록이다.

어찌 되었든 이 작품은 총 3면으로 나눠져 있다. 그런데 3개의 다른 판넬을 붙여놓은 것이 아니라 중앙 판넬 옆면에 경첩을 달아 양쪽, 그리고 천국과 지옥면을 날개로 열었다가 닫을 수 있는 일종의 병풍으로 만들어졌다. 이것을 트립틱triptych이라고 한다. 3개라는 뜻의 'tri'와 접다는 뜻의 그리스어 'ptyx(틱스)'가 합쳐져서 만들어진 단어다.

일반적으로 트립틱은 교회의 제단화로 그려졌다. 당시는 문맹률이 높아서 성경을 읽을 수 있는 사람도 거의 없었고, 성당 미사 역시 라틴어로 드렸기 때문에 대부분의 군주를 포함한 평민들은 미사 내용은 물론이고 성경 내용도 몰랐다.

트립틱은 성당을 찾은 신도들이 직접 작품을 보고 성경의 내용을 알 수 있도록 주일 미사 직전에 성당 입구에 작품을 열어서 보게 하고, 미사가 끝나면 접어서 보관하는, 이를 테면 이동이 가능한 미술 작품이다. 그래서 성당에는 조각과 그림 등 미술 작품이 많은 것이다.

그러나 구텐베르크의 인쇄술이 급속도로 발전하며 많은 사람들이 글을 읽을 수 있게 되었고, 이후부터 트립틱 작품의 수는 급격히 줄어들게 되었다.

〈쾌락의 정원〉은 물론 천국과 지옥 등을 그리긴 했지만 100% 성경 내용은 아니다. 15세기 네덜란드 지방은 교회 외에도 귀족들이 미술작품을 사는 등 다른 지역의 미술시장과는 달랐다. 어쩌면 작품을 의뢰한 귀족이 판타지 내용을 그려달라고 주문했을지도 모른

다. 히에로니무스 보스의 다른 작품에서는 없는 건 아니지만 〈쾌락의 정원〉만큼 괴기한 모습이 많지 않기 때문이다.

Bonus 1!
책처럼 덮었다가 펼 수 있는 2면의 작품을 딥틱(diptych)이라고 한다. 4면−콰드립틱(quadriptych), 5면−펜탑틱(pentaptych), 6면−헥삽틱(hexaptych), 7면−헵탑틱(heptaptych) 또는 셉틱(septych), 8면−옥탑틱(octaptych), 10면−디셉틱(deceptych)이라고 한다. 일반적으로 4면 이상의 작품은 폴립틱(polyptych)이라고 부른다.

Bonus 2!
오른쪽 지옥면 왼쪽 중하단부에 비파와 하프처럼 생긴 악기에 깔려있는 악보가 있고, 사람의 엉덩이에 악보가 그려져 있다. 이 악보는 실제 악보로 유튜브나 필자가 운영하는 '미술과 친구되는 미친 TV'에서 수도승 출신 음악가 그레고리오 파니아과(Gregorio Paniagua)가 연주한 곡을 들어볼 수 있다.

'미술과 친구되는 미친 TV'

가축만 잡고 있는
영아 학살의 현장

거장 페테르 브뤼헐이 미술로 독립운동을 하다!
그 생생한 현장 속으로 들어가보자.

<베들레헴의 영아 학살>
페테르 브뤼헐

"이에 헤롯이 박사들에게 속은 줄을 알고 심히 노하여 사람을
보내어 베들레헴과 그 모든 지경 안에 있는 사내 아이를 박사들
에게 자세하게 알아본 그 때를 표준하여 두 살부터 그 아래로 다
죽이니"

– 신약성경 마태복음 2장 16절

2천 년 전 아기 예수가 태어났을 때 이스라엘은 헤롯이 왕이었다.
동방박사가 아기 예수에게 경배하러 예루살렘에 와서 헤롯왕을 만
나 새로운 이스라엘의 왕이 태어나셨다고 전하고 베들레헴으로 갔

〈베들레헴의 영아 학살〉, 대 페테르 브뤼헐, 판넬에 유화, 109.2×158.1cm, 1565~1567, 영국 여왕 소장

다. 그때 헤롯왕은 동방박사들에게 새로운 왕을 찾으면 돌아와 꼭 알려달라고 했지만 동방박사들은 꿈에서 헤롯왕에게 돌아가지 말라는 지시를 받고 사라졌다.

헤롯왕은 아기 예수가 자신을 몰아내고 유대인의 왕이 될 것을 두려워해 동방박사들이 알려준 시간을 기준으로 베들레헴에 거주하는 2세 이하의 어린 남자 아이를 모두 죽여 버리는 만행을 저질렀다. 그러나 아기 예수는 이미 요셉과 마리아와 함께 안전한 이집트로 피난을 떠난 후였다.

이 사건은 성경에서 아주 중요한 내용이고, 많은 거장들이 이 영아학살을 작품으로 남겼다. 페테르 브뤼헐 역시 헤롯왕이 베들레헴에서 2세 이하의 남자 아기들을 잔인하게 죽이는 장면을 작품으로 남겼다.

베들레헴 아닌 베들레헴

역사적 기록을 봐도 2천 년 전 베들레헴은 아주 작고 가난한 도시였다. 그런데 작품 속 베들레헴은 3층 별장 같은 집도 보이고, 뒤에는 고층 교회도 보인다.

베들레헴은 중동 사막 한가운데 있는 도시다. 베들레헴의 연평균 기온은 약 22°C이고, 연중 비가 내리는 날은 두 달이 차마 안 되며, 눈은 3일도 안 내린다. 하지만 작품은 눈으로 하얗게 덮인 풍경이

다. 군인들은 중세 말기 기사들이 입었을 법한 온몸을 다 덮은 철갑옷을 입고 있으며, 다른 사람들의 복장 역시 르네상스 시대 사람들의 것으로 보인다.

여기는 베들레헴도 아니고, 2천 년 전도 아니다. 페테르 브뤼헐은 베들레헴의 영아학살Massacre of the Innocents을 16세기 어느 네덜란드의 눈 내린 작은 마을을 배경으로 그렸다. 작품 중앙에 말을 타고 철갑옷을 입은 군인들은 스페인 병사들과 독일의 용병들인데, 갑옷과 창 끝에 달린 깃발을 보고 알 수 있다.

페테르 브뤼헐이 살았던 당시 네덜란드는 스페인의 점령하에 있었고, 스페인의 무거운 과세와 잔인한 통치에 반대했던 네덜란드 국민들은 독립운동을 펼쳤다. 그때마다 스페인은 용병들까지 불러들여 잔인한 학살로 진압했다.

작품을 좀 더 자세히 들여다보면 배경에는 교회가 있고, 그 앞으로 말을 타고 다리를 건너는 병사가 있다. 길을 따라 내려오면 한 남자가 영아를 안고 성급히 숨는 것 같다. 그 밑으로는 이미 도착한 군사들이 긴 창을 들고 말을 타고 행진을 하고 있고, 양 옆 건물에는 사람들이 집 밖으로 나와서 뭔가 분주히 하고 있는 모습이 보인다. 작품의 하단에도 말을 타고 있는 다른 복장의 군인들과 바쁘게 움직이는 듯한 네덜란드 국민들이 보인다. 그런데 학살당하는 아기들은 어디에 있단 말인가?

작품 왼쪽 중간쯤에 한 병사가 바지를 입고 있지 않은 남자 아이의 옷을 잡고 들고 나오고 있다. 조금 오른쪽으로 이동하면 한 병사

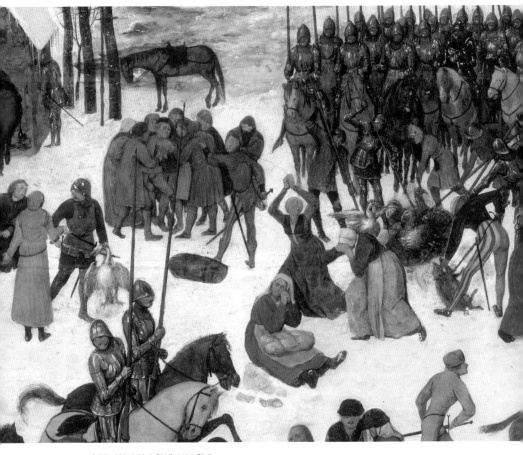

〈베들레헴의 영아 학살〉 부분 확대

가 흰 거위를 잡은 것 같은데, 그 아래 아이의 발 같이 보이는 것이
뿌옇게 보인다. 영아 학살 대신 군인들은 칠면조 학살을 하고 있다.

　페테르 브뤼헐은 제목에 맞게 잔인하게 아기들을 죽이는 군인들
을 그렸다. 원래는 조그만 아이들이 눈 바닥에서 피를 흘리며 죽고

몸통이 찢어진 잔인한 광경을 그렸다. 그러나 1569년 페테르 브뤼헐이 죽고 얼마 안 돼서 신성로마제국의 황제 루돌프 2세^{Rudolf II}가 작품을 소장하게 되었고, 그렇게 작품은 1600년에 프라하에 도착하게 되었다. 작품에서 잔인하게 죽어있는 아이들과 신성로마제국의 상징인 양방향 독수리 머리 문양이 마음에 들지 않았던 루돌프 2세는 작품의 수정을 명령했고 해당 부분을 칠면조, 거위, 멧돼지, 냄비와 식기 등으로 덮어버렸다. 페테르 브뤼헐이 미술 작품으로 '독립운동'을 했는데 루돌프 2세가 그 업적을 잔인하게 묻어버린 것이다.

아들의 위작으로 지킨 원작의 명성

페테르 브뤼헐은 살아있을 때도 이미 유명했던 거장이었다. 그의 작품은 값비싸기도 했지만 없어서 못 구했을 정도로 유명했던 화가였다.

그의 아들들 역시 화가로 이름을 날렸다. 둘째 얀 브뤼헐^{Jan Brueghel de Oude}은 친구 페테르 루벤스와 함께 네덜란드 미술을 이끌어가는 유명한 화가가 되었고, 아버지와 이름이 같은 첫째 페테르 브뤼헐^{Pieter Brueghel de Jonge}*은 아버지의 작품을 위작한 화가로 더 많이 알려

• 페테르 브뤼헐의 두 아들 모두 화가가 되었는데, 첫째 아들 페테르 브뤼헐은 아버지와 구분하기 위해 소 페테르 브뤼헐로, 아버지는 대 페테르 브뤼헐로 부른다(표기한다).

〈베들레헴의 영아 학살〉 위작, 루마니아 국립미술관

〈베들레헴의 영아 학살〉 위작, 비엔나 미술사박물관

〈베들레헴의 영아 학살〉 위작, 벨기에 왕립미술관

〈베들레헴의 영아 학살〉 위작, 개인소장

져 있다.

위작을 얼마나 잘 했는지 지금 우리는 아들 페테르 브뤼헐을 '페테르 브뤼헐 복사기'라고도 부른다. 아들 페테르 브뤼헐은 아버지의 작품을 여러 기법으로 똑같이 그려 팔아 막대한 부를 얻었다. 이것은 엄연한 위작이다. 그리고 불법이다. 그러나 아들 브뤼헐의 위작이 없었더라면 페테르 브뤼헐의 〈베들레헴의 영아 학살〉의 원래 모습이 어떻게 생겼는지 아무도 몰랐을 것이다.

원작과 거의 흡사하게 베낀 위작들을 보면 바닥에 패대기쳐지고 칼과 창으로 학살을 당하는 아기들을 볼 수 있다. 물론 위작은 불법이지만 이런 경우에는 좋은 자료로 사용할 수도 있다.

Bonus 1!
작품 왼쪽 중상단부 집 벽에 노상방뇨를 하고 있는 병사가 있다.

Bonus 2!
소 페테르 브뤼헐이 아버지의 작품을 거의 똑같이 베끼는 방법은 파운싱(pouncing)이라는 기법이다. 파운싱은 프레스코를 그릴 때 젖은 석회벽에 스케치를 할 때 사용하는 방법으로, 스케치가 그려진 종이에 외곽선을 따라 가는 바늘로 구멍을 촘촘히 뚫은 후 작품을 그릴 판넬에 올리고 고운 흙가루나 목탄 가루를 뿌려 잘 문질러주면 원작의 외곽선을 새 판넬에 그대로 옮길 수 있다. 이 방법은 위작화가들도 주로 사용하는데, 천경자 화백의 〈미인도〉를 위작했다고 자백한 권춘식도 파운싱 기법을 사용했다고 증언했다.

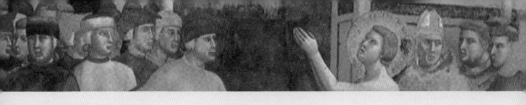

매너리즘

르네상스가 기법과 표현에서 최정점을 찍으면서 화가들은 기존 거장들의 기법과 양식을 그대로 이어갔다. 당시 화가들은 더 이상 미술에서 발전시킬 것이 없었다고 한다.

여기서 매너리즘을 느낀 파르미자니노, 안드레아 델 사르토, 줄리오 로마노 등 등 몇몇 화가들은 뭔가 새로움을 찾아나섰고, 빠른 시간에 퍼지기 시작했다. 아뇰로 브론치노, 틴토레토와 같은 화가들은 좀 더 바로크 미술에 가까워가려는 모습을 보였고, 엘 그레코는 스페인에서, 주세페 아르침볼도는 지금의 비엔나인 합스부르크 왕가에서 자신만의 독특한 작품들을 그렸다. 벤베누토 첼리니의 걸작 〈살리에라〉는 금속 공예작품의 절정을 보여줬다. 하지만 초반은 르네상스와 겹치고, 바로크 미술의 갑작스러운 등장으로 매너리즘 시대는 다른 사조에 비해 굉장히 짧았다. 메너리즘 시대를 한 마디로 정의한다면 '다르게 말하기'라고 할 수 있을 것이다.

독창적이고 새로운
우아함을 위하여

르네상스가 지던 때에 파르미자니노 같은 화가들이 새로움을 찾아 나섰다.
기간은 짧았지만 바로크 미술로 이어주는 독창적인 특징을 만들어냈다.

<목이 긴 성모>

파르미자니노

레오나르도 다빈치, 라파엘로 등이 주도했던 르네상스 미술은 완벽한 비율과 구도, 균형와 조화에 집중했다. 그러나 미켈란젤로의 중년기 이후에 등장한 화가들은 미술의 기본 공식에서 벗어나기 위해 노력했다.

파르미자니노의 <목이 긴 성모>는 1540년 작품으로 불과 15~20년 전 라파엘로의 작품과 비교하면 너무 많은 변화가 생겼다. 얼굴도 길고, 팔다리 등 모든 신체 비율도 맞지 않으며, 목은 꺾인 것처럼 틀어졌고, 모든 것이 어색하다.

파르미자니노와 같은 매너리즘 화가들의 이런 변형과 새로움의

〈목이 긴 성모〉 파르미자니노, 판넬에 유화, 216×132cm, 1535~1540, 우피치 미술관, 이탈리아 피렌체

도전이 없었으면 이후 바로크 미술이 없었을 것이고, 더 멀리 새로운 현대미술도 없었을 것이다.

파르미자니노 역시 자신이 라파엘로보다 못 그렸다는 것을 아마도 알았을 것이다. 파르미자니노는 새로움에 대한 도전 때문에 5년을 고뇌하다가 배경도 다 못 칠한 미완성으로 남기고 세상을 떠난 것이 아닐까?

파르미자니노는 누구인가?

파르미자니노는 1503년 이탈리아 북부, 밀라노와 피렌체의 딱 중간쯤에 있는 작은 마을 파르마^{Parma}에서 태어났다. 본명은 지롤라모 프란체스코 마리아 마졸라^{Girolamo Francesco Maria Mazzola}데, 파르미자니노^{Parmigianino}는 키가 워낙 작았기 때문에 '파르마에서 온 작은 사람'이라는 뜻의 별명이 붙었다.

역병으로 아버지를 잃고 삼촌의 손에 자란 그는 어려서부터 그림을 잘 그려서 이미 유명 인사였다. 파르미자니노가 18세에 산 조반니의 예배당에 벽화를 그릴 때는 스승이자 거장 코레조^{Corregio}와 같이 그리기도 했었다.

파르미자니노는 37년이라는 짧은 삶을 살았다. 그동안 파르마에서 로마, 볼로냐, 피렌체 등 이탈리아의 전역의 거장들을 만나고 걸작을 보면서 그는 자신의 스타일을 계속 발전시켜 나갔다. 그는 당

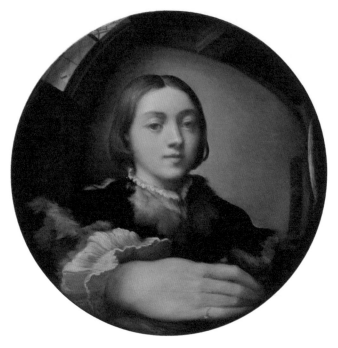

〈볼록 거울에 비친 자화상〉 판넬에 유화, 지름 24.4cm, 1524, 비엔나 미술사박물관, 오스트리아 비엔나

시 다른 화가들의 작품들과는 색다른 작품을 선보였는데 1524년 작
품 〈볼록 거울에 비친 자화상Autoritratto entro uno specchio convesso〉이 대표
적인 예다. 파르미자니노는 어려서 이미 새로운 장비의 사용과 기
술의 적용을 두려워하지 않았을 뿐만 아니라 그렇게 완성된 어색한
작품을 대중에 공개하는 것마저 두려워하지 않았다. 파르미자니노
는 〈볼록 거울에 비친 자화상〉을 3점 그렸는데 그 중 1점은 교황 클
레멘스 7세Papa Clemente VII에게 선물로 줬다.

이탈리아 매너리즘의 특징

표면적으로 보이는 매너리즘 작품의 가장 큰 특징은 인물들이 대체로 과도하게 몸을 비틀고, 비율에 맞지 않게 길쭉길쭉하다는 것이다. 매너리즘을 대표하는 화가 엘 그레코의 작품도 비정상적으로 길다. 미켈란젤로의 후기 작품 역시 인물들이 모두 아놀드 슈워제네거 급으로 근육질이어서 그렇지 일반인들이었다면 정말 비정상적으로 길쭉했을 것이다.

파르미자니노의 성모도 자리에서 일어서면 최소 12등신은 될 것같다. 성모의 손가락 길이는 그림이니까 예뻐 보이지 실제 사람이었으면 외계인이라고 불렸을 것이다. 발만 놓고 보면 인간의 발이라고 할 수 없을 정도로 길고 두툼하며, 종아리와 비교해서 비율 또한 맞지 않다.

게다가 성모 마리아가 어디에 앉아있는지도 알 수 없다. 만약 성모가 의자에 앉아 있다면 의자 뒷다리는 보일 것이다. 그리고 의자를 덮은 파란 천의 크기로 봐서는 등받이가 제법 클 것 같은데 등받이도 없다. 성모의 발바닥이 땅에 안 닿은 것으로 봐서는 의자도 제법 높은가 보다.

의자보다도 더 어색한 부분은 성모의 목인데, 목뼈가 최소 10개는 있을 법한 긴 목 위에 머리는 어색하게 뒤틀려 아기 예수를 지긋이 바라보고 있다. 마치 떨어져 나간 바비 인형의 목을 다시 붙여놓은 듯하다.

이렇듯 비율과 균형은 하나도 맞지 않지만 부분을 놓고 보면 잘 그린 그림이다. 이것은 파르미자니노가 그림을 못 그려서가 아니라 기존의 르네상스 스타일에서 더욱 발전시키려고 새로운 시도를 하면서 나온 '실수 아닌 실수'로 볼 수 있다. 〈목이 긴 성모〉는 파르미자니노의 대표 작품이 아니지만 매너리즘 미술의 표현적 특징을 가장 잘 보여주는 작품이다.

매너리즘Mannerism은 스타일 또는 관습이라는 뜻의 이탈리아어 마니에라maniera에서 파생되었다. 마니에라가 지칭하는 '스타일'은 아름답지만 거친 양식이고 기준이 없다는 뜻도 가지고 있다. 그래서 일상적으로 우리가 틀에 박힌 일상에 신선함을 잃고 지루해짐을 의미하는 단어인 매너리즘이 여기서 나왔다.

매너리즘이라는 용어는 19세기 후반 스위스의 미술사학자 야코프 부르크하르트Jacob Burckhardt에 의해서 처음 사용되었다. 그러나 매너리즘 화가이자 미술역사가인 조르조 바사리는 당시 미술의 특징을 『미술가 열전』에 기록하면서 이탈리아 비잔틴 미술의 특징인 마니에라 그레카maniera greca 양식을 따랐던 미켈란젤로의 〈최후의 심판〉을 설명했다. 작품의 내용과 의미 때문에 매너리즘 미술의 정확한 정의와 시기에 대해서는 아직까지도 학자들 사이에서 논란이 많지만, 표현 기법으로만 놓고 보면 르네상스와 바로크 사이에서 확실한 차이를 보여준다. 즉 서양미술에서 유럽 어느 지역이든 르네상스에서 벗어나 바로크로 넘어가기 전의 과도기 미술양식을 매너리즘으로 분류하면 된다.

재미있는 사실은 유럽 어느 지역이든 어느 시대든 매너리즘 미술의 특징은 다 길쭉길쭉하다는 것이다. 그리고 파르미자니노는 이탈리아 르네상스 후기에서 아직 벗어나기 전에 매너리즘 양식을 〈목이 긴 성모〉에 시도했다. 그래서 작품이 마치 미켈란젤로의 〈피에타〉처럼 죽은 예수를 안고 있는 성모가 하늘로 오르는 모습을 살바도르 달리의 배경에 그린 것 같은 느낌을 준다. 파르미자니노는 결국 하늘과 기둥 작업이 덜 끝난 상태로 남겨둔 채 세상을 떠났다.

Bonus!

작품 오른쪽 하단 구석의 제일 작은 반투명 인간은 성 히에로니무스이고, 바로 옆에는 누구의 것인지 모르겠지만 잘린 발도 있다. 그러나 스케치에서는 그리드를 통해 새로운 우아함을 완벽하게 그리려 했던 파르미자니노의 노력을 볼 수 있다.

〈목이 긴 성모〉 스케치

3부

바로크 · 로코코

Baroque · Rococo

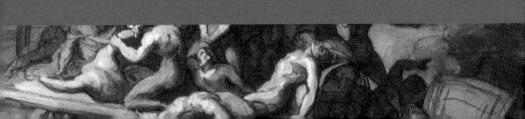

바로크

바로크란 포르투갈어의 고르지 못한 진주 Pérola Barroca, 즉 페홀라 바호카에서
나온 말이다. 페홀라 바호카가 스페인에서 바후에코Barrueco로, 다시 네덜란드에서
바록Barok, 그리고 프랑스어로 내려와 바로크Baroque가 되었다. 이러한 바로크 양식
은 카라바조가 이탈리아에서 시작해, 벨기에의 거장 페테르 파울 루벤스가 북유럽
에 처음 소개했고, 네덜란드의 프란스 할스가 네덜란드에 도입시켜 이후 렘브란트
와 요하네스 베르메르에 이르기까지 황금기를 이루었다. 물론 바로크 양식의 이름
은 후대 미술학자들이 붙인 이름이다.

바로크 미술의 가장 큰 특징은 명암이다. 화가들은 빛을 연구해서 명암을 표현하기
에 바빴다 싶을 정도로 명암 표현이 발전했다. 르네상스 시대를 거치면서 과학 기
술도 크게 발전하면서 화가들은 새로운 장비를 사용하기 시작했다. 바로크 미술은
크게 이탈리아, 네덜란드, 스페인, 이렇게 3부분으로 나눌 수 있다.

1. 이탈리아 바로크 - 회화로 시작했지만 이후 조각 분야에서 크게 꽃피웠다.
2. 네덜란드 바로크 - 바로크 미술의 정점으로 볼 수 있는 네덜란드 바로크는 회화 분야
 에서 엄청난 발전을 이루었는데, 작품은 물론이고 미술 시장의 형태도 바꾸었다.
3. 스페인 바로크 - 이탈리아를 통해서 바로크 미술을 접하기도 했지만 점령했던 네덜란
 드를 통해서도 바로크 미술 기법을 가져오면서 스페인 특유의 미술로 발전했다.

이탈리아 바로크

Italian Baroque

초기 바로크Early Baroque로 부르기도 한다. 카라바조의 등장과 함께 시작한 이탈리아 바로크 미술은 '빛에 대한 집착'을 가장 큰 특징으로 볼 수 있다. 레오나르도 다빈치의 명암법을 카라바조가 더욱 발전시켜 이후 미술에서 가장 중요한 부분을 차지하게 되었고, 빛을 연구하면서 화가들은 다양한 색을 보고 표현하는 계기가 되었다. 그러나 카라바조 이후 이탈리아는 미술의 중심에서 물러났다. 그 후 잔 로렌조 베르니니의 등장과 함께 조각 분야에서 큰 발전을 이룩했고, 지금까지도 세계 최고의 자리를 이어가고 있다.

이탈리아 바로크 조각은 역동성과 부드러움, 그리고 사실적인 표현으로 관객을 압도한다. 로마 시내의 화려한 조각은 잔 로렌조 베르니니와 그의 후예들이 만들었는데, 분수 하나부터 건축물의 장식까지 서양미술에서 조각의 최고봉을 자랑한다. 인테리어와 외관은 당시 유럽 미술의 기준이 되었고, 동시에 음악과 공연 문화에까지 큰 영향을 끼치며 서양 문화를 크게 발전시켰다. 이탈리아 바로크 조각과 건축 역시 회화의 명암 기법이 적용되어 단순히 서 있는 조각 그 이상의 작품을 만들어냈다.

신기술로 무장한
인간 복사기

천재 거장 카라바조가 보다 사실적으로 그리기 위해 사용한
다양한 기법들을 여기에서 소개한다.

〈메두사〉
카라바조

보기만 해도 섬뜩한 그림 속 얼굴은 그리스 신화에서 페르세우스
Περσεύς에게 목이 잘린 고르곤Γοργών 중 하나인 메두사Μέδουσα다. 신화
를 모르는 독자도 메두사의 뱀 머리를 보면 돌로 변한다는 이야기
는 알 것이다. 거장 카라바조답게 실감나고 무섭게 잘 그렸다.

　우피치 미술관에 소장되어 있는 〈메두사〉 말고 한 점이 더 있다.
그 작품은 지금 개인이 소장하고 있고 크기는 약 5~7cm 정도 작
은데, 우피치 미술관 〈메두사〉와 똑같이 그렸다. 그리고 카라바조
는 자기가 그렸다고 'Michel A F' 사인도 했다. 라틴어로 'Michel
Angelo Fecit'는 '미켈란젤로˚가 만들었음'이라는 뜻이다.

작품을 똑같이 그리는 카라바조의 방법

　카라바조의 〈메두사〉 2점은 단지 크기만 다를 뿐이지 메두사의 뱀 머리와 얼굴 등은 모두 똑같다. 필자도 개인 소장한 작품은 직접 보지 못했지만 색이 약간 다를 뿐 모양은 마치 복사기로 축소한 것처럼 똑같다고 들었다.

　카라바조는 이런 작업을 몇 작품에서 더 했다. 류트**를 연주하는 소년과 1602년 작 세례 요한 역시 같은 그림을 똑같이 그렸다. 차이

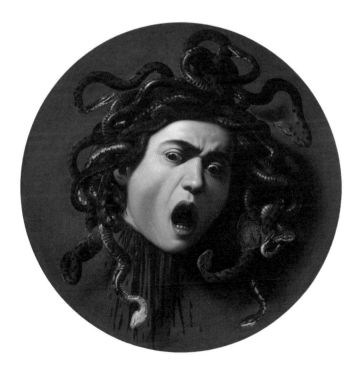

〈메두사〉, 카라바조, 캔버스에 유화, 55×60cm, 1597, 우피치 미술관

점이라고는 캔버스의 크기와 내용물 몇 개가 있고 없고의 차이일 뿐 비율과 위치, 모양이 똑같다.

카라바조가 얼마나 그림을 잘 그렸기에 복사기가 없던 시절에 똑같이 그릴 수 있었을까! 그러나 그 원리만 안다면 누구나 똑같이 그릴 수 있다.

우선 따라 그릴 작품과 유리판, 뷰파인더를 준비한다. 원작에서 적당한 거리에 유리판을 세워두고, 유리판 바로 뒤에 뷰파인더를 세운다. 뷰파인더를 통해 유리판으로 보이는 원작의 외형을 유리판에 따라 그린다. 유리판에는 원작과 같은 비율과 모양이 같은 외곽선 그림이 그려진다. 유리판에 옮기는 작업을 마치고, 새 캔버스를 놓고 유리판 뒤에 조명을 준비한 후 유리판에 조명을 비추면 새 캔버스에 외곽선을 따라 그림자가 생기게 되는데, 그림자가 새 캔버스의 비율에 맞게 생기도록 유리판을 조명과 캔버스 사이에서 거리를 맞추고, 그림자를 따라 밑그림을 그린다. 지금 시대의 프로젝터를 400년 전에 이미 생각해낸 것이다. 당시로서는 굉장히 획기적인 방법이다.

그러나 유리판에 외곽선을 그린 후 다시 캔버스로 옮기는 과정에서 보다 선명한 이미지, 즉 초점을 잡기 위해 캔버스의 거리를 살짝 움직이면 그 결과 원근법에 심각한 문제가 발생하게 된다. 우리가

- 카라바조의 본명은 미켈란젤로 메리시(Michelangelo Merisi)이고, 고향인 카라바조(Caravaggio)가 이름 뒤에 붙었다. 이후 미술사에서 제일 중요한 인물 중 한 명이 되면서 카라바조로만 불리게 되었다.
- 류트는 르네상스와 바로크시대 유럽에서 유행했던, 기타처럼 연주하는 10~12줄의 현악기이다.

카라바조가 사용한 유리판 기법 1

카라바조가 사용한 유리판 기법 2

사는 3차원 세상은 공간에 존재하기 때문에 그림처럼 2차원 평면이 아니어서 안으로 들어가는 깊이를 계산하지 않고는 정확한 그림이 나올 수가 없다. 그림이란 3차원 세상을 2차원 세상에 3차원 세상처럼 눈속임하는 것이기 때문이다. 그래서 카라바조는 많은 작품에서 원근법의 문제를 보여주는 실수를 범했다. 카라바조도 이런 점을 분명히 알고 있었다. 그러나 카라바조는 눈에 보이는 사실적인 그림을 그리기 위해서 어쩔 수 없는 부분에서는 원근법을 과감히 포기했음을 추측해볼 수 있다. 그런 대표적인 작품이 〈엠마오에서의 저녁식사^{Cena in Emmaus}〉이다.

다음은 209페이지 도판에서 설명한 카라바조가 사용한 유리판 기법으로 모델을 세워 예수가 부활하고 엠마오에서 제자들과 식사를 하는 장면을 그린 〈엠마오에서의 저녁식사〉이다. 예수 오른편에서 양팔을 쭉 뻗은 사도의 양손을 보면, 안쪽 손이 밖의 손보다 조금 더 크다. 앞으로 쭉 뻗은 예수의 손은 식탁의 닭고기나 빵, 그리고 과일보다 훨씬 크다. 비율이 맞지 않는 이유 역시 부정확한 원근법에서 나온다.

그러나 이렇게 엄격히 찾아보지 않는 이상 비율의 문제를 쉽게 찾을 수 있는 사람은 극히 드물고, 카라바조 역시 그것을 잘 알고 있었기 때문에 보기에 사실적이면서 시간을 훨씬 단축할 수 있는 유리판 프로젝터 기법을 사용한 것이다. 특별히 원근법의 적용을 받지 않는 〈메두사〉에서는 작품 크기는 다르되 똑같이 그리는 마법을 부렸다.

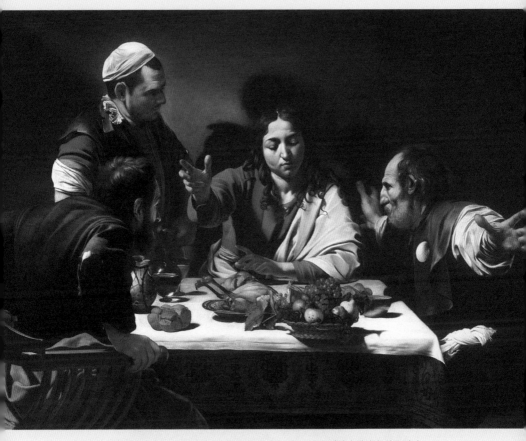

〈엠마오에서의 저녁식사〉, 카라바조, 캔버스에 유화, 141×196.2cm, 1601, 내셔널 갤러리, 영국 런던

거울로 완벽한 구도를 잡는 카라바조의 방법

 카라바조는 유리판을 이용한 프로젝터 기법 외에 지금 생각해도 대단한 여러 기법을 사용했다. 대표적인 예로 대부분의 화가들이 많은 시간을 들이는 구도 잡는 과정에서 여러 장의 스케치와 습작을 그려보고 고민해서 캔버스에 옮기는데, 카라바조는 이 과정을 다 건너뛰는 방법도 고안해냈다. 바로 거울을 사용하는 방법이다.

 우선 자신이 원하는 모습으로 모델과 정물을 세팅한다. 그림을 그릴 캔버스와 같은 비율의 거울을 준비해서 자신이 원하는 장면이 거울에 비치게 놓는다. 그리고 모델을 보는 대신 거울을 보고 그림

카라바조가 사용한 거울 기법

을 그리는 것이다. 캔버스의 비율과 거울의 비율이 같기 때문에 거울에 비친 형상을 그대로 그리기만 하면 되는 것이다.

생각해보면 굉장히 단순한 기법이지만 카라바조는 이 방법을 통해서 거울을 살짝 옮김으로써 최종 캔버스 안의 구도와 배치 등의 스케치 과정을 다 건너뛰고도 자신이 원하는 작품을 그릴 수 있었던 것이다. 이 방법은 지금 시대 화가들이 그림을 그릴 장면을 사진으로 찍어 포토샵으로 비율과 구도에 맞게 편집한 후 그것을 보고 그리는 방법과 같다.

Bonus!

〈엠마오에서의 저녁식사〉는 예수가 부활 후 엠마오에서 자신을 눈으로 보고도 믿지 못하는 제자들과 저녁식사를 하는 장면이다. 카라바조는 다른 거장들의 작품과는 달리 너무 평범하게 그렸다. 식탁 위에 빵과 와인, 석류가 있다고 해서 성화로 부르기에는 부족하다. 대신 카라바조는 넓은 테이블 위에 눈에 거슬리도록 아슬아슬하게 걸쳐 놓은 과일 바구니에 포도 옆에 잎이 있는 과일의 아래 그림자를 물고기 모양으로 그렸다. 물고기는 기독교인의 상징으로 익투스(ΙΧΘΥΣ)라고 하는데, 물고기 또는 물고기자리라는 뜻의 그리스어와 같은 발음으로 Ιησουσ Χριστοσ Θεου Υιοσ Σωτηρ, '주님은 하나님의 아들 구세주입니다'는 문장의 단어 첫 글자를 따서 붙인 단어이다. 로마제국이 기독교로 개종하기 전까지 기독교인에 대한 박해가 엄청 심했기 때문에 그때 신자들끼리 서로 알아볼 수 있도록 물고기 사인인 익투스를 사용했고, 카라바조는 작품 구석에 그림자로 익투스를 넣었다. 즉 알아보는 사람만 알아보라는 것이다!

빛에 대한
끝없는 집착

르네상스 미술과 바로크 미술의 가장 큰 차이는 빛이다.
카라바조는 빛을 집중적으로 연구하고 표현했다.

〈다메섹 도상에서의 개종〉
카라바조

추기경회의의 변호사이자 교황 클레멘트 7세Papa Clement VII의 회계담
당관이었던 몬시뇰 티베리오 체라시Monsignor Tiberio Cerasi가 카라바조
에게 의뢰한 산타 마리아 델 포폴로Santa Maria Del Popolo의 〈다메섹 도
상에서의 개종〉은 사도 바울의 개종 모습을 담은 2점의 작품 중 한
점이다. 구도부터 상당히 재미있는 〈다메섹 도상에서의 개종〉은 정
중앙에 말이 그려졌다는 이유로 경쟁자들의 많은 비난을 샀는데,
그들은 "주인공이 되어야 할 사도 바울을 왜 바닥에 그렸고 말이 중
앙에 있다는 것은 말이 신이라는 거냐"며 카라바조를 비난했다.

이에 카라바조는 "말이 신의 빛 아래 서 있다"는 명언을 남겼다

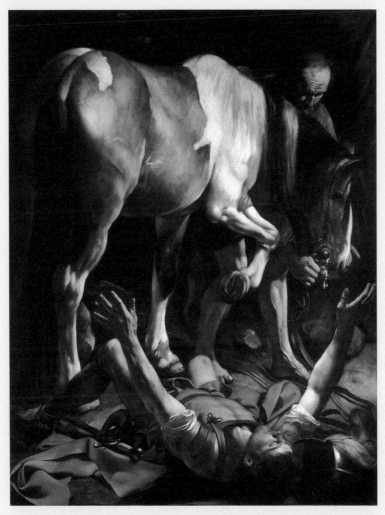

〈다메섹 도상에서의 개종Conversione di San Paolo〉, 카라바조, 캔버스에 유화, 230×175cm, 1601, 산타 마리아 델 포폴로 성당Santa Maria del Popolo, 로마

고 한다. 그리고 어느 누구도 여기에 대해서 대꾸를 할 수 없었다고
한다. 그만큼 카라바조는 기존 미술의 형식을 깨고 빛으로 새로운
미술을 만들려는 집착을 보였다.

사도 바울은 누구인가?

> "사울이 행하여 다메섹에 가까이 가더니 홀연히 하늘로서 빛이
> 저를 둘러 비추는지라 땅에 엎드려져 들으매 소리 있어 가라사
> 대 사울아 사울아 네가 어찌하여 나를 핍박하느냐 하시거늘 대답
> 하되 주여 뉘시오니이까 가라사대 나는 네가 핍박하는 예수라."
>
> – 신약성경 사도행전 9장 3~6절

사도 바울St. Paul은 기독교에서 가장 중요한 인물 중 한 명이며 가
장 성스러운 인물 중 한 명이다. 그의 본명은 사울יסרחה לואש이며 좋은
집안의 유대인으로서 로마 시민권을 가지고 있었고, 많이 배웠으
며, 높은 직위에 있었고, 유대교와 유대 전통에 정통했던 자였다.

소위 '금수저' 집안의 '엄친아'였던 사도 바울은 신약성경 절반
이상을 썼고, 그 절반은 옥중에서 편지로 썼다. 하지만 그는 예수를
만나기 전까지는 기독교인들을 잔인하게 탄압했던 정통 바리새인*
이었다. 사울은 대제사장의 공문을 가지고 기독교인들을 탄압하러
다마스쿠스**로 가던 중 밝은 대낮에 하늘에서 내려온 밝은 빛에 순

216

간 시력을 잃고 말에서 떨어졌으며 예수의 음성을 들었다.

삼일 뒤 다마스쿠스에서 아나니아Avaviac에게서 세례를 받고 다시 시력을 회복하게 되었고, 사도의 사명을 받고 아라비아로 가서 3년 간 신앙 훈련을 받았다. 이후 사도 바울은 이스라엘은 물론이고 터키, 그리스, 로마까지 다니며 복음을 전하며 감옥에 갇히기도 했다. 64년 네로의 로마 대화재에 대한 화살로 기독교인 박해가 극에 달했을 때 사도 바울은 체포되어 참수 당함으로써 67년에 순교했다. 카라바조의 작품에서 말 아래 떨어져서 널브러진 사람이 사도 바울이다.

불안해보이는 성스러워야 할 장면

〈다메섹 도상에서의 개종〉을 보면 잘 그렸긴 한데 뭔가 상당히 불안해 보이고 정신이 없어 보인다. 이 작품은 산타 마리아 델 포폴로 성당의 체라시 예배당$^{Cappella\ Cerasi}$ 오른쪽 벽에 걸려있다. 예배당 정면에는 안니발레 카라치$^{Annibale\ Carracci}$[***]의 〈성모의 승천〉, 왼쪽에는

- 바리새인이란 사두개인, 에세네인들과 함께 유대교의 3대 종파 중 하나로, 죄인들과 이방인들로부터 분리된 자, 구별된 자, 신성한 자로서 율법을 과하게 열심히 지키며 예수와 그의 추종자들을 비판했던 사람들이다.
- [**] 다마스쿠스(Damascus دمشق)는 중동 시리아의 수도이자 남서부에 위치한 시리아에서 가장 큰 도시이다. 한글성경에서는 다메섹으로 기록되어 있다.
- [***] 안니발레 카라치(1560~1609)는 이탈리아 볼로냐에서 태어나 로마에서 활동한 바로크 화가이다.

산타 마리아 델 포폴로 성당의 체라시 예배당

카라바조의 〈베드로의 십자가 순교〉가 걸려있다.

원래 카라바조는 왼쪽과 오른쪽 벽에 걸릴 작품 2점을 의뢰받았다. 압도적인 아우라를 뿜어내는 안니발레 카라치의 〈성모의 승천〉 옆에서 자신의 작품이 묻힐 것을 우려했던 카라바조는 관객들의 시선을 자신의 작품으로 끌기 위해서 당시 다른 화가들의 작품과는 다르게 밑에서 올려 보이도록 소점을 위로 향하게 구도를 잡았다. 왼쪽

〈베드로의 십자가 순교〉는 성공했으나, 오른쪽 〈사도 바울의 개종〉은 다소 복잡한 구성으로 안니발레 카라치의 작품에 눌려 눈에 확 띄지 않자 그는 작품을 내리고 배경을 어둡게 그려 빛이 부각되게 그리고, 등장인물 2명과 말 한 마리로 단순화해서 다시 그렸다. 그 작품이 바로 〈다메섹 도상의 개종〉이다.

카라치의 작품보다 단순했기 때문에 인물을 크게 그릴 수 있었고, 구도를 자유롭게 구사할 수 있어 작품의 무게감을 주고, 시선을 위로 올려보도록 해 작품에서 경외감을 느끼도록 했다. 그뿐만 아니라 여백의 활용으로 작품의 내용에 집중할 수 있었고, 배경을 더 어둡게 함으로써 빛이 내린 부분을 더욱 부각시켜 시선을 집중시킬 수 있었다.

또한 그는 레오나르도 다빈치가 사용한 키아로스쿠로를 발전시킨 테네브리즘tenebrism을 만들어냈다. 테네브리즘은 명암 표현 기법으로 밝은 부분을 더 밝게 보이게 하기 위해 나머지 부분을 밤같이 어둡게 그리는 방식이다. 이 방식은 이후 북유럽으로 넘어가 바로크를 대표하는 명암 표현 방식이 되었다. 카라바조는 조명을 말에게 비추었고, 말에서 반사된 빛은 거만했던 인간을 무력하게 추락시켜 죄인이었던 사울이 이제 양팔을 벌려 하나님의 빛, 즉 은혜를 받아 사도 바울이 되는 극적인 모습으로 극대화시켰다. 사도 바울의 눈을 자세히 보면 속눈썹도 없이 눈꺼풀로 덮인 완전한 장님으로 그려서 영적 환상의 단계를 표현했다. 사도 바울의 화려한 옷과 칼, 그리고 투구는 바닥에 내팽개쳐 널브러지게 그려 기존 사울의 정체성에서 탈피

해 새로운 바울의 모습으로 표현했다.

　작품 속 2명의 인물과 한 마리의 말 중에서 오직 말만이 평화로운 표정을 짓고 있다. 마치 사울을 예수 앞으로 데려가는 자신의 임무를 잘 마친 자처럼 말이다.

　이렇듯 극적인 구도와 빛의 사용으로 관객의 시선을 끌어 감동을 극대화했고, 그렇게 카라바조는 정면에 걸린 당시의 거장 안니발레 카라치의 작품을 양 옆에 걸린 자신의 작품으로 눌러버린 것이다. 그리고 서양미술에 새로운 획을 그은 거장이 되었다.

Bonus!

〈다메섹 도상의 개종〉 전에 체라시 예배당에 걸렸던 원작 〈사도 바울의 개종〉은 로마의 오데스칼치 발비(Collezione Privata Odescalchi)의 사유 소장품이다.

〈사도 바울의 개종〉, 카라바조

인생역전,
성 테레사의 황홀경

미켈란젤로와 로댕에 묻혀 많이 알려지지 않은 위대한 조각가
잔 로렌조 베르니니를 그의 걸작 〈성 테레사의 황홀경〉을 통해 소개한다.

〈성 테레사의 황홀경〉

잔 로렌조 베르니니

이탈리아 바로크 시대를 넘어 전 서양미술사에서 감히 최고의 조각 작품으로 꼽히는 걸작이 바로 〈성 테레사의 황홀경Transverberazione di Santa Teresa d'Avila〉이다. 이 걸작을 만든 조각가는 미켈란젤로, 오귀스트 로댕과 함께 세계 3대 조각가로 꼽히는 잔 로렌조 베르니니Gian Lorenzo Bernini이다.

〈성 테레사의 황홀경〉은 로마의 중심에 위치한 산타 마리아 델라 비토리아 성당Chiesa di Santa Maria della Vittoria 내 왼쪽 코르나로 예배당Cappella Cornaro의 정면에서 빛이 내리는 하늘로 공중부양을 하는 성 테레사Santa Teresa d'Avila의 환상적인 모습이다. 예배당에서 보면 실제

<성 테레사의 황홀경>, 잔 로렌조 베르니니, 대리석 조각, 실제 크기, 1647~1652, 산타 마리아 델라 비토리아 성당, 이탈리아 로마

로 하늘로 올라가는 모습이다. 대리석 조각인데 어떻게 가능할까 싶을 정도로 놀랍다. 특히 작품 위 천장에서 내려오는 빛의 색이 바뀔 때마다 대리석의 색도 무지갯빛으로 바뀐다. 보는 것만으로도 정말 황홀함을 주는 걸작이다.

예배당 정면 중앙에는 하나님의 사람이 화살을 오른손에 들고 웃으며, 바로 아래 아빌라의 성 테레사의 가슴에 내리 꽂으려 하고 있고, 성 테레사의 얼굴은 환상을 느끼는 표정으로 눈은 반쯤 풀려있고 입도 살짝 벌려 신음소리가 들리는 듯하다. 그녀의 손은 축 쳐져

있지만 공중에 붕 뜨고 있는 그녀의 몸과 함께 발에 힘이 들어가 긴장감을 더했다.

배경에는 금색 빛이 내리고, 주변으로는 스투코* 벽과 기둥이 고급스러움을 더했다. 에디쿨라** 양쪽 옆에는 누군지 모르는 인물들이 이 장면을 놀라면서 지켜보며 이야기를 나누고 있고, 바닥에는 검은 동그란 지옥에서 악마의 해골이 이 모습을 보며 좌절의 포효를 내뱉고 있다.

추기경도 황홀감에 할 말을 잊다

작은 불이 붙은 듯한 긴 황금 화살을 든 그의 손을 봤다.

그는 내 심장을 아주 공격적으로 들어오는 것 같았고

나의 음부를 찌르는 것 같았다.

그것을 뽑았을 때, 그는 모든 것을 뽑아갔고

불타는 주님의 위대한 사랑만을 남겼다.

너무 큰 고통에 신음소리가 났는데

그 과도한 고통의 단맛을 잃고 싶지 않았다.

* 스투코(stucco)란 석회가루와 대리석 가루를 섞어 만들어 벽이나 기둥을 색이 있는 대리석 느낌으로 보이게 하는 마감 재료이다.
** 에디쿨라(Aedicula)는 성당의 소예배당 주변으로 기둥과 벽으로 장식한 부분을 말한다.

내 영혼은 주님만큼이나 만족했다.

고통은 육체가 아닌 몸과 함께 나눈 영적 고통이었다.

내가 누워있다고 생각하겠지만 너무나도 달콤한 사랑의 애무에

나는 이제 영혼과 주님 사이에서

주님의 선하심을 경험하는 기도를 드린다.

<div align="right">– 아빌라의 성 테레사의 자서전, Ch. 12</div>

성인물이 아니다. 잔 로렌조 베르니니는 스페인 아빌라^(Avila)의 성 테레사가 자서전에 기록한 자신의 영적 체험을 완벽 그 이상으로 환상적으로 만든 형상이다. 〈성 테레사의 황홀경〉 이전에 그 자리에는 원래 〈사도 바울의 황홀경〉이 있었는데, 페데리코 코르나로 Federico Cornaro 추기경의 의뢰로 잔 로렌조 베르니니가 소예배당의 전체를 디자인했고, 5년 간의 작업으로 1652년에 완성했다.

작품을 본 추기경은 황홀감에 할 말을 잊었고, 작업 비용으로 1만 2천 스쿠디^(scudi)를 지불했다. 비슷한 시기, 파두아 대학교^(Università degli Studi di Padova)에서 교수를 했던 저명한 천문학자 갈릴레오 갈릴레이 Galileo Galilei의 1년 연봉이었던 대략 1천 스쿠디와 비교하면 어마어마한 금액이다. 그것도 교황의 지원 없이 순수 추기경이 손수 마련한 금액이니 얼마나 대단한 작품인지 알 수 있을 것이다. 그리고 〈성 테레사의 황홀경〉과 함께 잔 로렌조 베르니니의 부활이 시작되었다.

서양미술의 3대 조각가

미켈란젤로와 오귀스트 로댕의 그늘에 가려서 우리나라에서는 잔 로렌조 베르니니가 많이 알려지지 않았다. 그러나 서양미술, 특히 조각에서 잔 로렌조 베르니니를 빼놓고는 이야기할 수 없을 정도로 그는 위대한 조각가이며, 앞서 언급한 이들과 함께 서양미술의 3대 조각가로 꼽힌다.

댄 브라운의 소설을 영화화한 톰 행크스^{Tom Hanks} 주연의 할리우드 영화 〈천사와 악마^{Angels & Demons, 2009}〉에서 주인공 랭던 교수는 대재앙을 막으러 악당이 남긴 힌트와 조각 작품의 의미를 찾아 바티칸과 로마 시내를 헤맨다. 영화 속의 분수와 조각들이 모두 잔 로렌조 베르니니의 작품이고, 산타 마리아 델라 비토리아 성당에서 잔 로렌조 베르니니의 〈성 테레사의 황홀경〉을 보며 다음 단서를 찾는 장면도 나온다.

잔 로렌조 베르니니는 1598년 이탈리아 나폴리에서 태어났는데, 어려서부터 천재성을 보여 이미 8세 이전에 많은 미술 애호가들을 놀라게 했고 '이 시대의 미켈란젤로'라는 별명도 붙었다. 그뿐만 아니라 곧바로 바티칸으로 초청을 받아 교황 바오로 5세^{Papa Paolo V} 앞에서 사도 바울의 초상화를 그려 교황마저도 그의 재능에 감탄을 했을 정도였다.

젊어서 성공한 삶을 살았고, 교황 우르바노 8세^{Urbano VIII}가 "베르니니에게는 로마 단 한 곳밖에 없고, 베르니니는 로마를 위해서 태어

났다"는 말까지 남길 정도로 그의 명성은 하늘을 찔렀다. 교황은 물론이고 스키피오네 보르게세 추기경Scipione Borghese의 후원 아래 베르니니는 로마 최고의 스타였다.

당시의 기록을 보면 베르니니가 길거리를 지나갈 때 그를 한 번 보기 위해서 모든 사람들이 길거리로 나왔고, 그의 손 한 번 만져보기 위해 따로 선물까지 준비함은 물론이며 길거리에 있는 노숙자들까지 베르니니에게 말 한 번 걸어보려고 잔돈을 주었다고 한다. 30대의 베르니니는 로마 최고의 인기스타였고 모든 여자들이 꿈꾸는 그런 남자였다.

베르니니는 굉장히 겸손했고, 자기 관리마저 철저했으며, 열광하는 모든 사람들에게 친절하게 응대했고, 흐트러진 모습을 보이지 않기 위해서 술도 일절 안 마셨다. 오직 자신의 작업에만 열중했고, 교회의 지위 높은 분들과 사교하며 최고 위치의 사람은 이런 모습이어야 한다는 정석을 보여줬다.

교황 우르바노 8세는 그런 조각가를 너무나도 아낀 나머지 베르니니에게 조각은 물론이고 건축과 도시 계획까지 거의 모든 사업을 맡겼을 정도였다. 그것도 모자라 장로들이 반대하는 데도 불구하고 1629년에는 베르니니에게 성 베드로 대 성당의 제단 사업 총감독 자리까지 맡겼다.

하지만 이런 베르니니의 명예가 단 한 순간에 무너지는 사건이 있었는데, 교황 우르바노 8세의 의뢰로 맡은 성 베드로 대성당의 4군데 코너에 종탑을 짓는 사업에서 일어났다. 건축과 토목분야의

경험이 부족했던 베르니니는 그만 지만한 나머지 시반 검사를 충분히 하지 않은 실수를 저질렀다.

1641년 성 베드로 성당의 남쪽 종탑이 완성되고 대중에게 공개가 되었지만 단 1주일 만에 금이 가기 시작했다. 남쪽 종탑에서 시작한 금은 본당으로 이어졌고, 성 베드로 성당과 붙어 있던 시스티나 성당까지 금이 가기 시작했으며, 엎친 데 덮친 격으로 교황 우르바노 8세가 승하했다. 그리고 곧바로 베르니니와 교황 우르바노스를 시기했던 장로들이 일어섰으며, 뒤를 이은 교황 인노켄티우스 10세$^{Papa\ Innocenzo}$는 성 베드로 성당의 종탑 철거를 지시했고, 이에 대한 청문회를 열어 당시 베르니니의 경쟁자였던 프란체스코 보로미니$^{Francesco\ Borromini}$에게 철거 작업의 감독 자리를 맡겼고, 베르니니의 종탑 2동은 그가 보는 앞에서 1646년 철거되었다.

이러한 실수로 베르니니의 명성은 바닥을 쳤고 커미션마저 끊겼다. 베르니니는 진행중이었던 작업만 마무리한 후 칩거하며, 학생들을 가르치는 일만 겨우겨우 하면서 힘든 삶을 살았다. 중간 중간 들어오는 작업은 불과 몇 년 전의 작업에 비하면 작은 작업만 들어왔는데, 베르니니는 작은 작업이라고 해서 무시하지 않고 최선을 다해서 조각을 했다.

로마 산타마리아 델라 비토리아 성당 코나로 예배당 의뢰가 들어왔을 때에도 자신의 모든 정성과 천재성을 발휘해서 작업을 했다. 그 작품이 바로 〈성 테레사의 황홀경〉이고, 이 작품은 의뢰자 추기경은 물론이고 교황 인노켄티우스 10세마저도 작품의 아름다움에

넋을 놓게 했다. 이후 거의 모든 작업을 베르니니에게 줄만큼 〈성 테레사의 황홀경〉은 잔 로렌조 베르니니를 다시 원점으로, 살아있는 거장의 위치로 돌려놓았다.

Bonus!

잔 로렌조 베르니니는 성 베드로 대성당 종탑 사건 직전에 자신의 조수 마테오 보나렐리(Matteo Bonarelli)의 아내 코스탄자(Costanza)와 불륜 관계에 있었는데, 코스탄자는 잔 로렌조 베르니니의 동생 루이지 베르니니와도 불륜관계였다. 이 사실이 들통나면서 잔 로렌조 베르니니는 이성을 잃고 동생을 쇠몽둥이로 두들겨 패서 폐인으로 만들어놨고, 하인을 시켜 코스탄자의 얼굴을 칼로 난도질을 한 대형 사건을 일으켰다. 그때도 교황 우르바노 8세의 보호로 3천 스쿠디의 벌금형으로 끝났으나 대신 교황이 직접 처벌을 내렸는데, 당시 로마에서 가장 미녀였던 22세의 카테리나 테치오(Caterina Tezio)와 결혼을 시켰고, 교황은 곧바로 승하했다. 그리고나서 성 베드로 대성당 사건이 있었지만 이 작품으로 부활한 베르니니는 젊고 예쁜 아내와 함께 바른 삶을 살며 자식을 11명이나 낳았고, 81세까지 교황의 사랑을 듬뿍 받으며 지금의 로마를 만들었다.

네덜란드 황금기

네덜란드 바로크는 바로크 미술을 대표하는 시기로 '네덜란드 황금기'라고 부르기도 한다. 루벤스, 렘브란트, 베르메르 등 이름만 들어도 누구나 아는 서양미술의 거장들이 이 시기에 등장했다. 이들은 르네상스를 졸업한 이탈리아에서 배워온 회화 기법을 네덜란드 미술에 적용하여 발전시켰는데, 이들 역시 카라바조와 마찬가지로 빛에 집착을 보였다.

그러나 네덜란드 황금기의 진짜 특징은 미술 시장의 변화라 할 수 있다. 네덜란드 경제 발전의 특수성 덕에 미술 시장의 주 고객이 교회와 귀족들에서 중산층까지 확장되며 미술작품도 중산층이 소장할 수 있는 크기와 가격, 그리고 거래 시스템이 이 시기에 만들어졌다. 그러면서 기존의 신화와 종교적인 내용에서 벗어나 일상을 그리는 등 작품의 내용적 자유도 동시에 이뤄냈다.

다른 한편, 미술 시장은 더 이상 화가가 마음대로 그림을 그리는 것이 아닌 고객의 요구를 맞춰주는 시스템이 나오게 되었고, 작품 역시 화가의 독창성도 중요했지만 내용에 대한 정확한 지식을 고객의 입맛에 맞게 표현해야 작품 값을 받을 수 있게 되었다. 이러한 새로운 고객층의 등장은 미술 시장을 더욱 확장시켰고, 동시에 수많은 화가들이 쏟아지기 시작했다.

사랑하는 고객님이
원하시는 대로!

네덜란드 바로크 미술은 표현과 기법 외에도
미술 시장의 큰 변화를 보여주는 중요한 시기다.

〈야간순찰〉
렘브란트

네덜란드 국립박물관인 라이크스뮤지움Rijksmuseum에는 네덜란드를
대표하는 거장 렘브란트 판 레인Rembrandt Harmenszoon Van Rijn과 요하네
스 베르메르의 작품을 볼 수 있고, 색깔과 명암이 다른 어느 시대
미술보다 뛰어난 16~18세기 네덜란드 미술을 마음껏 관람할 수 있
다. 그뿐만 아니라 네덜란드가 무역 강국으로 활동하던 시절, 전 세
계에서 수집해온 각종 장식품들과 전 세계 조각품들 또한 소장하고
있고, 특히 인도네시아의 불교 미술품도 많이 전시하고 있다.

그러나 렘브란트의 〈야간순찰De Nachtwacht〉이야말로 네덜란드가
다른 미술관에 순회전시마저도 허락하지 않는 걸작으로 그 자리를

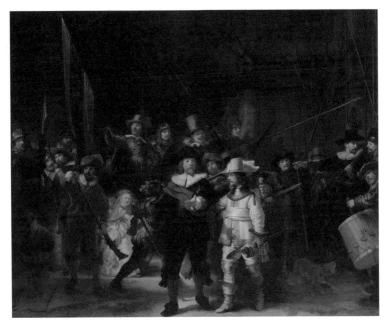

〈야간순찰〉 또는 〈야경〉, 렘브란트 판 레인, 캔버스에 유화, 363×437cm, 1642, 라이크스 박물관, 암스테르담

지키고 있고, 그 앞은 항상 수많은 인파들이 작품 속 인물들과 서로 마주보고 있다. 그뿐만 아니라 외국에서 정상급 귀빈들이 암스테르담에 오면 〈야간순찰〉 앞에서 기자회견을 가지기도 한다.

그만큼 네덜란드 사람들에게는 국보이자 제일 자랑스러운 작품이 바로 렘브란트의 〈야간순찰〉이다. 〈모나리자〉〈최후의 만찬〉〈시스티나 성당 벽화〉와 함께 서양 미술 4대 걸작으로 꼽을 정도니 그 인기는 따로 설명을 더하지 않아도 될 것 같다.

원래 제목은 '반닝 코크 대위의 중대'

〈야간순찰〉또는 〈야경〉이라고 불리는 이 작품의 원래 제목은 '프랑스 반닝 코크 대위와 빌렘 반 라위텐뷔르흐 중위의 중대Schutters van de compagnie van kapitein Frans Banninck Cocq en luitenant Willem van Ruytenburch'이다. 중앙의 프랑스 반닝 코크 대위와 황금색 옷을 입고 있는 빌렘 반 라위턴뷔르흐 중위의 부대가 순찰을 나가기 전의 모습을 그렸다.

그런데 이 작품은 다른 걸작들과는 달리 특별한 의미가 담긴 작품이 아니다. 그냥 어느 돈 많은 대위가 주문했기에 그의 부대를 그린 작품이다. 당시 네덜란드에서는 이런 작품을 많이들 그렸다. 지금 우리가 사진관에서 가족사진 찍는 것과 비슷하다고 보면 된다.

여러 미술사 책에서 이 작품에 대해 찾아보면 공통적으로 재미있다고 자랑하는 부분이 반닝 코크 대위 왼쪽 뒤에 소녀가 죽은 닭을 허리에 차고 있다는 것이다. 그러나 필자는 그 부분이 왜 그리 재미있다고 하는지 잘 모르겠다. 이 작품은 그저 단체사진 같은 기념 초상화에 불과하다. 대신 작품 가장 오른쪽에 북 치는 사람이 있는데, 원래 스케치에는 없던 사람이었다. 반닝 코크 대위의 부대원 18명 중에 16명이 작품에 등장하는데, 렘브란트는 한 사람당 100길드씩 총 1,600길드를 받았고 많은 인물을 한 점에 의뢰했기 때문에 서비스로 드러머 한 명을 그려준 것이다.

당시 네덜란드에서는 군상을 그리면 이런 식으로 등장하는 인물의 머리 숫자로 가격을 책정했다. 그런데 작품 안에는 16명보다 더

많은 사람들이 있는데, 그들은 렘브란트가 그냥 그린 배경의 일부이다. 그 배경에는 죽은 닭을 허리에 매고 있는 유명한 소녀도 포함된다. 그뿐만 아니라 반닝 코크 대위와 소녀 뒤에 2명의 남자가 서 있고, 오른쪽에는 투구를 쓴 병사와 왼쪽에는 녹색 옷에 모자를 쓰고 있는 이 부대의 기수인 얀 코르넬리센^{Jan Visscher Cornelissen} 사이에서 어깨 너머로 빼꼼히 눈만 내놓고 있는 사람이 바로 렘브란트 자신이다. 이렇게 작품 한 부분 한 부분, 작품의 크기와 내용에 따라 그림 값이 정해지는, 즉 미술작품이 상품으로 되어버렸다.

네덜란드의 독립과 중산층이 바꿔놓은 미술시장

작품에 등장인물 수대로 가격이 정해지는 시스템에 대해서 알려면, 네덜란드의 역사를 알아야 한다. 바이킹의 침략과 중세 암흑기를 무사히 넘은 네덜란드는 곧바로 흑사병이 돌아 수많은 노동력을 잃었고 그 빈자리가 지금의 덴마크, 스웨덴 등 스칸디나비아 제국과 동쪽 독일의 이민자들로 채워졌다. 그렇게 지금의 다문화 네덜란드가 만들어졌다고 볼 수 있을 것이다. 지금의 벨기에는 프랑스 이민자들까지 섞이면서 북부는 네덜란드어, 남부는 프랑스어로 언어가 나눠지기까지 했는데 원래는 네덜란드의 일부였다.

이민자들로 노동력이 채워졌고, 이후 스페인으로부터의 독립으로 구귀족들이 물러나고 무역과 상업으로 성공한 계급이 그들의 자

산을 사들이며 막대한 부를 얻게 되면서 중산층과 부유층의 비율이 높아졌다. 이들은 이전 스페인 점령기의 귀족들처럼 암스테르담이나 레이덴Leiden 같은 대도시에 살면서 시골에 별장과 성을 샀고, 자신의 집과 집무실을 미술 작품으로 채우기 시작했다.

자신과 가족들의 초상화를 의뢰했고, 그렇게 네덜란드의 초상화 시장이 급격히 발전하기 시작했다. 이때 가장 명성을 떨쳤던 화가로 렘브란트 판 레인과 프란스 할스Frans Hals를 들 수 있다. 네덜란드와 북유럽에 이탈리아의 바로크 양식을 소개한 페테르 파울 루벤스Pieter Paul Rubens는 1570년에 태어나 1640년에 죽었고, 렘브란트는 1606년에 태어나서 1669년에 죽었는데, 이 둘은 선후배이자 스승과 제자의 관계였다. 하지만 둘의 작품은 완전히 다른 내용을 다룬다. 그만큼 네덜란드의 미술시장은 급격한 속도로 변했다.

이전까지만 해도 초상화는 전신이나 또는 앉아있는 자세를 주로 그렸는데 17세기에 들어서는 작품을 자신의 집무실, 복도, 거실 등에 걸기 때문에 자연스럽게 가슴 위로 그리며 얼굴에 집중한 초상화가 유행했다. 이런 초상화를 트로니tronie라고 부르는데, 전형적인 네덜란드 바로크 시대 초상화의 특징이다. 그림의 평균 크기가 작아지자 자연스럽게 작품의 가격도 낮아졌고, 미술 작품을 살 수 있는 계층 역시 넓어지게 된 것이다. 즉 서민들도 마음만 먹으면 작품을 살 수 있었고, 의뢰할 수도 있었던 것이다.

이런 상황이 오자 이제는 시장을 채워줄 공급이 부족한 상황에 이르게 되었다. 특히 돈이 가장 많이 몰린 분야는 다름 아닌 회화였

다. 미술 작품을 의뢰하는 고객들은 자기 자신과 가족들을 작품으로 갖고 싶어 했고, 때로는 화가에게 어떤 자세와 어떤 의상 등 직접 자신이 원하는 모습을 그려달라고 직접 요구하기도 했다. 그렇다 보니 화가들은 더 이상 교회와 정부 기관으로부터 작품을 의뢰받지 않아도 그림을 그려 먹고 살 수 있었고, 시장의 가격은 자꾸 낮아지면서 새로운 가격 시스템이 등장하게 되었다.

그뿐만 아니라 지금까지 가장 큰 고객이었던 교회는 미술 시장에서 그 규모를 잃게 되었는데 그 이유는 스페인으로부터의 독립이 네덜란드를 개신교 국가로 바꾸어놓았고, 네덜란드에 가장 먼저 들어온 칼뱅주의의 영향으로 십자가 이외의 모든 교회 내부 장식품을 모두 우상숭배로 몰아서 교회 내 성화와 조각들을 파손시키기까지 했기 때문이다. 즉 1556년 교회의 성모 마리아 조각 등을 부수는 성상 파괴 운동Beeldenstorm이 결국 네덜란드 독립 전쟁의 발발이 된 것이다. 그렇게 성화 제작은 네덜란드에서 거의 사라지게 되었고, 지금까지 미술의 중심이 옮겨 다닐 때마다 바로크 미술의 중심이었던 네덜란드의 미술시장 시스템이 같이 따라가며 발전한 것이다.

밤같이 어두운 대낮 순찰, 그리고 액자에 맞게 작품 자르기

프란스 반닝 코크 대위와 노란 옷을 입고 있는 빌렘 반 라위텐뷔르흐 중위의 부대가 순찰을 나가기 전 준비하고 있는 모습으로, 원

래는 낮에 일어난 일이었다. 단지 너무 어둡게 그려서 사람들이 밤에 순찰을 나가는 부대로 착각하고 〈야간순찰〉이라는 이름으로 명명하게 되었다. 어떤 자료에 따르면 이 작품이 벽난로 위에 걸려있어서 그을음 때문에 어두워졌다고 하는데 정확한 근거는 없다.

만약 그을음 때문이라면 중위나 금색 옷을 입은 소녀의 옷 역시 설명할 수 없을 것이다. 이것은 렘브란트 역시 카라바조의 테네브리즘을 이용해 빛을 더욱 잘 표현하기 위함으로, 배경을 어둡게 칠하기도 했고, 거기에 어두운 바니시°를 덮어서 더 밤처럼 보이게 했다. 스웨덴 출신 독일 화가 아구스트 얀베리August Jernberg가 1885년에 그린 암스테르담 트리펜하우스의 〈야간순찰Die Besucher vor Rembrandts Nachtwache in Amsterdam〉을 봐도 충분히 어둡다.

그런데 한 가지 특이할 점은 원작보다 더 크다는 것이다. 오구스트 얀베리가 그린 〈야간순찰〉은 원본에는 없는 왼쪽 인물 몇 명이 있고, 상단의 아치가 다르다. 이것은 렘브란트의 원작이 잘려 나갔기 때문이고, 오구스트 얀베리가 원작을 보고 그린 것이 아니라는 이야기다.

사실 〈야간순찰〉의 원래 사이즈는 더 컸다. 그러나 1715년에 이 작품을 암스테르담 시청의 벽의 기둥 사이에 걸기 위해서 상하·좌우의 4개 면을 잘라버렸다. 지금으로서는 상상도 할 수 없는 일이지

● 바니시(varnish)란 작품을 긁힘이나 먼지로부터 보호하기 위해서 다 마른 작품 위에 바르는 일종의 코팅제 역할을 하는 용액이다.

〈야간순찰〉 모작, 게리트 룬덴스, 캔버스에 유화, 66.8×85.4cm, 1642, 내셔널 갤러리, 영국 런던

〈트리펜하우스의 야간순찰〉, 오구스트 얀베리, 캔버스에 유화, 65×81cm, 1885, 말뫼 미술관(Malmö konstmuseum), 스웨덴 말뫼

만 옛날에는 액자에 작품을 맞춰 자르는 일은 흔한 일이었다. 왼쪽이 가장 많이 잘렸고, 위도 아치가 보이지 않을 정도로 잘렸다. 그리고 오른쪽과 아래는 아주 조금 잘렸다. 이 과정에서 왼쪽의 인물 2명이 잘려나가고, 상단은 아치 상단과 발코니가 잘려 나갔다. 이것은 렘브란트의 조수였던 네덜란드 바로크 화가 게리트 룬덴스Gerrit Lundens가 〈야간순찰〉이 완성되고 작은 크기의 모작을 그려놓아서 얼마나 잘려 나갔는지를 정확하게 확인할 수 있다.

이후 나폴레옹이 쳐들어왔고, 작품은 네덜란드의 갑부 집안인 트립의 맨션Trippenhuis으로 옮겨졌으며 1885년 라이크스뮤지움이 완공되자 지금의 위치로 온 것이다. 오구스트 얀베린은 잘리기 전의 〈야간순찰〉을 그렸기 때문에 렘브란트의 원작을 보지 못했거나, 아니면 트리펜하우스를 방문하고 자신의 작업실에서 게리트 룬덴스의 작품을 보고 그렸을 것이다.

이렇게 네덜란드 황금기는 미술 기법의 발전만 가져온 것이 아니라 미술 시장에도 큰 변화를 일으켰다.

Bonus!

〈야간순찰〉의 주인공 반닝 코크 대위는 검은 옷을 입고 있는데도 작품에서 가장 먼저 눈에 띄는데, 이것은 빛의 거장 렘브란트의 기가 막힌 빛의 표현 기법으로 관객의 시선을 끌어들였기 때문이다. 그런데 빛 때문에 생긴 반닝 코크 대위의 손 그림자는 다른 그림자와는 다르게 홀로 다른 각도로 떨어지고 있다. 바로 반 라위턴뷔르흐 중위의 사타구니에 떨어져 있어서 재밌는 상상을 불러일으킨다.

네덜란드 황금기를 잇는
머스트 해브 아이템

미술의 중심이 이탈리아에서 네덜란드로 넘어와 바로크 미술은 짧은 시간에 급성장했다.
비운의 화가 카렐 파브리티우스의 걸작 〈황금방울새〉가 그 공백을 이어준다.

〈황금방울새〉
카렐 파브리티우스

네덜란드 황금기는 사실 바로크 미술의 거의 전부를 차지한다고 해
도 과언이 아닐 정도다. 이탈리아에서 시작된 바로크 미술은 페테르
파울 루벤스에 의해서 네덜란드에 소개되었고, 프란스 할스가 이를
널리 알렸으며, 렘브란트 판 레인이 걸작을 쏟아내며 미술 세계의
중심을 이탈리아에서 네덜란드로 가져왔고, 요하네스 베르메르가
바로크 미술의 기술적 정점을 찍으며 이후 로코코 미술로 넘어갔다.
페테르 파울 루벤스에서 요하네스 베르메르까지 약 100년간 위 4명
거장들의 작품을 쭉 나열해서 보면 바로크 미술의 발전을 한눈에 볼
수 있다.

〈황금방울새〉, 카렐 파브리티우스, 판넬에 유화, 33.8×22.5cm, 1654, 마우리츠하이스 미술관, 네덜란드 헤이그

그런데 유독 렘브란트와 베르메르의 기법적인 부분은 물론이고 내용적으로도 차이가 크다는 것을 알 수 있다. 물론 급속도로 줄어드는 추세였지만 렘브란트까지만 해도 성경과 신화 내용의 작품을 많이 그렸다. 그러나 렘브란트를 이은 베르메르의 작품에서는 성경과 신화의 내용은 전혀 찾아볼 수도 없고 〈진주 귀걸이를 한 소녀〉 같은 일상을 그렸다. 렘브란트가 63세의 나이로 세상을 떠났을 때 베르메르는 37세이나 됐는데 말이다. 이 둘의 작품은 나이차보다 더 많은 차이를 보인다.

이 둘 사이를 이어주는 역할을 하는 거장이 바로 카렐 파브리티우스Carel Pietersz. Fabritius이다. 1622년에 태어난 카렐 파브리티우스는 렘브란트의 제자이자 조수였고, 또한 베르메르의 스승이었다.[*]

카렐 파브리티우스는 1654년 10월 12일, 델프트의 폭약공장 폭발 사고로 32세의 젊은 나이에 세상을 떠났다. 그의 작품 역시 대부분 폭발 사고와 함께 타버렸고 남은 작품은 13점이 전부다. 그가 사망한 1654년에 그린 작품은 딱 3점 살아남았는데 그 중의 한 점이 바로 〈황금방울새Het puttertje〉다.

• 카렐 파브리티우스가 요하네스 베르메르의 스승이었음을 증명하는 정확한 근거는 없지만 함께 델프트 길드의 회원이었고, 요하네스 베르메르의 초기 작품이 카렐 파브리티우스의 기법을 이어받은 것을 쉽게 찾아볼 수 있다.

대리 만족으로 갖는 트롱프뢰유

황금방울새는 약 10cm 정도밖에 되지 않는 작은 새로, 작품 역시 세로 33.8cm밖에 안 되는 작은 그림이다. 즉 카렐 파브리티우스의 〈황금방울새〉는 실제 방울새의 크기에 맞게 굉장히 사실적으로 그려진 동물화다.

그래서 적당한 거리에서 보면 진짜 작은 새가 새장에 앉아있는 것 같은 착각을 준다. 이런 작품을 트롱프뢰유trompe-l'œil라고 한다. 트롱프뢰유는 대상을 세밀하게 그려 굉장히 사실적으로 묘사해 마치 실제의 것을 보는 듯한 착각을 주게 만드는 기법이다. 눈속임 기법이라고 보면 된다.

사진과 똑같이 그리는 극사실주의와는 다른데, 트롱프뢰유는 내가 갖고 싶은 물건이나 황금방울새 같은 동물 등을 갖지 못할 때 대신 그림으로 그려서 대리 만족을 느끼는 일종의 트릭아트와 비슷하다고 생각하면 되겠다. 예를 들어 휑한 벽에 바이올린이나 악기가 걸린 그림, 찬장에 예쁜 그릇이 그려진 그림, 창 밖에 멋진 테라스가 그려진 그림 등이다.

그래서 트롱프뢰유의 배경도 일반인들의 집 벽과 비슷하게 그렸다. 트롱프뢰유의 역사는 굉장히 오래 되었지만 네덜란드에서 황금기를 맞았고, 이후에는 잠시 주춤하다가 초현실주의와 함께 현대에 다시 활발하게 그려지고 있다.

황금방울새는 1600년대 당시 네덜란드에서 엄청 유행했던 새였

다. 네덜란드 아이들이라면 꼭 키우고 싶었던 새였기도 했다. 황금
방울새에게 작은 버켓으로 물을 떠오게 연습시켰기 때문인데, TV나
다른 오락거리가 많지 않았던 시절에 이런 동물은 주말 예능 프로그
램을 대신할 정도로 인기가 많았다. 카렐 파브리티우스의 〈황금방
울새〉를 집 외벽에 걸어두면 지나가는 사람들이 모이를 주러 가까
이 왔을지도 모른다. 방울새의 다리에 체인까지 묶여 있어서 더 사
실적으로 보인다. 이 당시 이같은 트롱프뢰유는 인기 작품이었다.

〈황금방울새〉의 크기는 작지만 카렐 파브리티우스의 뛰어난 실
력을 마음껏 볼 수 있는 작품이다. 우선 작품의 대부분은 큰 붓으로
슥슥 그렸고, 체인과 벽에 박힌 못 정도만 세필로 섬세하게 그렸다.
그럼에도 굉장히 사실적이다. 그뿐만 아니라 오른쪽을 향하는 새의
머리는 정면을 향하며 관객을 바라보고 있다. 이것이 황금방울새를
더욱 갖고 싶게 만든다. 작품이든 진짜 새든 말이다.

렘브란트와 베르메르를 이어주는 거장이라더니?

카렐 파브리티우스의 본명은 카렐 피테르스Carel Pietersz이다. 파브
리티우스Fabritius는 라틴어로 '손으로 일하는 사람'이라는 뜻으로, 카
렐 피테르스는 원래 목수였다. 그러다가 암스테르담 렘브란트의 공
방에서 그의 조수로 그림을 그리며 배웠고, 델프트로 옮겨 일상과
풍경을 그리는 등 활발한 활동을 하다가 죽기 2년 전에 델프트 길드

〈보초〉, 카렐 파브리티우스, 캔버스에 유화, 68×58cm, 슈베린 국립중앙박물관Staatliches Museum Schwerin, 독일 슈베린

에 가입했다. 이 시기에 요하네스 베르메르와 함께 델프트에서 활동했는데, 베르메르가 파브리티우스에게서 그림을 배웠다는 흔적을 많이 찾아볼 수 있다.

카렐 파브리티우스가 죽은 해에 그려진 작품 중 황금방울새와 함께 살아남은 다른 작품 〈보초De poort bewaker〉에서 졸고 있는 보초가 쓰고 있는 금속 헬멧의 표면을 보면, 요하네스 베르메르의 진주가 바로 생각날 정도로 흡사하다. 카렐 파브리티우스는 금속과 빛이 반사되는 표현 방법을 요하네스 베르메르가 반짝이는 진주를 그리기 약 몇 년 전부터 그렸다. 그 기술은 자연스럽게 베르메르에게 전해졌다.

붓질 자국을 보면 진주 귀걸이와 거의 같음을 알 수 있다. 그뿐만 아니라 〈황금방울새〉가 앉아 있는 뒷벽의 표현 기법 역시 요하네스 베르메르가 그린 실내의 벽과 아주 흡사하다. 그들의 작품 크기 역시 비슷하다.

카렐 파브리티우스의 초창기 작품부터 마지막 작품까지 약 13점 되는 작품을 렘브란트와 베르메르 사이에 끼워 넣으면, 자연스러운 네덜란드 황금기 미술이 완성된다.

Bonus!

2013년 9월, 미국의 소설가 도나 타트(Donna Tartt)는 카렐 파브리티우스의 작품과 같은 제목의 소설을 발표했다. 출간과 함께 바로 베스트셀러에 올랐고, 2014년에는 퓰리처상 소설부문도 수상한 베스트셀러 중의 베스트셀러가 되었다. 우리나라에는 2015년 6월에 출간되었다. 작품의 내용 역시 카렐 파브리티우스의 〈황금방울새〉를 소재로 썼다.

네덜란드 바로크 기술이
총집합된 걸작

바로크 미술의 모든 것을 알고 싶다면
요하네스 베르메르의 〈회화의 예술〉을 보라!

〈회화의 예술〉

요하네스 베르메르

대부분의 거장들은 수백에서 수천 점의 작품을 남겼다. 습작을 포함한 숫자이다. 그러나 다른 화가들에 비해 그림 그리는 속도가 늦었던 요하네스 베르메르는 몇 점 남기지 않았다. 지금까지 그의 작품으로 알려진 작품은 많아야 40여 점 정도다. 더 그렸겠지만 찾지 못하는 작품들이 있을 수도 있다. 요하네스 베르메르가 죽고 나서 바로 그의 이름과 작품은 잊히고 뿔뿔이 흩어졌기 때문이다.

그 중에서 거장 요하네스 베르메르가 자신의 걸작을 그리기 위해 마음먹고 그린 작품이 바로 〈회화의 예술^{De Schilderkunst*}〉이다. 요하네스 베르메르는 〈회화의 예술〉을 판매용이 아닌 자신의 실력을 과

〈회화의 예술〉, 요하네스 베르메르, 캔버스에 유화, 130×110cm, 1665~1668, 비엔나 미술사 박물관
Kunsthistorisches Museum Wien

시하기 위해 그린 비매 작품으로, 죽을 때도 가족들에게 판매하지 말 것을 유언으로 남겼을 정도였다.

〈회화의 예술〉은 다른 작품과 많이 다른 점을 가지고 있다. 우선 크기부터가 다르다. 요하네스 베르메르를 대표하는 작품인 〈진주 귀걸이를 한 소녀Meisje met de parel, 1665년 작〉는 44.5×39.0cm의 작은 작품이다. 〈우유를 따르는 하녀De Melkmeid, 1661년 작〉 역시 45.5×41cm로 작다. 영국 왕실의 소장품인 〈음악수업De muziekles, 1665년 작〉은 74.6×64.14cm로 조금 더 크며, 나치Nazi가 약탈해서 보물로 모셨던 〈천문학자De astronoom, 1668년 작〉 역시 50×45cm로 상당히 작은 작품에 속한다. 반면 〈회화의 예술〉은 130×110cm로, 그가 약 10년 전에 그린 〈뚜쟁이De koppelaarster〉의 크기 143×130cm와 비슷하다.

43세 밖에 살지 못했지만 짧은 기간 동안 작품에서 많은 변화를 보였기 때문에 그의 삶에서 10년은 엄청 긴 기간으로 볼 수 있다. 요하네스 베르메르가 활동했던 1600년대의 네덜란드 델프트Delft에는 도시의 규모에 비해 화가들과 화실이 많았고, 미술품 거래도 활발했다. 구매자는 아무 때나 화가의 작업실을 방문해서 작품을 보고 구매를 할 수 있었던 시대였다.

그러던 1663년 어느 날, 프랑스 리옹 출신의 외교관 발타자르 드 몽코니Balthasar de Monconys가 요하네스 베르메르의 작업실을 방문했다. 그러나 베르메르는 마땅히 보여줄 작품이 없었다. 이에 절대 팔

• 제목인 〈회화의 예술〉은 〈회화의 기술〉로 번역되기도 한다.

지 않고 고객들에게 샘플로 보여줄 자신을 대표할 작품을 구상해 3년간 모든 기술을 다 담은 걸작을 그리게 되었다. 요하네스 베르메르라는 네덜란드 황금기는 물론이고 바로크 미술 전체를 대표하며 서양미술에서 절대로 빼놓을 수 없는 거장이 자신의 모든 기술을 다 담았으니 감히 걸작이라 하지 않을 수가 없을 것이다.

카메라 옵스큐라와 몰스틱 등 보조기구의 사용

〈회화의 예술〉을 보면 재미있는 특징을 몇 개 볼 수 있다. 우선 물감으로 그린 회화임에도 작품 왼쪽 하단 커튼과 의자 등받이의 솔, 그리고 책상에 늘어진 스카프와 천을 보면 중앙의 인물들보다 약간 뿌옇다. 마치 사진의 아웃 포커싱* 효과를 보는 듯하다.

카메라가 나오려면 아직 200여 년은 더 기다려야 하는데 어떻게 이런 효과를 회화 작품에서 볼수 있을까, 의아해할 수도 있지만 요하네스 베르메르는 그림을 그릴 때 카메라 옵스큐라camera obscura라는 장비를 사용했기 때문에 아웃 포커스 현상을 보이는 그대로 그림에 그리게 된 것이다. 카메라 옵스큐라에서 라틴어로 카메라camera는 '방'이고, 옵스큐라obscura는 '어두운' '암흑'이라는 뜻으로 합치면

* 아웃 포커싱은 아웃 포커스(out of focus)의 잘못된 표기로, 사진을 찍을 때 초점거리에 따라 초점이 맞지 않는 부분이 흐리게 보이는 현상을 뜻한다.

카메라 옵스큐라의 원리, 라이너 겜마 프리사우스Reiners Gemma Frisius의 저서 『De Radio
Astronomica et Geometrica』, 1545

'암실'이 된다. 카메라 옵스큐라는 단어 그대로 암실에 뚫은 작은
구멍을 통해 밝은 밖의 피사체를 반사시켜 형상을 만들어 그 위에
따라 그리는 장비다.

카메라 옵스큐라의 작동 개념은 사실 굉장히 오래되어 수만 년
전 고대 종교 의식으로 올라간다. 하지만 화가들이 사용할 수 있도
록 렌즈와 거울이 들어간 장비는 1450~1500년대, 레오나르도 다빈
치가 이와 비슷한 장비를 사용했을 것으로 추정하고 있다. 이후 갈
릴레오 갈릴레이Galileo Galilei나 안토니 반 레벤후크Antonie van Leeuwenhoek•
와 같은 학자들의 지속적인 렌즈 기술의 발전으로 보다 선명한 카

• 안토니 반 레벤후크는 네덜란드 델프트에서 태어난 미생물학자이며, 수백 개의 렌즈를 직접 깎아 최대 500
배까지 확대해서 볼 수 있을 정도로 정밀한 현미경을 만들었다.

메라 옵스큐라를 만들 수 있었다. 〈진주 귀걸이를 한 소녀〉 작품과 화가 요하네스 베르메르의 삶을 잘 보여주는 스칼렛 요한슨Scarlet Johansson과 콜린 퍼스Colin Firth 주연의 영화 〈진주 귀걸이를 한 소녀Girl with a Pearl Earring, 2004〉에서 베르메르가 사용했던 카메라 옵스큐라 및 사용하는 모습을 볼 수 있다. 카메라 옵스큐라를 사용하면 오차가 거의 없이 세팅을 캔버스에 옮길 수 있는 장점이 있지만, 초점을 잡는 과정에서 원근이 무시되어 초점이 맞지 않는 부분은 아웃 포커스 현상이 생기게 된다.

카메라 옵스큐라의 사용을 더 분명하게 볼 수 있는 작품은 요하네스 베르메르의 1662년 작 〈물 주전자를 든 여인Vrouw met waterkan〉이다. 주인공 여자가 잡고 있는 은주전자 하단에 비친 카메라 옵스큐라를 요하네스 베르메르는 그대로 그려 놓았다.

두 번째로 사용한 보조 도구는 작품에서도 볼 수 있는데 바로 그림을 그리고 있는 화가가 들고 있는 작대기다. 작품 속 화가가 붓을 든 손을 캔버스에 기댄 작대기 위에 올리고 그림을 그리고 있는데 이 작대기를 몰스틱maulstick이라고 부른다.

몰스틱의 목적은 다음과 같다. 붓을 들고 그릴 때 팔꿈치와 팔목을 바닥이나 벽에 대면 훨씬 덜 떨게 되는데, 서양화는 캔버스를 이젤에 올려 세워놓고 그리고, 게다가 유화는 건조 속도가 느려서 팔목이나 손바닥이 닿으면 작품을 바로 망치게 되므로 몰스틱을 캔버스나 이젤에 기대고 그 위에 팔목을 걸쳐 손목 떨림을 줄인다. 몰스틱은 공중에 떠 있는 지지대 역할을 하는 것이다. 캔버스에 상

처가 나지 않도록 작대기 끝에는 국기봉처럼 천으로 동그랗게 공을 만들어 끼웠다. 몰스틱 대신 우산이나 지팡이를 사용할 수 있지만 국기봉 모양의 몰스틱이면 캔버스 여기저기 아무 곳에나 대고 그릴 수 있다.

몰스틱의 사용은 굉장히 오래 되었다. 이미 중세시대 화가의 그림 그리는 모습을 그린 작품에서 몰스틱이 등장하고, 렘브란트나 다른 거장들도 붓과 함께 작대기를 들고 있는 자화상을 그렸다. 몰스틱은 지금 서양의 구상 화가들이 사용하고 있고, 요하네스 베르메르를 존경했던 살바도르 달리는 1934년에 〈테이블로 사용할 수 있는 델프트의 베르메르 귀신The Ghost of Vermeer of Delft Which Can Be Used As a Table〉이라는 작품에서 베르메르 귀신이 몰스틱에 오른손을 걸치고 있는 모습을 그렸다. 필자 역시 그림을 그릴 때 몰스틱을 사용한다.

뮤즈 클리오와 자화상

몰스틱을 설명하는 부분에서 이미 짐작한 독자도 있을 것이다. 그림을 그리고 있는 화가는 바로 요하네스 베르메르 자신이다. 보통 화가들은 물감이 묻은 지저분한 작업복을 입고 그림을 그리지만, 작품 속 화가는 당시 귀족들의 복장을 하고 그림을 그리고 있다. 허리에 칼만 차고 있으면 백작이라고 해도 될 것 같다. 왼쪽에는 빛나는 앵두 입술을 가진 예쁜 소녀가 있다. 누구를 모델로 그렸

는지는 아무도 모른다. 베르메르의 아내 카타리나^{Catharina Bolenes}라는 자료도 있지만 이 작품을 그렸을 때 카타리나는 이미 30대 중반이었다. 그러나 그림만 보고 클리오^{Κλειώ}를 그렸다는 것을 바로 알 수 있다.

클리오는 그리스 신화에서 제우스와 기억의 여신 므네모시네^{Μνημοσύνη} 사이에서 태어난 아홉 자매와 3명을 더한 12뮤즈 중 한 명이다. 클리오는 역사와 영웅시를 담당했다. 클리오는 월계관을 쓰고 한 손에는 트럼펫을, 다른 손에는 양피지를 들고 있는데 이후 미술 작품에는 양피지 대신 책을 들고 있는 모습으로 등장한다. 투키디데스나 헤로도토스의 책을 들고 있는 것으로 추정된다. 작품에 역사를 주관하는 뮤즈인 클리오를 그린 데서 이 작품 역시 역사적 의미를 담았다고 추정할 수 있다.

역사와 종교적 의미

작품 속 배경은 요하네스 베르메르의 작업실이다. 왼쪽의 창문과 벽의 지도는 다른 작품에서도 쉽게 찾아볼 수 있다. 그러나 〈회화의 예술〉에서 지도는 90° 시계 방향으로 돌려놓은 네덜란드이며, 중간에 짙은 주름으로 네덜란드를 남북으로 나눴다. 이것은 당시 네덜란드의 북부인 위트레흐트 연합이었던, 네덜란드 공화국과 남부의 합스부르크 신성로마제국을 의미한다. 신성로마제국은 가톨릭 국

가였고, 네덜란드 공화국은 개신교를 받아들여 네덜란드에서는 가톨릭을 몰아냈던 시대였다.

요하네스 베르메르는 특별히 종교에 헌신적인 인물은 아니었지만 결혼의 조건으로 가톨릭으로 개종했었고, 당시 가톨릭은 탄압을 받아 숨어서 미사를 지내야 했다. 천장에 금으로 만든 샹들리에의 머리 부분은 양방향 독수리 머리 모양을 하고 있는데, 이것 역시 합스부르크 신성로마제국의 문장이다. 하지만 샹들리에에 초가 없는데, 이것은 네덜란드에서 물러나는 가톨릭을 의미한다. 지도를 좀 더 자세히 보면 북부 네덜란드 해안에 많은 배를 볼 수 있는데, 이것은 네덜란드 공화국의 통일을 의미하는 것으로 해석되고 있다.

Bonus 1!
요하네스 베르메르는 죽을 때 약 20억 원 정도의 빚을 졌는데 그의 가족들은 결국 파산했다. 그리고 그의 집과 작품은 모두 경매에 팔렸는데 그의 아내 카타리나가 〈회화의 예술〉만큼은 잘 숨겼지만 결국엔 이 작품 역시 들켜서 경매에서 헐값에 넘어갔다. 거의 200년 동안 페테르 드 호흐(Pieter de Hooch)의 작품으로 잘못 알려져 떠돌다가 1860년 독일의 미술사학자 구스타프 프리드리히 바근(Gustav Friedrich Waagen)에 의해 원래 명성을 되찾게 되었다. 이후 제2차 세계대전 중에 히틀러 나치의 약탈로 소금 광산에 보관되어 있다가 전쟁이 끝난 후 지금의 비엔나에 정착하게 되었다.

Bonus 2!
서양에서 화가들이 몰스틱을 쓸 때 우리나라의 조상들도 그와 비슷한 장비를 사용했다. 장척(長尺)이라는 일종의 막대기 겸 자로 사용하는 장비인데, 보통 90cm 정도에서 필요에 따라 길게는 4m까지도 사용한다. 단청 작업을 할 때 주로 사용하는데, 장척에 오른 손목을 받치고 작업한다. 직선을 그을 때도 쓰지만 천정이나 기둥 채색을 할 때 손 떨림을 예방하고 정교한 칠을 할 수 있도록 사용한다.

스페인 바로크

일반적으로 서양미술사에서 스페인 바로크를 따로 분류하지는 않는다. 후기 바로크 시대로 네덜란드 황금기와 겹치며, 명암 등의 표현 기법과 원근법 등의 미술의 기본 기술은 이탈리아 르네상스와 네덜란드 바로크가 서로 섞인 모습을 보이기 때문이다.

필자는 스페인 바로크를 따로 뺐는데 스페인 미술의 거장 디에고 벨라스케스와 후세페 데 리베라Tusepe de Rivera의 작품이 이후 스페인 미술은 물론이고 서양미술에 큰 영향을 끼쳤고, 스페인 미술이 서양미술에서 큰 비중을 차지하게 되는 출발이 되었기 때문이다. 또 다른 이유로는 스페인 제국의 거대한 영토 덕에 식민지에 스페인 바로크 건축 양식으로 성당이 지어지고 스페인 바로크 미술이 멕시코와 남미까지 퍼지면서 라틴 아메리카 미술이 시작되었기 때문이다.

서양미술사가 유럽을 중심으로 쓰였기 때문에 스페인 바로크 미술은 따로 분류가 되지 않지만, 미술의 중심이 20세기 이후 미국으로 옮겨가면서 같이 미술의 중심에 등장하는 라틴 미술을 이해하기 위해서는 스페인 바로크 미술을 꼭 봐야 한다. 20세기 라틴 미술의 거장으로는 누구나 한 번쯤 들어봤을 디에고 리베라Diego Rivera와 프리다 칼로Frida Kahlo가 있다.

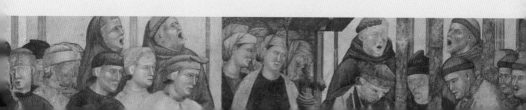

존경하는 화가에게
왕이 직접 그려 넣은 휘장

스페인 미술의 거장 디에고 벨라스케스의 걸작 〈라스 메니나스〉는
스페인 미술의 독자적인 방향을 구축했다.

〈라스 메니나스〉

디에고 벨라스케스

일반적으로 서양 미술사의 주요 화가들은 이탈리아와 프랑스 출신인 것으로 알고 있다. 이 책 역시 대부분이 이탈리아와 프랑스 화가들의 작품으로 채워져 있는데, 미술의 중심이 이탈리아에서 프랑스로 이어지는 걸 어쩌겠는가!

네덜란드와 영국, 그리고 스페인이 그 뒤를 쫓고 있다. 한때 남미는 물론이고 필리핀까지 진출했던 스페인은 미술에서도 엄청난 힘을 과시했다. 대표적인 화가로 파블로 피카소, 살바도르 달리, 프란시스코 데 고야, 안토니 가우디*가 있는데 최고의 거장은 단연 디에고 벨라스케스Diego Rodríguez de Silva y Velázquez다. 벨라스케스는 앞에 나

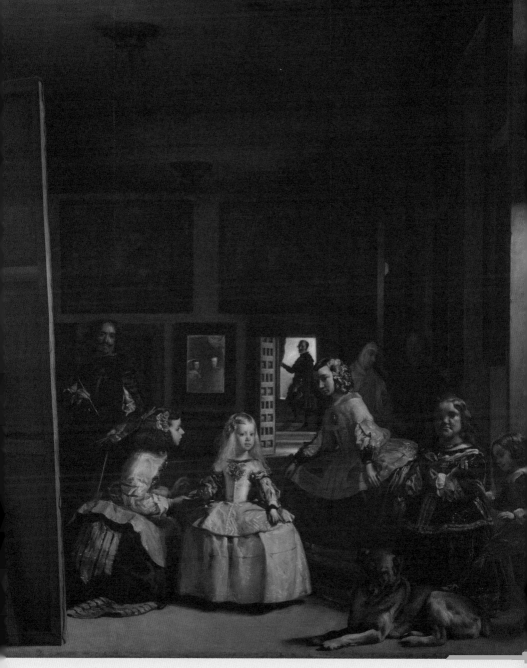

〈라스 메니나스(시녀들)〉, 디에고 벨라스케스, 캔버스에 유화, 318×276cm, 1656, 프라도 미술관, 스페인 마드리드

열한 화가들을 포함한 전 세계 수많은 화가들의 우상이자 존경의 대상이었다.

디에고 벨라스케스는 1599년 세비야Seville에서 태어나 23세의 젊은 나이에 스페인 궁정화가가 되었다. 〈필리페 4세의 초상Felipe IV de castaño y plata〉과 〈바쿠스의 승리El Triunfo de Baco〉, 〈교황 인노켄티우스 10세의 초상Papa Inocencio X〉 등 수많은 걸작을 남겼고 그중에서도 〈라스 메니나스Las Meninas〉가 디에고 벨라스케스를 대표하는 가장 유명한 작품이다.

파리 루브르 박물관의 〈모나리자〉를 보고 실망한 분들이 제법 많다. 헤이그 마우리츠하이스 미술관의 〈진주 귀걸이를 한 소녀〉를 보고 허무함을 느낀 독자도 많을 것이다. 그러나 마드리드 프라도 미술관의 〈라스 메니나스〉를 보고 그 자리에서 잠깐이라도 제정신을 지킨 독자는 거의 없을 것이다.

일단 〈라스 메니나스〉의 압도적인 크기에 기가 눌린다. 그리고 세밀함과 사실적인 표현력까지 느껴지니 정말 대단한 작품이다. 그뿐만 아니라 구도, 시점, 원근, 기하학까지 모든 기술이 총동원되어 적용된 걸작이다. 그래서 모든 서양미술사 책에 꼭 언급하는 작품이기도 하고, 서양화를 전공한 학생들에게는 교과서와도 같은 작품이다. 서양의 모든 대가들은 〈라스 메니나스〉를 반드시 공부했다.

• 안토니 가우디(Antoni Gaudi 1852~1926)는 스페인 레우스 출신의 세계적인 천재 건축가로 사그라다 파밀리아 대성당(Sagrada Família Basilica), 카사 밀라(Casa Milà) 등 아름다운 건축물을 남겼다.

왕의 시선으로 바라보는 공주와 시녀들

'Las Meninas'는 항시 대기하는 여인들, 즉 시녀라는 뜻이다. 작품 속 디에고 벨라스케스의 방에는 6명의 여인과 3명의 남성, 거울에 남녀 2명, 그리고 개 한 마리가 있다.

작품에서 가장 유명한 소녀는 5세 마르가리타 테레사 공주^{Infanta} ^{Margaret Theresa}로 이후 신성로마제국의 황제 레오폴트 1세^{Leopold I}의 왕비다. 마르가리타 테레사 공주는 필리페 4세의 당시 생존한 유일한 자녀였다.

두 번째로 눈이 가는 머리가 큰 난쟁이 하녀는 연골형성부전증[•] 환자 시녀로 그녀의 이름은 마리바르볼라^{Maribarbola}다. 마르가리타 테레사 공주 양 옆으로 2명의 시녀가 있는데 공주 앞에서 무릎을 꿇고 빨간 물 잔을 건네고 있는 소녀는 마리아 오거스티나 사르미엔토^{María Agustina Sarmiento de Sotomayor}고, 다른 시녀는 이사벨 데 벨라스코^{Doña Isabel de Velasco}다. 가장 오른쪽 구석에서 개를 발로 건드리고 있는 시녀는 니콜라시토 페르투사토^{Nicolasito Pertusato}다. 이 4명이 바로 작품의 제목인 '시녀들'이다. 당시에는 난쟁이가 애완동물로 취급을 받았기 때문에 난쟁이 하녀 마리바르볼라는 개와 함께 그려진 것이다. 불과 몇십 년 전까지만 해도 서커스에서 난쟁이들을 볼 수 있었던 것을 생각하면 쉽게 이해가 될 것이다.

• 연골형성부전증은 큰 머리와 짧은 몸을 가진 난쟁이 병을 말한다.

왼쪽 큰 캔버스 뒤에서 그림을 그리는 척하는 사람이 화가 디에고 벨라스케스 자신이며, 시녀들 뒤에 수녀 복장의 여인은 시녀장 마르셀라Marcela de Ulloa, 남자는 수행원 돈 디에고 루이스Don Diego Ruiz de Ascona로 추정된다. 문에서 멋진 포즈로 서 있는 남자는 왕비의 시종 돈 호세 니에토 벨라스케스Don José Nieto Velàzquez이고, 거울에 비친 남녀는 펠리페 4세와 마리아나 왕비다. 왕과 왕비, 그리고 공주가 움직일 때 같이 움직이는 시종들이 모두 등장했다.

작품 속 배경은 마드리드의 알카사르 궁*에 있는 디에고 벨라스케스의 작업실이며, 벨라스케스는 작품 속의 공주와 시녀들, 액자 속 펠리페 4세 내외와 그들을 그리고 있는 자신을 그렸다. 이 작품이 완성되고 펠리페 4세는 자신의 집무실에 이 작품을 걸어뒀다. 왕궁이 이사를 다니면서 이 작품도 같이 따라 다녔지만 대중에게 공개된 것은 19세기 초 이때 프라도 미술관으로 옮기면서 또 다시 큰 주목을 받게 되었다.

그전까지는 왕과 측근들만 볼 수 있었던 매우 귀한 작품이었다. 그 이유는 바로 거울에 있는데, 지금 이 모습은 왕과 왕비의 시점에서 공주와 시녀들을 바라보고 있다. 관람자는 자동으로 왕이 되는 것이다. 그래서 약 150년 동안 대중에게 공개를 못하지 않았을까 싶다.

● 알카사르 궁(Alcázar)은 중세시대부터 르네상스까지 기독교 지배자들에 의해 스페인과 포루투갈에 지어진 궁전이다. 알카사르는 '성'이라는 뜻인 무어(moor) 아랍어 알 카바시(القصر)에서 나왔다. 무어 족은 아프리카 북부의 이슬람 사람들이며 이들은 중세시대 스페인을 점령했다. 마드리드의 알카자르는 신성로마제국의 황제 카를로스 5세에 의해 1537년에 지어져 1734년 화재로 소실된 전까지 스페인 왕가의 궁전으로 사용되었다.

그림 속 왕의 마지막 터치

프라도 미술관에서 〈라스 메니나스〉를 본다면 거장 벨라스케스의 붓질을 자세히 볼 수 있다. 의외로 섬세함이 떨어지는 붓질이다. 큰 붓으로 자유롭게 슥슥 그린 모습이다. 특히 개와 드레스 부분의 붓질은 날카롭기까지 하다. 굉장히 섬세한 작업이 필요할 듯한 개털과 머리카락 역시 큰 붓으로, 마치 플라멩코를 추듯이 캔버스를 휘젓고 다닌 흔적을 볼 수 있다. 많은 미술책에서는 〈라스 메니나스〉의 위대한 구도와 완벽한 황금비율이 적용된 구성에 대해서 극찬하는데, 그보다 이 작품을 대단하게 만드는 것은 소장자의 작품과 작가에 대한 사랑이지 않을까 싶다.

펠리페 4세는 자신의 화가 디에고 벨라스케스를 존경했다. 벨라스케스는 궁정화가로 지금 돈으로 작품당 몇천만 원씩 받는 스페인 최고의 화가이자 왕실의 미술품을 사모으고 관리하는 왕실 큐레이터, 즉 일종의 왕실 컬렉션 실장도 맡았다. 그래서 디에고 벨라스케스는 왕실의 돈으로 이탈리아도 가서 좋은 그림을 사모았고, 실력 있는 측근 화가들의 작품도 사모았다. 자신의 작품은 왕실 컬렉션의 1순위였고, 펠리페 4세는 매우 만족해했다.

그래서 평생 110~120점의 캔버스를 그린 디에고 벨라스케스의 작품 중 최대 70%나 되는 70여 점이 왕실 컬렉션이 되었고, 스페인 왕실 소장품이 스페인 국립 프라도 미술관으로 옮겨가면서 미술관의 주요 소장품은 15세기부터의 스페인 왕가 소장품으로 채워졌다.

이를 따로 '스페인 국립 벨라스케스 미술관'이라고 불러도 될 만큼 그의 작품 78점을 소장하게 되었다.

그뿐만 아니라 필리페 4세는 디에고 벨라스케스가 산티아고 기사 수도회Orden de Santiago에 취임하고 1년 후인 1660년에 세상을 떠나자 자신의 가족이 죽은 것처럼 슬퍼했고, 벨라스케스에게 무엇을 더 해줄 수 있을까 고민하다가 그에게 휘장을 하사했다. 바로 작품 속 벨라스케스의 가슴에 그려진 산티아고 기사수도회 휘장을 왕이 직접 그렸다. 세계를 제패한 스페인의 왕이 그림에 직접 휘장을 그려 넣었다니 디에고 벨라스케스의 위엄이 느껴지지 않는가? 그리고 펠리페 4세가 지녔던 화가와 작품에 대한 존경이 느껴지지 않는가?

Bonus!
국립 프라도 미술관(Museo del Prado)에는 1817년에 오픈한 스페인 국립 제일의 미술관답게 규모는 물론이고 소장품도 대단하다. 회화만 7,600여 점, 드로잉 8,200여 점, 판화 4,800여 점, 조각 1천여 점 이상이고, 상시 전시중인 작품은 본관에만 1,300여 점이 있다. 다른 미술관처럼 작은 작품보다 스페인 왕실이 수집한 작품답게 크기도 엄청나게 크다. 그 외 상시 3,100여 점 정도가 해외 전시중이거나 학교, 박물관, 미술관, 연구 기관으로 나간다고 한다. 매년 방문자만 300만 명이 넘고 렘브란트, 티치아노 등 유명한 화가들의 작품도 소장하고 있다. 디에고 벨라스케스의 작품만 78점, 프란시스코 데 고야 801점, 엘 그레코 42점, 그리고 후세페 데 리베라(Jusepe de Rivera) 76점 등 스페인 국보급 작품도 한가득이다. 그래서 프라도 미술관은 관장들부터가 대단한 분들이 맡았는데, 초대 관장들은 모두 귀족 출신이었고 지금은 미구엘 팔로미로(Miguel Palomir) 박사가 맡고 있다. 관장 리스트에서 가장 눈에 띄는 이름은 파블로 피카소이다. 1936년부터 1939년까지 관장으로 일했다. 이때는 스페인 내전 기간이었으며, 파블로 피카소는 스페인 국보들을 안전하게 피신시킨 영웅 중의 영웅이다.

로코코

바로크 미술을 이은 로코코 미술은 미술의 중심을 네덜란드에서 프랑스로 옮겨왔다. 네덜란드 바로크의 영향을 많이 받은 로코코 미술부터는 성경과 신화 내용이 사라지고, 미술 시장의 고객인 귀족과 부유층의 일상과 그들의 입맛에 맞는 작품들을 주로 볼 수 있다. 그렇다 보니 내용도 많이 가벼워졌고, 음란한 내용이라 볼 수 있는 귀족들의 사생활을 담기도 했다. 그뿐만 아니라 고객 자신을 과시하는 초상화가 많이 그려졌다. 물론 초상화는 네덜란드 바로크 시대에 가장 많이 그려졌다고 볼 수 있지만, 차이점은 바로크 미술을 통해 얻은 빛을 표현하는 기법에서 새로운 색들을 보게 되었고 작품이 굉장히 밝고 화려해졌다는 것이다.

회화 외에도 건축과 인테리어에서 많은 발전을 보였는데 액자와 거울, 가구 등의 꼬불꼬불하고 화려한 장식이 이 시기에 등장했다. 이것은 건물 외관과 내장 장식에도 적용되었다.

주요 화가로는 본문의 장 오노레 프라고나르와 토마스 게인스보로 외에도 장 앙트안 바토^{Jean-Antoine Watteau}, 엘리자베스 루이즈 비제 르브룅^{Élisabeth Louise Vigée-Le Brun}, 프랑수아 부셰^{François Boucher}, 모리스 켕탱 드 라 투르^{Maurice Quentin de La Tour}, 조슈아 레이놀즈 경^{Sir Joshua Reynolds}이 있다. 이들의 작품을 보면 색과 내용에서 화려함의 극치를 볼 수 있다.

서로 본 적 없는
예쁜 커플

18세기 중반부터 시작된 로코코 미술은 짧은 기간 덕에 후기 바로크라고도 불린다.
그래서 다른 2명의 화가가 다른 시기에 그린 2점의 작품이 미국에서 커플로 포장되었다.

<블루보이>
토마스 게인스보로

<핑키>
토마스 로렌스 경

미국 캘리포니아 주 로스앤젤레스 카운티 산마리노San Marino라는 도
시에는 헌팅턴 도서관The Huntington Library이 있다. 그 안에 위치한 헨리
E 헌팅턴 미술관Henry E. Huntington Art Gallery의 큰 전시실에는 여러 점의
작품 중에 파란 옷을 입은 소년의 유화 작품과 핑크 드레스를 입은
소녀의 유화 작품이 전시장의 한 쪽 끝과 반대편 끝에 서로 마주 걸
려 있다. 1700년대 후반 영국 로코코 화가 토마스 게인스보로Thomas
Gainsborough와 토마스 로렌스 경Sir Thomas Lawrence의 작품이다.

이 둘은 항상 '커플'이다. 제작 연도도 비슷하고, 작품의 크기도
비슷하며, 언뜻 보면 작품 스타일도 비슷하다. 그래서인지 많은 사

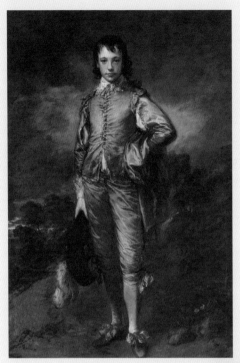

〈블루 보이〉, 토마스 게인스보로, 캔버스에
유화, 177.8×112.1 cm, 1779, 헌팅턴 도서관,
캘리포니아 주 산마리노

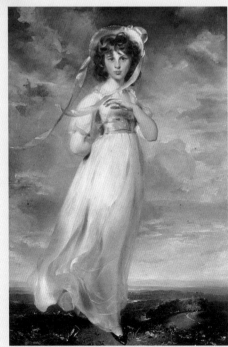

〈핑키: 사라 물튼의 초상〉, 토마스 로렌스 경,
캔버스에 유화, 114.6×100 cm, 1794, 헌팅턴 도
서관, 캘리포니아 주 산마리노

람들이 두 작품 모두 한 화가가 그렸을 것이라고 생각하곤 한다. 하지만 그렇지 않다.

과감하고 파격적인 〈블루보이〉

영국을 대표하는 화가 중 한 명인 토마스 게인스보로의 대표 작품 가운데 한 점인 〈블루보이〉는 조나단 부탈Jonathan Buttall이라는 영국의 갑부집 아들을 그린 초상이다. 이 작품은 세로가 약 180cm 크기로 작품을 그렸을 당시 〈블루보이〉의 실제 크기와 같을 것으로 추정하고 있다.

토마스 게인스보로는 조나단 부탈 측으로부터 의뢰를 받고 자신의 기존 스타일로 그림을 그려갔다. 그의 기존 스타일은 북유럽 바로크 작품 같은 갈색 톤의 어두운 배경에 따스한 색을 주로 사용한 그림이었다. 그런데 당시 토마스 게인스보로와 더불어 영국에서 이름을 날리고 있었던 화가 조슈아 레이놀즈 경Sir Joshua Reynolds이 그에게 보낸 편지 한 통을 읽고 그는 새로운 도전을 하게되었다.

제 견해로는 작은 부분은 차가운 색으로 하는 것이 좋을 것 같습니다. 지금과는 반대로 빛은 차갑게, 배경은 따스하게 로마와 피렌체 화가들의 작품에서 종종 볼 수 있듯이 말이죠. 그러면 미술의 힘을 넘을 것입니다. 루벤스나 티치아노의 작품보다 말이

죠. 작품은 위대할 것이며 조화로울 것입니다.

– 조슈아 레이놀즈 경이 토마스 게인스보로에게 보낸 편지 중 일부

조슈아 레이놀즈 경과 토마스 게인스보로는 당시 영국에서 제일 유명한 인물 화가이면서도 서로 경쟁하는 사이였다. 조슈아 레이놀즈 경은 게인스보로에게 영국 미술사의 획기적인 새로운 미술을 열도록 제안했고, 게인스보로는 그의 의견을 받아들여 거장들의 작품을 뒤지기 시작했다. 그리고 1600년대 영국에서 활동했던 거장 안토니 반 다이크Sir Anthony van Dyke●의 작품 〈영국 찰스 2세의 초상Portrait of Charles II, Lord Strange〉을 참고해서 〈블루보이〉를 완성했다.

토마스 게인스보로가 살았던 시절보다 약 100년 전의 거장 안토니 반 다이크 경의 작품에서 화려한 목 깃 빛이 내린 차가운 하늘색 빛의 옷을 그대로 자신의 작품에 적용했는데, 게인스보로는 이탈리아 바로크 미술의 거장 카라바조가 했듯이 기존 거장의 기법을 넘어 더 짙고 선명하게, 그리고 더욱 과감하게 〈블루보이〉를 그렸다. 그리고 조슈아 레이놀즈 경의 조언대로 대비되는 색이지만 조화롭게 그린, 그동안 영국 화가들에게서 볼 수 없었던 파격적인 작품을 완성했다. 이렇게 해서 영국 미술이 미술계의 메인 스트림에 들어오게 되었다.

● 안토니 반 다이크 경은 1599년 스페인령 네덜란드 안트베르펜에서 태어나 1641년 영국 런던에서 사망한 네덜란드 바로크 미술의 거장이다. 그는 페테르 파울 루벤스의 제자이자 영국 왕실의 궁중화가였다.

11세 때 완성한 〈핑키〉

〈핑키〉의 등장인물 역시 실존 인물이다. 그녀는 영국의 식민지였던 중미의 자메이카Jamaica에서 대형 농장을 운영했던 갑부 찰스 물튼Charles Moulton의 딸 사라 물튼Sarah Barrett Moulton이다. 사라는 9세 때 자메이카에서 영국으로 유학을 왔다. 사라가 그리웠던 할머니가 토마스 로렌스 경에게 작품을 의뢰해서 사라가 11세 때 이 작품이 완성되었다.

〈핑키〉는 〈블루보이〉가 그려지고 약 15년 후에 완성되었는데 토마스 게인스보로의 〈블루보이〉보다는 훨씬 자유롭고, 어린 소녀가 산꼭대기에 서 있어서 뭔가 웅장하며 상징적인 느낌마저 준다. 토마스 로렌스 경의 붓자국은 휙휙 빨리 그린 것 같지만 가까이서 보면 굉장히 부드럽게 명암과 색조를 표현했다.

토마스 로렌스는 사실 집안이 별로 좋지 않았다. 미술을 독학으로 배웠고, 젊어서 이미 왕립 아카데미의 회원으로 영국 왕실의 화가가 되었다. 나중에는 왕립 아카데미의 원장도 했고, 기사 작위까지 받았다. 〈핑키〉라는 작품을 그렸을 때도 토마스 로렌스는 25세로서 이미 왕립 아카데미의 회원으로 영국 왕실의 화가였다.

그리고 조수아 레이놀즈 경이 토마스 게인스보로에게 조언의 편지를 보냈을 때 그는 고작 10세의 소년이었다. 어려서 파스텔로 인물화를 그려 집안 살림에 보탬이 되었던 그는 어린 나이에도 그 사건을 알았을 정도로 당시 생존 작가들의 작품과 미술사 거장들의

작품을 공부했고 굉장히 똑똑했으며, 그의 외모는 많은 사람들이
인정할 정도로 잘 생겼었다고 한다.

〈블루보이〉와 〈핑키〉가 커플이 된 경위

〈블루보이〉와 〈핑키〉는 다른 시기에 다른 화가가 그린 작품으로,
모델 개인적으로나 작품으로나 서로 만난 적이 없다. 그러나 지금
은 헌팅턴 도서관 미술관에 서로 마주보며 전시되어 있고, 미술관
측은 로코코 미술 양식의 '로미오와 줄리엣'이라 소개하고 있다.

미국의 갑부 부동산 투자가이자 서부에서 철도회사 대표였던 헨
리 E 헌팅턴이 1922년에 〈블루보이〉를, 1927년에 〈핑키〉를 구매했
고, 1934년에 헌팅턴 재단이 설립되면서 2점은 같은 전시실에 걸렸
다. 〈핑키〉와 〈블루보이〉의 사랑 이야기는 조작되기 시작했고 그 후
지금까지도 커플로 여겨지고 있다.

Bonus!

1910년에 미국으로 건너온 〈핑키〉의 유명세는 가히 대단했다. 〈핑키〉는 많은 상품의 포장에 메인 모
델로 사용되었고, 당시 미국인들에게 최고의 상품이었던 초콜렛 박스에까지 인쇄되었다. 한편 1922년
미국으로 출발하기 전에 〈블루보이〉는 런던 내셔널 갤러리에서 짧은 기간 동안 마지막 전시회를 가
졌는데 당시 관람객만 9만 명이 넘었다고 한다.

완성작처럼 보이는
미완성 걸작

르네상스 시대부터 화가들의 빛에 대한 집착은 로코코 시대에 화려함의 극치에 올랐다.
화려한 색 표현은 작품이 미완성인지도 모르게 할 정도로 대단했다.

〈책 읽는 소녀〉
장 오노레 프라고나르

책을 읽는 여자는 아름답고 매력적이다. 요즘처럼 독서를 멀리하는
시대에 남녀노소 상관없이 책을 읽는 사람을 보면 지적이며 멋있어
보인다. 옛날 서양도 마찬가지였나 보다. 특히 구텐베르크의 인쇄
기 발명 이후 서양 미술에는 책을 읽는 사람, 특히 여성들이 독서하
는 모습이 종종 나타난다. 장 오노레 프라고나르Jean-Honoré Fragonard의
유명한 작품 〈책 읽는 소녀La Liseuse〉는 독서 관련 홍보물이나 팬시용
품에도 많이 등장하는 작품이다. 필자는 이 작품을 볼 때마다 항상
궁금했다. 이 소녀는 도대체 무슨 책을 읽길래 책이 손바닥보다 작
을까 하는 점이다.

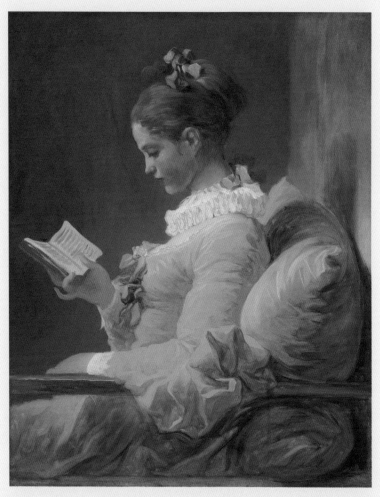

〈책 읽는 소녀〉, 장 오노레 프라고나르, 캔버스에 유화, 81.1×64.8cm, 1770, 미국 국립미술관 내셔널 갤
러리 워싱턴 DC

로코코의 밝은 색에 묻힌 미완성 걸작

원래 남자들이 지적인 여성에게 끌리는 건지는 모르겠지만 작품 속 소녀는 정말 예쁘다. 금발의 긴 머리를 틀어 묶어 단정함을 지켰고, 책에 푹 빠진 하얀 피부의 얼굴과 오똑한 코, 크고 예쁜 동그란 눈을 가졌고, 복숭아 빛깔의 볼과 함께 보이는 그녀의 입술은 당장이라도 깨물어주고 싶을 만큼 주홍빛이 난다.

기대어 앉아 한 손으로 책을 들고 읽는 모습은 시선을 못 떼게 한다. 그것도 모자라 그녀의 화려하고 부드러울 것 같은 레몬색 드레스는 서양 여자들의 풍만하고 아름다운 몸매까지 상상하게 만든다. 정말 매력적인 소녀, 아니 매력적인 작품이다. 이렇게 고상한 작품이 이런 엉큼한 상상을 하게 만들 수 있다니 이것이 바로 로코코 미술의 특징이다.

그래서 대부분의 사람들이 놓치는 점이 있는데, 사실 이 작품은 미완성이다. 또는 미완성처럼 끝낸 작품일 수도 있다. 장 오노레 프라고나르의 완벽한 표현력과 화려한 색의 조화는 그녀에게만 집중하게 하는 마력을 부려 나머지 다른 부분에는 눈이 가지 않는 것이 사실이다.

이 작품은 머리카락과 얼굴에 그려진 붓 자국으로 봐서 비슷한 사이즈의 붓 몇 개로 거칠게 그렸다는 것을 알 수 있다. 그럼에도 머리카락은 제법 섬세하게 그린 것 같은데, 이 역시 어두운 색 위 밝은 색을 러프하게 칠해 표현했다. 얼굴 역시 붓으로 슥슥 그려간

〈책 읽는 소녀〉 얼굴 부분 확대

흔적을 볼 수 있다. 푸른빛 옅은 회색은 가장 위를 터치하며 그렸다. 하지만 붓질 사이사이로 옅은 주황색 톤의 밑바탕 색이 보인다. 화가들은 밑바탕 색을 빽칠(back+칠)이라고 부른다. 포샤드pochade '채색 스케치'라는 뜻으로 색칠된 면으로 스케치를 한다고 생각하면 이해가 쉬울 것이다.

모든 화가들이 밑바탕 색을 칠하지는 않는다. 그러나 많은 유화

화가들이 이 방식으로 그림을 그린다. 그래서 '유화는 여러 겹 올려 그린다'는 말이 있다. 밑바탕 색칠은 작품처럼 섬세하게 그리는 것이 아니라 최종 작품에서 은은하게 보이게 하는 효과를 주기 위해 배경에 칠을 하는 과정이다.

〈책 읽는 소녀〉를 예로 들어 설명하면 배경은 녹슨 청동 같은 샙 그린sap green(암녹색)인데, 녹슨 것 같고 약간 따스하면서도 어두운 느낌을 주기 위해서 샙 그린 아래 주황색 계열의 색을 칠했다. 얼굴 부분은 밝은 레몬색으로 빛을 냈고 주홍색으로 붉은 볼을 그렸지만, 생기 도는 생생한 피부를 표현하기 위해 그 아래 핑크색 또는 밝은 다홍색을 칠했다. 그녀의 화려한 레몬색 드레스는 주름 잡힌 부분의 명암과 전의 깊이감을 주기 위해서 레몬보다는 탁한 옐로 오커 yellow ocher(흙색)를 배경에 칠하고 그 위에 밝은 노란색 계열의 물감을 얹어 시선을 사로잡았다. 이렇게 밑바탕 색을 보며 작품을 둘러보면 소녀의 얼굴과 머리 외에는 완성된 곳이 없다는 것을 알 수 있다.

그녀가 들고 있는 책은 흰색에 아이보리ivory 색으로 찍찍 그어놨고, 책장 옆은 다홍색으로 한 겹 칠하고 말았다. 다른 거장들의 섬세한 표현에 비하면 너무 성의가 없어보인다. 책을 들고 있는 손은 말할 것도 없다. 그녀의 새끼손가락은 주름 없는 지렁이 같아 보인다. 팔걸이에 걸친 왼손은 아예 그리지도 않았다고 보아도 된다. 거기에다가 그녀의 화려한 노란 드레스는 어떤가. 하체는 칠하다가 말았다. 소녀가 기대고 있는 푹신한 쿠션 역시 캔버스 천이 훤히 보일 정도다.

이 작품은 확실한 미완성이다. 작품 전체를 봤을 때는 20%도 안 끝낸 미완성이다. 이런 미완성 상태임에도 불구하고 장 오노레 프라고나르는 그의 화려한 표현력과 신명난 붓질로 누가 봐도 아름다운 작품을 그렸다.

르네상스 거장들이 원근법과 명암법을 표현했고, 바로크 거장들은 빛을 과장시켜 사용해 명암법을 더욱 발전시키자 그 전까지 못봤던, 또는 표현하지 못했던 색을 보게 되었다. 그러자 바로크를 이은 로코코 거장들은 이제 핑크색, 레몬색, 에메랄드색 등 더욱 다양한 색으로 화려한 그림을 그렸다. 이것이 바로 로코코 미술의 가장 눈에 띄는 큰 특징이다.

책을 읽고 있는 소녀는 모델

책을 읽고 있는 아름다운 소녀는 누구일까? 아무도 모른다. 장 오노레 프라고나르는 이 작품에 대해서 기록을 남기지 않았다. 그의 다른 작품에서 비슷한 얼굴의 소녀를 찾지도 못했고, 그의 가족이나 친척 역시 아니다. 일반 모델일 가능성이 아주 높다. 앞으로 기울인 얼굴의 옆 면만 보여서 모르는 것이라 할 수도 있지만 사실 이 작품 속 소녀는 원래 이렇게 고상한 모습은 아니었다.

이제는 기술의 발전으로 화가가 작품을 어떤 방식으로 그렸는지 물감이 얹힌 층별로 알 수 있다. 종종 최종 작품에는 없는 인물이

〈책 읽는 소녀〉 X-레이 자료

배경 스케치에서 발견되기도 하고, 다 완성된 작품 캔버스 위에 지금의 작품을 그린 경우도 발견되었다.

파블로 피카소는 젊어서 캔버스를 살 돈마저도 없어서 기존에 완성한 캔버스 위에 새 작품을 덮어 그렸다. 그것이 얼마 전 X-레이 촬영에서 발견된 것이다.

〈책 읽는 소녀〉 역시 맨눈으로 봐도 배경 캔버스가 보이는데, X-레이 단층 촬영을 하다 보니 아주 황당한 장면을 찾아냈다. 고상한 모습의 예쁜 소녀는 원래 책은 허벅지 위에 두고 45도 정도 삐딱하게 우리를 바라보며 웃고 있었던 것이다. 사실 이 X-레이 자료만 봐

서는 이 소녀의 고상함이나 단정함이나 매력적이라거나 엉큼한 생각이 전혀 들지 않는다. 장 오노레 프라고나르 역시 같은 생각이었나 보다.

Bonus 1!
장 오노레 프라고나르의 작품 중에는 〈책 읽는 소녀〉 같이 미완성의 상반신만 그려진 초상화가 많이 있다. 우리는 그의 이런 작품들을 상상적 초상화(portraits de fantaisie)라고 부른다. 장 오노레 프라고나르는 상상적 초상화를 매우 빠르게, 때로는 한 시간에 한 점씩 그렸다. 모델 한 명을 같은 크기의 캔버스 여러 개에 다른 포즈와 다양한 일상의 내용을 상상해서 재빨리 그린 것이다.

Bonus 2!
채색화를 그릴 때의 스케치는 크게 2가지 방법이 있다. 첫째, 포샤드(pochade)는 '이곳은 이 색, 저곳은 저 색' 등 물감으로 대략적인 형태를 표시하는 방법이다. 그 위에 덮일 비슷한 계열의 색 또는 비춰 보일 색을 칠한다. 둘째, 스케치(sketch)는 우리가 잘 알고 있는 연필이나 목탄으로 그리는 밑그림을 말한다.

Bonus 3!
소묘, 드로잉(drawing), 뎃셍(dessin)은 한국어, 영어, 프랑스어의 차이일 뿐 같은 뜻이다. 소묘는 크게 스케치, 뎃셍, 밑그림, 드로잉 작품으로 분류된다. 첫째, 스케치의 종류부터 살펴보자. 러프 스케치(rough sketch)는 생각나는 것을 마구 그리는 방법인데 브레인스토밍 과정으로 생각하면 된다. 크로키(croquis)는 움직이는 물체 또는 인물을 운동을 빠른 시간에 그리는 방법이다. 포샤드, 위와같고 그리고 에스키스(esquisse)는 작품 단계에 들어가기 전에 구상하는 단계로 최종 작품의 모습을 볼 수 있는 스케치를 말한다. 둘째, 뎃셍은 연필이나 목탄 또는 파스텔 등 선으로 그림을 그리는 것으로 주로 연습용으로 그린다. 미술학원에서 그리는 석고상이 뎃셍이다. 셋째, 밑그림은 카르통(carton)이라고 하고 이탈리아어로는 시노피아(sinopia)라고 한다. 밑그림은 프레스코를 그릴 때 젖은 인토나코에 얹기 위해 그 종이나 천에 그리는 밑그림을 뜻한다. 자수를 할 때 사용하는 종이 그림을 생각하면 이해가 쉬울 것이다. 넷째, 드로잉 작품은 회화가 아닌 선으로 그리는 완성 작품을 뜻한다. 주로 연필이나 목탄, 파스텔, 콘테크레용 등을 사용하지만 선으로만 그린다면 물감을 사용해도 상관없다.

4부

신고전주의 · 낭만주의
Neoclassicism · Romanticism

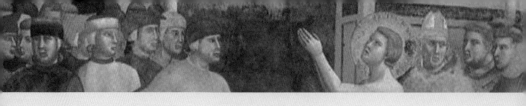

신고전주의

신고전주의^{Neoclassicism}는 그리스어의 새로운 네오스^{νέος}와 라틴어의 가장 높은 위치의 클라시쿠스^{classicus}가 합쳐져 만들어진 단어로 '고전의 가장 높은 위치의 새로운 등장'으로 해석하면 되겠다. 신고전주의는 18세기 유럽의 계몽주의 시대와 함께 시작되었다. 서양미술사에서 신고전주의는 회화에 집중되다 보니 프랑스에서 시작된 것으로 알려지기도 했는데, 사실 로마에서 시작되어 유럽 전역으로 빠르게 전파되었다. 신고전주의의 거장 자크 루이 다비드의 영향 때문으로 볼 수 있는데, 그 역시 로마에서 고전 문화를 접했고 파리로 돌아와 신고전주의 화풍을 시작했기 때문이다. 회화에서 신고전주의 미술은 바로크와 로코코 스타일의 미술에 반대하는 화가들이 그리스와 로마의 고전으로 돌아가 영웅을 영웅같이 그리기 시작했다. 즉 작품은 당시 사회상을 고전의 내용으로 그렸고, 그 과정을 통해 주인공은 마치 고전의 신처럼 위대한 모습으로 그렸다. 대표적인 작품으로 자크 루이 다비드의 〈알프스를 넘는 나폴레옹〉을 보면 이해가 쉬울 것이다.

고딕 양식과 로코코 양식을 거치며 화려함의 끝까지 간 건축 양식은 신고전주의에 와서 단순화되었다. 건축 역시 고대 그리스와 로마의 시대로 돌아간 것이다. 그래서 러시아와 미국 같은 신흥 강국의 건축물은 그리스 로마 건축물 같은 모습을 띠기 시작했고, 이 양식은 지금까지도 이어지고 있다. 대표적인 예로 뉴욕증권거래소와 미국 국립미술관 내셔널 갤러리를 들 수 있다.

잘못된 혁명,
그러나 걸작은 영원하다

미술의 힘을 제대로 보여준 신고전주의 거장의 최후는 씁쓸했다.
그러나 자크 루이 다비드의 작품은 영원한 걸작으로 남았다.

<마라의 죽음>
자크 루이 다비드

1600년대 프랑스 보르봉Bourbon 왕조 최고의 왕이자 프랑스를 대표
하는 왕 루이 14세Louis XIV는 태양왕le Roi Soleil으로 불릴 정도로 프랑스
를 세계 최강대국의 자리에 올려놓았다. 그러나 단 100년도 안돼 나
라는 난장판이 되었고, 이후 능력도 없고 힘도 없는 루이 16세Louis
XVI와 마리 앙투아네트Marie Antoinette의 사치에 프랑스 국민들은 새로
운 시대를 원했다. 마리 앙투아네트는 로트히첸느L'Autrichienne('오스트
리아 여자'라는 뜻으로 프랑스에서 여성을 비하해서 부르는 은어)로 불
리며 졸지에 아무 죄 없는 오스트리아 여자들까지 비난받게 만들어
버렸다. 그리고 결국 자신들의 왕과 왕비를 단두대에 올려서 죽여

〈마라의 죽음〉, 자크 루이 다비드, 캔버스에 유화, 165×128cm, 1793, 벨기에 왕립 미술 박물관, 브뤼셀

버렸다. 바로 이 사건이 프랑스 혁명Révolution française•이다.

이때 프랑스는 민주화에 대한 염원으로 전국이 시끄러웠다. 당시에 가장 큰 영향력을 지녔던 사람들 중에 언론계에서는 자코뱅당 Club des Jacobins의 당원이자 유명한 언론인이었던 심각한 피부병 환자 장 폴 마라Jean Paul Marat와 미술계에서는 당시 프랑스 최고의 화가 자크 루이 다비드Jacque Louis David가 있었다. 이들은 자신의 영향력을 가지고 혁명파 자코뱅당을 반대하는 수많은 사람들을 단두대로 보내 버렸다.

장 폴 마라는 피부병이 상당히 심각해서 거의 매일을 욕조에서 보냈다고 하는데, 그의 난폭한 혁명에 반대했던 지롱드당La Gironde 은 장 폴 마라를 없앨 계획을 짰는데, 미모의 당원 샤를로트 코르데 Charlotte Corday가 편지 한 통과 칼을 가슴에 품고 마라의 집으로 갔다. 마침 장 폴 마라는 욕조에서 업무를 보고 있었는데 샤를로트 코르데가 편지를 전해줬고, 마라가 그 편지를 읽을 때 칼로 그의 가슴 갈비뼈 사이를 깊게 찔러 그 자리에서 죽여버렸다.

가장 영향력이 있던 자가 죽었으니 혁명은 큰 차질을 빚게 되었고, 곧바로 자코뱅당 지도부는 당시 가장 위대한 화가이자 장 폴 마라의 광팬이었던 자크 루이 다비드에게 마라가 죽은 사건을 작품으로 남겨달라고 의뢰했다. 마라의 죽음이 너무 슬펐던 다비드는 의뢰를 받아들였고 위대한 작품을 남겼다. 이 작품이 바로 〈마라의 죽

• 프랑스 혁명의 기간은 1789년 7월 14일부터 1794년 7월 28일이다.

음La Mort de Marat〉이다. 세로 165cm나 되는 작품은 실물로 보면 소름이 끼칠 정도로 강한 에너지를 내뿜는다. 인터넷이나 책으로만 이 작품을 보는 것과 실물을 보는 것은 큰 차이가 있다.

자크 루이 다비드의 굴절된 삶

화가의 이름도 길고 사조의 의미도 난해할 것 같은 신고전주의의 거장 자크 루이 다비드는 당시 프랑스를 대표하는 최고의 화가였다. 지구에 사는 누구든지 그의 작품을 안다. 너무나도 유명한 〈알프스를 넘는 나폴레옹Bonaparte franchissant le Grand-Saint-Bernard, 1801〉을 그린 화가가 바로 자크 루이 다비드다.

1748년 8월 30일, 프랑스 파리의 어느 부유한 집안에서 태어난 자크 루이 다비드는 어려서부터 조용하고 소심한 성격에 친구도 많지 않았고, 항상 집안에서 그림을 그리거나 책을 읽는 일로 하루를 보낸 굉장히 내성적인 인물이었다. 어려서부터 공부를 좋아하고 생각이 많았고, 파리대학교 정치학과에 들어갈 정도로 똑똑한 청년으로 성장했는데, 그림도 잘 그렸던 그를 삼촌들은 프랑스 로코코 미술의 거장이자 친구였던 프랑수아 부셰François Boucher에게 보내 그림을 배우게 했다.

당시는 로코코 미술이 서서히 지고 고전 스타일이 유행이 되려는 기미가 보이기 시작했는데, 스승 프랑수아 부셰는 고전 스타일로

유명한 친구 조제프 마리 비앙Joseph-Marie Vien에게 제자인 자크 루이 다비드를 맡겼고, 다비드는 자신의 실력을 신고전주의 양식으로 발전시켜나갔다.

이후 자크 루이 다비드는 왕립미술학교Académie Royale에 입학했고 1774년 프리 드 로마Prix de Rome에 당선되어 국가 장학금과 커미션 등을 받고 본격적인 전업 화가의 길을 가게 되었다. 그리고 프리 드 로마의 상으로 로마 여행도 다녀왔는데, 이때 그는 고대 로마 미술에 흠뻑 빠져 돌아왔다.

로마에서 직접 본 카라바조와 니콜라 푸생Nicolas Poussin의 작품은 그에게 큰 감동을 주었다. 하지만 다비드는 거기서 만족하지 않았고, 폼페이Pompei 유적지를 다녀와 고대 로마의 전설, 위대한 로마 제국의 철학이 바로크 미술과 로코코 미술의 부족한 부분을 채워줄 것이라는 확신에 자신만의 스타일을 만들었는데 그것이 바로 신고전주의이다. 신고전주의의 특징은 바로크 양식의 사실적인 표현 기법에 고대 그리스와 로마 등 고전적인 내용을 접목시켜 작품의 주인공을 마치 영웅으로 과장시킨다는 것이다.

자크 루이 다비드가 발표하는 작품마다 파리 시민들을 열광시켰고, 진보주의 정치인들과 자유 민주주의를 열망하던 젊은이들에게 큰 감명을 주었다. 살롱전에서 그의 작품을 보기 위해 6만 명이 넘는 사람들이 줄을 섰다고 한다. 이제 더 이상 프랑스 미술계에서는 자크 루이 다비드를 따라올 사람이 없었다.

1700년대 말의 프랑스는 왕정에 반대하고 민주주의가 싹트는 시

절이었기 때문에 정치에 대한 토론이 어느 때보다 활발했다. 그 역시 왕정을 반대하고 혁명을 원했던 좌익, 극좌익 성향을 보이는 화가였고 공부를 많이 한 만큼 정치인을 꿈꾸는 화가였다. 그래서 이후부터 발표한 거의 모든 작품은 그의 정치적 성향이 짙게 드러나기 시작했다.

예술 작품이 정치적 성향을 띠는 건 있을 수 있는 일이다. 그러나 그 결과는 항상 좋지 않았다. 자크 루이 다비드는 그것을 알았을 텐데 개의치 않았고 그의 활동을 더욱 키워갔다. 그리고 그는 정치의 길로 들어갔다. 곧바로 자크 루이 다비드는 당시 프랑스 혁명을 이끌었던 자코뱅당의 당원이 되었고, 그 해 살롱전이 열리기 직전에 프랑스 혁명이 일어났다. 자크 루이 다비드가 자코뱅당 당원이었다는 이유로 살롱전에 출품을 할 수 없었는데, 그 소식은 프랑스 신문을 통해 전국에 퍼져나갔고 다비드의 작품에 열광했던 국민들이 이에 들고 일어났다. 그렇게 다비드의 작품은 전시장에 강제적으로 걸렸고, 미대생들이 다비드의 작품을 지키고 서는 웃지 못할 일까지 벌어졌다.

이제 국민공회의 일원이 된 그는 1792년 루이 16세와 여왕 마리 앙투아네트의 처형을 지지했다. 1793년에는 프랑스 미술협회장이 되어 왕립 아카데미를 폐지시켰다.

그러던 중 자크 루이 다비드가 존경하고 따르던 정치가이자 언론가였던 장 폴 마라의 살해 사건이 일어났다. 장 폴 마라의 죽음은 개혁 혁명주의자들에게는 큰 충격이었고, 죽어가는 혁명을 되살리

기 위해 자크 루이 다비드에게 작품을 의뢰했다. 그렇게 자크 루이 다비드를 대표하는 걸작 〈마라의 죽음〉이 탄생했다.

그러나 1794년에는 혁명이 이제는 선을 넘어 오히려 혁명을 반대하는 국민들이 들고 일어나게 되었고, 개혁과 혁명이라는 이름으로 무자비한 숙청을 단행한 막시밀리앙 로베스피에르^{Maximilien François Marie Isidore de Robespierre}와 주변 사람들을 단두대에 올렸다. 거기에는 당연히 이들의 앞잡이였던 자크 루이 다비드도 포함되었다. 하지만 다비드는 자신은 단지 그림 그리는 화가라며 자신의 죄를 부정했고, 결국 투옥되었으나 처형되진 않았다. 그리고 1795년에 사면되었다.

목이 날아갈 뻔한 자크 루이 다비드는 이때부터 정치에서 발을 빼고 교육자로 살았다. 그의 학생 중에는 프랑수아 제라드^{François Gérard}, 장 오귀스트 도미니크 앵그르^{Jean-Auguste-Dominique Ingres} 등이 있었고 그의 명성은 다시 치솟았다. 그렇게 그는 나폴레옹 황제의 공식 화가가 되었다. 1797년 나폴레옹을 처음 만났을 때 그의 카리스마와 정치적 힘을 느낀 자크 루이 다비드는 곧바로 나폴레옹 옆에 붙었고, 1801년 그를 대표하는 다른 걸작인 〈알프스를 넘는 나폴레옹〉이 탄생했다.

자크 루이 다비드는 나폴레옹 아래에서 궁중화가가 되었고, 자신의 신고전주의 실력을 담아 나폴레옹의 우상화에 전념을 다했다. 그런데 1815년 나폴레옹이 몰락하며 그 역시 더 이상 파리에 머물 수가 없어 벨기에 브뤼셀로 옮겼다. 이후 자크 루이 다비드는 매국

노로 몰려 고국으로 돌아올 수 없었고, 마차 사고뒤 제대로 치료받지 못해 1825년 12월 29일에 세상을 떠났다.

게다가 루이 16세를 처형했다는 이유로 가족이 그의 시신을 프랑스로 가져오는 것을 프랑스가 허락하지 않았다. 그래서 자크 루이 다비드의 묘는 아직도 벨기에에 있다.

영원한 걸작으로 남다

이 그림 속에는 잡다한 색채도 없고 복잡한 단축법도 없다. 이 그림은 공공 복리를 위해 일하다가 순교자의 운명을 맞은 겸허한 '인민의 친구' - 마라가 자처했듯이 - 를 인상적으로 기념하고 있다.

　　　　　　　　　　　　　　　　　　－ 『서양미술사』 485p, E. H. 곰브리치

〈마라의 죽음〉에 대해서 이보다 완벽한 설명은 아직 보지 못했다. 자크 루이 다비드가 얼마나 마라의 팬이었는지를 알려주는 문장이다. 자크 루이 다비드가 얼마나 위대한 작품을 그렸으면 작품 속 주인공인 장 폴 마라는 일반인들로부터 잊혀지고 작품은 모르는 사람이 없을 정도로 유명해졌을까?

자크 루이 다비드는 장 폴 마라의 살해 현장을 보지 못했다. 하지만 장 폴 마라의 죽음으로 국민을 움직일 위대한 작품을 그리기 위해서 자크 루이 다비드는 로마에서 그에게 가장 큰 감명을 준 서양

〈예수의 매장〉, 카라바조, 캔버스에 유화, 300×203cm, 1604, 바티칸 피나코테카(Pinacoteca Vaticana)

미술의 거장 카라바조의 〈예수의 매장Deposizione, 1604〉과 미켈란젤로의 〈피에타〉에서 죽은 예수의 포즈와 상징의 의미까지 〈마라의 죽음〉에 적용했다. 자크 루이 다비드는 장 폴 마라의 죽음을 예수의 거룩한 죽음으로 과대 포장했다.

Bonus!
자크 루이 다비드의 〈마라의 죽음〉은 벨기에의 수도 브뤼셀에 위치한 벨기에 왕립 미술 박물관 근현대미술 전시관에 소장 전시중이다. 그런데 프랑스의 베르사유(Versailles)와 랭스 미술관(Reims Musee des Beaux-Arts)에도 같은 작품이 있는데 이는 자크 루이 다비드의 다른 작품이 아닌 그의 조수들이 그린 모작이다.

신화보다 더
아름다운 조각

조각을 잊고 있었는가? 아름다움의 극치를 달리는
신고전주의 조각이 부리는 마술을 보게 될 것이다.

<큐피드의 키스로 환생한 프시케>

안토니오 카노바

이탈리아는 이탈리아 바로크 미술을 마지막으로 서양 미술의 중심
자리에서 물러났다. 지금도 바티칸 미술관 등 유명 미술관과 베니
스 비엔날레 같은 국제 미술 행사가 있지만 다른 나라에 비해서 그
영향력은 많이 줄어든 것은 사실이다. 그러나 조각에서는 예전의
영광을 계속 이어오고 있다.

우선 서양미술에서 '조각' 하면 떠오르는 작가가 누가 있을까? 미
켈란젤로, 오귀스트 로댕, 잔 로렌조 베르니니, 헨리 무어, 알베르
토 자코메티 등이 있을 것이다. 지금 언급한 조각의 거장 5명 중에
서 3명이 이탈리아인이다. 자코메티는 이탈리아계 스위스 조각가

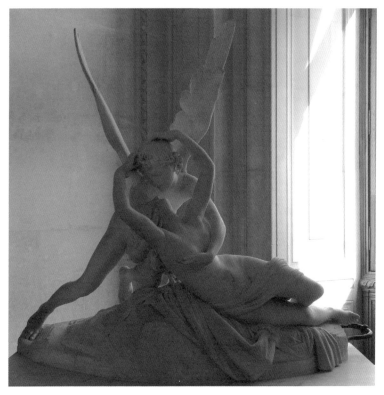

〈큐피드의 키스로 환생한 프시케〉, 안토니오 카노바, 대리석 조각, 155×168cm, 1793, 루브르 박물관, 에르미타주 미술관

다. 지금도 '조각' 하면 이탈리아가 최고이고, 많은 조각도들이 이탈리아로 유학을 가고 있다.

하지만 대부분의 미술사 책들은 베르니니 이후부터 로댕 이전까지의 조각을 소개하지 않는다. 그 이유는 미술의 중심이 조각보다는 회화 위주였던 지역으로 옮겼기 때문으로 볼 수 있을 것이다. 그

러던 중에도 유럽에서는 조각가들이 열심히 작품을 깎았고, 그들은 이탈리아에서 교육을 받았다.

이탈리아에서는 안토니오 코라디니Antonio Corradini(1668~1752), 라파엘레 몬티Raffaelle Monti(1818~1881), 지오반니 스트라차Giovanni Strazza(1818~1875) 등 미켈란젤로와 잔 로렌조 베르니니의 후예들이 아름다운 조각품을 만들었다. 라파엘레 몬티의 면사포를 쓴 여인의 조각을 보면 '과연 이것이 대리석이 맞나' 하며 만져봐야 믿을 법한 작품들을 만들었다. 그리고 또 한 명의 거장이 바로 안토니오 카노바Antonio Canova(1757~1822)이다. 안토니오 카노바는 신고전주의를 대표하는 조각가이자 당대 살아있는 최고의 조각가였다. 바로크 미술 방식으로 고전 클래식의 부활이라 극찬하는 정도로 대단한 작품을 만들었다. 안토니오 카노바를 대표한 작품은 단연 〈큐피드의 키스로 환생한 프시케Psyché ranimée par le baiser de l'Amour〉이다. 이 작품은 신고전주의 조각을 대표하는 작품이다.

큐피드와 프시케, 그리고 황금당나귀

날개 달린 남자가 사랑의 신인 큐피드이고, 큐피드가 가슴을 잡고 일으키는 여자는 프시케이다. 프시케는 사람이었고 이 둘은 부부이다. 이들의 이야기는 그리스 신화를 바탕으로 하고 있고, 서기 2세기경에 루키우스 아풀레이우스Lucius Apuleius가 쓴 소설 『메타모르

포세스Metamorphoses』에 있다. 우리에게는 『황금 당나귀asinus aureus』라는 제목으로 더욱 유명한 고전 소설이다.

『황금 당나귀』는 지금까지 그 원본이 그대로 유지된 유일한 라틴어 소설이다. 『황금 당나귀』에는 총 11개의 이야기가 있는데 당시에 쓰인 책 중에서 유일하게 사람과 평민들에 관한 내용을 담은 책이다. 제목이 황금 당나귀인 이유는 마법을 좋아한 로마의 젊은 귀족 루키우스가 그만 실수로 마법의 기름을 잘못 발라서 당나귀로 변해버렸기 때문이다. 그 중에서 큐피드와 프시케는 4번째 책에 나온다.

프시케는 예쁜 막내 공주였다. 최고의 조건을 가진 이 여성을 미의 여신인 비너스까지 질투하게 되었다. 그래서 비너스는 프시케를 가장 못생기고 더러운 사람과 사랑에 빠지게 하려고 자신의 아들이자 사랑의 신인 큐피드를 보냈는데, 큐피드가 그만 프시케와 사랑에 빠지고 말았다.

둘은 결혼까지 했는데 큐피드의 조건은 오직 깜깜한 어둠 속에서만 만날 수 있고, 만약 자신의 모습을 보려 하면 바로 이혼을 하겠다는 것이었다. 프시케는 결혼은 했지만 남편의 얼굴도 못 보게 된 것이다. 동생을 시기한 언니들이 큐피드가 괴물일지도 모르니 밤에 한 번 확인해 보라고 했고, 이 말을 들은 프시케는 밤에 등불을 들고 잠자는 남편의 얼굴을 비춰보고 말았다. 그때 등불의 기름이 어깨에 떨어져서 화상을 입은 큐피드는 깨어나 모든 사실을 알고 자신을 믿지 못한 프시케를 두고 떠나버렸다.

프시케는 슬퍼하며, 자기를 버린 남편을 찾으러 여기 저기 돌아

다니다가 비너스를 만나게 되었다. 프시케는 그녀의 종이 될 테니 남편을 다시 만나게 해달라고 부탁했는데, 비너스는 조건으로 프시케에게 4가지 도전과제를 주었다. 첫 번째는 여러 종류의 곡식이 섞인 포대를 가져와서 하룻밤 사이에 다 가려내는 것이었다. 그런데 개미들이 나타나 각 곡식별로 나누어 해결되었다. 두 번째는 무서운 황금양의 털을 가져오는 것이었는데, 역시나 강의 신이 가시나무 덩굴을 황금양털로 바꾸어 해결되었다. 세 번째는 죽음의 절벽에서 물을 떠오는 것이었고, 이번엔 독수리가 물을 떠다주었다.

마지막은 지옥의 여왕 프로세르피나로부터 아름다움을 가져오는 것이었다. 프시케는 남편을 다시 보기 위해 어쩔 수 없이 죽기로 결심하고 탑이 가르쳐준 대로 지옥을 걷다가 비너스가 절대 열지 말라는 '성스러운 아름다움'이 담긴 항아리를 열었다. 프로세르피나는 항아리를 채워주는 대신 그녀를 코마에 빠지게 했다.

그 모습을 본 큐피드는 죽은 프시케를 살리기 위해 화살을 쏘고, 프시케에 입을 맞추었다. 그리고 최고의 신 유피테르에게 빌고 빌어서 신들이 마시는 음료수인 넥타르와 신들의 음식인 암브로시아를 먹여 프시케는 여신이 되었다. 그리하여 마침내 그들은 재혼해서 행복하게 잘 살았다는 내용으로 끝난다. 큐피드의 키스로 죽음의 잠에서 깨어나는 프시케를 아름다운 대리석 조각으로 담은 것이 안토니오 카노바의 작품이다.

시간에 따라 환상적으로 변하는 대리석 커플

출렁이는 머리카락과 섬세한 바닥의 천보다 빵빵한 큐피드의 엉덩이와 부드러운 프시케의 몸매가 이 작품을 더욱 대단하게 보이게 한다. 대리석도 돌인데 어쩜 이리 진짜보다 부드럽게 깎았을까! 바닥에 깔린 천은 그녀의 피부보다 훨씬 거칠게 해 그들의 피부를 더욱 사실적으로 보이게 했다. 마치 살아있는 사람을 보는 듯한 착각까지 준다.

큐피드는 허리에 화살 통을 차고 있는데 프시케를 깨울 때 사용한 것이다. 프시케 엉덩이 옆에는 작은 항아리가 뒹굴고 있는데 바로 프시케가 연 '성스러운 아름다움'이 담긴 항아리이다. 안토니오

〈큐피드의 키스로 환생한 프시케〉 부분 확대

카노바는 이야기의 섬세한 부분까지 모두 담은 것이다.

　안토니오 카노바의 〈큐피드의 키스로 환생한 프시케〉 역시 빛의 변화에 따라 대리석의 색이 아름답게, 아니 황홀하게 바뀐다. 그래서 상트페테르부르크의 에르미타주 미술관에는 안토니오 카노바의 〈큐피드의 키스로 환생한 프시케〉가 빛 잘 드는 창문을 바라보고 있다.

Bonus!
프시케는 그리스어로도 프시케(Ψυχή)인데 나비 또는 정신, 영혼이라는 뜻이다. 그래서 많은 미술 작품에서 프시케의 등에 나비의 날개를 그렸다. 그리고 프시케(psyche)는 마음, 정신의 뜻으로 파생되었다. 사이코(psycho), 심리학(psychology), 정신병(psychosis) 또한 프시케에서 유래한 말이다.

짝퉁과의 전쟁을 위해
힌트를 숨겨두다

미국 초대 대통령인 조지 워싱턴의 적인 대표하는 초상화
〈랜즈다운 초상화〉를 통해 신고전주의에 대해 알아보자.

〈랜즈다운 초상화〉
길버트 스튜어트

미국의 초대 대통령 조지 워싱턴George Washington을 그린 작품이다.
초상화로 유명한 미국인 화가 길버트 스튜어트Gilbert Charles Stuart가
1796년에 주문을 받아 그린 이 초상화는 미국의 국보급 작품이다.
조지 워싱턴의 초상화는 〈랜즈다운 초상화Lansdowne Portrait〉로 불린다.
〈랜즈다운 초상화〉는 대영제국의 총리였던 윌리엄 페티 피츠모
리스William Petty FitzMaurice가 재임기간 중 미국과 대영제국 간의 평화
에 대한 감사의 표시로 조지 워싱턴 대통령에게 보낸 선물이다. 여
기서 랜즈다운Lansdowne은 윌리엄 페티 피츠모리스가 영국 랜즈다운
후작 집안이었기 때문에 붙은 이름이다.

〈랜즈다운 초상화〉, 길버트 스튜어트, 캔버스에 유화, 243.8×152.4cm, 1796, 스미소니언 박물관 국립 초상화 미술관, 백악관, 미국 워싱턴 DC

〈랜즈다운 초상화〉를 그린 길버트 스튜어트는 미국을 대표하는 초상화가로 미국의 초대 대통령과 정치가들, 그리고 영국의 정치인들은 물론 귀족들의 초상화만 1천 점 넘게 그렸다. 그 중에서도 〈조지 워싱턴 대통령의 초상화〉가 그의 대표작이다.

〈랜즈다운 초상화〉가 그려졌던 1796년의 유럽은 로코코 미술이 지고 신고전주의 미술이 뜨기 시작했다. 그리고 당시 영국의 화가들을 포함한 유럽의 화가들도 미국으로 건너와 활동을 했다. 그래서 이 때까지는 유럽과 비슷하게 발전한다.

여기서 잠깐 주목해보자. 작품 제목 위에 길버트 스튜어트의 〈랜즈다운 초상화〉를 신고전주의로 분류했는데 그의 작품을 찾아보면 대부분이 얼굴만 그린 초상화로 다 노인들이다. 신고전주의의 거장 자크 루이 다비드의 작품과 비교해보면 내용적으로도 전혀 신고전주의를 찾아볼 수 없다. 하지만 〈랜즈다운 초상화〉를 좀 더 깊이 살펴보면 이런 작품이 신고전주의임을 알 수 있을 것이다.

미국을 위대한 로마 공화정으로

1798년 7월 13일, 조지 워싱턴이 미국의 초대 대통령으로 취임했다. 나라가 막 세워졌으니 많은 것이 불안했다. 대영제국과 유럽 강국들의 간섭도 심했고, 국내로는 원주민들과 각기 다른 유럽 민족들 간의 갈등으로 인한 내전 등 굉장히 불안한 정국이었다. 미국인

들은 유럽에서 건너온 사람들이기 때문에 그들의 뿌리는 유럽이었고, 그때까지 유럽에서 가장 강력했던 시기는 바로 로마 공화정 기간이었다. 로마 공화정 기간은 기원전 510년 고대 로마 왕국을 폐지하고 이후 450여 년간 로마 정치를 이끌었던 정부를 말하는데, 권력의 분립과 견제, 그리고 균형의 원칙을 세워 지금의 민주주의와 아주 흡사한 정치 체계였다. 공화정 시기에는 넓은 영토 확장을 하는 등 가장 강력하면서 정치적으로도 발전했던 시기였고, 이는 당시 미국인들이 바라던 모습이었다. 이를 알고 길버트 스튜어트는 그 의미를 정확하게 그리고, 모델인 조지 워싱턴을 위인으로 그렸다.

우선 길버트 스튜어트는 조지 워싱턴을 직접 보고 그림을 그렸다. 조지 워싱턴 대통령은 검은 정장을 차려 입고 마치 군중들 앞에서 연설을 하듯이 한 손에는 칼을 들고, 다른 손은 앞으로 뻗었다. 조지 워싱턴 대통령의 뒤로는 그리스 양식의 기둥을 크게 그려 넣었고, 대통령의 뒤의 의자 머리에는 미국 성조기를 그렸다. 대통령 오른쪽으로 책상이 있는데 그 위와 아래에 책이 몇 권 있다. 그 중에 바닥에는 『미국 혁명American Revolution』과 『미국의 헌법Constitution And Laws of the United States』이라는 책이 세워져 있다. 조지 워싱턴이 미국의 대통령이라는 뜻이다. 책상 다리의 조각은 누가 보아도 고대 로마의 상징이다. 이렇게 길버트 스튜어트는 조지 워싱턴을 힘 있는 위대한 대통령으로 그렸다. 지금 우리가 작품을 보고 상세한 내용을 바로 이해하기 어렵더라도 당시 사람들은 이런 내용을 다 알았기 때문에 〈랜즈다운 초상화〉를 보고 감탄했을 것이다.

같은 그림을 여러 점 그렸던 이유

조지 워싱턴 초상화의 원본은 현재 미국 워싱턴 DC에 있는 스미소니언 박물관의 국립 초상화 미술관에 있다. 그리고 사본들이 미국의 백악관 이스트 윙East Wing●에도 걸려있고, 미국 코네티컷주 하트포드에 있는 옛 주 의사당인 올드 스테이트 하우스Old States House에, 펜실베니아 미술학교 미술관, 국회의사당의 레이번룸 등등에도 소장되어 있다.

모두 같은 그림인데 그 중의 몇 점은 길버트 스튜어트 자신이 그렸고, 나머지는 다른 화가들이 그린 모작이다. 국립 초상화 미술관과 백악관의 작품은 길버트 스튜어트가 그렸다.

작품들을 같이 놓고 비교해도 차이점을 찾기 힘든 모작들인데, 길버트 스튜어트는 백악관에 걸린 자신의 작품을 다른 여러 모작으로부터 구분해낼 수 있도록 작은 힌트를 숨겨놨다. 백악관에 걸린 작품은 미국의 갑부 정치인 윌리엄 빙햄William Bingham 의원의 주문으로 그렸는데 백악관의 〈랜즈다운 초상화〉 왼쪽 하단 책상 아래의 책에 ‘American Revolution’과 ‘Constitution And Laws of the United Sates’라고 적혀 있다. 미국 정식 국가명의 영어 철자는 ‘the United States of America’이고, ‘the United States’라고 한다. 길버트 스튜어트는 백악관의 작품을 다른 작품과 구분하기 위해서 ‘the

● 이스트 윙은 백악관 건물 동쪽의 2층짜리 건물로, 본관과 연결되어 있으며 영부인의 집무실 등이 있다.

United States'를 'the United Sates'로 적어 그렸다. 자신의 나라 이름을 틀리게 적다니 이런 바보가 있나 생각할 수 있지만 길버트 스튜어트는 일부러 철자를 틀리게 그려 넣었는데, 떠도는 모작이 많아서 사본에는 이렇게 틀린 철자를 그려 넣었던 것이다.

한편, 스미소니언 박물관 국립 초상화 미술관에 있는 원본에는 'the United States'라고 제대로 적혀있다. 이때 그려진 모작을 포함해서 〈랜즈다운 초상화〉는 총 32점이었다고 하는데 이후에 그려진 위작까지 합치면 더 많을지도 모른다.

Bonus!
〈랜즈다운 초상화〉의 조지 워싱턴 대통령의 얼굴이 미국 1달러 지폐의 조지 워싱턴 대통령의 얼굴인 것으로 알고 있는 사람들이 많다. 1달러 지폐의 얼굴은 길버트 스튜어트가 1796년 미완성 작품인 〈아테네움 초상화(The Athenaeum)〉를 반사되게 뒤집은 작품이다. 길버트 스튜어트는 이 작품을 바탕으로 비슷한 작품을 수없이 많이 남겼다.

〈아테네움 초상화〉, 길버트 스튜어트, 캔버스에 유화, 121.9x94cm, 스미소니언 박물관 국립 초상화 미술관, 백악관, 미국 워싱턴 DC

낭만주의

18세기 후반부터 19세기 초반까지 급격한 산업화와 계몽주의, 그리고 과학의 발전으로 인해 사람들은 점점 개인주의가 만연해지며 개인의 감정을 담은 작품을 찾기 시작했다. 이런 상황에서 미술은 자연스럽게 사람의 감정과 자연을 찾기 시작했으므로 낭만주의Romanticism 작품은 전혀 낭만적인 느낌을 주지 않는다. 낭만주의는 번역 과정에서 생긴 오해로 원래의 뜻은 '생각 속을 헤매다'라는 뜻의 라틴어 알루키노르Alucinor가 비슷한 뜻으로 '비현실적인 요소'라는 고대 프랑스어 로망즈romanz에서 유래했다. 즉 낭만주의는 우리가 생각하는 로맨틱한 모습이 아니라 무언가 공상적인 작품을 뜻하며, 화가는 자신의 생각과 감정을 작품에 담기 시작했다.

1800년대 초는 산업화의 발전도 있었지만 프랑스에서는 혁명, 나폴레옹의 유럽대륙으로의 영토 확장, 세계는 강대국들의 식민지 전쟁 등으로 혼란스러웠던 시기였다. 그래서 작품 역시 직전의 신고전주의와 로코코 미술에 비해 굉장히 어두운 빛을 보인다. 바로크 미술 양식이 부활했으며, 이는 프랑스를 넘어 유럽 전역으로 퍼져 곳곳에서 거장들이 등장했다.

주요 화가로는 프란시스코 데 고야Francisco de Goya(스페인), 테오도르 제리코Théodore Géricault(프랑스), 카스파르 다비드 프리드리히Caspar David Friedrich(독일), 외젠 들라크루아Eugène Delacroix(프랑스), J. M. 윌리엄 터너J.M.W. Turner(영국), 존 윌리엄 워터하우스John William Waterhouse(영국) 등이 있다.

미래의 거장들을 감동시킨
스페인의 흑역사

수많은 거장들이 신봉한 프란치스코 데 고야의 걸작 〈1808년 5월 3일〉을 통해
절대 낭만적이지 않은 낭만주의의 의미를 알아본다.

〈1808년 5월 3일〉
프란치스코 데 고야

1700년대 말, 프랑스는 루이 16세^{Louise XVI}와 마리 앙투아네트^{Marie} Antoinette를 처형하고 프랑스 혁명을 성공적으로 이끌어가는 듯했다. 그러던 중 1799년 11월 10일 나폴레옹 1세^{Napoléon Bonaparte}는 프랑스 최고 사령관이 되었고, 1804년 멀리 바티칸의 교황까지 초대해 스스로 황제의 자리에 올랐다. 그리고 곧바로 스페인을 침공했다. 당시에는 지중해를 차지해야 유럽을 지배할 수 있기 때문이었다.

스페인을 점령한 나폴레옹 군대는 스페인 왕자 페르디난도 7세^{Ferdinando VII}를 쫓아내고 나폴레옹의 형인 조세프 보나파르트^{Joseph} Bonaparte에게 스페인의 왕 자리를 주었다. 그러자 1808년 5월 2일 이

〈1808년 5월 3일〉, 프란치스코 데 고야, 캔버스에 유화, 268×347cm, 1814, 스페인 마드리드 국립 프라도 미술관, Museo del Prado

에 반대하는 마드리드의 시민들이 들고 일어났다. 나폴레옹의 군대는 곧바로 잔인하게 진압했고, 다음날인 1808년 5월 3일 폭도들을 처형했다. 스페인 미술의 거장이자 왕정 화가였던 프란치스코 데 고야Francisco de Goya는 바로 그 현장을 그렸다.

작품에서 뭔가 섬뜩함이 느껴지지 않는가? 오른쪽의 나폴레옹 참모 본부 사령관 조아생 뮈라Joachim Murat의 부대가 왼쪽의 마드리드 시민들에게 발포하는 장면이다. 그래서 제목도 〈1808년 5월 3일El 3 de mayo de 1808 en Madrid〉이라고 지었다.

〈마드리드의 1808년 5월 2일〉

수천 명의 목숨을 앗아간 이런 큰 사건이 있었는데 스페인의 국민화가 프란치스코 데 고야가 가만히 있었을까? 고야는 〈1808년 5월 3일〉을 그리면서 여러 점의 습작을 남겼고, 다른 한 점을 더 그렸다. 제목은 〈1808년 5월 2일El 2 de mayo de 1808 en Madrid〉이다.

〈1808년 5월 2일〉은 5월 3일보다 훨씬 더 잔인한 모습을 보여준다. 말을 탄 병사들이 살벌한 칼을 휘두르는 장면을 담았기 때문일 것이다. 그런데 프랑스 병사들의 모습이 아랍 사람들처럼 보인다. 그들은 바로 맘루크* 경호부대이다. 고야는 거장 페테르 파울 루벤스의 〈이브리 전투에서의 하인리히 4세 엔리코Enrico IV alla battaglia d'Ivry, 1627〉를 참고해서 작품을 그렸다. 그 작품 역시 전쟁의 잔혹함을 보

⟨1808년 5월 2일⟩, 프란치스코 데 고야, 캔버스에 유화, 266×345cm, 1814, 스페인 마드리드 국립 프라도 미술관

여주기에 충분한 작품이었다. 〈1808년 5월 2일〉이 더 잔인한 모습을 더욱 사실적으로 보여주면서 많은 이들에게 분노를 끓게 할 수 있을 것 같은데, 〈1808년 5월 3일〉이 더 많은 사람들의 마음을 움직였다.

프란치스코 데 고야는 〈1808년 5월 3일〉에서 무력하게 양팔을 벌리고 서있는 흰 셔츠의 사람을 제일 잘 보이게 그렸다. 이것은 마치 예수가 십자가에서 양팔에 못이 박혀 걸려있는 모습을 그대로 옮겨놓은 듯하다. 그의 오른손에는 성흔을 연상시키는 상처까지 있다. 처형을 당하고 있는 스페인의 폭도들이 자신의 나라와 민족을 지키기 위해 순교한다는 뜻을 담은 것이다.

프란치스코 데 고야는 작품에 하나의 소점만을 적용해 그 뜻을 극대화했다. 그것이 바로 낭만주의의 대표적인 특징이다.

절대 낭만적이지 않은 낭만주의

낭만주의 작품들은 절대 낭만적이지 않다. 오히려 어두침침하고 잔인하며 무섭기도 하다.

낭만주의를 영어로는 로맨티시즘Romanticism이 되는데 이것은 번역

• 맘루크(Mamluk)는 1250년부터 1800년대까지 이집트와 시리아를 지배했던 왕조로 노예 용병 출신이었던 자가 군주가 되었다. 나폴레옹은 이집트와 시리아 원정에서 맘루크 용병을 기용했고, 포르투갈과 스페인에도 투입했다.

의 실수로 볼 수 있다. 로맨스는 라틴어로 알루키노르^{Alucinor}, '생각 속을 헤매다'는 뜻이다. 즉 화가가 자신의 생각을 자유롭게 표현을 했다는 말이다.

낭만주의란 18세기 중반부터 19세기 초반까지의 유럽 예술 형식이다. 낭만주의 직전인 신고전주의까지는 작품을 그릴 때 규칙이 있었다. 빛은 어떻게 표현하고, 이야기를 만들기 위해서는 여기에 어떤 사물과 상징을 넣어야 하며, 전쟁통이라도 주인공은 빛나는 영웅으로 그려야 했다. 그러나 낭만주의는 그 규칙을 무너뜨렸고, 작품에 표현한 상징이나 신화 등의 원래 이야기에 작가의 감정을 노골적으로 담기 시작했다. 작가의 감정이 담긴 자유로운 작품이 점점 현대미술로 발전하게 된 기초를 만들기 시작한 것이다.

무고한 희생에 대한 작품들에 큰 영향을 끼치다

프란치스코 데 고야는 〈1808년 5월 3일〉에서 수평 구도와 사선 구도를 혼합해 사용했다. 사선 구도는 보는 사람으로 하여금 불안한 느낌을 주기에 적합한 구도다. 그래서 〈1808년 5월 3일〉은 안정적이면서도 상당히 불안하며 곧 잔인한 처형이 있을 것 같은 느낌을 주고 있는 것이다. 이전까지 수평에 사선 구도로 불길한 느낌을 끌어낸 작품은 찾기가 힘들다.

군이 찾아보자면 자크 루이 다비드의 〈호라티우스 형제의 맹세〉

〈막시밀리안의 처형〉, 에두아르 마네, 캔버스에 유화, 252×305cm, 1868~1869, 마인하임 쿤스트할레 Kunsthalle Mannheim, 독일 마인하임

를 들을 수 있을 것이다. 아버지 앞에서 형제가 모두 맹세를 한 후 나가 죽고, 여동생까지 죽이는 피비린내나는 내용을 전하기에 적합한 구도인데 프란시스코 데 고야가 자크 루이 다비드의 작품에서 이 구도를 가져왔는지는 정확하지 않다.

〈1808년 5월 3일〉은 이후 에두아르 마네와 파블로 피카소에게 큰 영향을 끼쳤다. 에두아르 마네의 〈막시밀리안의 처형L'Execution de Maximilien〉에서 멕시코 제국의 황제이자 오스트리아 제국의 프란츠 요제프 1세Francis Joseph I의 동생인 막시밀리안 황제가 그에게 충성하

는 부하들과 함께 프랑스 나폴레옹 3세의 마지막 군대가 멕시코에서 철수할 때 멕시코 독립군들에게 저항하다가 1867년 6월 15일 결국 처형을 당한 모습을 그렸을 때 프란치스코 데 고야의 구도는 물론이고 배치까지 그대로 적용했다.

파블로 피카소는 1951년 작 〈한국에서의 학살Massacre en Corée〉에서 미군에게 잔인하게 처형당하는 한국인들의 모습을 그렸는데, 그 역시 프란치스코 데 고야의 구도와 배치를 그대로 적용했다. 그뿐만 아니라 작품의 설명에서 프란치스코 데 고야의 〈마드리드의 1808년 5월 3일〉을 직접 언급하기까지도 했다.

Bonus 1!
〈1808년 5월 3일〉의 어두운 배경에는 큰 건물이 하나 있는데 스페인 마드리드의 프라도 미술관이다.

Bonus 2!
파블로 피카소가 프라도 미술관 관장으로 있을 때 스페인 내전이 나서 〈1808년 5월 3일〉을 포함한 스페인의 국보를 안전한 발렌시아로 대피시켰다. 크기가 3미터가 넘는 대작을 군용 트럭에 실어서 폭탄·총탄·칼부림을 피해 발렌시아로, 이후에 제네바로 이송했는데 중간에 그만 트럭 교통사고가 나서 작품이 깨져버렸다. 작품 왼쪽 하단 구석을 잘 보면 수평으로 하얗게 깨진 자국이 아직도 남아 있다. 스페인 프라도 미술관은 전쟁이 끝나고 독재 정권이 끝난 후 복원을 했는데 〈1808년 5월 3일〉에 난 흉터는 그대로 두고 복원을 마쳤다. 아픈 상처를 잊지 말자는 뜻으로 보인다.

더 나은 세상이 온다는
희망을 담은 걸작

제리코는 완벽한 미술 공식을 적용함으로써
부패로 타락한 프랑스에 희망의 씨앗을 심었다.

<메두사 호의 뗏목>

테오도르 제리코

1816년 프랑스에서 아프리카 세네갈로 출발한 군함 메두사 호에는
군인들은 물론이고 세네갈에 정착해 살 사람들과 장교와 공무원들
의 가족들까지 총 400명이 넘는 사람들이 타고 있었다. 지난 20년간
배를 몰아보지 않은 퇴역 장교 위그 드로이 뒤 쇼마레Viscount Hugues
Duroy de Chaum'a'reys가 뒷돈을 주고 선장이 되었는데, 이 배는 선장의
운항 미숙으로 결국 대서양 한복판에서 침몰한다.

배에는 구명보트가 6개밖에 없어서 400여 명을 모두 태울 수가 없
었다. 고위 관리들과 부자들만 구명정을 탔고, 아직 죽지 않은 나머
지는 배의 파편으로 부실한 뗏목을 만들어서 2주가 넘게 바다에서

〈메두사 호의 뗏목〉, 테오도르 제리코, 캔버스에 유화, 491×716cm, 1818~1819, 루브르 박물관

떠돌다가 결국 10명만 살아남고, 나머지는 뗏목에서 배고픔에 도끼로 서로를 죽이고 살을 먹었다고 한다.

생존자들은 모두 정신병을 얻었는데 극한의 상황에서 인간이 얼마나 잔인해질 수 있는지를 보여주는 사건이다. 이 사건의 모든 책임은 루이 18세에게 향했는데, 사실 당시 루이 18세는 힘 없는 왕이

었고 밑에 있는 공무원들의 비리와 탐욕으로 일어난 사건이었다.

테오도르 제리코Jean-Louis André Théodore Géricault는 생존자들로부터 당시 상황을 들었다. 메두사 뗏목의 모형도 만들어서 연구했으며, 장의사를 찾아가 시체 연구까지 해서 1819년 〈메두사 호의 뗏목〉을 완성했다. 작품은 7m가 넘는 엄청난 크기로 같은 해 살롱전에 출품했다.

혹평과 극찬 사이

1819년 살롱전에서 〈메두사 호의 뗏목Le Radeau de la Méduse〉은 사람들의 갖은 욕을 다 들었다. 당연히 고위층들이 연관된 데다 전 국민을 경악하게 한 사건을 사실적으로 그렸으니 당연한 결과였다. 작품을 본 사람들은 잔인함의 극치라며 혹평을 퍼부었다.

제리코씨가 뭔가 실수를 한 것 같습니다. 그림의 목적은 영혼에게 말을 하는 것이지 겁을 주는 것이 아닙니다.

당시 프랑스의 유명 작가 마리 필립 쿠펭 드라 쿠프리Marie-Philippe Coupin de la Couperie의 평이다. 이를 들은 테오도르 제리코는 전시회가 끝나자마자 즉시 작품을 캔버스 틀에서 뜯어낸 후 돌돌 말아서 친구 집의 창고에 넣어버렸다. 27세의 젊은 나이에 프랑스 최고의 화

가가 된 제리코에게는 충격적인 평이었다.

과도하게 사실적인 이 작품은 프랑스 낭만주의를 대표하는 작품 중 한 점이다. 그 이유는 테오도르 제리코 역시 메두사 호의 참사에 자신의 끓는 분노를 참지 못하고 과도하게 사실적으로 담았기 때문이다. 살롱전 같은 대규모 전시회에는 일반 국민들보다 고위층들이 관람을 했기 때문에 그들의 입맛을 못 맞춘 제리코의 잘못이었을지도 모른다.

하지만 바로 다음 해에 런던 전시회에 작품을 전시할 기회가 생겼고, 1820년 여름에 런던 피키디리에서 반년 간 작품을 전시했는데 관람객 반응이 엄청났다. 프랑스 계급과는 상관없이 비보를 접한 영국 사람들에게 테오도르 제리코의 분노가 〈메두사 호의 뗏목〉을 통해 전해졌다. 작품을 보려고 4만 명이 넘는 인파가 몰렸으며 영국인들은 이 작품에 열광했다. 그들은 테오도르 제리코의 〈메두사 호의 뗏목〉은 프랑스 미술의 새 방향이라며 극찬했다. 이것이 바로 낭만주의이다.

잔인한 사건에 구원의 희망을 남기다

작품의 내용을 알고 7m가 넘는 거대한 작품 앞에 서면 소름이 끼칠 정도로 잔인함이 느껴진다. 뗏목에는 20명의 사람이 타고 있고, 그 중 5명은 이미 시체이다. 바닥은 피투성이고, 아버지가 죽은 아

〈메두사 호의 뗏목〉 부분 확대

들의 시체를 잡고 있는 듯한 인물도 있다. 그 옆에는 이미 몸통이 잘려 죽은 듯한 시체도 보인다. 뗏목 머리에는 거대한 파도가 들이치고 있고, 바다의 끝은 수평선만 보인다.

여기서 미술의 기술적인 부분을 보자면, 테오도르 제리코는 안정적인 느낌을 주는 수평 구도를 적용했다. 잔인한 지옥이 따로 없는 장면이기 때문에 두려움을 극대화하기 위해서 불안함을 유도하는 수직 구도나 대각선 구도 또는 지그재그나 꽈배기 구도 등 상당히 복잡하고 위태로운 구도를 그림에 사용했어야 했다. 어쩌면 기본

구도 자체를 적용하지 않았어도 되었을 것이다. 하지만 제리코가 적용한 구도는 안정적인 수평 구도에 더더욱 안정적인 구도가 적용된 것이다.

바닥이 넓고 안정적인 피라미드 구도를 2개나 기본으로 적용했다. 작품 왼쪽의 돛대를 꼭지로 뗏목과 시체가 피라미드 안에 들어 있고, 오른쪽에는 펄럭이는 셔츠를 들고 서 있는 인물의 손을 꼭지로 그 아래 다른 인물들이 두 번째 피라미드 안에 들어 있다. 수평 구도에 절대 쓰러지지 않는 2개의 피라미드 구도라니! 이 구도대로라면 흔들림 없는 안정적인 느낌을 줘야 한다. 이것은 테오도르 제리코가 작품의 구상 단계에서부터 의도한 흔적이다.

작품 가장 안쪽을 보면 몇 명의 사람들이 멀리 수평선을 바라보며 환호를 지르는 것 같다. 그 뒤에 있는 사람은 수평선을 가리키며 뒤에 사람들에게 뭐라고 소리지르는 것 같고, 바로 뒤에서는 기도를 하는 인물들도 있다. 거대한 파도를 향해 제발 살려 달라고 기도하는 것일까, 한번 덤벼봐라 하는 것일까? 아니면 신대륙이라도 발견한 것일까?

뗏목의 가장 앞에서 셔츠를 들고 크게 환호를 지르는 듯한 두 인물의 옆 수평선 너머에는 아주 조그맣게 배가 한 척 그려져 있다. 메두사 호와 같이 출항한 배 중 한 척으로 뗏목의 생존자들을 구해낸 배이다.

이처럼 테오도르 제리코는 프랑스 고위층들의 부패로 일어난 잔인한 사건에 '구원의 희망'을 남겼다. 스케치 이전의 구상 단계에서

이미 이들을 구해준 배는 계획되었던 것이다. 테오도르 제리코는 아무리 세상이 타락하고 어두워도 언젠가는 더 나은 세상이 온다는 희망을 그렸을 것이다.

Bonus!

테오도르 제리코는 〈메두사 호의 뗏목〉 완성작 전에 수많은 스케치와 습작을 그렸다. 최종 작품과 같은 구성도 있는데, 그 중에는 사람이 사람을 잡아먹는 모습도 그려져 있다.

〈메두사 호의 뗏목에서 카니발리즘〉, 테오도르 제리코, 종이에 잉크, 크레용, 과슈, 28x38cm, 1818, 루브르 박물관

〈메두사 호의 뗏목 습작〉, 테오도르 제리코, 캔버스에 유화, 38x46cm, 1818~1819, 루브르 박물관

미술 작품으로
혁명에 가담하다

외젠 들라크루아는 미술로 세상을 바꾸려 했다.
그는 혼란 속에서 자유를 외치는 민중을 미술로 이끌었다.

<민중을 이끄는 자유의 여신>

외젠 들라크루아

"자유, 평등, 박애 아니면 죽음을Liberté, Égalité, Fraternité ou la Mour"이라고
외쳤던 프랑스 국민은 마침내 민주주의 국가 프랑스를 얻었고, 지
금은 너무나도 유명한 프랑스의 표어가 되었다. 사실 프랑스 혁명
때부터 사용되기 시작한 것으로 알려진 이 표어는 다른 여러 많은
구호들 중 하나였고, 19세기 말에 와서 본격적으로 프랑스의 표어
로 사용되었다고 한다.

'프랑스 혁명' 하면 가장 먼저 떠오르는 이 작품은 외젠 들라크루
아Ferdinand Victor Eugène Delacroix의 대표 작품이기도 하다. 외젠 들라크
루아는 장 오귀스트 도미니크 앵그르Jean-Auguste-Dominique Ingres와 함께

〈민중을 이끄는 자유의 여신〉, 외젠 들라크루아, 캔버스에 유화, 260×325cm, 1830, 루브르 박물관

1800년대 초 프랑스에서 가장 유명했던 화가였다. 앵그르는 신고전주의 미술을 이어가 이후 아카데미즘으로 이어졌고, 외젠 들라크루아는 낭만주의 화풍으로 이후 사실주의와 상징주의 미술을 발전시켰다. 그리고 기법적으로는 인상주의의 탄생에 큰 기여를 하게 되었다.

1800년대 초 프랑스는 프랑스 혁명을 겪으며 민주주의를 이룬 시기이다. 그래서 파리 시내에서는 시위와 학살 등이 수시로 일어났었다. 프랑스 혁명 때 세탁소에서 일했던 여인 안나 샬롯Anna Charlotte의 동생이 혁명에서 죽자 그녀가 길거리에 쌓인 시체를 밟고 방어벽을 넘어 뛰어나와 병사들 9~10명을 죽였다는데, 그 모습을 보고 외젠 들라크루아가 큰 감동을 받아서 이 작품을 그렸다는 이야기가 있다.

안나 샬롯이 〈민중을 이끄는 자유의 여신〉의 실제 주인공인지는 모르지만 자유의 여신 이름은 마리안느Marianne이다. 마리안느는 자유·평등·박애의 프랑스 혁명 정신과 프랑스 공화국을 상징하는 여성이다. 프랑스에서는 한 손에 총과 다른 손에 프랑스의 국기인 삼색기를 들고 있는 그녀의 동상과 그림을 쉽게 찾아볼 수 있고, 뉴욕의 〈자유의 여신상〉 역시 마리안느의 분신이다. 프랑스를 대표하는 여인 마리안느는 1830년 외젠 들라크루아가 그린 〈민중을 이끄는 자유의 여신〉의 원조이다.

코르셋으로부터의 자유

〈민중을 이끄는 자유의 여신〉을 보면 작품을 보면서 누구나 생각은 하지만 어느 누구도 말하지 않는 부분이 있다. 왜 작품 속 주인공 마리안느는 풍만한 가슴을 풀어 헤치고 있는 것일까?

작품의 배경은 애국 혁명의 자리이지만, 어찌 되었든 시위 중이다. 여자는 마리안느가 유일하다. 물론 혁명에 가담한 민중은 좋은 사람들이겠지만 혁명이 과격해지고, 본의 아니게 흥분하게 되면 무슨 일이 일어날지 모른 상황이라는 건 누구나 아는 사실이다. 그런데 젊고 예쁜 마리안느는 도대체 무슨 생각으로 남성 군중 사이에서 풍만한 가슴을 훤히 드러내고 그들을 이끌고 있는 것일까? 꼭 이렇게 가슴을 드러내야 하는 것일까? 뭔가 의미하는 것이 반드시 있을 것이다.

몇몇 자료에서는 마리안느의 가슴이 민주주의의 승리를 의미한다고 해석한다. 그 근거는 외젠 들라크루아가 직접 이야기했다. 외젠 들라크루아는 작품을 완성하고 바로 다음 해에 살롱전에 출품했다. 물론 수많은 평론가들과 사회에서 혹평뿐만 아니라 심한 욕까지 들었다. 그 이유는 가슴을 풀어 헤친 마리안느 때문이다.

이에 외젠 들라크루아는 마리안느의 풀어헤친 가슴은 용기와 헌신, 그리고 민주주의의 승리를 담았다고 답변했다. 작가가 그렇게 말했으니 아마도 그것이 정답일 것이다. 그렇다면 외젠 들라크루아는 무슨 생각으로 풀어 헤친 마리안느의 가슴을 민주주의의 승리와

연결했을지 의문이 든다.

잠시 생각해보면 그 이유는 아마 여성분들이 더 잘 알 것이다. 꽉 조이는 철근 속옷을 입고 있으면 얼마나 답답하겠는가! 와이어가 들어간 브라는 1900년대 초에 미국에서 나왔으니 그 전에는 브라를 대신하는 속옷을 입었는데 바로 코르셋이다. 가슴을 모아 풍만하게 보이도록 해주고, 늘어진 뱃살과 삐져나온 옆구리 살을 잡아주어 완벽한 몸매를 만드는 코르셋이다. 코르셋은 귀족 여성들의 상징으로도 알려졌는데, 여자들이 코르셋의 끈을 조이며 숨을 들이쉬어 참고 비명도 지르는 등의 장면을 이 당시를 배경으로 하는 영화에서 볼 수 있다. 즉 코르셋은 여성들의 자유를 억압했던 것이다.

그러나 평민 여성들은 코르셋을 입지 않았다고 한다. 작품 속의 남자들은 대부분 노동계층이고 중산층도 일부 보인다. 즉 자유의 여신 마리안느는 평민 계층이라는 것을 보여주기도 하며, 코르셋이 없는 상반신을 드러내며 귀족까지 모든 계급의 모든 인간을 자유롭게 한다는 뜻을 외젠 들라크루아가 보여주려 한 것이 아닌가 싶다. 자유는 민주주의의 승리이다.

작품으로 혁명에 가담한 외젠 들라크루아

〈민중을 이끄는 자유의 여신〉에서는 재미있는 부분을 몇 군데 찾아볼 수 있다. 우선 마리안느 옆에 소년이 보이는데, 그 소년은 어

디서 총을 구했는지 2개나 들고 나와 제일 앞에 서서 마리안느를 따라가고 있다. 이 소년이 누구인지는 모르지만 프랑스의 위대한 소설가 빅토르 위고^{Victor Hugo}는 작품 속의 이 소년을 보고 감동을 받아서 그의 걸작 『레미제라블*』에 구두 닦기 소년으로 넣었다는 이야기도 있다.

작품 왼쪽 아래에는 거의 나신의 남성 시체가 누워 있는데, 팔과 목깃에 레이스가 없는 흰 셔츠를 봐서는 일반 평민이거나 군인인 것 같다. 그래서 작품을 다시 둘러보면 시체를 포함해 대부분의 등장인물들이 다 군인이나 일반인들이다. 그런데 마리안느 옆의 신사는 귀족으로 보인다. 중절모와 멋진 가운은 그가 부르주아 계층의 사람이라는 것을 보여준다. 외젠 들라크루아는 연령과 계급에 상관없이 전 국민이 민주주의를 바라고 프랑스 혁명에 참여했다는 것을 그린 것이다.

몇몇 학자들은 중절모 남성이 외젠 들라크루아 자신의 자화상이라는 의견을 주장하기도 한다. 그의 사진과 비교해보면 제법 닮긴했다. 그 역시 프랑스 혁명을 지지했으나 외젠 들라크루아가 실제로 혁명의 현장에 총을 들고 나갔는지는 모른다. 여하튼 그는 이 작품으로 혁명의 앞에 나섰다.

* 『레미제라블(Les Misérables)』은 빅토르 위고가 1862에 쓴 작품으로, 주인공 장 발장(Jean Valjean)의 삶을 그린 낭만주의 문학을 대표하는 작품이다.

내 우울함이 열작에 사라졌습니다. 새로운 주제로 시작했습니
다. 바리케이드.

그리고 내가 나라를 위해서 싸우지 못한다면 최소한 그림을 그
릴 것입니다.

민중을 이끄는 자유의 여신이 서양미술에 남긴 업적

이 작품의 붓질을 보면 1800년대 초 당시 최고의 위치였던 신고
전주의와 낭만주의, 그리고 새롭게 시작된 사실주의 작품과는 조금
다른 표현이다. 물론 부드러운 붓질로 그린 곳이 많지만 역동감을
주기 위해 배경의 자욱한 연기와 하늘과 펄럭이는 옷에 내린 밝은
빛 부분은 붓으로 물감을 찍어 바른 듯 그렸다.

이런 기법은 사실주의 중후반에 사용된 기법이자 인상주의 표현
기법 중 가장 기본이 되는 기술이다. 인상주의는 빠른 시간에 변하
는 빛의 변화를 표현하기 위해 재빨리 붓으로 찍어 발랐는데, 여기
서 신인상주의 화가 조르주 쇠라Georges Seurat가 이 기법을 더욱 발전
시켜 점묘법을 창안해냈다.

그뿐만 아니라 코르셋을 벗은 마리안느를 통해 자유의 의미를 담
았고, 굉장히 불안하고 위험하며 정신이 없어야 할 혁명을 프랑스
국기를 기준으로 하단의 두 시신이 넓은 바닥인 안정적인 삼각형

326

구도 안에 담아 흔들림 없는 프랑스를 그렸다. 외젠 들라크루아는 이렇게 반세기가 훨씬 지나 나올 인상주의와 상징주의의 프리뷰를 〈민중을 이끄는 자유의 여신〉을 통해 보여주었다.

Bonus!
작품 속 혁명이 일어난 곳은 파리의 센강변이다. 작품 오른쪽 연기 너머로 두 동의 건물은 센강 시테(Cite)섬 남동쪽에 위치한 노틀담 대성당이다.

5부

라파엘전파 · 아카데미즘 · 사실주의 · 인상주의

Pre-Raphaelites · Academicism
Realism · Impressionism

라파엘전파

화려했던 르네상스를 그리워하며 같은 학교 출신 영국의 젊은 화가들인 단테 가브리엘 로세티, 존 에버렛 밀레이, 윌리엄 홀만 헌트는 1848년 영국 런던에서 라파엘전파 형제회를 결성했다. 또한 그들은 영국 왕립 미술원 학생들과 함께 미술은 그들이 가장 존경했던 라파엘전파에서 라파엘로와 이전의 스타일로 돌아가야 한다고 주장하며 활발하게 활동했다. 그들이 생각한 당시의 미술에서는 더 이상 아름다움을 찾을 수 없다고 생각했던 것이다.

라파엘전파는 화려하게 등장했고 빠른 시간에 성장했지만 존 에버렛 밀레이의 탈퇴로 곧바로 수그러들었다. 비록 활동 기간은 짧았지만 라파엘전파는 창립 멤버 단테 가브리엘 로세티가 시인으로도 활동하면서 문학으로 번져 영국의 문학 분야에서는 지금까지도 이어내려오고 있다.

허구도 사실처럼 그린 원조 아방가르드

신고전주의의 과대 포장과 낭만주의의 허구적 표현에서 탈피하려는
젊은 화가의 도전이 시작되었다.

<오필리아>

존 에버렛 밀레이 경

레어티스: 가엾게도 익사해버렸군요!

왕비: 그래, 익사했다.

마침내 옷에 물이 배어 무거워지자, 가엾은 그 애의 노래는

시냇물 바닥의 진흙 속에 끌려들어가 버리고 말았지.

— 『햄릿』 4막 7장 중 일부

윌리엄 셰익스피어William Shakespeare의 4대 비극* 중 하나인 『햄릿

* 셰익스피어의 4대 비극은 『햄릿』, 『오델로』, 『리어왕』, 『맥베스』이다.

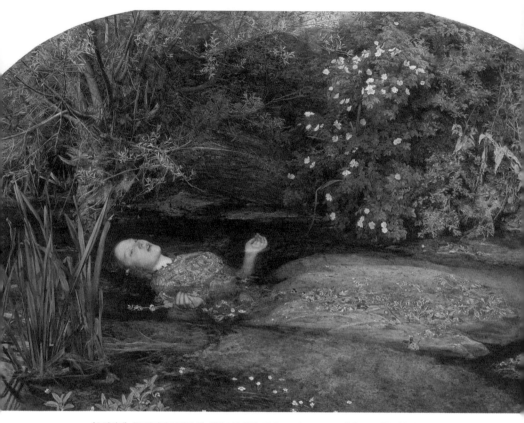

〈오필리아〉, 존 에버렛 밀레이 경, 캔버스에 유화, 76.2×111.8cm, 1851, 테이트 브리튼 미술관, 런던

『Hamlet』에서 오필리아는 자신의 아버지가 연인 햄릿에게 살해되자 강물에 몸을 던져 스스로 목숨을 끊는다. 이 장면인 4막 7장의 내용을 영국 미술의 최고봉 존 에버렛 밀레이 경Sir. John Everett Millais이 그린 걸작이 바로 〈오필리아Ophelia〉이다.

존 에버렛 밀레이는 책 한 장도 안 되는 분량으로 이렇게 멋진 작

품을 표현했다. 〈오필리아〉는 영국인들이 가장 사랑하는 작품으로 꼽히기도 했다. 추정되는 작품 가격만 족히 500억 원이 넘는다고 한다. 이 작품은 영국 최고의 미술관 중 하나인 테이트 브리튼Tate Britain에 소장되어 있다.

최초의 아방가르드 라파엘전파 형제회와 존 에버렛 밀레이

존 에버렛 밀레이 경은 서양에서는 미술의 대가로 잘 알려져 있다. 그는 그림을 잘 그려 귀족 작위까지 받은 영국 미술의 거장 중의 거장이다. 살아있던 시기에 가장 부유한 화가였고, 가장 활발히 활동한 화가였으며, 어려서부터 천재였다.

1829년 영국의 사우스햄턴Southhampton에서 태어난 존 에버렛 밀레이는 어려서부터 그림에 소질을 보였는데, 11세의 나이에 어머니의 도움으로 런던으로 옮겨 로얄 아카데미Royal Academy에 최연소로 입학했다. 그리고 모든 상을 다 휩쓸었는데 당시 영국에서는 존 에버렛 밀레이보다 그림을 잘 그리는 어린이는 없었다.

당시 학교에서 최고의 교수님들에게 배웠고 이후에 영국 미술을 이끌 거장 친구들, 즉 윌리엄 홀만 헌트William Holman Hunt와 시인으로도 유명한 단테 가브리엘 로세티Dante Gabriel Rossetti를 만났다. 이 셋은 라파엘전파 형제회Pre-Raphaelite Brotherhood를 결성했는데, 이들의 목적은 신고전주의와 낭만주의 등 당시 영국에서 유행하던 미술이 너무 타

락했으니 다시 르네상스의 라파엘로 전으로 다시 돌아가자는 것이었다. 바로 영국 미술에 혁명을 일으켜 보자는 것이었고 미술 역사상 최초의 아방가르드Avant-Garde가 탄생했다.

아방가르드라는 단어는 원래 군사용어이다. 군대에서 먼저 앞에 가서 적군의 움직임을 파악하는 병사를 뜻하는 척후병이라는 뜻인데, 이 단어가 미술 분야에서 쓰이면서 지금은 가장 먼저 미술 사조가 떠오르게 되었다.

아방가르드를 우리말로 옮기면 전위예술, 즉 혁명적인 예술이라는 뜻이 되는데 전위예술이라고 하면 왠지 난해한 행위예술이 떠오른다. 사실 얼마 전까지만 해도 행위예술이 미술 분야에서는 가장 혁명적이었기 때문에 전위예술에 포함되었으나 전위예술이 행위예술은 아니다.

일반적으로 미술사에서는 아방가르드를 제1차 세계대전 이후 추상 미술가들의 활발한 활동에 미래파를 만들어 미술의 새로운 시대를 열었다고 해서 아방가르드라고 불렀다. 그래서 행위예술도 아방가르드에 포함된다. 이 관점에서 봤을 때 기술적으로도 라파엘로와 르네상스 미술보다 발전했던 라파엘전파 형제회가 하려 했던 일은 당시 미술의 내용적 변화에 과감히 반대하고 새로운 미술을 시작했기 때문에 아방가르드 운동의 시초로 볼 수 있을 것이다.

다시 존 에버렛 밀레이와 라파엘전파 형제회의 이야기로 돌아가자. 이들이 시작한 라파엘전파 운동은 시작부터 유명한 소설가 찰스 디킨스Charles Dickens 같은 거물급 인사들에게 험한 공격을 당했다.

특히 존 에버렛 밀레이의 작품은 당시 영국의 사회와 종교적 윤리에 대담한 도전으로 보였기 때문에 라파엘전파 형제회는 짧은 시간에 멤버들도 잃었고 차후 작품에는 라파엘전파 형제회를 의미하는 'PRB' 사인도 작품에 넣지 못했다.

하지만 그들에게도 드디어 희망이 보였다. 찰스 디킨스와 버금가는 영향력을 가졌던 영국의 평론가 존 러스킨*과 프랑스의 작가 테오필 고티에**가 서서히 라파엘전파 운동에 공감하며 좋은 평론을 써주기 시작했다. 존 에버렛 밀레이의 〈오필리아〉가 발표되자 존 러스킨은 라파엘전파 형제회에게 혹평을 퍼붓던 다른 평론가들에게 라파엘전파 형제회를 대신해서 맞서 싸워주기도 했다. 그 덕에 〈오필리아〉는 대중들에게도 큰 호응을 얻었고, 그렇게 라파엘전파는 성공의 길에 들어섰다.

그러나 존 에버렛 밀레이와 존 러스킨의 아내 에피 그레이^{Effy Grey}의 불륜이 드러나면서 존 러스킨의 도움이 끊김은 물론이고 심지어 적이 되어 버렸다. 게다가 존 에버렛 밀레이는 에피 그레이와 결혼하며 라파엘전파를 탈퇴하면서 라파엘전파 운동도 자연스럽게 막을 내렸다. 물론 라파엘전파 운동은 지금도 명맥을 유지하고는 있지만 정식 활동은 사라졌다고 보면 되는데, 대신 미술에서 문학으로 옮겨져 문학 분야에서 큰 성공을 거두었다.

• 존 러스킨(John Ruskin, 1819~1900)은 영국 옥스퍼드대학교 미술학 교수이자 비평가, 작가이다.
•• 테오필 고티에(Théophile Gautier, 1811~1872)는 프랑스의 시인, 소설가이다.

가족이 생긴 존 에버렛 밀레이는 예전보다 활발하게 그림을 그렸고, 완판 화가Selling Out가 되었으며, 영국에서 가장 부자 화가가 되었다. 제임스 맥닐 휘슬러James McNeil Whistler, 존 싱어 사전트John Singer Sargent 같은 미국에서 온 화가들은 존 에버렛 밀레이와 그의 작품에 열광한 나머지 그를 따랐다. 이 시기 존 에버렛 밀레이의 작품을 보면, 라파엘전파 시대의 작품과 비교했을 때 미학적 가치는 떨어질 수도 있지만 대중들이 꼭 보고 싶고 갖고 싶어하는 작품을 쏟아냈고, 그 중에서도 〈비누거품1886〉의 인기는 아마 영국 역사상 가장 많은 인기를 끈 미술 작품이었을지도 모른다.

그렇게 존 에버렛 밀레이는 1863년에 로얄 아카데미의 정회원이 되었고, 이후 꾸준한 활동으로 1885년에 빅토리아 여왕Queen Victoria으로부터 'A Baronet, of Palace Gate, in the parish of St Mary Abbot, Kensington, in the county of Middlesex, and of Saint Ouen, in the Island of Jersey'라는 귀족 작위까지 받게 되었다. 그리고 영국 아카데미즘의 거장 프레데릭 레이튼 경Lord Frederik Leighton의 뒤를 이어 로얄 아카데미의 회장이 되었다.

존 에버렛 밀레이 경이 죽고 1896년에는 당시 웨일즈의 왕자, 이후 에드워드 7세 왕Edward VII은 존 에버렛 밀레이 기념 위원회를 창립했다. 지금까지도 존 에버렛 밀레이는 영국이 가장 사랑하는 화가 중 가장 선두로 꼽히고 있다. 여력이 된다면 꼭 원작을 보길 권한다.

사실적 표현에 집착한 존 에버렛 밀레이와 모델 리지 시달

〈오필리아〉는 화가 존 에버렛 밀레이와 작품 속 모델 리지 시달 ^{Lizzie Sidal}, 본명 Elizabeth Eleanor Siddal의 집착으로 탄생한 걸작이다. 먼저 존 에버렛 밀레이는 이 작품의 구상을 마치고 당시 라파엘 전파 형제회의 전문 모델이자 이후 단테 가브리엘 로세티의 아내가 되는 리지 시달과 작품의 구성에 대해 협의한 후 배경을 먼저 그렸다. 배경은 실제 영국 런던 외곽 깊은 늪지의 웅덩이를 그렸고, 죽음을 뜻하는 해골을 잡초 더미로 그렸는가 하면, 양귀비 꽃 등 배경의 무성한 잡초로 보이는 풀과 꽃 하나하나에도 당시에 통했던 상징과 의미를 담았다.

배경 작업을 마친 밀레이는 작업실로 돌아와서 보다 사실적인 장면을 그리기 위해 모델 리지 시달을 물이 담긴 욕조에 눕히고 주인공 오필리아를 그렸다. 존 에버렛 밀레이는 욕조의 물이 식지 않게 욕조 아래 램프를 켜서 온도를 유지하며 몇 개월 동안 작업을 했다.

그러던 어느 날 그만 램프가 꺼져버렸는데 욕조에 누워있었던 리지 시달은 물이 차가워져도 말 한마디 하지 않고 몇 시간을 얼음장 같은 욕조 물 속에 누워 있었다. 그리고 다음 날 리지 시달은 바로 감기와 오한으로 쓰러졌다. 존 에버렛 밀레이는 그녀에게 치료비와 위로금을 줬다.

리지 시달은 작업을 잠시 중단하고 램프에 불을 켤 수 있었지만 그녀는 그 순간만큼은 자신이 최고의 모델이 되기로 결심했다고 한

다. 화가가 작품을 완성하기 위해서 거치는 과정을 모델인 자신이 이해하고 따라줘야 한다고 생각했던 것이다. 그리고 차가운 강물에서 죽은 오필리아를 리지 시달은 진심으로 경험한 것이고, 존 에버렛 밀레이는 죽음의 오한으로 벌벌 떨며 가라앉는 진짜 오필리아를 그릴 수 있었던 것이다.

존 에버렛 밀레이의 〈오필리아〉는 그냥 그림이 아니다. 허구를 사실보다 더 사실로 표현하기 위한 화가와 모델의 노력으로 만들어진 걸작이다.

Bonus!

존 에버렛 밀레이 경의 〈오필리아〉를 너무나도 좋아했던 바바라 웹(Barbara Webb)이라는 퇴직 교사는 윌리엄 홀만 헌트가 남긴 기록만 가지고 160년 전에 그려진 작품 속 배경을 찾아 18개월 동안 남런던 지역 강과 늪지를 들쑤시고 다녔고, 존 에버렛 밀레이 경이 이젤을 펴고 그렸던 정확한 위치를 찾아냈다. 〈오필리아〉 작품 속의 쓰러져 있는 나무는 플라타너스라는 단풍나무의 일종이라는데 그 것마저도 그대로 남아있어서 깜짝 놀랐다고 한다. 어느 미술학자도, 테이트 미술관 학예사들도, 존 에버렛 밀레이의 자손들도 못했던 작품 속 장소를 찾아낸 바바라 웹 할머니에게 무한한 경의를 보낸다.

아카데미즘

우리나라에서는 아카데미즘으로 불리는 이 아카데믹 미술은 신고전주의 미술 기법을 이은 사조로 프랑스 파리의 예술 학교인 아카데미 데 보자르^{Académie des Beaux-Arts}가 중심이었다. 아카데믹 미술은 미술의 기본 공식을 중요시했으며, 나아가 문학과 해부학까지 집중적으로 공부하는 등 말 그대로 학구파 미술이다. 그래서 작품은 굉장히 사실적이고 아름다우며, 내용은 복잡하고 어려운 주제를 다뤘다. 이 아카데믹 미술 작품을 보면 누구나 감탄할 것이다.

연이은 낙선에 대한 분노로 탄생한
위대한 걸작

우리가 알고 있는 지옥의 모습을 단테가 글로 묘사했다면
윌리앙 부게로는 지옥의 모습을 시각적으로 완성해냈다.

\<단테와 베르길리우스\>
윌리앙 부게로

우리는 맞은편 강가로 가기 위해 고리를 가로질렀다 100

그곳에 있는 샘은 끓었고 자신으로부터 생긴

계류가 역류했다.

물은 아주 검었고 103

우리는 검은 파도를 따라서

험한 길로 오랫동안 내려갔다.

회색빛 악의 끝으로 내려가는 106

이 슬픈 계류는 스틱스라고 불리는

늪으로 간다.

나는 주의 깊게 바라보았고 109

진흙으로 범벅이 된 죄인들을 보았다.

모두 발가벗었고 성난 얼굴이었다.

이빨로 조각조각 살을 물어뜯고 112

손뿐만 아니라 머리, 가슴, 발로

서로를 때리면서 싸우고 있었다.

선한 선생님은 말했다. 115

아들아, 분노에 사로잡힌 영혼들을 보아라.

나는 네가 분명히 믿기를 바란다.

- 『신곡』 지옥편 7칸토 100~117절

 성경에는 지옥이 어떤 모습인지 정확하게 설명하지 않고 있는데, 우리가 익히 알고 있는 활활 타는 불과 영원한 고통의 비명 소리 그리고 악마들의 사악한 고문과 잔인한 괴물들의 모습 등 지옥의 이미지는 단테의 『신곡』에 의해서 만들어졌다고 해도 될 것이다. 그리고 단테가 시로 표현한 지옥의 모습을 그림으로 가장 잘 표현한

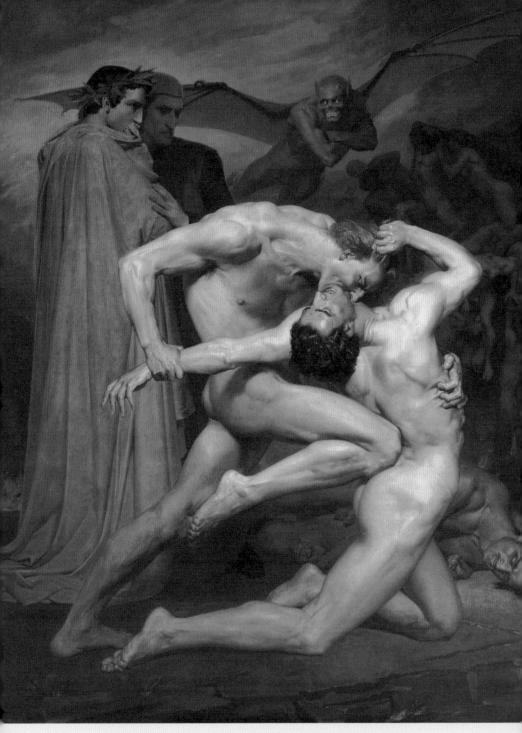

〈단테와 베르길리우스〉, 윌리앙 부게로, 캔버스에 유화, 281×225cm, 1850, 오르세 미술관

화가는 단연 프랑스 아카데미즘의 거장 윌리앙 부게로^{William Adolphe}

^{Bouguereau}일 것이다. 윌리앙 부게로의 이름이 낯선 독자들도 있을 것

인데, 그의 작품을 단 한두 점만 봐도 입이 쩍 벌어질 것이다.

윌리앙 부게로의 작품은 어느 거장들의 작품보다 사실적이며 그

이상으로 환상적이다. 마치 배우들의 액션에 CG를 더한 판타지 영

화를 보는 듯하다. 『신곡』 지옥편 7칸토의 17개의 구절을 읽고 윌리

앙 부게로의 〈단테와 베르길리우스^{Dante et Virgile}〉를 봤을 때 당신이 생

각했던 이미지와 얼마나 같은지 생각해보면 서양 미술에서 윌리앙

부게로보다 그림을 잘 그리는 화가는 없다는 생각이 들 것이다.

윌리앙 부게로의 위대한 표현력

본문 102절의 계류는 시냇물을 말하는데, 배경에는 벌건 무엇인

가가 끓는 것 같다. 그리고 검은 계류는 107~108절에서 스틱스라

고 불리는 늪으로 간다고 했는데, 스틱스^{Styx}는 『신곡』에서 지옥의

다섯 번째 골짜기^{Circle}에 흐르는 강이다. 스틱스에는 독성이 강한

검은 액체가 흐른다고 묘사했다. 작품 하단의 검은 액체는 스틱스

로 흐르는 독성이 강한 검은 액체로 보인다. 그림이지만 끈적한 독

성이 느껴지지 않는가?

110~111절의 모두 발가벗고 진흙으로 범벅이 된 죄인들의 분노

와 고통의 비명이 들리는 듯하다. 그리고 112~114절까지 3줄은 죄

인들이 싸우는 모습을 설명했는데 이빨로 조각조각 살을 물어뜯고 손뿐만 아니라 머리, 가슴, 발로 서로를 때리면서 싸우고 있었다는 위대한 시인 단테의 표현이 우습게 보일 정도로 살벌하게 그렸다. 붉은 머리 죄인은 갈색 머리 죄인의 목을 물어뜯는데 갈색 머리 죄인은 눈이 뒤집어져 곧 숨이 끊길 것 같다. 그런데 갈색 머리 죄인은 붉은 머리 죄인의 머리칼을 잡아당기는데 얼마나 힘이 잔뜩 들어갔는지 같이 끌려 올라가는 이맛살까지 보인다.

붉은 머리 죄인의 목에 선 핏줄은 몇 년을 늪에서 굶은 레스탓*이 인간을 만나 사정없이 피를 빨아 터질 것만 같고, 왼손으로는 갈색 머리 죄인의 옆구리 살을 찢는데 금방이라도 타이어 찢어지는 소리가 날 것 같다. 그러나 붉은 머리의 강한 니킥은 갈색 머리의 척추를 완전히 뭉개버렸고, 갈색 머리는 고통의 비명을 지르지만 더 이상 소리를 못 내는 듯하다. 붉은 머리의 왼쪽 종아리 근육과 바짝 선 핏줄은 니킥의 위력이 느껴지고, 갈색 머리의 척추 몇 개는 이미 깨져버린 것 같다.

하지만 이 작품에서 진짜 무서움과 힘이 느껴지는 것은 근육의 모양이다. 두 죄인의 근육은 몸이 틀어진 상태에서 힘이 잔뜩 들어간 진짜 사람의 근육을 보는 듯하다. 그래서 더더욱 사실적으로,

•• 레스탓(Lestat)은 영화 〈뱀파이어와의 인터뷰(Interview with the Vampire, 1994)〉에서 톰 크루즈가 맡은 주인공 뱀파이어이다. 레스탓은 브래드 피트가 역할을 맡은 루이(Louis)와 커스틴 던스트가 배역을 맡은 그들의 어린 뱀파이어 클로디아(Claudia)의 배신으로 불에 타서 죽었다가 늪에서 악어와 쥐의 피를 먹으며 생을 유지했었다.

또는 그 이상 사실적으로 보인다. 이 두 죄인의 싸움이 사실보다 더 잔인하게 느껴지는 바탕에는 그의 그림 실력을 받쳐주는 풍부한 문학과 해부학 지식이 있다.

윌리앙 부게로의 삶

윌리앙 부게로는 1825년 프랑스 서부 대서양 해안가 도시 라로셸La Rochelle에서 태어났다. 부모님은 와인 가게를 하며 수출도 했었다. 윌리앙 부게로가 8세가 되기 전에 형과 동생이 모두 죽었다. 그래서 부게로는 수도승이었던 삼촌 외젠Eugene 아래서 자라며 14세에는 가톨릭 학교에서 신학과 문학을 공부했다.

부게로는 미술 시간에 선생님에게 많은 가르침을 받았는데 그때 미술에 관심과 자신의 재능을 발견했다. 이후에 보르도Bordeaux의 가족 곁으로 돌아와서는 지방 미술학교에 입학해 본격적으로 그림을 배웠고, 아르바이트로 모작을 그렸다. 그의 그림 실력은 같은 학교 학생 중 누구도 따라올 수 없을 만큼 뛰어났고, 곧바로 윌리앙 부게로는 스타가 되었다. 그리고 파리로 유학을 가야 한다는 주변 사람들의 강력 추천으로 유학을 준비했다.

그러나 문제는 유학 자금이었는데, 미술계의 전설 같은 사실에 따르면 파리 유학비를 벌기 위해서 그는 3개월간 유화 33점을 그려 팔았다고 한다. 그 작품들은 보르도에서 팔렸는데 당시 미래의 거

장 부게로를 몰라본 사람들의 관리 부실로 지금 어디에 있는지 모른다. 그리고 부게로 역시 그 중에 사인을 한 작품이 거의 없어서 지금까지 확인된 남아있는 작품은 단 한 점으로 알려져 있다. 그렇게 20세의 젊은 윌리앙 부게로는 1846년 파리에 입성했다.

미술의 중심 파리는 지방도시 보르도와 수준이 달랐다. 전국은 물론이고 전 세계에서 그림을 잘 그린다는 학생들은 다 모여 있었기 때문에 그의 실력으로는 안 된다는 것을 금방 깨달았다. 아마 대부분의 사람들은 여기서 포기하고 다른 일을 했겠지만 윌리앙 부게로는 자신의 부족한 부분이 무엇인지 찾기 시작했다. 그렇게 인물, 특히 해부학을 집중적으로 공부하면서 동시에 자신을 놀래킨 자크 루이 다비드와 장 오귀스트 도미니크 앵그르의 신고전주의 양식을 배웠다. 그리고 윌리앙 부게로는 당시 최고의 미술학교인 파리 에꼴 데 보자르École des Beaux-Arts de Paris에 입학했다. 탄탄한 기본기를 갖춘 윌리앙 부게로는 당연히 학교 최고의 학생이 되었고, 그의 이름은 파리에 알려지기 시작했다.

이제 그는 더 높은 목표로 프리 드 로마Prix de Roma에 출품을 했다. 프리 드 로마는 일종의 공모전으로, 당선된 작가는 장학금으로 로마에서 일정 기간 유학을 다녀올 수 있는 프로그램이었다. 프랑스의 거장들은 한 번씩 프리 드 로마에 당선되어 로마 유학을 다녀왔다. 윌리앙 부게로 역시 충분히 당선이 가능했는데 그만 떨어져버린 것이다. 다음 해에도 다시 도전했는데 또 떨어졌다.

좌절과 화도 많이 났을 테지만 이번에도 역시 윌리앙 부게로는

자신의 부족한 부분을 찾기 시작했고, 뭔가 엄청난 인상을 남길 작품을 그리기로 결심했다. 곧바로 그림 작업으로 돌아와서 책을 파고 들었는데 그 책이 바로 단테의 『신곡』이었다. 그리고 〈단테와 베르길리우스〉가 탄생했다. 이 작품을 통해 얻은 실력으로 26세의 윌리앙 부게로는 프리 드 로마에 당선되었다.

1851년 1월 로마에 도착한 윌리앙 부게로는 그리스 조각과 레오나르도 다빈치, 라파엘로, 티치아노 등 르네상스 거장들의 작품에 깊은 감명을 받았고 집중적으로 공부했다. 그 중에서도 라파엘로를 가장 존경해서 다양한 색상과 작품의 내용까지 라파엘로의 스타일을 따랐다. 이후 그는 수많은 상과 훈장을 받았고, 에꼴 드 보자르의 분교급인 줄리앙 아카데미Académie Julian에서 미술을 가르치기도 하면서 당시 프랑스 최고의 화가로 이름을 날렸다.

그림만 잘 그려서는 위대한 화가가 될 수 없다. 신화, 문학 그리고 해부학에 이르기까지 공부도 잘 해야 한다. 그럼에도 윌리앙 부게로는 파리 미술계를 이은 인상주의와 추상미술에 밀려 대중들로부터 잊혀졌다가 지난 10~20년간 전 세계에 불어닥친 극사실주의와 인물화의 열풍에 힘입어 다시 미술 거장의 자리에 올랐다.

Bonus !
〈단테와 베르길리우스〉에서 잔인하게 싸우는 두 죄인 중에 붉은 머리는 이단자 카포키오(Capocchio)이고, 니킥으로 척추가 부러진 갈색 머리는 지안니 스키키(Gianni Schicchi)라고 오르세 미술관에 설명되어 있다. 지안니 스키키는 30칸토에 등장하는 인물이다.

아름다운 그 자체인
치명적인 유혹

미술은 아름다움을 위해서만 존재해야 한다고 믿었던 시대가 있었다.
이 작품을 보고 아름다움을 느끼지 않는 사람은 없을 것이다.

<어부와 세이렌>
프레데릭 레이튼 경

영국 빅토리아 시대* 미술을 대표하는 화가이자 영국 귀족 화가인
프레데릭 레이튼 경Lord Frederic Leighton은 이름에서도 알 수 있듯이 상
당히 높은 계급 출신이었다. 그는 영국의 신고전주의와 아카데미즘
미술의 선구자이자 영국 유미주의British Aestheticism**를 대표하는 화가
이다. 그래서 굉장히 사실적이면서 예쁜 그림들을 그렸다.

- 빅토리아 시대(Victorian Era)란 영국의 빅토리아 여왕이 통치했던 1837년부터 1901년까지의 시대를 말한다.
 영국 산업혁명의 결과로 인해 경제와 산업 발전의 최고봉이자 대영제국의 절정기였다.
- 유미주의란 아름다움, 즉 미(美)가 가장 높은 단계이며 미술은 다른 분야의 영향을 받지 않고 오직 아름다움
 을 위해서만 존재해야 한다는 뜻이다. 주로 당시 귀족출신 예술가들이 추구했던 양식이다.

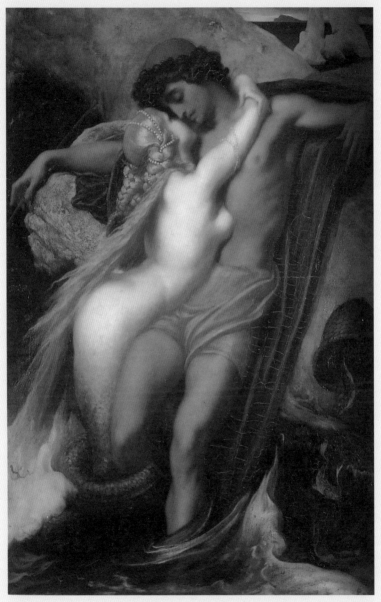

〈어부와 세이렌〉, 프레데릭 레이튼 경, 캔버스에 유화, 48.9cm×66.4cm, 1856~1858, 영국 브리스톨 시
립미술관

프레데릭 레이튼 경은 지금 우리나라에는 많이 알려진 화가는 아니지만, 그가 살아있던 당시만 해도 천재 미켈란젤로와 비교될 정도로 유명한 화가였고 48세의 젊은 나이에는 영국 왕립 아카데미Royal Academy의 총장도 되었을 정도로 훌륭한 화가였다. 하지만 곧이어 등장하는 사실주의, 인상주의 등 급변하는 새로운 화풍에 밀려 그의 명성도 같이 밀려나게 되었다.

작품 속 아름다운 남녀는 누구일까?

작품 〈어부와 세이렌The Fisherman and the Syren〉을 보자. 긴 금발의 머리카락이 완벽에 가까운 젊은 여인의 몸매 위를 출렁이고 있고, 운도 좋게 아름다운 누드의 여인에게 안겨 키스를 받는 남자는 거의 정신을 잃은 듯 보인다.

하지만 절대 운이 좋은 남자는 아니다. 작품을 좀 더 자세히 보면 근사한 여인의 허벅지부터 사람이 아닌 뱀의 꼬리처럼 보이는 다리가 남자의 다리를 휘어 감싸고 있고, 작품 오른쪽 하단 구석에는 남자의 것으로 보이는 물고기 바구니가 떨어지고 있으며 그 덕에 물고기들도 자유의 몸이 되었다. 지금 이 남자는 어부이고, 정신을 잃어 바다로 빨려 들어가고 있는 것이다.

금발의 근사한 누드의 다리 없는 여인은 다름 아닌 그리스 신화에 등장하는 세이렌Σειρήνες이다. 대단한 미모의 세이렌은 노래를

잘 부르고 아주 치명적인 요정이다. 호메로스^{Ὅμηρος}의 『오디세이아 ^{Ὀδύσσεια}』 제12서에서는 여성의 머리와 새의 몸을 가진 모습으로 등장하지만 중세시대 후반부터는 여성의 상체에 물고기의 꼬리를 가진 모습으로 미술 작품에 등장했다.

세이렌들은 이탈리아 중서부 나폴리^{Napoli} 해안 앞 작은 3개의 바위섬 시레눔 스코풀리^{Sirenum scopuli}나 인근 카프리^{Capri}섬 절벽과 암초들로 둘러싸인 안테모엣사^{Anthemoessa}섬에 산다. 그들이 주로 하는 일은 지중해를 지나다니는 배에 올라 아름다운 노래로 선원들을 유혹해서 바다에 뛰어들어 죽게 하고, 뱃머리를 암초로 몰아 난파시키는 일이다.

이 작품은 프레데릭 레이튼 경이 26세에 요한 볼프강 괴테^{Johann Wolfgang von Goethe}의 시 '어부^{Der Fischer}'를 읽고 감동을 받아서 그린 작품이다. 미술계에서는 이 작품을 보고 "거부할 수 없는 유혹의 힘"이라며 극찬했다. 하지만 프레데릭 레이튼 경이 정말 마음에 들어했던 평론은 "이 젊은 화가는 레오나르도 다빈치, 미켈란젤로, 라파엘로가 목말라 하던 아름다움의 원천에서 오랫동안 열렬하게 취했다!"였다고 한다. 그럼 괴테의 시 원작은 어떨까? 한국 번역시를 못 찾아서 필자가 힘들게 번역을 해봤다.

어부

요한 볼프강 폰 괴테

물이 쉬익 거렸다. 물이 솟아올랐다.

어부 한 명 물가에 앉아있었다.

낚시 끝을 고요히 바라보았다.

마음속까지 서늘하구나.

앉았을 때, 귀를 기울일 때

물결은 치솟아 갈라지고

쉬익 거리는 물을 가르고

젖은 여인이 나온다.

여인 그에게 노래 불렀다. 여인 그에게 말 건넸다.

당신은 왜 우리 아이들을 유혹하나요?

인간의 꾀로, 인간의 술책으로

여기 위로, 죽음이 이글대는 곳으로!

작은 물고기들이 아래에서 얼마나 행복한지

아, 당신이 좀 알기나 한다면,

당신도 지금 그대로 내려올지 몰라요,

그리고 그제야 건강해질 거예요.

해님도 생기를 되찾지 않던가요,

달님도 바다에서 그렇지 않나요?

파도에 숨 쉬며 얼굴을 돌리는 해님은

두 배는 더 아름답지 않던가요?

깊은 하늘도 당신을 유혹하지 않던가요?

촉촉하게 변모한 푸름도요?

여기 당신의 얼굴마저도 당신을

영원한 이슬 속으로 끌어들이지 않나요?

물이 쉬익 거렸다. 물이 솟아올랐다.

그의 맨발에 적셔 들었다.

사랑하는 이에게 인사를 건네듯

그의 마음은 부풀어 올랐다.

여인 그에게 노래 불렀다, 여인 그에게 말 건넸다.

그 때 그에게 일어난 일은

반은 여인이 끌어당겨, 반은 그 스스로 잠겨

더 이상 보이지 않았다.

노래도 기막히게 잘 부르는 미모의 세이렌들이 어부들을 바다로 끌고 가서 어떤 일을 벌이는 지는 모르겠다. 하지만 그들의 끝은 알 수 있다.

호메로스의 『오디세이아』에 따르면 주인공 오디세우스Ὀδυσσεύς가 항해하던 중 세이렌들이 유혹해오자 바다에 빠지지 않도록 부하들의 귀를 마개로 막고, 자신의 몸을 돛대에 묶었다. 그렇게 오디세우

스의 배가 세이렌의 유혹에서 벗어나자 세이렌들은 모욕감에 집단 자살을 했다. 오디세우스뿐만 아니라 그리스 신화의 음유시인 오르페우스'Ορφεύς가 황금 양털을 찾으러 배를 타고 가다가 세이렌을 만났는데, 오르페우스가 자신들보다 답가를 더 잘 불러서 세이렌이 모욕감으로 또 자살을 했고 바위가 됐다고 한다.

지금은 더 이상 세이렌이 지중해에서 선원들을 유혹한다는 소식이 들리지 않는다. 그럼 세이렌들은 지금 어디서 무엇을 하고 있을까? 요즘 세이렌들은 '스타벅스'에 있다. 커피 향으로 여러분을 유혹하고 당신의 지갑을 털고 있다.

Bonus!
세이렌(syren)이 배 근처로 몰리면 선원들은 즉각 보호 태세로 들어갔다. 이런 위급 상황을 알리는 시끄러운 경고음을 사이렌(siren) 또는 syren으로 부른다.

사실주의

신고전주의가 아카데믹 미술에 영향을 끼쳤다면, 낭만주의는 사실주의를 탄생시켰다. 감정과 생각을 담은 낭만주의 미술에 반대하는 화가들이 내용과 기술적인 모든 부분은 사실적이어야 한다는 개념으로 사실주의가 나타났다. 그렇다보니 작품을 보는 관객으로서는 보면 뭘 그렸는지 아는 쉬운 그림 같지만 화가들로서는 주제의 선정에 제한이 많았다. 이미 모든 주제를 그 전 화가들이 다 그렸던 것이다. 그래서 사실주의 화가들은 지루한 일상과 추한 풍경, 비도덕적인 인간의 모습까지 사실대로 들추게 되었고, 이는 당시 많은 사람들, 특히 일반인들에게 큰 관심과 호응을 얻게 되었다.

사실주의의 영향력은 당시 프랑스 미술을 지배하고 있던 낭만주의 미술과 아카데믹 미술을 위협할 정도로 컸으며, 미술을 일반인들에게까지 접하게 했다. 사실주의는 바로크, 일상 생활을 많이 그린 네덜란드 황금기 미술에서 그 근원을 찾을 수 있는데, 내용은 즐거운 일상보다는 다소 심각한 부분을 많이 다뤘고, 때로는 다시 사회에서 금기하는 부분까지 그리기도 했다.

아름답고 평화로운 그림을 그린 장 프랑수아 밀레의 작품 〈만종〉과 〈이삭 줍는 여인들〉에 담긴 의미와, 귀스타브 쿠르베의 〈세상의 근원〉, 일리야 레핀의 〈쿠르크스 현의 십자가 행렬〉 같은 작품은 사실주의를 가장 잘 보여주는 대표작이다.

아이고, 허리야,
좀 앉자!

서양에서 이 작품은 큰 의미를 가진 걸작으로 평가되고 있다.
모나리자와 함께 세계에서 가장 아름다운 여성상이라고 불린다.

〈회색과 검정의 조화 No. 1: 휘슬러의 어머니〉
제임스 맥닐 휘슬러

〈회색과 검정의 조화 No. 1: 휘슬러의 어머니〉는 미스터 빈Mr. Bean
이 영화에서 망쳐놓은 작품으로 우리에게 더 많이 알려져 있다. 원
래 제목은 〈회색과 검정의 조화Arrangement in Grey and Black No.1〉이다. 부
제인 '휘슬러의 어머니'로 더 잘 알려진 이유는 그림의 모델이 프
랑스와 영국에서 활동한 미국인 화가 제임스 맥닐 휘슬러James Abbott
McNeill Whistler의 어머니인 안나 휘슬러Anna Matilda McNeill이기 때문이다.

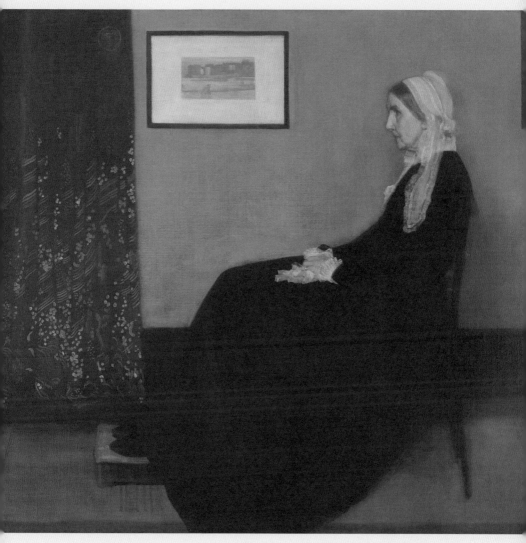

〈회색과 검정의 조화 No. 1: 휘슬러의 어머니〉, 제임스 맥닐 휘슬러, 캔버스에 유화, 144.3×162.4cm, 1871, 오르세 미술관, 파리

〈모나리자〉와 함께 세계에서 가장 아름다운 여성상

1871년 런던에서 작품을 준비하던 제임스 맥닐 휘슬러는 어느 날 모델이 펑크를 내자 당시 런던에서 살고 있었던 어머니에게 대신 모델을 서달라고 부탁을 했다. 그때까지만 해도 거의 무명이었던 제임스 맥닐 휘슬러의 뒷바라지를 위해 런던에 온 그의 어머니는 졸지에 모델까지 서게 된 것이다.

그는 어머니에게 작업실 벽 앞에 서 있는 자세를 부탁했다. 제임스 맥닐 휘슬러의 매우 느린 그림 그리는 속도 때문에 당시 64세였던 노모는 장시간 서 있다가 그만 온몸이 쑤셔 결국 자세를 의자에 앉은 모습으로 바꿨다. 제임스 맥닐 휘슬러의 어머니는 약 한 달간 총 12번이나 작품의 모델을 섰다. 아마 그 중의 절반은 서 있는 자세였을 것이다. 노모의 고생으로 걸작이 탄생했던 것이다.

제임스 맥닐 휘슬러는 완성된 작품을 공개했지만 대중의 반응은 싸늘했다. 1871년이면 파리도 아카데미즘 열풍에 사실주의와 인상주의 작품도 아직 인정을 못 받던 시대이다.

그러니 런던은 어땠을까! 대중과 미술계는 사실보다 더 사실 같은 작품을 원했다. 프레데릭 레이튼 경, 존 에버렛 밀레이 경, 존 윌리엄 워터하우스John William Waterhouse (1849-1917), 단테 가브리엘 로세티 Dante Gabriel Rossetti (1828-1882), 에드워드 번 존스Edward Burne-Jones (1833-1898), 존 앳킨슨 그림쇼John Atkinson Grimshaw (1836-1893) 같은 거장들이 화려하고 아름다운 작품들을 그렸던 시절에 제임스 맥닐 휘슬러는 시커멓

고 칙칙한 할머니의 그림을 발표했으니 좋아하기는커녕 관심도 안 보냈던 것이다.

그는 영국 왕립미술관The Royal Academy에도 작품을 보냈다. 그러나 답장으로 이 작품은 습작으로밖에 안 보인다는 것이었다. 제임스 맥닐 휘슬러는 그동안 겪은 수많은 실패 덕에 〈회색과 검정의 조화 No. 1: 휘슬러의 어머니〉의 실패에도 심하게 낙심하지는 않았던 것 같다.

그런데 영국의 역사화가이자 내셔널 갤러리의 디렉터였던 윌리엄 복살 경Sir William Boxall이 〈회색과 검정의 조화 No. 1: 휘슬러의 어머니〉에 관심을 갖게 되었고, 그의 작은 호평에 작품이 갑자기 유명세를 타기 시작하면서 대중에게 널리 알려지게 되었다. 그러나 대중과 영국 미술계의 눈에는 아직 생소한 그림이었고, 그렇게 좋은 뜻이든 안 좋은 뜻이든 작품에 대한 풍자와 패러디 작품이 만들어져 퍼지기까지 했다. 그리고 제임스 맥닐 휘슬러는 스타 화가의 자리에 올랐다.

오랜 숙성 끝에 얻은 명성에 제임스 맥닐 휘슬러는 작품 홍보에 박차를 가했고, 결국 프랑스 정부가 작품을 사들여 루브르 박물관에 전시했고, 지금은 오르세 미술관*으로 안방을 옮겼다. 그리고 〈모나리자〉와 함께 세상에서 가장 아름다운 여성상이라는 칭호까

• 오르세 미술관(Musee d'Orsay)은 루브르 박물관과 함께 프랑스 국립 미술관으로, 루브르 박물관에 있던 19세기 이후의 작품만 따로 모아 소장 전시하는 미술관이다.

지 얻게 되었다.

그러자 제임스 맥닐 휘슬러의 본고장 미국 역시 발 빠르게 움직였다. 제임스 맥닐 휘슬러를 국민 화가로 키웠으며 미국 정부는 1934년에 우표로 발행까지 했다.

그뿐만 아니라 제임스 맥닐 휘슬러와 별 관계가 없는 캐나다까지 〈회색과 검정의 조화 No. 1: 휘슬러의 어머니〉에 가세했다. 제1차 세계대전이 발발하자 캐나다 정부는 국내에 살고 있던 아일랜드계 이민자들의 군 입대를 부추겨 유럽 전쟁터에 보낼 생각이었는데, 왕립 캐나다 아카데미의 멤버였던 화가이자 일러스트레이터 할 로스 페리가드Hal Ross Perrigard가 〈회색과 검정의 조화 No. 1: 휘슬러의 어머니〉를 포스터로 만들어 아일랜드 이민자들이 사는 곳에 뿌렸고 그렇게 캐나다도 참전했고 승리했다. 포스터에는 '그녀를 위해 싸우자! 아일랜드계 캐나다 레인저 해외 파병 대대와 함께 가자! 몬트리올Fight for her, Come with the Irish Canadian Rangers Overseas Battlalion, Montreal'이라고 적혀 있었다.

세계적인 거장 제임스 맥닐 휘슬러

제임스 맥닐 휘슬러는 1834년 7월 10일 미국 메사추세츠 주 로웰Lowell, Massachusetts이라는 작은 마을에서 태어났다. 아버지 조지 워싱턴 휘슬러George Washington Whistler는 아주 유능한 철도 엔지니어었고,

어머니 안나 맥닐Anna Matilda McNeill은 제임스 맥닐 휘슬러의 새엄마였다.

아버지의 일 때문에 1842년에 러시아 상트페테르부르크로 이사를 간 휘슬러는 미술에 재능을 보였고, 11세의 나이에 러시아 왕립미술학교에 입학했다. 어려서부터 작품 주문이 들어올 정도로 뛰어난 실력을 가졌던 제임스 맥닐 휘슬러에 대해서 어머니 안나는 그녀의 일기장에 이렇게 기록했다.

"the great artist remarked to me 'Your little boy has uncommon genius, but do not urge him beyond his inclination.'"

'유명한 화가 선생님이 내게 '당신의 아들은 아주 보기 드문 천재입니다, 그러나 너무 몰아붙이진 마세요''라고 말했다.

여기서 유명한 화가 선생님은 러시아의 풍경화가로 유명한 스코틀랜드 화가 윌리엄 앨런William Allan이다.

그러던 중 아버지가 49세의 나이로 세상을 떠났다. 아버지의 사후 휘슬러는 곧바로 짐을 싸고 어머니 안나의 고향인 미국 코네티컷 주 폼프랫Pomfret, Connecticut 으로 돌아왔는데 이때부터 휘슬러 가족은 가난에 허덕이기 시작했다. 어머니는 제임스 맥닐 휘슬러가 목사가 되길 바랐지만 그는 종교에 별로 관심이 없었고, 미국육군사관학교인 웨스트포인트West Point, The U.S. Military Academy에 입학했다.

제임스 맥닐 휘슬러는 웨스트포인트를 3년을 다녔는데 군인이 될 만큼 건강하지도 않았고 더욱이 공부를 못해서 몇 번 학사경고도 받다가 퇴학당했다. 미국 볼티모어에 살고 있는 부자 친구 톰 위난스Tom Winans는 빈둥빈둥 친구들과 허송세월을 보내던 제임스 맥닐 휘슬러가 불쌍히 보여 자기 집에 작업실까지 차려주며 양아버지 역할을 했다.

그렇게 화가의 삶을 시작하게 된 제임스 맥닐 휘슬러는 미국 동부의 화가들과 교류를 하면서 자신의 실력을 키워갔고, 작품도 몇 점 팔기까지 했다. 이때 "공부를 좀 더 하는 것이 어떻겠냐"는 어머니의 조언에 파리행을 택하고 미국을 떠났으며, 죽을 때까지 미국으로 돌아가지 않았다.

파리에 도착한 제임스 맥닐 휘슬러는 곧바로 클로드 모네, 에두아르 마네, 귀스타브 쿠르베Gustave Courbet 같은 인상주의와 사실주의 거장들과 교류하면서 프랑스의 선진 미술과 자포니즘*을 접했다. 그는 새로운 기법을 배우는 족족 멋진 작품을 발표했지만 미술계는 그의 작품은 그저 습작으로밖에 보지 않았다. 그리고 1870년 프랑스와 프로이센 간의 전쟁이 터지며 런던으로 피난을 갔는데, 그때 함께 간 프랑스 인상주의의 거장 까미유 피사로Camille Pissarro에게 많은 영향을 받으며 그만의 스타일을 쌓게 되었고, 이후 런던에서 활

* 자포니즘(Japonisme)이란 19세기 유럽에 소개된 일본 문화를 뜻하며 이는 미술에 국한되지 않고 옷과 일상 도구까지 큰 영향을 받았다. 미술에서는 우키요에(浮世絵 Ukiyo-e)라는 일본식 목판화가 소개됐다.

동하며 색과 조화에 대한 연구를 이어갔고 작품으로도 그렸다.

제임스 맥닐 휘슬러는 1884년에 독일 뮌헨의 왕립미술학교의 명예회원, 1892년에는 프랑스에서 레지옹도뇌르 훈장Legion d'honneur도 받았으며, 1898년에는 국제 조각, 회화, 판화가 협회International Society of Sculptors, Painters and Gravers의 초대 회장으로도 활동을 한 세계적인 거장이다.

Bonus 1!

제임스 맥닐 휘슬러는 새어머니 안나와 사이가 안 좋았다고 알려져 있는데 사실 둘의 사이는 매우 좋았다. 제임스 휘슬러는 어머니가 돌아가시자 자신의 미들네임(middle name)을 새어머니의 성(McNeill)에서 가져와 등록했다. 그래서 'James Abbott McNeill Whistler'로 등록되었다.

Bonus 2!

도대체 제임스 맥닐 휘슬러와 캐나다는 무슨 관계가 있었길래 캐나다 사병 모집 포스터에 '그녀를 구하자'는 문구와 함께 휘슬러와 그의 작품을 사용했을까? 조금 억지이긴 하지만 연관은 있다. 작품의 주인공인 휘슬러의 어머니 안나 맥닐 휘슬러는 미국 노스캐롤라이나 주(North Carolina)에서 태어났다. 의사였던 그녀의 아버지는 다니엘 맥닐(Dr. Daniel McNeill)이었고, 어머니는 마사 킹슬리 맥닐(Martha Kingsley McNeill)이었다. 안나 맥닐 휘슬러의 외할아버지, 즉 제임스 맥닐 휘슬러의 새 외증조할아버지가 제파니아 킹슬리(Zephaniah Kingsley Sr., 1734~1792)이다. 그는 캐나다의 갑부이자 캐나다의 명문대학교인 뉴브런즈윅 대학교(University of New Brunswick) 공동 설립자였다.

잔인한 노역의 현장을
사실적으로 묘사하다

사실주의란 형태나 의미 모두 사실적으로 그린 그림이다.
더욱 사실적으로 그리기 위해 허구와 과장이 첨가되기도 한다.

<볼가강의 바지선을 끄는 인부들>
일리야 레핀

중노동에 대한 묘사는 아마도 페레드비즈니키 운동*의 최고의

걸작일 것이다.

― 러시아 미술관

11명의 인부가 볼가강에서 바지선을 상류로 끌고 가는 장면이다.

11명 모두가 다른 표정을 하고 있는데 막노동에 지친 표정, 더 이상

* 페레드비즈니키(Передвижники) 운동은 아카데미즘 미술 교육에 반대하고 자유로운 예술로 민중을 계몽하
 려 했던 젊은 러시아 미술의 대가들이 참여한 19세기 후반 러시아 사실주의 미술운동이다.

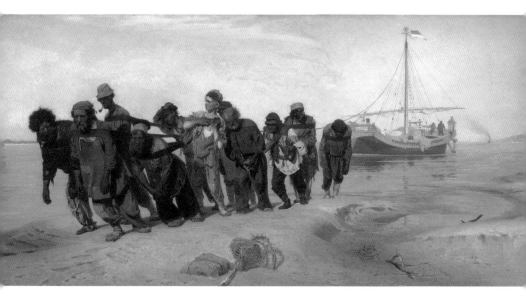

<볼가강의 바지선을 끄는 인부들>, 일리야 레핀, 캔버스에 유화, 131.5×281cm, 1870~1873, 국립 러시아 박물관, 러시아 상트페테르부르크

힘이 없어 고개를 못 드는 인부, 땀을 닦는 노인, 넋이 빠진 표정, 정면을 뚫어져라 바라보는 표정, 농땡이를 피우는 듯 다른 생각을 하는 표정 등 다양한 표정을 그렸다. 그 표정에 따라 그들의 몸의 기울기와 가슴으로 끌고 가는 끈의 팽팽함마저도 다르게 그렸다.

이들이 끌고 가는 바지선의 크기를 보면 11명으로는 도무지 움직일 수 없을 것 같다. 게다가 바지선은 볼가강의 상류로 끌고 가고 있어 흐르는 강을 거꾸로 거슬러 끌고 간다는 것은, 강가에 가까워 바닥마저도 얕아서 여간 힘든 일이 아닐 것이다.

그들의 표정을 다시 보면 농땡이 피우고 있는 젊은 청년과 지갑

을 열어보고 있는 노인, 그리고 담배 파이프를 물고 느슨히 끄는 노인은 당장 쫓아내버리고 싶은 마음까지 든다. 딱 봐도 뜨거운 한여름의 노역인데, 다른 인부들은 신경 안 쓰고 요령을 부리는 저들을 당장 몽둥이로 두들겨 패버리고 싶은 충동까지 들게 하는 작품이다. 이 걸작을 그린 화가는 톨스토이와 함께 러시아 예술을 대표하는 거장 일리야 레핀Илья Ефи́мович Ре́пин이다.

러시아제국의 붕괴를 보여주는 걸작

1844년, 러시아 제국인 지금의 우크라이나 지방에서 태어난 일리야 레핀은 1863년 상트페테르부르크의 왕립 미술학교를 입학해서 아카데미즘 미술을 배웠다. 1870년 일리야 레핀은 러시아 제국을 여행 다니다가 볼가강*에서 노역을 하는 인부들을 봤다.

그는 여러 점의 스케치와 풍경과 인부들의 모습을 담은 습작을 그렸고, 신중하게 그들의 표정을 연구했다. 특히 인물들을 그리면서 어려운 점이 많았는데, 모델을 구할 수가 없었다. 당시 그곳의 사람들은 자신의 얼굴이 그림으로 그려지면 영혼이 빠져 나간다고 믿었던 것이다. 그래서 배를 끄는 인부들은 일리야 레핀이 오면 얼굴을 모두 피했던 것이다.

* 볼가강은 러시아 서부를 흐르는 강으로 하구는 카스피해에 있다. 유럽에서 가장 긴 강이다.

이들은 레핀이 돈을 줘도 모델은 서지 않았다. 그 사실은 일리야 레핀도 잘 알고 있었다. 그래서 레핀은 그들의 표정을 바라보며 기억했고, 이후에 종이에 옮겼다. 이 작품에는 11명의 인부가 등장하는데 모두 남성이다. 하지만 실제 노역장에는 여성들도 막노동을 했다. 그리고 11명으로는 저 큰 바지선을 끌 수가 없다. 더 많은 인부가 끌었다. 하지만 일리아 레핀은 11명만 그렸다.

볼가강에서 바지선을 끄는 노역장에서 일한 사람들은 추수가 끝난 농한기의 할 일 없는 농부들과 퇴역한 군인들이었다고 기록되어 있다. 힘든 일인 만큼 짧은 시간에 많은 돈을 벌 수 있기 때문이다. 그래서 인부들 중에는 노숙자들과 부랑인들도 많았다고 한다. 그리고 초과 노동이 있는 날에는 추가 수당까지 줬다고 기록했다.

일리야 레핀이 그린 〈볼가강의 바지선을 끄는 인부들〉은 당시 바지선을 끄는 작업을 정확하게 그리진 않았다. 사실 레핀은 그 일에 대해서 별로 관심이 없었다. 그가 관심이 있었던 것은 당시 러시아의 사회 구조였다. 배를 끄는 11명의 노역자들은 당시 러시아의 노동 계층을 상당히 정확하게 묘사했다.

멍한 표정으로 가장 앞에서 배를 끄는 사람이 최고참이다. 그가 하는 일은 제일 앞에서 방향을 잡고 구호를 붙여 배를 끄는 사람들이 같이 맞춰서 힘을 주게 하는 역할이다. 최고참 바로 뒤의 두 사람은 경험이 있는 사람들로 작업에 대한 요령을 아는 사람들이다. 이 3명이 실제로 배를 끄는 사람들이다. 나머지 뒤에 있는 사람들은 그저 돈을 벌 수 있으니 온 사람들일 뿐이다. 가장 앞의 3명과 나머

지 인부들의 동작과 표정을 비교해보면 11명 중 8명이 일에 전혀 도움이 안 되는 사람들임을 알 수 있다. 배를 끌려는 노력조차 보이지 않는 사람들이다.

그런데 그 중에서도 한 명이 유독 눈에 띈다. 먼 산을 바라보는 십자가 목걸이를 한 젊은이다. 유독 젊은이만 밝은 톤으로 칠해졌는데, 다시 보면 젊은이는 가죽 끈을 가슴에 매지 않고 손으로 잡고 있다. 이 젊은이는 자유를 갈망하는 사람처럼 보인다. 이것이 바로 1800년대 후반 러시아의 노동자 계급의 모습이었다. 베테랑 몇 명이 모든 일을 다 했고, 나머지는 그저 밥만 축내고 생산력이 떨어지는 폐물이었던 것이다. 그리고 이런 시스템과 가난, 노역에서 탈출하고 싶어하는 젊은 세대들이 있다.

일리야 레핀 역시 가난한 시골에서 태어나 노동자들을 잘 알고 있었다. 동시에 게으르고 희망마저 잃은 노동자들의 모습 역시 잘 알고 있었다. 이것이 일리야 레핀이 〈볼가강의 바지선을 끄는 인부들〉을 통해서 보여주고 싶었던 러시아의 실상이었던 것 같다.

> 스키타이 족의 얼굴에는 뭔가 다른 게 있었다. 대단한 눈! 얼마나 깊은 환영인가! 그의 이마도 넓고 지혜롭지 않은가! 뭔가 거대한 미스터리처럼 보인다. 그래서 난 그를 사랑했다. 낡아 떨어졌지만 직접 만든 천을 머리에 두른 카닌은, 존엄한 사람으로밖에 보이지 않는다. 성인 같았다.
>
> 일리야 레핀의 작가 노트에서

일리야 레핀이 사랑한 카닌은 모든 사람이 아무 생각 없이 최고참을 따랐을 때 젊은 카닌만이 다른 세상을 꿈꾸고 있었기 때문이다. 카닌이 망해가는 러시아를 살릴 수 있는 성인이었던 것이다. 몰락하는 러시아 역시 일리야 레핀은 작품에 그렸다.

이들이 끌고 가는 바지선 돛의 꼭대기에 러시아 국기는 뒤집어져 있다. 러시아 국기는 위에서부터 흰 줄, 파란 줄, 그리고 제일 바닥에 빨간 줄이다. 그리고 작품 오른편 볼가강 멀리에 작게 증기선이 그려져 있다. 증기선은 인부들을 필요로 하지 않는다. 그러나 작품 속 바지선을 끄는 사람들은 자신들의 최고참이 가는대로 그냥 끌려가고 있는 것이다.

당장 사라질 직업임에도 아무 생각 없이 리더가 가니까 그냥 따라가는, 즉 아무 생각 없는 군중인 러시아 국민을 그렸다. 일리야 레핀이 〈볼가강의 바지선을 끄는 인부들〉을 완성한 약 40년 후인 1917년에 러시아 제국은 멸망했다.

Bonus!
일리야 레핀의 〈볼가강의 바지선을 끄는 인부들〉은 완성과 동시에 1873년 베니스 만국박람회에서 전시되었고 동상을 받았다. 당시 대부분의 관객들은 '작품 속 사람들이 왜 저러고 있을까' 의아해했다. 1800년대 후반에는 이미 증기기관선이 유럽 전역을 다녔기 때문에 더 이상 인력으로 배를 끌어 정박시킬 필요가 없었기 때문이다.

마네의 천재적 시각을 담은
최후의 걸작

그림은 3차원의 세상을 2차원의 평면에 3차원처럼 눈속임한다.
이 작품의 웨이트리스와 배경을 보며 기막히고도 정교한 눈속임에 놀랄 것이다.

<폴리 베르제르의 술집>
에두아르 마네

너무나도 많이 알려진 작품이다. 그러나 제목이 어려워서 제대로 기억하는 독자가 얼마나 될까 모르겠다. 우리말로 번역된 제목 〈폴리 베르제르의 술집〉의 원어 제목 〈Un bar aux Folies Bergère〉는 '폴리 베르제르의 한 바bar'라는 뜻이다. 바는 술을 파는 테이블로, 우리나라에서는 주로 웨이터와 마주보고 앉아 술을 마시는 고급 술집으로 통한다.

이 작품은 에두아르 마네의 최후의 걸작이다. 에두아르 마네는 사실주의 화가로 시작해서 인상주의 화풍으로 넘어갔으나 이 작품은 그의 사실주의 화풍의 극치를 보여주는 걸작이다. 가로 130cm

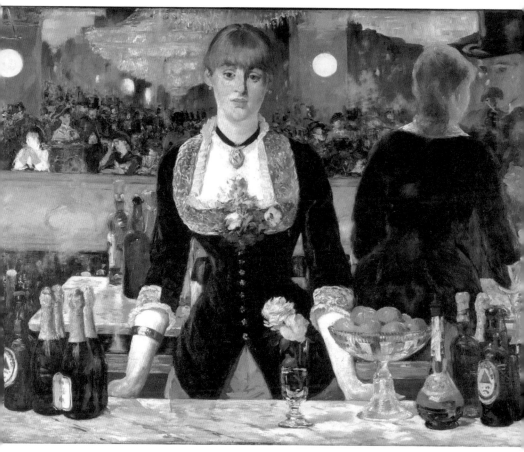

〈폴리 베르제르의 술집〉, 에두아르 마네, 캔버스에 유화, 96×130cm, 1882, 코톨드 갤러리, 런던

정도 되는 작품에서 관객을 슬픈, 하지만 약간 얼이 빠진 표정으로
바라보는 여인이 주인공이다. 이 작품은 여러모로 관객을 헷갈리
게 하는 마력을 가지고 있다.

거울에 비친 폴리 베르제르의 술집

폴리 베르제르Folies-Bergère는 1869년에 파리에서 문을 연, 굉장히 유명한 술집이다. 지금도 영업을 하는 곳인데, 이곳은 말이 술집이지 공연장과 카페를 갖춘 물랑 루즈° 같은 대형 카바레다.

이 작품의 배경에는 수많은 사람들이 있고, 천장에는 샹들리에가 걸려 있다. 게다가 배경의 사람들은 발코니에 모여 있다. 이 말은 아래층이 또 있다는 이야기이다. 역시나 작품 왼쪽 하단에 아래층을 가득 메운 사람들이 보인다. 작품 왼쪽 상단 구석에는 발과 그네가 보이는데 아마 서커스 공연이 있었나 보다. 작품만 봐도 폴리 베르제르의 규모가 얼마나 큰지 짐작해 볼 수 있다.

그리고 주인공 아래쪽으로 보이는 1층의 많은 사람들을 봐서 작품 속의 바는 메인 바가 아니라는 것도 추측해볼 수 있다.

그런데 지금 우리가 보고 있는 장면은 거울에 비친 모습이다. 작품 하단의 술병 뒤로 거울 프레임이 보이고 술병 바로 뒤에 비친 다른 술병들을 볼 수 있다. 배경의 술병들은 작품 밖의 술병인 것이다.

주인공인 웨이트리스는 오른쪽 대각선으로 비춰 보이고 그 옆에는 웬 아저씨가 무섭게 그녀를 노려보고 있다. 술을 주문하는 것일까, 딸을 잡으러 온 아빠일까? 둘 다 아니다. 도표를 살펴보자.

• 물랑 루즈(Moulin Rouge)는 '빨간 풍차'라는 뜻으로 파리 몽마르트 바로 초입에 있는 파리를 대표하는 카바레로, 건물 지붕에 커다란 빨간 풍차가 있다.

작품속 공간

거울 거울 안

정면 방향

화가의 위치

폴리 베르제르의 술집 구성

　도표 왼쪽 상단의 작품 속 공간을 생각하면 〈폴리 베르제르의 술집〉 작품 속과 같이 나오게 된다. 화가는 오른쪽에서 대각선으로 왼쪽을 바라보고 있고, 웨이트리스는 몸을 대각선으로 틀어 화가를 바라보고 있다. 무서운 표정의 아저씨는 웨이트리스를 바라보지 않고 거울 또는 테이블의 술병을 보고 있다. 그렇다 보니 아저씨는 작품 밖으로 나가게 되었지만, 거울에는 웨이트리스의 바로 앞에 있는 것처럼 보인다.

　작품을 다시 잘 보면 테이블과 거울의 왼쪽이 오른쪽보다 살짝 높다. 여기서 마네의 뛰어난 관찰력과 구도와 배치의 천재성을 엿볼 수 있다. 아마 미술사에서 지금껏 어느 누구도 이런 시각의 구도를 그리지 않았을 것이다. 거의 모든 화가들은 자신의 정면을 그린다. 때로는 하늘이나 땅을 그리지만 대각선을 바라보고 그리는 경

우는 정면에 비해 그 숫자는 많지 않다. 그런데 대각선으로 그것도 거울에 비친 모습을 그렸으니 작품을 보는 관객은 설명이 없이 보면 이해할 수 없는, 지금 시대에 생각해도 아주 기발하고 재미있는 구도를 에두아르 마네는 구상했고, 작품으로 구현해냈다.

폴리 베르제르의 술집의 술 메뉴

폴리 베르제르에서 파는 술의 종류 역시 정확하게 그렸다. 작품 속 테이블에는 술병과 과일이 놓여 있는데, 이들을 찾아보면 화려했던 벨에뽀끄 시대* 파리지앵들의 생활을 조금이나마 엿볼 수 있다. 우선 가장 왼쪽에 감기 시럽 같은 붉은 색의 병이 있는데 그레나딘Grenadine이라는 석류즙으로 만든 알코올이 없는 시럽이다. 주로 칵테일에 섞어 예쁜 색을 내는 보조 음료로 사용되었다. 그 옆에는 빨간 삼각형이 그려진 라벨의 영국 맥주인 바스 페일 에일Bass Pale Ale이 있다. 알코올 도수는 높진 않은 에일 맥주로 씁쓰름한 맛을 가지고 있으며 지금도 생산 판매중인 맥주이다.

바스 페일 에일 옆에는 주둥이가 금박으로 덮인 초록색 병이 4개

* 벨에뽀끄(Belle Époque)는 '아름다운 시절'이라는 뜻으로, 19세기 후반에 프랑스와 프로이센 전쟁이 끝나고 파리가 재정비되면서 지금의 파리 모습을 갖추고 전 세계에서 많은 예술가들이 모여 활발한 활동을 했으며 기술·경제 등 모든 면에서 엄청난 발전을 이룬 시대이다. 벨레뽀끄는 1914년 1차 세계대전과 함께 끝났는데, 이후 이 시기를 돌아보니 아름다운 시절이었다고 해서 그런 이름이 붙었다.

있는데 딱 봐도 샴페인이다. 웨이트리스 오른편으로는 에메랄드 빛깔의 호리병의 크렘 드 망트Creme de Menthe가 있다. 이 술은 박하를 많이 함유한 알코올 도수 약 25도 정도 되는 증류주로, 주로 칵테일로 만들어 마신다. 그 옆으로는 샴페인과 에일 맥주가 있다. 1880년대 파리지앵들은 와인이나 코냑보다는 영국 맥주와 칵테일, 그리고 샴페인을 주로 마셨다는 것을 알 수 있다.

웨이트리스 앞 유리그릇에는 오렌지가 담겨 있는데, 예로부터 서양미술에서 오렌지는 방탕함 또는 창녀를 뜻할 때 주로 그렸다. 1500년 전 비잔틴 미술에서는 자유의지, 르네상스 시대에는 금지된 행위나 그 결과, 이후에는 성적 타락이라는 의미로 오렌지를 그렸기에 폴리 베르제르의 웨이트리스는 창녀로 추측해볼 수 있다.

넋 나간 슬픈 표정의 웨이트리스 쉬존

〈폴리 베르제르의 술집〉에서 가장 먼저 눈에 들어오는 부분은 바로 작품 정중앙에서 넋을 놓고 있는 젊은 웨이트리스 쉬존Suzon이다. 사실 그녀의 이름 외에는 알려진 것이 없다. 그녀에 대한 기록은 당시 폴리 베르제르에서 아르바이트를 했던 명단뿐이다. 그리고 그 명단에는 그녀의 주소나 연락처, 가족관계 등 자세한 내용은 아무것도 안 들어 있다.

에두아르 마네가 이 작품을 살롱전에 출품하고 곧바로 수많은 사

〈폴리 베르제르의 술집의 웨이트리스 습작(Étude pour la serveuse du Bar des Folies Bergères)〉, 에두아르
마네, 캔버스에 유화, 54×34cm, 1881, 디종 미술관, 프랑스 디종

〈폴리 베르제르의 술집 습작(Étude pour un Bar des Folies Bergères)〉, 에두아르 마네, 캔버스에 유화, 47
×56cm, 1881, 개인소장

람들의 관심을 사면서 많은 학자들이 그녀의 표정에 대해서 연구했다. 그 연구는 지금도 계속 되고 있는데 사실 약간 멍 때리고 있는 듯 하기도 하고, 백치미 미녀인 듯도 하다.

그런데 그가 오렌지를 그녀 앞에 뒀다는 것은 쉬존이 창녀라는 뜻일 것이고, 지금도 거의 정설로 통하고 있는데 만약 진짜 창녀라면 가장 바쁠 시간에 술집에서 아르바이트를 하고 있다는 얘기가 된다. 쉬존의 정체에 대해서 아는 사람은 오직 같이 일했던 동료들과 에두아르 마네밖에 없다. 하지만 에두아르 마네와 친했을 것이다. 에두아르 마네는 〈폴리 베르제르의 술집〉을 그리기 1년 전에 쉬존을 그렸고, 〈폴리 베르제르의 술집〉을 그리기 직전에 습작으로도 그렸다.

〈폴리 베르제르의 술집〉은 1882년 살롱전에서 공개되었고, 곧바로 당시 유명한 프랑스의 음악가 에마뉘엘 샤브리에가 구매해서 자신의 집 피아노 위에 걸어뒀던 작품이다. 에두아르 마네의 이름값도 한몫 했겠지만 작품을 바로 구입할 정도로 묘한 표정, 마네의 천재적 시각까지 담긴 작품이기에 그 정도 가치는 충분히 있다.

Bonus!

에두아르 마네의 〈폴리 베르제르의 술집〉 역시 X-레이와 적외선 단층 검사를 했다. 그리고 바 뒤에서 우리를 바라보는 쉬존은 원래 왼쪽 손목을 오른손으로 잡고 있는 모습이었다. 1년 전에 그린 습작처럼 말이다. 하지만 에두아르 마네는 보다 안정적이며, 그녀의 멍한 표정을 돋보이도록 양손을 바 위에 얹게 수정했다.

인상주의

회화 미술은 기술적으로 끝까지 왔다. 이제 현대미술만 기다리면 된다. 그렇다보니 사실주의 화가들이 주제를 찾아 시골로 나갔다가 그들 중의 몇 명이 시간에 따른 빛의 변화에 관심을 갖게 되었고 작품에 담기 시작했다. 지구는 태양을 돌면서 거리의 변화가 생기기 때문에 빛의 색도 변하는 것이다. 빛의 변화로 단 5분에서 10분 정도면 색이 바뀌는데 이 찰나를 화폭에 담으려 노력했던 것이다. 빨리 그림을 그려야 했기 때문에 인상주의 미술의 특징인 물감을 찍어 바르는 기법이 유행했다. 인상주의 작품은 붓으로 툭툭 찍어 그린 화풍을 보인다. 조르주 쇠라는 이 기법만을 발전시켜 신인상주의, 즉 점묘법을 창시했다.

또 다른 특징으로는 빛만 집중적으로 연구하다 보니 흰색을 많이 쓰게 되었고, 이후에는 밝은 원색을 사용하게 되었다는 것이다. 빛의 연구에서 색을 보게 된 것이다. 인상주의가 당시 프랑스에서는 크게 유행을 하지 못했다. 그 이유는 당연히 그림 같지 않은 그림을 그렸기 때문이다. 뿌연 물감을 찍어 발라놨으니 그런 작품을 처음 보는 관객이 좋아할 리가 있겠는가!

하지만 인상주의는 빠른 시간에 많은 변화를 보였고, 빛에서 색으로 이어진 발전은 바로 이후 야수파의 탄생에 영향을 주었고, 찍어 바르는 기법은 표현의 단순화로 이어졌으며, 구도와 비율 등의 붕괴는 현대미술을 탄생시켰다. 현대미술이 인상주의에서 탄생했기 때문에 당시에는 비주류였던 인상주의가 미술사에서는 중요한 위

치에 오르게 되었다. 물론 예쁘기도 하다. 현대미술에 가장 큰 영향을 끼친 거장들로는 빈센트 반 고흐, 폴 고갱, 조르주 쇠라, 그리고 폴 세잔이 있다.

인상주의는 빛의 변화에 따른 색의 변화를 표현하는 미술이다. 사실주의에서 시작되었지만 사실주의보다 표면의 모습을 있는 그대로, 특히 색을 집중적으로 표현하는 데서 사실주의와 다르다. 내용면에서는 가볍지만 색은 어느 사조의 작품보다 풍부하다. 인상주의라는 이름은 클로드 모네의 걸작 〈해돋이〉를 본 평론가가 사용한 '인상 Impression'이라는 표현으로 그 이름이 붙게 되었다.

인상주의 화가들 중에는 에두아르 마네 Edouard Manet처럼 당시 유명했던 화가도 있었지만 대부분이 비주류 화가들이었고 기간 역시 굉장히 짧았다. 당시에는 대중에게도 큰 관심을 받지 못했는데 파리의 가장 평화로웠던 벨에뽀끄 Belle Époque 시대의 초기였기 때문에 파리에는 전 세계에서 모인 많은 예술가들의 다양한 새로운 문화를 접할 수 있었기 때문이었다. 그래서 대형 미술관에서 접할 수는 없었지만 파리 몽마르트의 화랑에서는 쉽게 만날 수 있었다. 미국과 일본 등에서 유학을 온 화가들에게도 큰 영향을 끼쳐 이후 전 세계에서 많은 호응을 얻게 되었다. 지금도 많은 사람들이 인상주의 작품을 좋아하는데 가장 큰 이유로는 빛에 의한 예쁜 색과 작품의 가벼운 내용을 꼽을 수 있을 것이다.

빈센트 반 고흐의
아지트

거장 빈센트 반 고흐 스스로가 인정한 '최고의 작품'의 탄생을 통해
걸작이 완성되는 험난한 과정을 살펴본다.

<몽마주가 보이는 라 크로의 추수>
빈센트 반 고흐

1888년 2월, 빈센트 반 고흐는 파리 생활을 접고 프랑스 남부 프로
방스Provence의 오랜 도시 아를Arles로 내려왔다. 정열의 태양을 기대
하고 왔지만 아를 역에 내려가서 그가 제일 먼저 본 풍경은 하얀 눈
이 덮인 도시였다. 빈센트 반 고흐는 아를에서의 1년 동안 약 200여
점의 작품을 그렸고, 그 중에는 〈해바라기〉〈노란 집〉〈아를의 침
실〉〈밤의 카페테라스〉 등 우리가 익히 아는 걸작들이 아를에서 탄
생했다. 그중에 빈센트 반 고흐가 스스로 '최고의 작품'이 나올 것
이라고 자화자찬한 작품이 바로 〈몽마주가 보이는 라 크로의 추수
Récolte à la La Crau avec Montmajour〉이다.

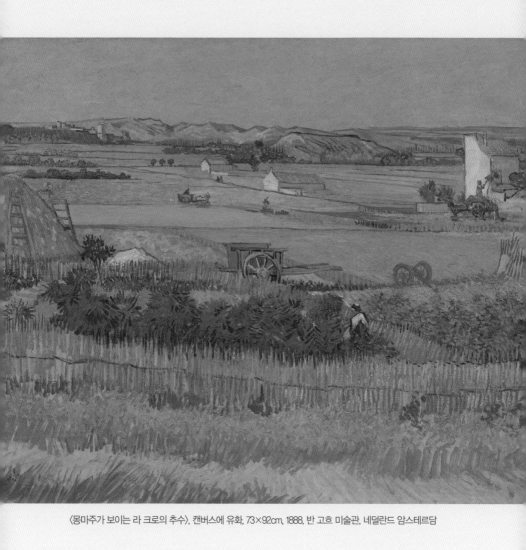

〈몽마주가 보이는 라 크로의 추수〉, 캔버스에 유화, 73×92cm, 1888, 반 고흐 미술관, 네덜란드 암스테르담

화가 자신이 인정한 최고의 작품

…내가 보니 라 크로와 론강변의 시골 풍경은 지금까지 내가 펜
으로 그린 작품 중에 최고다…. 내가 몽마주에 평지를 보려고 50
번이나 다녀왔잖아. 풍경이 작은 불만을 잊게 한다면 거기에 뭔
가 있는 거야….

<div align="right">– 1888년 7월 13일 자 동생 테오 반 고흐(Theo van Gogh)에게 보낸 편지의 일부</div>

빈센트 반 고흐는 전업화가의 길에 들어서고 난 이후 화가로 성
공하지 못해 생긴 피해의식으로 자신의 작품에 대해 호평을 한 경
우가 많지 않다. 물론 〈감자 먹는 사람들1885〉 같이 오랜 시간 수많
은 습작과 계획으로 그린 작품에 대해서는 자신감이 있었으나 이
역시 시장에서 먹히지 않자 아쉬움으로 몇 년을 더 붓질만 했다. 그
래서인지 이후 우리가 익히 아는 그의 걸작들에 대해서 스스로 좋
은 평가를 남긴 것을 찾기가 힘들다. 그러나 〈몽마주가 보이는 라
크로의 추수〉는 스케치와 습작 단계에서 이미 '자신의 최고 작품'이
라고 스스로 호평을 남겼다. 빈센트 반 고흐가 〈몽마주가 보이는 라
크로의 추수〉에 대해 자신 있었던 이유는 위 편지에서도 볼 수 있듯
이 그는 몽마주의 평지를 50번이나 다녀왔기 때문이다.

몽마주의 평지가 라 크로La Crau이다. 몽마주는 몽마주 수도원
Abbaye de Montmajour이다. 이곳은 빈센트 반 고흐가 살았던 당시에는 폐
허였다. 몽마주 수도원은 빈센트 반 고흐가 살았던 아를 시내에서

도보로 약 20~30분 거리의 낮은 언덕 위에 위치해있는데 그 앞으로는 넓은 밀밭이 펼쳐져 있다. 빈센트 반 고흐는 이곳을 50번 넘게 다녀온 것이다. 그리고 〈몽마주가 보이는 라 크로의 추수〉를 1888년 6월에 완성했다. 이때는 빈센트 반 고흐가 아를에 온지 단 4개월이 지났다. 그러나 딱히 마음에 드는 작품을 그리지 못했나보다.

그 4개월 동안 그가 그린 작품 중에서 우리가 알 만한 작품은 〈랑글루아 다리Pont de Langlois〉가 있다. 빈센트 반 고흐는 랑글루아 다리를 4점 그렸는데 아직 파리에서의 화풍을 못 벗어났다. 빈센트 반 고흐의 파리 화풍은 유화 초보들이 많이 보이는 흰색을 듬뿍 쓰는 기법이었다. 그래서 작품이 명도가 떨어지고 뿌옜다. 〈랑글루아 다리〉 역시 명도 대비가 충분하지 않았다.

〈몽마주가 보이는 라 크로의 추수〉 스케치와 수채화 습작을 많이 그리면서 자신의 약점을 찾은 것 같다. 역시나 완성 작품은 그저 누래야 할 추수철의 밀밭을 황금빛 들녘으로, 에메랄드빛 하늘과 멀리 언덕, 그 뒤에 몽마주 수도원, 그리고 밀밭 중간 중간의 주황색 농가와 파란 수레까지, 빈센트 반 고흐는 흰색이 아닌 원래의 색깔로 빛의 대비를 주는 방법을 터득했다.

〈몽마주가 보이는 라 크로의 추수〉 이후 곧바로 〈해바라기〉〈노란 집〉〈밤의 카페테라스〉 같이 색만 봐도 알 만한 빈센트 반 고흐의 작품이 쏟아져 나왔고, 걸작들이 〈몽마주가 보이는 라 크로의 추수〉 이후에 나왔다. 그는 습작 단계에서 자신의 실력이 이제 걸작을 그릴 수 있는 단계에 다다랐다는 것을 직감했나 보다.

몽마주의 밀밭을 50번 넘게 갔던 이유

빈센트 반 고흐가 전업 화가의 길에 들어서고 죽을 때까지 10년 동안 아를에서의 첫 반년이 가장 행복했던 시절 같다. 그 시기의 편지를 읽어봐도 그의 행복함을 느낄 수 있는데, 물론 몇 개월 후에 폴 고갱이 아를에 도착했을 때도 기뻤겠지만 얼마 가지 않았기 때문에 그 시기는 잠깐의 환상이었다고 봐도 된다. 아를에 내려오고 반년 동안 빈센트 반 고흐는 발작도 없었고, 정신적으로 불안한 증세도 거의 보이지 않았다.

그는 따스한 봄이 오자 가까운 복숭아밭으로 산책을 다녔는데, 어느 날 약 몇 km 떨어진 몽마주에 있는 베네딕트 수도원L'abbaye Saint-Benoit을 발견했다. 그리고 거의 무너져 내려가는 수도원 건물이 뭐가 마음에 들었는지 50번이 넘게 그곳을 다녀와 수시로 스케치와 드로잉을 그렸다.

그런데 그가 남긴 작품을 보면 드로잉 한 점을 빼고 모두 몽마주 수도원을 멀찍이서 바라보는 풍경이다. 몽마주 수도원이 좋아서 갔다면 수도원에서 바라본 경치를 그렸거나 수도원이 크게 잘 보이는 경치를 그렸을 텐데, 그의 작품들에서는 눈이 안 좋은 사람은 몽마주 수도원을 찾을 수도 없을 정도로 작게 그려났다. 어쩌면 빈센트 반 고흐에게 있어 몽마주에 간다는 것은 수도원이 아닌 밀밭 건너편을 뜻했는지도 모른다.

어찌 되었든 빈센트 반 고흐는 자신이 왜 그곳에서 그림을 주로

그렸는지도 편지에 남겼다. 첫 번째 이유로는 아침에 너무 추웠단다. 프로방스의 북동풍이 제법 차갑다고 한다. 두 번째 이유로는 그 북동풍이 너무 거세서 몽마주 수도원 근처에는 이젤을 세울 수가 없었단다. 이젤이 바람에 쓰러질 정도면 스케치북에도 그림을 그리기가 어려운 건 당연하다. 그리고 필자가 편지에서 찾은 마지막 이유는 몽마주 수도원과 그 근처에 모기가 그렇게 많았다고 한다. 찬 바람과 모기를 피해서 밀밭 건너편으로 온 빈센트 반 고흐는 마음에 드는 풍경을 찾았고 습작을 여러 점 그리면서 지금껏 그리지 않은 아름다운 풍경을 구상했을 것이다. 최종 유화 작품에는 수레도 넣고, 일하는 농부와 들녘을 가로지르는 마차도 넣었다.

1888년 7월 13일 동생 테오에게 '최고의 그림'이라고 편지를 보냈다. 빈센트 반 고흐는 편지에서 정확하게 어느 작품이라고는 언급하지 않았지만, 어쩌면 빈센트 반 고흐가 편지에 남긴 그 최고의 작품이 습작이 아니라 〈몽마주가 보이는 라 크로의 추수〉일지도 모른다. 이 작품을 그린 이후 곧바로 〈해바라기〉 〈밤의 카페테라스〉 〈시인〉 〈노란 집〉 등 전 세계 수많은 사람들에게 감동을 준 걸작들을 쏟아내기 시작했다.

Bonus!

빈센트 반 고흐는 〈몽마주가 보이는 라 크로의 추수〉 유화 작품을 완성하고 다시 돌아가서 펜 드로잉을 한 점 더 그렸다. 왜 그렸는지는 아무도 모른다. 어딘가 마음에 덜 찼는지 펜으로 한 점 더 그렸다. 그리고 그는 펜 드로잉을 친했던 호주 출신 화가 존 러셀(John Peter Russell)에게 선물로 줬다. 그 펜 드로잉은 지금 미국 워싱턴 DC에 있는 미국 국립 미술관 내셔널 갤러리에 소장되어 있다.

후기 인상주의

후기 인상주의는 인상주의 작품과 상당히 다른 모습을 보인다. 인상주의 화풍을 배웠던 화가들이 표현 기법은 더욱 단순하게, 내용은 심도 있게, 구성은 복잡하게 그리기 시작했다. 그래서 분명 인상주의 기법으로 그리긴 했는데 너무 다른 결과물이 나왔고, 분야 역시 다양한 화풍을 실험하면서 분류하기 애매했으며, 시기 또한 불과 몇 년 사이에 나타났던 현상이었다.

그 중에 현대미술에 큰 영향을 끼친 거장들이 많이 나타났기 때문에 후대 미술사학자들은 이들을 뭉뚱그려 후기 인상주의로 모았다. 후기 인상주의 작품에서는 명암, 구도, 원근 등 미술의 기본적인 공식은 무너졌고, 색은 강하고 짙어졌으며, 표현 기법도 다양했고, 그 내용은 종교부터 개인의 철학까지, 지금껏 봐왔던 어느 사조보다 복잡하면서도 다양하다.

상징주의, 표현주의, 야수파 등등 수많은 주의들이 후기 인상주의의 영향을 받았다. 그렇게 바야흐로 현대미술이 시작되었다.

한 점의 그림으로
현대미술이 시작되다

원근법과 비율 등 수백 년간 재정립해온 모든 공식이 빈센트 반 고흐의
〈까마귀 나는 밀밭〉 한 점에 의해 모두 붕괴되고 현대미술이 시작되었다.

〈까마귀 나는 밀밭〉

빈센트 반 고흐

〈까마귀 나는 밀밭〉은 사람이 그린 작품이 아니다. 130년 전에
세상을 떠난 빈센트 반 고흐가 내 옆에서 직접 작품을 설명해주
는 듯했다.

— 2007년 10월 13일 암스테르담 반 고흐 미술관에서 서양화가 최연욱

현대미술의 시작을 알렸다.

— Simon Schama's Power of Art, 6편 빈센트 반 고흐 Van Gogh
— Wheatfield with Crows(1890), 사이먼 샤마 콜럼비아 대학교 미술사, 역사학 교수

난 빈센트 반 고흐에 대해서 완전히 잘못 알고 있었다. 미래가
전혀 없을 것이라 생각하고 헐값에 팔아버렸다.

— 앙브루아즈 볼라르(Ambroise Vollard), 인상주의 미술을 적극 후원한 파리 최고의 미술상

이 작품이 그려진 정확한 날짜는 아무도 모른다. 어떤 학자들은
빈센트 반 고흐의 마지막 작품이라 주장하고, 어떤 학자들은 그가
죽기 2주 전에 그린 작품이라 한다. 어떤 이들은 보다 정확한 날짜
를 찾기 위해 편지와 일기를 샅샅이 찾고 있다. 필자 역시 〈까마귀
나는 밀밭〉이 그의 마지막 작품이었으면 하는 바람이다. 그래야 빈
센트 반 고흐가 전설이 될 수 있으니 말이다.

황금물결이 흐르는 7월의 밀밭

파리에서 차로 약 한 시간 정도 북쪽으로 올라가면 빈센트 반 고
흐가 마지막 2개월을 보내고 생을 마감한 오베르 쉬르 우아즈^{Auvre}
sur Oise에 도착한다. 작은 마을의 중심가에서 걸어 20분 정도 언덕을
오르면 그리 넓지 않은 밀밭이 나온다. 이곳이 바로 〈까마귀 나는
밀밭〉의 배경이다.

빈센트 반 고흐는 이 길을 따라 이젤을 메고 와서 밀밭을 그렸다.
죽기 직전에 이곳에서 그린 밀밭 풍경만 5점이 넘는다. 그래서 어느
작품이 그의 마지막 작품인지 찾는 것은 무의미한 짓이다. 유화는

건조되는 속도가 느려, 작품이 덜 끝난 상태에서 새로운 작품을 시작해 동시에 몇 점을 그리는 일은 흔한 일이다. 그런데 다른 작품들은 아직 덜 익은 녹색 밀밭인 데 비해 오직 〈까마귀 나는 밀밭〉만이 추수를 코앞에 둔 황금빛 밀밭이다.

우리나라는 밀을 6월 무렵에 수확한다고 한다. 세계에서 밀을 4번째로 많이 생산하고, 유럽에서는 1위 생산국이며, 세계에서 6번째로 많이 소비하면서 3번째로 수출을 많이 하는 나라인 프랑스는 10월에서 11월에 밀을 심어 7월 첫째 주에서 8월 마지막 주까지 수확을 한다. 물론 프랑스의 국토가 워낙 넓어서 남북 간의 차이가 있겠지만 빈센트 반 고흐가 살았던 오베르 쉬르 우아즈는 프랑스의 북부이기 때문에 날이 추워서 밀 수확 시기가 조금 이르지 않을까 싶다.

빈센트 반 고흐는 1890년 7월 29일에 죽었다. 빈센트 반 고흐는 죽기 전 한 달 동안 대략 24점 정도의 회화를 그렸는데, 그 중에 밀밭만 12점 정도 그렸다. 그리고 하나같이 푸른 초록과 초록빛이 도는 노란 밀밭을 그렸다. 그 중에 황금빛이 나는 밀밭이 4점, 그중에는 이미 수확을 해서 짚을 쌓아둔 작품도 2점 있다. 물론 〈까마귀 나는 밀밭〉은 빼고 말이다.

빈센트 반 고흐의 작품만으로 봐서는 오베르 쉬르 우아즈는 그때 밀 수확에 들어갔다. 밀밭 작품의 시기에 대해 많은 학자들이 연구를 계속 하는 이유가 있다. 밀밭은 빈센트 반 고흐가 그린 회화 작품 중에 가장 많이 그린 내용이며, 빈센트 반 고흐의 정신 건강 상태의 변화에 따라 다르게 그려졌기 때문이다. 그래서 많은 학

〈까마귀 나는 밀밭〉, 빈센트 반 고흐, 캔버스에 유화, 50.2×103cm, 1890, 반 고흐 미술관, 네덜란드 암스테르담

자들이 빈센트 반 고흐의 밀밭 작품을 연구하고, 그의 삶에서 마지막에 그린 작품인 밀밭에 집착을 하는 것이다. 또한 〈까마귀 나는 밀밭〉은 그가 그린 그 시기의 다른 밀밭 연작과는 확연히 다른 모습을 보이고 있다.

현대미술의 시작을 알리는 걸작 중의 걸작

작품에는 중심부터 3가닥의 길이 나뉘져 작품 안으로 들어간다. 이 3개의 길은 원근법이 적용되어 있지 않고, 밀밭 역시 앞에 있는 밀과 뒤에 있는 밀이 크기가 같다.

미술 시간에 구도라는 것을 배웠을 것이다. 사진을 찍을 때도 구도를 생각해본다. 〈까마귀 나는 밀밭〉은 미술에서 가장 안정적인 느낌을 주는 평행 구도이다.

꼬불꼬불한 길이 그나마 있는 평행 구도를 망가트리고 있다. 구도와는 상관없이 까마귀들이 앞인지 뒤인지 무작위로 날아다니는 것 같다. 그래서일까? 가장 안정적인 기본 구도를 가진 이 작품은 상당히 불안해보인다.

작품과 편지, 그리고 일기를 분석해본 결과, 이 작품은 최대 2박 3일 안에 완성한 작품이다. 원근도 적용되지 않은 짧은 시간에 완성한 작품이지만 공간이 느껴지고, 거치게 부는 바람과 곧 쏟아질 폭우가 관객을 두렵게 한다. 정신없이 날아다니는 까마귀는 작품 속

⟨먹구름 아래 밀밭⟩, 빈센트 반 고흐, 캔버스에 유화, 50.4×101.3cm, 1890, 반 고흐 미술관, 네덜란드 암스테르담

길을 따라 들어가는 곳이 불안한 미지의 세계임을 의미하는 듯하다. 그리고 같은 시기의 다른 밀밭 작품과 비교했을 때 색감과 작품의 완성도 면에서 너무나도 다르게, 어쩌면 너무 과도하게 표현한 것 같다. 혹시 며칠 후 자신의 죽음을 애써 부인하는 건 아닐까?

빈센트 반 고흐는 색을 굉장히 중요하게 생각했다. 그는 '미래의 화가는 지금껏 없었던 컬러리스트^{colorist}일 것'이라고 정의했다. 그 스스로도 기존 색으로부터 자유로워지려고 노력했다. 그 결과 이제는 노란색만 보면 빈센트 반 고흐가 떠오를 정도로 그는 색이 작품을 대표하는 수준에까지 이르렀다. 〈해바라기〉〈까마귀 나는 밀밭〉〈별이 빛나는 밤〉에서 사용한 대표 색의 표본을 보여주면 거의 모든 사람들은 곧바로 빈센트 반 고흐를 떠올릴 것이다.

공간감과 구도, 그리고 색까지 자기 마음대로 컨트롤 할 수 있었던 빈센트 반 고흐는 〈까마귀 나는 밀밭〉으로 이 3가지 미술의 기본 기법의 한계를 넘어선 작품을 그렸다. 이는 현대미술의 기본 중 가장 중요한 부분이다. 그래서 사이먼 샤마 교수는 "까마귀 나는 밀밭이 현대미술의 시작을 알린다"고 극찬했다.

Bonus!
사이먼 샤마의〈Power of Art〉는 카라바조, 잔 로렌조 베르니니, 렘브란트 판 레인, 자크 루이 다비드, J. M. 윌리엄 터너, 빈센트 반 고흐, 파블로 피카소, 마크 로스코의 삶과 작품을 사이먼 샤마 교수가 직접 설명하는 BBC에서 제작한 미술 다큐멘터리이다. 우리나라에서는 EBS에서 〈사이먼 샤마의 미술특강〉이라는 제목으로 방송되었는데, 대형 서점에서 DVD와 블루레이로 구입할 수 있다.

남태평양 타히티에서
신의 아들을 그리다

자유를 찾아 세상의 가장 구석으로 들어간 폴 고갱은
타히티에서 상징주의를 찬란히 꽃피웠다.

<테 타마리 노 아투아>

폴 고갱

이 작품 왼쪽 하단 구석에 적힌 작품의 제목인데 '테 타마리 노 아
투아Te Tamari No Atua'는 타히티어로 신의 아들이라는 뜻이다. 서양미
술에서 신의 아들이라고 하면 가장 먼저 떠오르는 것은 당연히 예
수일 것이다. 폴 고갱은 타히티를 배경으로 신의 아들의 탄생을 그
렸다.

12월 25일, 밤하늘에는 큰 별이 떠있고 나귀를 타고 베들레헴에
온 만삭 성모 마리아와 요셉은 아이를 낳을 병원도 방도 여관도 없
어서 마구간에서 아기 예수를 낳는다. 메시아의 탄생을 축하하러
온 동방박사 3명은 축하 선물을 놓고 크게 경배한다. 크리스마스쯤

에 쉽게 볼 수 있는 인형 장식과 아기 예수의 탄생을 그린 대부분의 작품은 하나같이 이러한 내용을 담고 있다. 하지만 성경에서는 그런 장면이 나오지 않는다. 아기 예수의 탄생에 대한 설명은 마태복음 2장과 누가복음 2장 초반에서 아주 짧게 언급할 뿐이다.

강보는 포대기, 구유는 여물통, 사관은 방이다. 누가복음에서 묘사하는 바로 이 구절 때문에 많은 화가들이 아기 예수의 탄생 그림을 하나같이 똑같이 그렸다. 하지만 폴 고갱은 아주 사실적인 모습으로 그렸다.

지금껏 대부분의 다른 화가들은 예수의 탄생에 대해 성모가 아기 예수를 낳고, 동방박사와 천사들의 축하를 받으며 즐거워하는 모습으로 그렸지만 폴 고갱은 방금 아기 예수를 해산하고 진이 빠진 모습을 그렸다. 성모 마리아 역시 사람이니 방금 아이를 낳고서 바로 의자에 앉아 아기를 안고 방문자들을 만난다는 것은 불가능한 일이다. 그러나 성경의 묘사는 잘 따랐다.

우선 방이 없어 여물통에 아기를 넣어야 했으니 마구간을 그렸다. 작품 오른쪽 상단에는 소와 나귀가 몇 마리 있다. 왼편에는 아기 예수를 안은 산파와 초록 날개를 가지고 머리에 꽃을 꽂은 건장한 남태평양의 현지 천사가 서있다. 아기의 머리 뒤에는 노란 동그라미, 신적 존재의 상징인 헤일로가 그려져 있고, 침대에서 진이 빠진 성모의 머리 뒤에도 역시 헤일로가 그려져 있다. 확실한 남태평양 스타일 예수의 탄생이다.

〈테 타마리 노 아투아〉, 폴 고갱, 캔버스에 유화, 96×128cm, 1896, 노이에 피나코텍, 뮌헨

신의 아들은 폴 고갱의 아들

　작품 속에서 성모 마리아로 등장하는 여인은 당시 48세 폴 고갱의 현지 애인이었던 14세 소녀 파우라 아 타이 Pahura A Tai이다. 48세 아저씨가 14세 소녀를 임신시켰다니 사생활과 정신이 지저분한 폴 고갱이라고 생각할 수 있지만 당시 프랑스령 타히티에서는 초경을 시작한 소녀가 바로 결혼을 할 수 있었고, 타히티 현지인들이 가장 선호했던 사위는 당연히 유럽에서 온 남자들이었다.

　폴 고갱은 〈테 타마리 노 아투아〉를 준비하면서 다른 작품보다 훨씬 더 많은 노력을 들였다. 우선 캔버스는 평소에 썼던 저가의 캔버스가 아닌 영국 직수입 최고급 명품 캔버스에 그렸다. 그리고 공을 들여 완성한 스케치를 완벽하게 그대로 캔버스에 옮겨서 철저한 계산에 따라 물감 칠을 시작했다. 물감 사용과 덧칠에도 굉장히 신중했으며, 직선과 번짐 역시 굉장히 주의하며 그렸다.

　두 번째로는 작품의 구성인데 검은 산파는 아기 예수를 안고 있고, 성모의 발 옆에는 회색 고양이가 있다. 이 모습은 에두아르 마네 Edourd Manet의 〈올랭피아 Olympia, 1863〉와 아주 흡사한데, 성모의 누워있는 자세 역시 한쪽 팔과 얼굴 표정만 다를 뿐 폴 고갱이 에두아르 마네의 작품을 참고했다는 것을 바로 알 수 있다. 폴 고갱은 타히티로 올 때 마네의 〈올랭피아〉 인쇄본을 가지고 왔고 그의 다른 작품에도 적용했는데 〈마나오 투파파우 Manao Tupapau, 1892〉, 죽은 자의 영혼이 지켜본다는 뜻이다.

작품 속 성모의 모델인 폴 고갱의 아이를 가졌던 파우라 아 타이의 예정일이 12월 25일쯤이었다. 폴 고갱은 자신의 아들 출산을 기념하고 싶었나보다. 어쩌면 자신의 아들을 신의 아들로 그렸는지 모른다. 어찌 되었든 신의 아들로 그렸던 아들은 결국 유산되었다고 한다. 그리고 작품이 완성되고 유럽으로 보내져 파리의 전시회에 걸렸는데 비난만 실컷 받았다.

문명화된 타히티, 그리고 『달과 6펜스』

폴 고갱 덕에 우리에게도 많이 알려진 남태평양의 타히티는 사실 고갱이 가려고 했던 곳이 아니었다. 1888년 빈센트 반 고흐의 귀 잘린 사건 후 허겁지겁 파리로 올라온 폴 고갱은 세상을 피해 1891년 4월 1일 드디어 타히티로 떠났다. 그런데 타히티는 고갱이 생각했던 원시생활의 모습과는 완전 달랐다. 먼저 들어온 프랑스 사람들로 인해 번화가도 생겼고, 유럽식 건물까지 들어섰다.

그런 풍경에 실망했던 것인지 몰라도, 들고 간 돈이 다 떨어졌던 것인지 몰라도 폴 고갱은 1893년 폴 고갱은 파리로 돌아왔다. 하지만 파리에 돌아온 그를 향해 평론가들과 화가들의 맹비난이 쏟아졌고, 결국 1895년에 다시 타히티로 돌아갔다. 그리고 1901년에는 세상에서 더 멀리, 더 깊숙이 마르케사 섬으로 들어갔고 거기서 생을 마감했다.

타히티로 돌아오기 전에 파리의 조르주 쇼데Georges Chaudet라는 유명한 미술상과 매년 25점의 새로운 작품을 보내는 조건으로 계약을 맺었고, 금전적으로도 여유로운 조건을 만들어냈다. 그런데 조르주 쇼데가 그만 1899년에 세상을 떠났고, 폴 고갱에게도 자금 문제가 생겨버렸다. 그래서 고갱은 다른 유명한 화상 앙브루아즈 볼라르Ambroise Vollard와 계약을 맺었고 작품을 보냈다. 그리고 얼마 안 되어 폴 고갱이 심장마비로 세상을 떠났다.

앙브루아즈 볼라르는 투자에 굉장히 밝았던 인물이었는데 폴 고갱이 세상을 떠난 후 즉시 파리에서 고갱의 회고전을 열었다. 자신이 투자한 화가가 죽었으니 이제 가격을 높일 생각이었을 것이다. 그렇게 폴 고갱이 세상에 널리 알려지게 되었고, 그의 삶과 그의 작품에 감명을 받은 윌리엄 서머셋 모옴William Somerset Maugham은 『달과 6펜스The Moon And Sixpence』의 집필을 준비하면서 폴 고갱의 삶과 〈테타마리 노 아투아〉의 성모이자 폴 고갱의 젊은 애인 파우라 아 타이를 찾아 타히티까지 찾아갔다.

Bonus!
윌리엄 서머셋 모옴은 파우라 아 타이를 찾았지만 그녀는 폴 고갱을 거의 기억하지 못했다고 한다. 모옴은 파우라 아 타이에게 당신의 애인 아저씨가 유명한 화가가 되어 작품이 엄청 비싸다고 하자, 파우라는 자기가 받을 돈은 얼마나 되느냐고 되물었다고 한다.

세계에서 3번째로
비싼 작품

현대미술의 아버지 폴 세잔, 세계에서 제일 비싼 작품 중 한 점인
〈카드놀이하는 사람들〉이 현대미술에 끼친 영향을 알아본다.

<카드놀이하는 사람들>
폴 세잔

폴 세잔은 우리 모두의 아버지다. 나의 유일한, 단 한 분의 스승
이다.

― 파블로 피카소

세잔은 알다시피, 미술의 신이다.

― 앙리 마티스

'폴 세잔Paul Cézanne' 하면 가장 먼저 떠오르는 작품은 사과 정물화
일 것이다. 그러나 미술계에서 폴 세잔의 위치는 사과와 과일 정물

그 이상이다. 폴 세잔은 현대미술의 아버지로 불리며 그를 현대미술에서 가장 위대한 화가로 만든 첫 작품은 단연 〈카드놀이하는 사람들Les Joueurs de cartes〉 연작이다. 폴 세잔은 〈카드놀이하는 사람들〉 연작만 1890년부터 1895년까지 총 5점을 그렸고, 습작만 여러 점을 그렸으며, 드로잉과 스케치는 150점 이상 그렸다. 이처럼 화가들은 한 점의 걸작을 위해 수십 년 동안 수백 점의 연습 작품을 그린다. 그 과정에서 새로운 기법을 찾아냄은 물론이고 새로운 화풍과 나아가 새로운 미술 사조를 만들기까지 한다.

폴 세잔은 67년의 길지 않은 그의 삶에서 사실주의에서 인상주의로, 인상주의에서 후기 인상주의로, 후기 인상주의에서 자신만의 화풍으로 발전했으며 이후 현대미술, 특히 큐비즘•의 발판을 만들었다. 〈카드놀이하는 사람들〉을 시작으로 폴 세잔은 자신만의 화풍을 만들어내는 데 성공했고 당시 많은 화가들로부터 존경의 대상이되었다. 많은 사람들이 생각하는 폴 세잔의 대표작 〈사과 정물화〉 연작 역시 이 시기에 시작되었다.

어찌 되었든 〈카드놀이하는 사람들[1893]〉은 2011년에 2억 7천만 달러의 금액에 카타르 왕궁에 팔렸다. 2억 7천만 달러는 지금 우리 돈으로 3천억 원이 훨씬 넘는 금액이다. 이것은 지금까지 공식적으로 거래된 미술작품 중에서 3번째로 높은 거래다.

* 큐비즘(cubism)이란 우리말로 입체파이며 조르주 브라크(George Braque)에 의해서 시작되었다. 그리고 파블로 피카소에 의해서 현대미술의 가장 중요하면서 획기적인 화풍으로 발전했다.

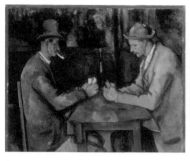

〈카드놀이하는 사람들〉, 폴 세잔, 캔버스에 유화, 47.5×57cm, 1895, 오르세 미술관, 파리

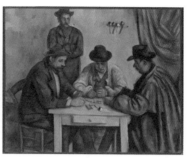

〈카드놀이하는 사람들〉, 폴 세잔, 캔버스에 유화, 65.4×81.9cm, 1892, 메트로폴리탄 미술관, 뉴욕

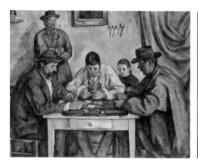

〈카드놀이하는 사람들〉, 폴 세잔, 캔버스에 유화, 135.3×181.9cm, 1892, 반스재단 미술관, 미국 필라델피아

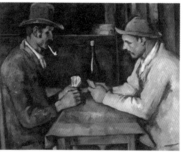

〈카드놀이하는 사람들〉, 폴 세잔, 캔버스에 유화, 97×130cm, 1893, 개인소장

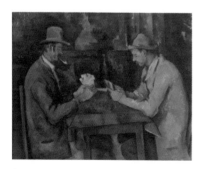

〈카드놀이하는 사람들〉, 폴 세잔, 캔버스에 유화, 60×73cm, 1895, 코톨드 미술관, 런던

건전한 카드놀이를 하는 사람들

카드놀이는 도박의 횡재와 행운 등의 의미를 가지고 있다. 그래서 마흔이 훨씬 넘은 나이에도 화가로 인정을 못 받은 폴 세잔이 '카드놀이'라는 주제로 소위 대박을 노렸다는 해석도 있다. 그러나 작품을 좀 더 자세히 들여다보면 도박하고는 전혀 상관이 없다는 것을 알 수 있다.

우선 테이블 위가 너무나도 허전하다. 테이블에 돈은커녕 칩도 하나 없다. 즉 도박과는 아무 상관이 없는 것이다. 와인 병이 하나 있지만 잔은 없다. 그렇다면 놀이를 하는 것이 아닐 수도 있다.

5점 중에 여러 명이 모여 있는 작품의 카드놀이 중인 사람 3명은 담배 파이프도 안 물고 있다. 대신 파이프 하나가 테이블 앞쪽에 있고 벽에 4개 걸려 있다. 입에 물고 있는 담배 파이프 불도 안 붙어 있는지 연기조차 나지 않는다.

사람들은 하나같이 카드만 보고 있다. 뭔가 굉장히 어색해 보인다. 어쩌면 폴 세잔이 의도하고 모델을 세팅한 것이 아닐까 생각해 볼 수도 있다. 물론 전문 모델이 아니었기 때문에 더 어색해보일 수도 있다. 어찌 되었든 이러한 장면은 동전 하나 안 걸고 하는 건전한 카드놀이다.

현대미술에 끼친 영향

〈카드놀이하는 사람들〉 연작은 총 5점인데 1890년부터 1892년까지 그린 2점에는 여러 명의 인물이 등장하고, 1893년과 1895년에 완성한 작품 3점에는 단 2명의 인물이 등장한다. 정확히 그려진 순서는 모르지만 캔버스의 크기로 봐서는 필라델피아 반스재단 미술관에 소장된 작품이 가장 먼저 그려지지 않았을까 추정해본다.

여기에는 총 5명의 인물이 등장하는데 그 중에 한 명은 여자 같아 보이지만 사실 소년이다. 그 소년은 고개를 숙이고 슬퍼하는 것 같지만 시선은 중간에 앉은 남자의 카드를 몰래 보는 것 같다. 뒤에 서서 담배 파이프를 물고 있는 남자도 카드놀이하는 사람들을 보는 것 같지만 소년을 보고 있다. 이 남자 덕에 작품에서 공간감이 느껴진다.

외투를 입은 양쪽 남자들의 외투 명암과 그림자 표현은 마치 조르주 브라크와 파블로 피카소의 큐비즘 작품을 보는 듯하다. 큐비즘이 등장하려면 아직 10여 년은 더 있어야 하기 때문에 아직까지 이런 표현은 어디서도 보지 못했고, 세잔 역시 완성되지 않은 표현방법이었다.

같은 해에 완성된 메트로폴리탄 미술관 작품은 배경은 훨씬 단순하고, 색의 농도는 훨씬 짙다. 그리고 소년이 빠졌다. 오른쪽 파란 외투 남자가 앉은 쪽 테이블의 옆면이 보이는 것이 테이블의 모양을 의심하게 한다. 양쪽에 앉은 남자들의 외투에 유독 크랙이 많이 갔

는데, 같은 계열의 색을 칠한 뒤편의 파이프를 문 남자의 코트는 이들에 비해 크랙이 훨씬 덜 갔다. 유화 물감은 안료의 성분에 따라 다르지만 일반적으로 짙은 색이 마르는 속도가 빠르다. 그래서 이들의 코트에 크랙이 많이 났다는 것은 폴 세잔이 덜 마른 물감칠 위에 급하게 짙은 색을 칠했다는 뜻이 된다.

그래서 미술관측은 이 작품에 X-레이와 적외선 촬영으로 물감 층 아래를 봤는데, 역시나 캔버스에서 콘테 크레용으로 짙게 그린 인물들의 외곽선과 명암이 그려진 스케치를 찾아냈다. 크랙이 난 곳과 같은 색이 칠해진 곳을 보면 폴 세잔이 사물을 각각 면으로 나누는 과정을 볼 수 있다. 즉 3D를 2D로 단순화하는 방법이다. 이것이 바로 큐비즘과 현대미술의 중요한 기본 요소 중 하나이고, 폴 세잔은 이미 1892년에 작품에 실험했다.

카드놀이하는 사람 2명을 그린 나머지 3점은 사물의 단순화 과정이 많이 진행되었다. 작품의 완성도로 봐서는 오르세 미술관 작품이 가장 마지막 작품이 아닐까 추정된다. 그러나 이 3점의 작품에서 그의 붓질은 자유로움을 찾아볼 수 없고 상당히 날카로우며, 서로 대비되는 색을 과감하게 사용했고, 마치 원색을 그대로 사용한 듯 유화 물감 특유의 무게감과 색의 강렬함까지 느껴진다. 바로 20세기 초 앙리 마티스Henri Matisse, 키스 반 동겐Kees van Dongen, 라울 뒤피Raul Dufy 등의 야수파의 기본 요소이다.

19세기 말 20세기 초의 유럽미술, 즉 지금의 현대미술은 인상주의에서 시작된다. 초기 현대미술 화가들이 영향을 받은 인상주의

화풍을 정리해보면 크게 4명의 인상주의 거장으로 나뉘는데, 빈센트 반 고흐, 폴 고갱, 조르주 쇠라, 폴 세잔이다. 그 중에서도 폴 세잔으로부터 가장 많은 영향을 받았음을 볼 수 있다. 폴 세잔이 후대에게 큰 영향을 줄 수 있었던 첫 작품은 단연 〈카드놀이하는 사람들〉일 것이다.

Bonus!

〈카드놀이하는 사람들〉은 네덜란드 바로크 미술부터 주로 그려온 일상을 그린 주제이다. 그래서 대박을 노렸다는 해석은 틀린 것이다. 폴 세잔은 루브르 박물관과 액상프로방스 미술관을 자주 드나들면서 카드놀이하는 사람들을 연구했다는 기록이 있다. 액상프로방스 미술관에서는 1653년에서 1640년경 르 냉 형제(Le Nain)가 그린 〈카드놀이하는 사람들〉이라는 작품을 보고 영감을 받았다고 한다. 그것도 엄청 젊었을 때 말이다. 그러나 폴 세잔의 〈카드놀이하는 사람들〉은 17세기 네덜란드 풍속화에서 보다 상세한 구도와 내용을 가져온 것으로 보인다. 특히 주 반 크레스벡(Joos van Craesbeeck)의 카드놀이를 보면 등장인물의 배치와 자세마저도 비슷해보인다.

6부

비엔나 제체시온 · 표현주의와 근대미술
· 지방주의

Vienna Sezession · Expressionism & Modern Art
· Regionalism

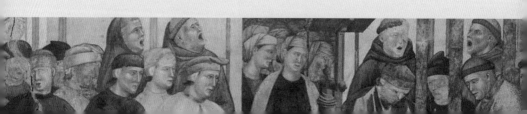

비엔나 제체시온

아르누보는 '새로운 예술'이라는 뜻인데 이때부터는 기존의 미술 양식을 모두 무시하기 시작했다. 1890년대부터 파리에서 활동했던 체코 출신의 화가 알폰스 무하Alfons Maria Mucha가 연극 포스터 석판화 제작에 화려한 장식 양식을 적용하면서 아르누보가 급속도로 발전하게 되었다. 그래서 초기에는 '무하 스타일'이라고 불렸다. 그 모습은 로코코 미술과 비잔틴 미술의 장식에서 가져왔다.

아르누보는 파리와 비엔나에서 거의 비슷한 시기에 시작되었으며, 역사가 짧은 미국까지 널리 퍼지게 되었다. 그 시기 독일 지역에서는 유겐트슈틸Jugendstil이라는 이름으로 아르누보 양식의 미술 운동이 일어났고, 특히 비엔나에서는 자신들이 분리파라는 뜻으로 제체시온Secession 또는 오스트리아 화가 연합Vereinigung Bildender Künstler Österreichs이라고 불렸다. 기존 예술에서 분리되었다는 뜻이다.

파리가 벨에뽀끄 시기를 거치면서 미술은 일상에 깊게 파고들기 시작했다. 비엔나 역시 급속도로 성장하면서 기존 아카데믹 양식에서 벗어나려 노력했던 여러 분야의 젊은 예술가들인 구스타브 클림트, 콜로만 모서Koloman Moser, 요제프 호프만Josef Hoffmann, 빌헬름 베르나칙Wilhelm Bernatzik 등이 모였다. 1897년 4월 3일 비엔나 예술가협회Wiener Künstlerhaus에 그들이 모여 '시대에는 예술을, 예술에는 자유를Der Zeit ihre Kunst, Der Kunst ihre Freiheit'이라는 모토로 비엔나 제체시온을 결성했다.

비엔나 제체시온의 초대 회장으로는 구스타브 클림트, 부회장으로 루돌프 폰 알트

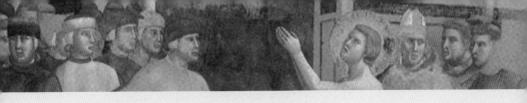

Rudolf von Alt가 선출되었다.

미술 작품이 넘쳐나면서 미술은 작품 외의 다른 분야에까지 넘어갔다. 주얼리, 식기, 길거리 대중미술, 포스터, 잡지, 건축 등 모든 분야에 적용되었다. 그 결과 세계만국박람회에서 큰 호응과 비중을 얻게 되었으나 자유로움과 장식에 너무 치중한 나머지 순수성을 잃게 되었고 이에 불만을 갖게 된 주요 예술가들의 탈퇴가 이어졌고, 1905년 구스타브 클림트가 탈퇴하면서 비엔나 제체시온 역시 해체되었다. 그러나 아르누보가 추구했던 자유와 환상은 현대미술이 시작될 수 있었던 촉발제와 같은 역할을 했고, 지금까지도 이어지고 있다.

아르누보를 대표하는 화가로는 앙리 드 툴루즈 로트렉Henri de Toulouse-Lautrec, 알폰스 무하가 있고, 제체시온에서는 구스타브 클림트가 있다.

Bonus 1!
앙리 드 툴루즈 로트렉이 그린 〈물랑 루즈 라 굴뤼(Moulin Rouge La Goulue)〉 포스터는 붙이는 순간부터 사람들이 떼어가기 시작해서 품귀현상까지 일어났다.

Bonus 2!
녹색 철사를 꼬아 만든 것 같은 파리 지하철역 입구는 프랑스의 건축가이자 장식가 엑토르 기마르(Hector Guimard)의 작품으로 파리 아르누보 양식을 대표하는 작품이다.

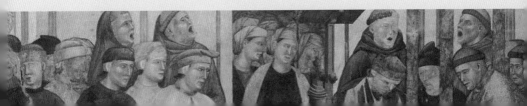

유대 민족의 논개,
야시시한 유디트

이름만 들어도 복잡하지만 자유로운 제체시온,
거장 구스타브 클림트가 상징을 담아 걸작을 남겼다.

<유디트와 홀로페르네스>
구스타브 클림트

이 작품에서 가장 먼저 눈이 간 곳은 어디인가? 역시나 그녀의 가슴
인가? 아니면 그녀의 살짝 풀린 눈인가? 번쩍이는 황금? 혹시 작품
오른쪽 하단 구석에 그녀가 들고 있는 한 남자의 머리 반쪽은 봤을
지 모르겠다.

홀로페르네스의 머리를 친 유디트 이야기는 서양미술에서 엄청
많이 그려진 내용이다. 구스타브 클림트^{Gustav Klimt}는 2점이나 그렸
다. 1505년에 조르조네^{Giorgione}는 단아한 유디트가 홀로페르네스의
머리를 밟고 있는 그림을 그렸고, 1550년에 루카스 크라나흐^{Lucas}
^{Cranach de Oude}는 홀로페르네스의 목을 칼로 자르고 마치 인증샷을 찍

412

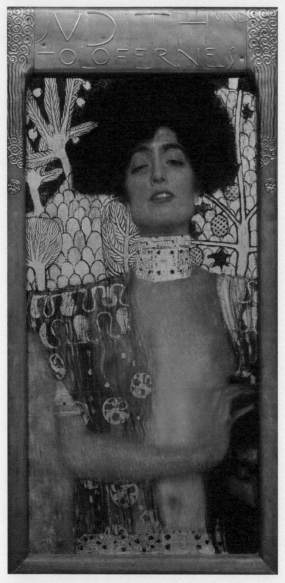

〈유디트와 홀로페르네스〉, 구스타브 클림트, 캔버스에 유화, 84×42cm, 1901, 벨베데레 미술관
Österreichische Galerie Belvedere, 오스트리아 비엔나

는 듯 그랬다. 인증샷이라고 하니 1600년대 초 시몽 부에^{Simon Vouet} 역시 예쁘게 포즈를 잡고 있는 유디트를 그렸다. 크리스토파노 알로리^{Cristofano Allori}는 머리가 잘렸지만 고이 자고 있는 홀로페르네스를 1613년에 그렸고, 카를로 사라체니^{Carlo Saraceni}는 명암만 너무 치우친 〈유디트와 홀로페르네스〉를 1615년에 그렸다. 여기서는 제일 단아한 유디트를 그리기도 했다. 아르테미시아 젠틸레스키^{Artemisia Gentileschi}는 자신의 감정을 담아 홀로페르네스의 목에서 피가 쏟아져 나오는 잔인한 유디트를 1618년에 그렸고, 프란시스코 데 고야는 1823년에 가슴을 한 쪽 내놓은 유디트를 그렸다. 그리고 프란츠 슈투크^{Franz Stuck}는 드디어 유디트를 완전히 벗겼다. 카라바조의 〈유디트와 홀로페르네스〉를 빼놓으면 섭섭하다. 산드로 보티첼리는 유디트가 이미 홀로페르네스의 목을 쳐서 머리에 이고 돌아오는 모습을 그렸다. 도대체 〈유디트와 홀로페르네스〉는 무슨 내용일까?

성경에는 없는 유디트

유디트^{Judith}는 성경에서 유딧(יהודית 예후딧)으로 시므온° 지파 므라리의 딸이다. 그녀는 베툴리아(בתוליה)라는 도시의 과부였는데 곧 앗시리아의 바빌론 제국의 황제 네브카드네자르^{Nebuchadnezzar II}(우리말

• 시므온은 이브라함의 손자 야곱과 레아의 둘째 아들로, 이스라엘 시므온 지파의 조상이다.

성경에서 느부갓네살)의 홀로페르네스סנחריב 부대가 침략해와 공포에 휩싸였다.

그때 홀로페르네스 장군의 여색을 알게 된 유디트는 이스라엘을 칠 수 있는 방법을 알려주겠다고 홀로페르네스를 꾀어 만났고, 홀로페르네스는 연회를 열었는데 유디트는 홀로페르네스를 술에 취하게 해 그가 깊게 잠들었을 때 칼로 홀로페르네스의 목을 쳤다. 유디트의 늙은 유모가 그 머리를 들고 텐트를 나와 망에 걸었더니 그 모습을 본 병사들은 겁에 질려 도망을 갔고 유디트는 민족을 구했다는 이야기다.

유디트는 미술사는 물론이고 이스라엘 민족의 애국호걸로 내려온다. 그런데 교회에서 성경책을 읽어본 독자는 처음 들어보는 내용일 것이다. 이 이야기는 구약성경 외경인 유딧기에 수록된 내용으로 개신교 성경에는 누락되었다. 신앙적으로 내용은 좋으나 유딧기는 그리스어로 적혀있으며 히브리어 원본은 발견되지 않았기 때문에 사실에 근거한 내용이 아닐 수 있다는 의견 때문에 빠지게 된 것이다.

기독교 정교와 가톨릭에서는 정식 성경은 아니지만 제2경전으로 구분하고 있다. 그러나 개신교와 유대교에서는 외경으로 구분하고 있어 접하기가 어렵다. 유대교는 자신의 직계 조상을 살려준 유디트임에도 외경으로 분류한 것으로 보아 뭔가 숨기는 이야기가 더 있지 않을까 싶다.

야시시한 클림트의 유디트

클림트가 그린 유디트는 상당히 야하다. 구스타브 클림트 자체가 성적으로 자유로웠던 사상의 사람이었기 때문에 그렇게 그렸을 수도 있고, 또는 유디트가 홀로페르네스의 연회에서부터 목을 잘라낼 때까지의 모습에 집중하다 보니 유디트를 야하게 노출시켰을 수도 있다. 그러나 그녀의 풀린 눈을 보면 성취감보다는 만족감이 더 강하게 느껴진다. 그녀의 붉은 입술은 살짝 벌려 흰 치아가 보이는데, 입을 벌리고 있기 때문에 단순히 성적으로 표현했다고 단정하기에는 이르다. 유디트의 왼쪽 얼굴을 가리고 오른쪽만 보면 술과 섹스에 취한 여인을 볼 수 있는데, 오른쪽 얼굴을 가리고 왼쪽 얼굴을 보면 마치 내가 널 이겼다는 자신있는 표정으로 관객을 비웃으며 처다보고 있다. 이에 관객은 살짝 기분이 나쁘기까지 한다. 그래서 그녀의 오른쪽 가슴은 망사에 가려 더 야하게 보이고, 왼쪽에는 홀로페르네스의 핏기가 빠져 창백한 잘린 머리 반쪽이 있다.

어찌 되었든 유디트는 살인을 저질렀으니 모세율법*에 의거해 죄를 저지른 것이 아닐까? 과부인 그녀가 술을 마시고 홀로페르네스 장수와 잠자리까지 가졌는데 이는 의도적인 잠자리였다. 그것도 모자라 술을 마시고 상대를 음행하게 했으니 율법을 크게 어긴 것이

* 모세율법이란 이스라엘 백성이 이집트에서 탈출하고 이후 시내산에 도착해 하나님이 모세와 맺은 시내산 계약에 따라 모세를 통해 이스라엘 민족에게 주었던 법으로 이것이 바로 십계명이다.

아닐까?

구스타브 클림트 이전까지 그려진 유디트는 하나같이 무서운 장수를 물리친 대단한 여인으로, 옷을 완전히 차려입은 모습이었다. 그러나 구스타브 클림트는 유디트의 옷을 벗겼고 표정까지 더했다. 홀로페르네스의 머리는 반이라도 보이지만 유디트의 칼은 보이지도 않는다. 구스타브 클림트는 유디트가 홀로페르네스의 머리를 자른 가장 중요한 사건에 대해서는 전혀 관심이 없어 보인다. 하지만 그녀의 왼쪽 얼굴 표정은 구스타브 클림트의 성적 관심만 표현한 작품이 아니라는 것을 보여주기도 한다.

〈죄〉라는 작품에 감명을 받은 클림트

독일의 상징주의 화가 프란츠 폰 슈투크Franz von Stuck가 1893년에 그린 〈죄Die Sünde〉는 구스타브 클림트가 7년 후에 그린 〈유디트와 홀로페르네스〉와 상당히 비슷한 구도와 내용을 가지고 있다.

우선 〈죄〉에서 가슴을 훤히 보이고 있는 여인은 성경에서 인류의 첫 죄인인 이브Eve(성경에서 하와)이다. 아마 이 작품에서도 그녀의 하얀 가슴과 날카로운 눈빛에 그녀를 두르고 있는 큰 뱀을 못 봤을 것이다. 이브의 오른쪽 어깨에는 사탄의 무서운 뱀 얼굴이 관객을 탐내며 바라보고 있다. 구스타브 클림트는 〈죄〉라는 작품을 보고 크게 감명을 받은 것이다. 이 작품 속 여주인공의 위치, 비율, 상

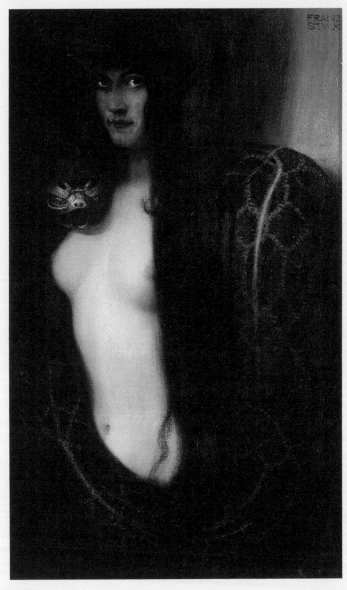

〈죄〉, 프란츠 폰 슈투크, 캔버스에 유화, 94.5×59.6cm, 1893, 다수 소장

반신 탈의와 반쯤 가려진 한쪽 가슴, 숨어 있는 악당, 주인공의 눈빛까지 닮았다.

구스타브 클림트가 〈유디트와 홀로페르네스〉를 통해 무슨 이야기를 하는지에 대해서 아는 사람은 없다. 그러나 사람들에게 작품의 제목은 확실히 알려줬다. 액자 상단 금색 장식 부분의 'JVDITH VND HOLOFERNES.'가 이를 말해주고 있다.

..

Bonus!
야시시한 유디트의 모델이 누구인지에 대해서 학자들의 연구는 지난 100년이 넘게 계속되고 있다. 그 이유는 먼저 구스타브 클림트가 작품을 완성하고 어떠한 기록을 남겨두지 않기 때문이다. 그리고 클림트는 여자만 그렸는데 그때마다 모델과 성적 관계를 가졌고, 대부분의 모델은 한 번 작품에 등장한 이후 두 번 다시 클림트의 작품에 등장하지 않았다. 그러나 소수의 모델이 작품에 두 번, 그리고 그 이상 등장하는데 완성 후 제목이 모델의 이름으로 붙거나 의뢰자가 받은 작품이 아닌 이상 모델이 누구인지 알 수가 없다. 〈유디트와 홀로페르네스〉 역시 마찬가지로 누구의 의뢰로 그려졌는지 모른다. 그러나 유력한 후보가 몇 명 있는데 그 중에서도 가장 유력한 후보는 바로 황금의 여인 아델레 블로후 바우어(Adele Bloch-Bauer)이다. 구스타브 클림트는 아델레 블로후 바우어의 초상화를 2점 그렸고, 그녀의 초상화는 지금 뉴욕의 노이에 갤러리(Neue Galerie)에 소장되어 있다. 노이에 갤러리는 화장품 대기업 에스티 로더(ESTÉE LAUDER)의 본사에 위치한 미술관이다.

〈아델레 블로후 바우어의 초상〉 구스타브 클림트, 캔버스에 금, 은, 유화, 138×138cm, 1907, 노이에 갤러리, 미국 뉴욕

표현주의와 근대미술

1900년 이후부터는 근대미술로 본다. 이 시기부터는 '~주의' '~파'가 하루가 멀다 하고 등장했다. 상징주의, 원시주의, 표현주의에서 시작되어 파블로 피카소의 큐비즘(입체주의)이 가장 큰 임팩트를 남겼고, 많은 화가들이 큐비즘을 그렸다. 동시에 야수파와 서로 섞이기도 했고, 새로운 미술이 계속 발전에 발전을 거듭하며 등장했다. 바실리 칸딘스키에 의해서 시작된 추상미술은 이제 미술이 더 이상 있는 그대로를 그리는 기존 양식을 완전히 무너뜨렸고, 살바도르 달리에 의해 주류에 오른 초현실주의 미술은 다른 세상의 그림을 그리기까지 했다. 마르셀 뒤샹의 〈레디 메이드Ready-Made〉는 재료의 한계도 깨버렸고 개념미술을 창시했다. 이제 미술은 물감으로 그림을 그리거나 돌을 깨서 조각하는 수준을 넘어 세상의 모든 것들이 재료가 될 수 있고 작품이 될 수 있는 수준으로까지 발전했다.

그런데 세계대전이 일어나면서 미술의 중심이 유럽에서 미국으로 넘어왔다. 미국 본토는 전쟁으로부터 안정적인 이유도 있지만 전쟁이 끝나고 미국이 세계에서 제일 부자이자 강국이 되면서 미술 시장 역시 자연스럽게 미국으로 건너오게 된 것이다. 유럽의 화가들을 미국으로 데려온 가장 큰 공은 페기 구겐하임Peggy Guggenheim에게 돌릴 수 있다. 그리고 난해한 '유럽의' 근대미술을 거부했던 미국 사람들에게 근대미술을 받아들이게 한 큰 공은 살바도르 달리Salvador Dali에게로 갈 것이다.

인간의 양극성을
보여주다

한 작품에 세 점의 작품이 들어있는 구성을 취하고 있다.
우리 인간의 원초적 모습을 한 작품에 응축해 담았다.

〈늙은 어부〉
티바다르 촌트바리 코스트카

티바다르 촌트바리 코스트카Tivadar Csontváry Kosztka 는 헝가리의 표현주
의 화가이다. 1800년대 후반 1900년 초반 당시 티바다르 촌트바
리 코스트카는 상당히 자유로운 주제를 그린 화가였고, 헝가리 화
가 중에서는 유럽에 제일 먼저 소개된 화가였다.

사실 우리나라에서 이 작품을 아는 사람은 극히 드물 것이다. 필
자 역시 이 작품을 실제로 본 적이 없다. 하지만 표현주의를 좋아하
거나 공부하는 사람이라면 〈늙은 어부Az Öreg Halász〉의 매력에 푹 빠
져 헤어 나오지 못할 것이다.

티바다르 촌트바리 코스트카가 활동했던 시절의 서유럽은 이제

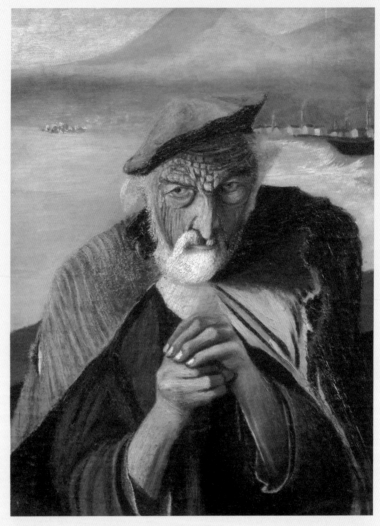

〈늙은 어부〉, 티바다르 촌트바리 코스트카, 캔버스에 유화, 59.5×45 cm, 1902, 오토 헤르만 미술관
Ottó Herman Museum, 헝가리 미슈콜츠

에드바르트 뭉크의 표현주의와 앙리 마티스의 야수파가 활기를 치던 시대였다. 아직 파블로 피카소는 세상에 널리 알려지기 전이다.

많은 젊은 화가들은 배고파서 굶고 있었지만 새로운 미술이 속속 쏟아져 나왔던 시절이다. 즉 미술이 점점 추상으로 넘어가고 있는 시점이었다.

하지만 그건 미술의 중심지인 파리 이야기이고, 나머지 유럽은 여전히 그림 같은 그림을 좋아했다. 이 시기에는 미국도 아직 사실주의에서 못 벗어나왔다. 더 멀리 있는 헝가리 부다페스트^{Budapest}에서는 당연히 더 그림 같은 그림을 그렸다. 그런데 오늘의 주인공 티바다르 촌트바리 코스트카는 헝가리의 대중이 원하는 미술, 그리고 파리에서 빠르게 변하고 있는 선진 추상미술과는 약간 다른 길을 갔다.

작품 〈늙은 어부〉는 사실 제목이 말해주지 않으면 어부인지도 모를 것이다. 표현 방법은 모던^{modern}한데 어딘지 모르게 상당히 어색해보인다.

코스트카의 다른 작품도 마찬가지다. 뭉크의 표현주의 기법에 마티스의 야수파적인 색을 더해 자신만의 세계를 그렸다. 늙은 어부의 모습 역시 뭔가 상당히 어색하지 않은가? 화가 난 얼굴 같기도 하고, 그냥 멍 때리고 있는 것 같기도 하다.

인간의 양극성을 보는 방법

티바다르 촌트바리 코스트카는 〈늙은 어부〉를 그리면서 엄청난 고민과 연구 끝에 인간의 양극성을 한 점의 작품에 담았다. 양극성이라고 하면 극단적인 양쪽 끝을 말한다. 인간의 내성으로 봤을 때는 정신 그 이상 또는 본성을 넘는 그 끝과 끝을 말할 것이다. 그래서 먼저 코스트카는 한 점의 작품에 인간과 인간의 양쪽 극단적인 끝, 즉 3점을 한 점의 초상화에 담은 것이다.

이 작품을 보는 방법은 다음과 같다.

1. 얼굴이 찌그러진 늙은 어부의 일반적인 초상화이다.
2. 어부 얼굴의 코와 미간 정도에 거울을 세워서 왼쪽 밝은 얼굴 부분을 본다. 자상하고 전지전능하신 그 분의 모습이 떠오를 것이다.
3. 이번에는 거울을 반대편으로 오른쪽의 붉고 어두운 부분을 비춰서 본다. 섬뜩한 표정으로 우리를 지옥으로 끌고 가려는 악마의 얼굴이 나온다.

단지 얼굴만 바뀌는 것이 아니다. 선한 하나님의 얼굴이 나오는 작품의 배경은 맑은 하늘색에 평온한 수평구도를 만들지만, 사악한 악마 얼굴이 나오는 작품의 배경은 어둡고 탁하며, 해안가에는 공장 굴뚝같은 것에서 연기가 나오고, 뒤에 있는 산은 마치 사탄의

〈늙은 어부〉의 왼쪽 얼굴

〈늙은 어부〉의 오른쪽 얼굴

날개처럼 보인다. 한 점의 초상화에서 이렇게 다른 3점을 볼 수 있다는 것이 너무나도 신기하지 않은가? 우리의 일상 속에 숨어 있는 선과 악, 단지 감춰져 있어 보이지 않는 인간의 양극성을 보여주는 작품이다.

에드바르트 뭉크가 색과 그림을 그리는 기법으로 자신을 표현했다면, 티바다르 촌트바리 코스트카는 작품의 내용으로 자신을 표현했다. 한 점에 다 담을 수 없는 심오한 내용을 우리 인간과 똑같이 자신을 다시 봤을 때 보이도록 말이다. 이만한 심도 깊은 표현주의 작품이 또 어디에 있겠는가!

그러나 이런 기술적인 방법은 코스트카가 처음 한 것은 아니다. 이미 약 450년 전에 레오나르도 다빈치도 거울로 비춰서 보이게 글을 썼고, 이런 기법을 적용한 작품도 발표했다.

티다바리 촌트바리 코스트카는 누구인가?

티다바리 촌트바리 코스트카는 1853년 7월 5일, 지금의 슬로바키아Slovakia 사비노프Savinov에서 태어났다. 가족은 헝가리에 살았던 폴란드계인들이었다. 어려서 공부를 잘 했고 헝가리어와 스로바키아어, 독일어까지 3개 국어를 했다. 채식주의자였고 술과 담배는 절대 하지 않았을 뿐더러 오히려 반대했다. 그리고 평화주의자였다.

하지만 괴짜이면서 환상을 보는 등 살짝 정신을 의심해볼만한 그

런 인물이었다. 그는 20대 후반까지 약사였다. 그러던 어느 날, 그가 27세 때인 1880년 어느날 환청을 들은 것이다. '너는 라파엘로보다 더 위대한 세계적인 화가가 될 것이다.'

코스트카는 그 자리에서 바로 짐을 싸고 유럽으로 미술 여행을 떠났다. 돈이 다 떨어지자 다시 헝가리로 돌아와서 약사로 일하며 돈을 모아 또 여행을 갔는데, 이번에는 전 세계를 돌아다니며 거장들의 작품을 공부했다.

코스트카는 1900년쯤부터 본격적으로 화가의 길을 걸었다. 1907년에는 파리에서 전시회도 가졌다. 그러나 대부분 헝가리에서 활동했으며 작품 대부분도 헝가리에 소장되어 있다. 그의 다른 작품들은 색이 선명하면서도 날카로운 근대미술의 특징을 보여준다.

Bonus!

헝가리 역시 우리나라처럼 미술계에서는 변방국이지만 사실주의 화가 모르 탄(Mór Than), 미술사학자이자 화가 이스트반 레티(István Réti), 윈스턴 처칠의 초상화를 그려 유명한 아서 판(Arthur Pan) 등 세계적으로 유명한 화가들이 있다.

미국의 근대미술인 지방주의

세계대전 직전까지 미국은 유럽보다 미술에서는 뒤쳐져 있었다. 1900년이 훨씬 지나도록 인상주의와 사실주의 풍경화가 유행했고, 인물화는 신고전주의 작품을 그렸다. 유럽에서는 추상미술은 물론이고 바우하우스Bauhaus 같은 이름도 난해한 작품이 판을 치던 1930년까지 미국은 잔잔한 사실주의 작품을 즐겼다. 빈센트 반 고흐가 그들에게는 최고의 전시회였고, 르네상스와 바로크 미술을 유럽의 선진 미술로 생각하고 있었다.

물론 유럽을 드나들던 지식인들은 추상미술을 선진미술로 받아들였고, 뉴욕과 시카고 등 대도시에서 대형 전시회가 개최되었고, 유럽의 마르셀 뒤샹과 피에트 몬드리안 같은 추상 미술가들도 활동을 했지만 그 영향력은 크지 못했다. 오히려 미국적인 작품을 선호했고, 그랜트 우드의 〈아메리칸 고딕〉은 그런 미국인들이 가장 좋아하는 작품이자 미국인들이 받아들일 수 있었던 근대미술의 최선이었다.

경제공황을 이겨낸 미국인들은 선진문화라는 유럽의 현대미술에 관심을 돌리기 시작했는데, 그 촉매제는 살바도르 달리의 〈녹아내리는 시계〉 〈기억의 지속〉으로 볼 수 있다. 1932년 뉴욕 현대미술관MoMA에서 열렸던 달리의 전시회는 미국인들의 유럽 선진미술에 대한 개념을 무너뜨리기 시작했고 불과 10~20년 만에 미국에서는 잭슨 폴록Jackson Pollock의 액션페인팅, 로이 리히텐슈타인Roy Lichtenstein과 재스퍼 존스Jasper Johns의 팝아트가 등장했다.

미국인들이 가장
좋아하는 작품

세계대전 이후부터 유럽을 제치고 미국이 세계 미술의 중심으로
계속 이어올 수 있었던 배경을 이 작품을 통해 파헤쳐본다.

<아메리칸 고딕>

그랜트 우드

미국의 근대미술은 유럽에 비해 몇십 년 뒤쳐졌다. 그러나 19세기 말, 20세기 초에 미국의 실력 있는 젊은 화가들이 프랑스와 영국으로 유학을 가서 선진미술을 배워왔다.

그중에 제임스 맥닐 휘슬러와 같은 몇 명은 귀국하지 않고 유럽에 남아서 계속 활동했고, 그랜트 우드Grant DeVolson Wood 같은 화가들은 미국으로 돌아왔으며 오히려 자신의 고향으로 돌아가 지역에서 활발하게 활동했다. 그랜트 우드, 토마스 하트 벤턴Thomas Hart Benton은 유럽의 선진 추상미술을 직접 접했지만 고향으로 돌아와 사실주의를 그대로 이어갔는데, 사실주의도 미국 시골 특유의 특징을 담

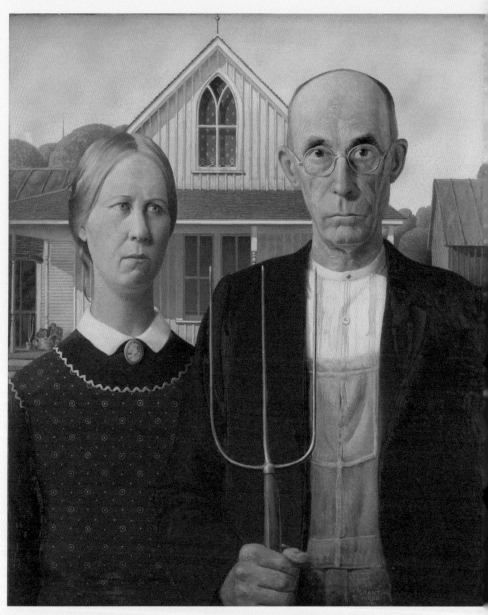

〈아메리칸 고딕〉, 그랜트 우드, 비버 보드에 유화, 78×65.3cm, 1930, 시카고 아트 인스티튜트(Art Institute of Chicago)

은 작품을 발표했다.

그런 미국 사실주의를 지방주의Regionalism이라고 부른다. 지방주의를 대표하는 그랜트 우드는 미국을 대표하고 미국인들이 가장 좋아하는 작품 〈아메리칸 고딕American Gothic〉을 그린 화가이다.

미국의 경제대공황으로 빛을 보다

1930년, 전 세계는 경제대공황에 빠졌다. 미국 역시 경제 공황에 접어들어 정신을 못 차리고 있던 때였다. 미국의 대표적인 시골 아이오와 주Iowa에서 농민들의 일상과 지방의 풍경을 그린 그랜트 우드는 〈아메리칸 고딕〉에 아이오와 시골집을 배경으로 자신의 치과 담당 의사 맥키비 박사Dr. B.H. McKeeby와 자신의 여동생인 난 우드Nan Wood Graham를 주인공으로 그렸다.

이 작품이 공모전에서 당선이 되고 신문에 나갔을 때 당시 미국에서 힘이 있었던 거트루드 스타인*과 크리스토퍼 몰리** 같은 평론가들은 미국의 시골을 촌뜨기로 풍자했다고 혹평을 아끼지 않았다. 이런 평을 뉴스와 신문으로 접한 아이오와 주의 이웃들도 싫어

* 거트루드 스타인(Gertrude Stein, 1874 ~ 1946)은 미국의 시인이자 소설가이다. 현대미술의 컬렉터이자 후원자였다.
** 크리스토퍼 몰리(Christopher Morley, 1890 ~ 1957)는 미국의 소설가이자 저널리스트, 평론가다.

하긴 마찬가지였으며, 그랜트 우드에게 협박까지 들어왔다. 물론 그 덕에 39년간 거의 무명 화가였던 그랜트 우드는 일약 스타가 되었지만 혹평을 견디기에는 여간 힘들진 않았을 것이다.

그런데 곧바로 경제대공황이 찾아와서 미국 경제는 하루 아침에 무너졌고, 도시 사람들은 실직과 빚에 허덕이며 자살하는 사람들까지 늘어났다. 시골 역시 피해는 컸다. 그때 미국인들은 그랜트 우드의 〈아메리칸 고딕〉을 다시 보게 되었다.

우선 가장 먼저 보이는 삼지창을 들고 정면을 바라보는 안경 쓴 대머리 농부 아저씨가 맥키비 박사인데, 그의 표정은 무뚝뚝한 목사 같이 그렸다. 다른 농기구도 많은데 굳이 악마의 상징을 떠올리게 하는 삼지창을 들게 했다. 이 삼지창이 담은 의미는 무엇인지에 대한 논란은 여전히 많다.

그 옆에 또 무뚝뚝한 표정의 여인이 있는데, 바로 파란 눈에 단아하게 넘겨 묶은 금발의 머리를 한 부인이 그의 여동생 난이다. 머리카락 한 가닥을 아래로 늘어뜨려 멋을 부렸는데, 그랜트 우드는 그녀를 세련된 노처녀보다는 촌티가 나는 노처녀로 표현하고 싶었나 보다. 그녀는 앞치마를 입었는데 그것은 1930년대에도 유행에 한참 뒤처진 앞치마였다고 한다.

사실 그랜트 우드는 작품 속 여주인공으로 자신의 어머니를 그리려고 했는데 노모를 장시간 모델로 그리기에는 체력이 안 되어 여동생 난을 그렸다. 대신 어머니를 꼭 작품에 넣고 싶었던 그랜트 우드는 난에게 어머니의 앞치마를 입혀서 그렸다.

이 해석을 정리해보면 믿음이 강한 목사와 미국의 어머니가 악마의 무기를 들고 미국의 집을 지키는 모습일지도 모른다. 목사와 악마라니 앞뒤가 안 맞긴 하지만 우리나라 축구 응원단의 이름이 붉은 악마인 것처럼 나쁜 뜻의 악마보다는 집요하고 끈질긴 악마의 성격을 담았을 수도 있다.

경제대공황 속에서 이 작품을 다시 본 미국인들은 〈아메리칸 고딕〉은 강인한 심장과 근육으로 만들어진 미국인을 표현한 작품이라고 추대하기 시작했고, 미국이 경제대공황을 견뎌내는 데 큰 공을 한 작품으로 지금까지도 가장 사랑받고 있다.

'아메리칸 고딕'은 무슨 뜻일까?

그랜트 우드는 이 작품을 경제대공황이 올 것을 알고 그린 것도, 미국인들에게 이겨낼 힘을 주기 위해 그린 것도 아니다. 단지 자기 주변에서 소재를 정해 자신의 방식으로 그림을 그렸을 뿐이다. 또는 다른 거장들처럼 작품의 의미는 자기만 알고 있었거나 말이다.

이 작품에 대한 설명은 찾아볼 수 없다. 게다가 제목도 쉬운 두 단어이지만 미국인들 역시 무슨 뜻인지 아는 사람은 많지 않다. 하지만 제목 〈아메리칸 고딕〉은 의외로 쉬운 곳에서 그 실마리를 찾을 수 있다. 그랜트 우드가 자신의 주변에서 소재를 찾았듯이 제목 역시 마찬가지다.

우선 작품 속 배경의 집은 딱 봐도 부실해보이는 서민들이 사는 집이다. 미국의 시골이나 외곽에서 흔히 볼 수 있는 집으로, 미국에서는 이런 집을 속어로 '카드보드 하우스Cardboard House'라고 부른다. 카드보드 하우스의 특징은 1층 또는 2층으로 정면에 문이 있고, 양 옆으로는 네모난 창문과 그 위에 다락방 창문이 있는데 마치 총알 모양으로 되어 있는 특징이 있다. 성당의 창문을 비슷하게 흉내 낸 그런 집이다. 대표적인 성당 건축 양식은 고딕Gothic 양식이어서 미국에서는 이런 집 스타일을 카펜터 고딕Carpenter Gothic, 즉 목수 고딕 양식 또는 시골 고딕Rural Gothic이라고 부른다.

미국이 엄청난 경제 성장을 이루던 1800년대 말부터 1900년대 초반까지 카펜터 고딕 양식의 저렴한 집들이 많이 지어졌다. 지금까지도 저소득층은 물론이고 시골에서는 쉽게 찾아볼 수 있는 일반 가정집이다.

다시 한번 이 그림의 히스토리를 정리해보자. 그랜트 우드는 프랑스에서 미술을 배우고 고향 아이오와로 돌아와서 1920~30년대에 흔히 볼 수 있는 카펜터 고딕 양식의 카드보드 집을 배경으로 여동생과 자신의 치과 의사 선생님을 그렸다. 다시 자신의 주변을 그린 것이다. 그리고 '시카고 아트 인스티튜트' 공모전에 출품했는데 동상을 받게 되었다. 결과 발표가 난 〈시카고 이브닝 포스트Chicago Evening Post〉에 '아이오와 주의 농부와 부인The Iowan Farmer and His Wife'라는 제목으로 나갔고 곧바로 수많은 사람들로부터 갖은 비난을 다 들었다.

그러나 곧바로 경제대공황이 찾아왔고, 미국인들은 그랜트 우드의 작품을 보며 미국을 살리는 힘은 굳센 믿음과 노동이라는 것을 깨닫게 되었다. 그리고 이 작품의 제목은 열심히 일하는 서민들을 대표하는 건축 양식이라는 〈아메리칸 고딕〉으로 바뀌게 된 것이다. 즉 미국의 시골 고딕이 경제대공황으로부터 미국을 살려내고 대표하는 고딕이 된 것이다. 어쩌면 지금 우리에게도 이런 작품이 한 점 필요한 때가 아닌가 싶다.

Bonus!

작품 속 배경의 카펜터 고딕 양식의 하얀 집도 유명 관광지가 되었고, 지금은 아이오와 주 문화재로 등재되어 매년 수많은 관광객을 맞고 있다. 주소는 300 American Gothic St. Eldon, Iowa이다.

참고자료 ..

단행본

- J.M. Adovasio, Olga Soffer and Jake Page, 『The Invisible Sex: Uncovering the True Roles of Women in Prehistory』(Harper Collins, 2009)

- Marsha Hill, 『Gifts for the gods: images from Egyptian temples New York』(The Metropolitan Museum of Art, 2007)

- Marilyn Stokstad, Michael Watt Cothren, 『Art History』(New York : H.N. Abrams, 1999)

- Fisher, Celia, 『Flowers of the Renaissance』(London: Lincoln, 2011)

- Bataille, Georges, 『The Cradle of Humanity: Prehistoric Art and Culture』(New York, Zone Books, 2005)

- E.H. 곰브리치 지음, 백승길, 이종숭 옮김, 『서양미술사』(애경, 2007)

- Georgio Vasari, 『The Lives of the Artists: Oxford World's Classic』(Oxford University, 2008)

- John Gash, 『Caravaggio』(Chaucer Press, 2004)

- Isabelle Worman, Thomas Gainsborough, T. Dalton, 『Thomas Gainsborough: A Biography』(the University of Virginia, 1976)

- 『Ilya Repin, Barge-Haulers on the Volga(1870 - 73), Archived 1 February 2010 at the Wayback Machine, The Museum of Russian Art. Retrieved 18 January 2010.

- Rebecca A. Rabinow, Douglas W. Druick, Maryline Assante di Panzillo, 『Cézanne to Picasso: Ambroise Vollard, Patron of the Avant-garde』[Maryline Assante di Panzillo, Metropolitan Museum of Art(New York, N.Y), Art Institute of Chicago, Musée d'Orsay, 2006]

- 최연욱, 『비밀의 미술관』(생각정거장, 2017)

- 최연욱, 『반 고흐를 좋아하는 사람이라면 꼭 알아야 할 32가지』(소울메이트, 2017)

- Wayne A. Meeks, 『The Harper Collins Study Bible』(Harper Collins, 1993)

- Steven Naifeh, Gregory White Smith, 『Van Gogh the Life』(New York: Random House, 2011)

- Dante Alighieri, 『The Divine Comedy』(2015 Quator Publishing Group USA Inc, 2016)

- 가스펠서브 지음, 『라이프 성경단어 사전』(생명의말씀사, 2011)

- 베르나데트 므뉘 지음, 변지현 옮김, 『람세스 2세: 이집트의 위대한 태양』(시공사, 2006)

- Heller, R. Penguin, 『Edvard Munch: The Scream』(London 1973)

· Smith, William, 『Dictionary of Greek and Roman Biography and Mythology』 Smith, William(1870)

논문

· Dr. Catherine H. McCoid, Dr. LeRoy D. McDermott, 'Toward Decolonizing Gender: Female Vision in the Upper Paleolithic'(American Anthological Association, 2010)

웹사이트

· 위키피디아 https://en.wikipedia.org

· 바이오그래피 https://www.biography.com

· 에센셜 베르메르 http://www.essentialvermeer.com

· 바티칸 박물관 http://www.museivaticani.va

· 바이외 박물관 http://www.bayeuxmuseum.com

· 우피치 미술관 http://www.uffizi.org

· 프라도 미술관 https://www.museodelprado.es

· 스미소니안 박물관 https://www.si.edu/museums

· 인터넷 아카이브 https://archive.org

· 가디언 https://www.theguardian.com

· 뉴욕타임즈 https://www.nytimes.com

· 르몽드 http://www.lemonde.fr

· Web Exhibit van Gogh's Letters. http://www webexhibits.org/vangogh

· Khan Academy https://www.khanacademy.org

영상

· The Private Life of a Masterpiece, BBC Documentary, 2001

· Oldest sculpture found in Morocco, BBC Documentary, 2003

· Simon Schama's Power of Art, BBC Documentary, 2006

142p

149p

156p

170p

178~179p

186~187p

196p

207p

215p

222p

231p

240p

247p

257p

265p

265p

271p

282p

292p

299p

306p

314p

321p

332p

342p

349p

357p

365p

371p

381p

390p

397p

403p

413p

422p

430p

미술 감상이 이렇게 쉽고 재미있다니!

나의 첫 미술 공부

최연욱 지음 | 값 16,000원

미술에 관심이 생겨 전시회에 가보려 하지만 막상 어떻게 시작해야 할지 모를 때가 많은 이들에게 이 책은 쉽고 명쾌하게 미술 감상의 본질과 구체적인 방법을 알려주고 있다. 미술은 어렵다는 고정관념을 버리자. 전업화가이자 지난 십여 년간 일반인들에게 미술을 소개해온, 자타칭 미술전도사인 저자는 그간의 오랜 경험을 통해 알게 된 미술 감상 입문자들이 어려워하거나 쉽게 놓치는 부분들을 속시원히 이야기해준다.

세상에서 가장 재미있는 반 고흐 이야기

반 고흐를 좋아하는 사람이라면 꼭 알아야 할 32가지

최연욱 지음 | 값 15,000원

전 세계에서 가장 유명하고 사랑받는 화가 빈센트 반 고흐의 삶과 작품을 조명한 책이다. 특히 우리가 흔히 알고 있는 화가 빈센트 반 고흐가 아닌 그의 본연의 모습을 보여주고, 이미 잘 알려진 작품들 속에 숨겨진 흥미로운 이야기를 담았다. 미치광이 화가 반 고흐가 어떻게 세계적인 거장이 되었는지 알고 싶다면 이 책을 보자. 빈센트의 삶을 들여다보면 그의 작품들을 또 다른 눈으로 바라볼 수 있을 것이다.

명화와 함께 떠나는 마음 여행

나를 행복하게 하는 그림

이소영 지음 | 값 16,000원

명화와 조금 '더' 친해지기 위한 안내서다. 미술 교육자이자 미술 에세이스트인 저자가 힘들고 지칠 때 큰 위로와 용기를 주었던 그림들을 모아 엮은 책으로, 화가 혹은 명화에 얽힌 역사적 이야기와 개인적인 이야기를 함께 풀어냈다. 명화를 본다는 것은 결국 화가를 만나고, 사람을 만나고, 나의 내면과 만나는 일이다. 이 책을 통해, 그리고 명화를 통해 나를 찾고, 사회를 배우고, 관계를 이해하고, 위로를 받기 바란다.

음악평론가 최은규의 클래식 감상법

클래식을 좋아하는 사람이라면 꼭 알아야 할 52가지

최은규 지음 | 값 16,000원

이 책은 클래식 감상의 즐거움을 극대화해줄 매력적인 클래식 입문서다. 음악칼럼니스트로서 월간 〈객석〉과 네이버 캐스트 등 여러 매체를 통해 활동하고 있으며, 음악평론가로서 연합뉴스 등에 주요 음악회 리뷰를 기고하는 등 다방면에서 활동중인 저자가 써내려간 클래식 이야기는 클래식 감상의 또 다른 세계로 독자들을 안내한다. 클래식 감상의 묘미를 더하는 저자의 매혹적인 이야기는 클래식 감상의 수준을 한 단계 끌어올린다.

중국 저작권 수출 도서
누구나 쉽게 따라 하는 인물스케치
김용일 지음 | 값 20,000원

이 책은 연필 인물화의 기초 기법부터 실전 테크닉까지 초보자를 위한 인물화 그리기의 핵심 노하우를 담았다. 이 책 한 권이면 초보자도 자신감 있게 인물화를 그릴 수 있다. 그림은 관심과 노력만으로 충분하다. 이 책을 통해 누구나 쉽게 그림을 그릴 수 있고, 그림을 그리고 난 후 그 뿌듯함이란 말로 표현할 수 없을 것이다. 이제 공부가 아닌 행복을 위해 연필을 잡아보자.

풍경 스케치, 이보다 더 쉬울 수 없다
누구나 쉽게 따라 하는 풍경 스케치
김규리 지음 | 값 25,000원

이 책은 그리는 단계를 최대한 세부적으로 설명함으로써 완성된 결과물로 자연스럽게 이어지도록 했다. 또한 풍경 스케치의 기초 지식을 설명하는 데 많은 부분을 할애했다. 연필을 잡는 법에서부터 선을 쓰는 법, 여러 가지 풍경 개체를 그리는 법, 구도를 잡는 법까지 다루어 기본기를 충실히 익힐 수 있도록 했다. 거의 모든 소재를 다룸으로써 어떤 풍경을 마주하더라도 당황하지 않고 자신 있게 그릴 수 있을 것이다.

꽃 그리기, 이보다 더 쉬울 수 없다
누구나 쉽게 따라 하는 꽃 그리기
김규리 지음 | 값 25,000원

이 책은 처음 꽃을 그리는 사람이어도 보다 쉽게 꽃 그림을 그릴 수 있도록 구성됐다. 실제로 그림을 그리기 전에 알아두어야 할 기초 지식들을 상세히 설명해주어 기본기를 확실하게 잡을 수 있게 했으며, 기존의 책들과는 달리 다양한 꽃들을 풍부하게 다루어 종류별로 충분히 연습할 수 있도록 했다. 이 책에 나온 다양한 꽃들을 따라 그리다 보면 어떤 꽃을 마주하더라도 당황하지 않고 자신 있게 그림을 그리게 될 것이다.

캘리그라피, 이보다 쉬울 수 없다
누구나 쉽게 따라 하는 캘리그라피
오현진 지음 | 값 17,000원

캘리그라피를 처음 시작하는 사람도 스스로 공부할 수 있게 초급·중급·고급으로 단계를 나누어 구성한 캘리그라피 교육서다. 서예 경력 30년의 서예 전문가인 저자는 도형의 틀을 이용해 글꼴을 구성하는 방법과 한 글자일 때나 두 글자, 세 글자일 때는 어디에 강조점을 두는 것이 좋은지 등 이 책에 자신의 캘리그라피 핵심 비법을 모두 담았다. 이 책에 나와 있는 방법들을 따라 하면 누구나 쉽게 캘리그라피를 할 수 있을 것이다.

■ **이 책의 부록 자료를 무료로 받으실 수 있습니다**

메이트북스 홈페이지(www.matebooks.co.kr)를 방문하셔서 '도서 부록 다운로드' 게시판을 클릭하시면, 여러가지 부록을 무료로 다운로드하실 수 있습니다.

　　부록1: 서양미술사 타임라인
　　부록2: 유럽 주요 현대미술사 발전사
　　부록3: 이 책에 실린 작품들의 도판목록
　　부록4: 이 책의 본문에서 소개하지 못한 삭제 칼럼

■ **독자 여러분의 소중한 원고를 기다립니다**

메이트북스는 독자 여러분의 소중한 원고를 기다리고 있습니다. 집필을 끝냈거나 집필중인 원고가 있으신 분은 khg0109@hanmail.net으로 원고의 간단한 기획의도와 개요, 연락처 등과 함께 보내주시면 최대한 빨리 검토한 후에 연락드리겠습니다. 머뭇거리지 마시고 언제라도 메이트북스의 문을 두드리시면 반갑게 맞이하겠습니다.

■ **메이트북스 SNS는 보물창고입니다**

 메이트북스 홈페이지 www.matebooks.co.kr

책에 대한 칼럼 및 신간정보, 베스트셀러 및 스테디셀러 정보뿐만 아니라 저자의 인터뷰 및 책 소개 동영상을 보실 수 있습니다.

메이트북스 유튜브 bit.ly/2qXrcUb

활발하게 업로드되는 저자의 인터뷰, 책 소개 동영상을 통해 책에서는 접할 수 없었던 입체적인 정보들을 경험하실 수 있습니다.

 메이트북스 블로그 blog.naver.com/1n1media

1분 전문가 칼럼, 화제의 책, 화제의 동영상 등 독자 여러분을 위해 다양한 콘텐츠를 매일 올리고 있습니다.

메이트북스 네이버 포스트 post.naver.com/1n1media

도서 내용을 재구성해 만든 블로그형, 카드뉴스형 포스트를 통해 유익하고 통찰력 있는 정보들을 경험하실 수 있습니다.

STEP 1. 네이버 검색창 옆의 카메라 모양 아이콘을 누르세요.　STEP 2. 스마트렌즈를 통해 각 QR코드를 스캔하시면 됩니다.
STEP 3. 팝업창을 누르시면 메이트북스의 SNS가 나옵니다.